U0110946

大展好書　好書大展
品嘗好書　冠群可期

象棋輕鬆學
1

象棋開局精要

溫滿紅
張乃文　編著
楊柏偉

品冠文化出版社

前　言

　　經過眾多棋藝高手的研究、實踐，象棋布局不斷革新、發展，如今，已經走向系統化和戰略化。

　　對布局的研究，更顯示出其重要性和現實性。青少年棋手要提高水準，就要把布局學好，認真研究各種變化、能夠牢記變化的主流、掌握其變化的規律，創造性地運用到實戰中去。

　　五七炮進三兵對屏風馬是當前非常流行的布局，其布局特點是形勢簡要，攻殺激烈複雜，攻守比較含蓄，變化內藏鋒芒。要更好地發揮這一布局的特點，需要具備一定的實力。

　　象棋特級大師呂欽、趙國榮、劉殿中、李來群、許銀川、柳大華等對此布陣都深有研究和體會，有著不同的見解和創新，為此種布局增添了豐富的變例。

　　我們收集了象棋特級大師、大師們比較典型的對局，並連帶將中殘局部分也作了評解，經過綜合整理，一併提供給讀者研究、參考。

　　限於水準，不妥之處，希望棋友們多多指正。

<div style="text-align:right">

溫滿紅
寫於北京

</div>

目　錄

第一編
五七炮進三兵對
屏風馬上３路象

第 1 局

1. 炮二平五	馬 2 進 3	2. 傌二進三	馬 8 進 7
3. 俥一平二	車 9 平 8	4. 兵三進一	卒 3 進 1
5. 傌八進九	卒 1 進 1	6. 炮八平七	馬 3 進 2
7. 俥九進一	象 3 進 5		

黑方上 3 路象，是一種防守的方法，為以往比較流行的布陣形勢。

8. 俥九平六	車 1 進 3	9. 俥二進六	包 8 平 9
10. 俥二進三	馬 7 退 8	11. 傌三進四	士 6 進 5
12. 傌四進三	馬 8 進 7	13. 傌三進一	象 7 進 9
14. 俥六進四	馬 2 進 1	15. 炮七退一	卒 1 進 1
16. 炮五平四	馬 1 進 3		

紅方平炮仕角，力求保持穩健的形勢，減少對方的反擊，可以保持先手，是正確的應法。

17. 俥六退三	馬 3 退 1	18. 俥六進二	馬 1 進 3
19. 俥六退二	馬 3 退 1	20. 相七進五	車 1 平 2

紅方不願進退俥成為和局，所以上相防守，要求變化，是先手方的正常走法。

21. 炮七平二	包 2 平 1	22. 傌九退七	卒 1 平 2
23. 兵五進一	包 1 進 3	24. 炮二平五	卒 2 進 3
25. 兵七進一	卒 3 進 1	26. 俥六進三	馬 1 進 2
27. 俥六平九	馬 2 退 3	28. 相五進七	包 1 平 5
29. 相三進五	車 2 平 3		

如圖所示，從形勢上看，似乎雙方各有千秋，但是仔

黑方

紅方

細分析，還是紅方較有潛力。所以黑方不宜和紅方互纏下去，應立即兌中炮，簡化局勢，才是上策。茲舉兩種變化如下：（一）包5進3，仕四進五，馬3退5，炮四平三，馬5進7，俥九退二，後馬進8，俥九平五，馬8進9，俥五平三，馬9進7，俥三退一，卒5進1，俥三平四，卒5進1，俥四進三，卒5平4，傌七進九，車2平3，俥四退一，卒9進1，俥四平六，卒9進1，俥六平五，象9退7，俥五進一，卒9平8，兵三進一，車3進1，俥五平七，象5進3，形成和局之勢。

（二）包5進3，仕四進五，馬3退5，炮四平三，馬5進7，俥九進二，車2平4，俥九平五，車4退1，俥五平六，士5進4，傌七進六，後馬進8，傌六進七，士4進5，傌七進五，馬8進9，炮三平二，馬9退8，黑方雖然少象，落於下風，如能攻守適宜，仍可形成和局。

30. 炮四平三	馬7退6	31. 俥九退二	包5進3
32. 仕四進五	馬3退5	33. 俥九平二	卒5進1
34. 俥二進二	象9進7	35. 炮三平一	車3平1
36. 兵一進一	馬6進7	37. 俥二退二	士5退6
38. 炮一退二	車1進5	39. 傌七進九	車1平4
40. 俥二進四	馬7退5	41. 炮一進六	車4退5
42. 炮一進三	馬5退7	43. 兵一進一	士4進5
44. 兵三進一	馬5退7	45. 俥二平五	馬7退6

46. 俥五平八	車4平7	47. 傌九進八	車7進1
48. 傌八進九	馬6進4	49. 俥八進二	士5退4
50. 傌九進七	馬4退3	51. 炮一平四	將5平6
52. 傌七退五	車7退3	53. 俥八平六	馬3退5
54. 兵一平二	馬7進9	55. 兵二平三	馬9進7
56. 傌五退七	車7平3	57. 傌七進六	車3平5
58. 兵三進一	馬7進5	59. 傌六退五	車5平4
60. 俥六平九	車4進2	61. 兵三平四	馬5退4
62. 俥九退一	車4進1	63. 傌五進三	車4退1
64. 兵四平五	車4進1	65. 兵五進一	車4退1
66. 兵五進一			

以上紅方運子非常老練，而黑方的防守稍微疏漏，終為紅方所勝（選自呂欽勝許銀川之對局）。

第 2 局

1. 炮二平五	馬8進7	2. 傌二進三	車9平8
3. 俥一平二	馬2進3	4. 兵三進一	卒3進1
5. 炮八平七	士4進5		

先上士防守，靜觀變化。改變習慣性的走法，也是一步正確的應著，如改走馬3進2，則傌三進四，象3進5，傌四進五，紅方仍占優勢。

6. 傌八進九	馬3進2	7. 俥九進一	象3進5
8. 俥九平六	包8進4		

進包封住右車，力求在反擊中爭取主動。

9. 傌三進四　包8平3

紅方躍馬河口，進行攻擊，使局勢變得更加複雜，如改走俥六進五，則卒3進1，俥六平八，馬2進4，俥八進一，馬4進3，兵七進一，車1平3，雙方局勢平穩。

此時黑方平炮打兵對搶攻勢，似乎過於著急，不如改走馬2進1，紅方如走炮七退一，則包8平3，俥二進九，包3進3，仕六進五，包3平1，炮七平八，馬7退8，黑方可以對抗。

10. 俥二進九　包3進3

11. 仕六進五　馬7退8

12. 俥六進五　包2平3

黑方

紅方

如圖所示，黑方平包3路兌炮，是步軟弱的應法，使局勢更落下風。不如改走馬2進1，比較有反抗的機會，以下紅則炮七平六，馬1退3，炮五進四，馬3進4，仕五進六，車1平4，俥六平八，包2平3，黑方局勢雖然較為被動，但仍可進行抗衡。

13. 俥六平八　包3進5

14. 俥八退一　前包平1

15. 傌九退七　包1退1

16. 俥八退三　包3退2

17. 炮五進四　馬8進7

18. 炮五退一　包3平4

19. 俥八進四　包4退5

20. 傌七進八　包1進1

21. 傌八進七　車1平3

紅方攻法緊湊有力，令黑方無法作有效的防守，此時俥傌炮大舉進攻，已大占優勢。

22. 傌七進六	包 4 進 1	23. 仕五進四	包 1 退 1
24. 相三進五	包 1 平 8	25. 仕四進五	包 8 退 6
26. 傌四進三	馬 7 進 5		

在不利的形勢下，黑方謀求兌子，以減輕壓力。

| 27. 俥八平五 | 包 8 平 4 | 28. 俥五平九 | 車 3 進 6 |
| 29. 俥九進一 | 前包平 3 | | |

紅方進俥是緊要之著，迫使黑方陣形處於飄浮之中，從而有利於加快進取的能力。

30. 兵五進一	包 4 進 7	31. 俥九進二	包 3 退 2
32. 俥九退三	包 4 退 2	33. 傌三進二	包 3 進 2
34. 俥九平四	將 5 平 4	35. 俥四平六	包 3 平 4
36. 傌二進四	包 4 平 7		

運傌踏士，打開了黑方的防守，由此取得了勝勢。

37. 炮五進三	將 4 平 5	38. 俥六進一	將 5 進 1
39. 傌四退六	車 3 退 5	40. 俥六退四	包 7 進 1
41. 帥五平六	包 7 平 5	42. 兵五進一	

紅方取得了勝局（選自許銀川勝柳大華之對局）。

第 3 局

1. 炮二平五	馬 8 進 7	2. 傌二進三	車 9 平 8
3. 俥一平二	馬 2 進 3	4. 兵三進一	卒 3 進 1
5. 傌八進九	士 4 進 5	6. 俥九進一	象 3 進 5

7. 俥九平七　包8進4

紅方平七路俥，意圖通過兌兵搶占河口，是一種變化。

8. 兵七進一　卒3進1

紅方此時兌兵比較穩妥。如改走俥三進四，則車1平4，兵三進一，車4進5，俥四退二，卒7進1，黑方棄子尋求攻勢，紅方還要應付，並不合適。

9. 俥七進三　馬3進4　　　10. 俥七平六　馬4退3

如改走車1平4，則炮八平六，包2平4，俥六進一，包4進5，俥六進四，將5平4，俥三進四，紅方形勢比較主動。

11. 俥六進二　包2退2　　　12. 炮八平七　馬3進2

進馬踏車尋求牽制，正確之著，如改走包2平3，則炮七進七，車1平3，俥六平七，紅方占優勢。

13. 俥六平八　馬2進4

紅方如改走俥六退一，則馬2進3，俥九進七，包8平3，俥二進九，包3進3，帥五進一，馬7退8，紅方缺相，並不合算。

14. 炮七進一　包8進2

進包壓制紅車，並不見得有利，被紅方從容運子，反而處於下風。不如改走包8退2，還有牽制能力。

15. 俥三進四　包2平3　　　16. 炮七平六　車1進1
17. 炮五平六　馬4退6　　　18. 相三進五　車1平3
19. 仕四進五　包8退4

如圖所示，紅方上右仕，遲緩之著。不如改走俥四進六比較主動，以下黑方如走包8平1，則俥二進九，馬7

退 8，俥八平五，車 3 進
6，傌六進八，包 1 退 2，炮
六進二，馬 8 進 7，俥五平
四，馬 6 進 5，相五進七，
紅方占優勢。

20. 兵九進一　車 3 進 4
21. 俥八退二　車 3 平 2
22. 傌九進八　包 8 進 1

不如改走車 3 退 1，不
會使右路空虛，仍可對抗下
去。

23. 傌八進六　包 8 平 6

兌馬失算，導致形勢更加受困，應改走包 3 進 4，還
可支撐。

24. 俥二平四　包 6 平 4

如改走象 5 進 3，則俥四進四，紅仍占優。

25. 傌六進八　士 5 進 6　　26. 傌八進七　將 5 進 1
27. 前炮平八　卒 7 進 1　　28. 兵三進一　象 5 進 7
29. 炮八進五　包 4 退 4　　30. 炮八平六　將 5 平 4
31. 傌七退六　馬 6 進 4　　32. 俥四進七　包 3 平 4
33. 傌六進八　將 4 平 5　　34. 炮六進七　馬 7 進 6
35. 炮六平八　象 7 退 5

紅方竭力進取，終於得回一子，形成勝勢。

36. 俥四進二　車 8 進 9　　37. 仕五退四　車 8 退 3

以下紅方可走俥四平五，則將 5 平 6，傌八進六，可
構成殺局（選自李艾東勝楊德琪之對局）。

第 ④ 局

1. 炮二平五　馬 8 進 7　　2. 傌二進三　車 9 平 8

3. 兵三進一　卒 3 進 1　　4. 俥一平二　馬 2 進 3

5. 傌八進九　士 4 進 5

先上士是少見的變化，企圖打亂對方的應對方法。

6. 俥九進一　象 3 進 5　　7. 俥九平七　包 8 進 4

如改走俥九平六，則包 8 進 4，傌三進四，車 1 平 4，俥六進八，士 5 退 4，兵三進一，包 8 平 3，俥二進九，馬 7 退 8，兵三進一，包 2 進 4，形成對搶先手的局勢。

8. 傌三進四　車 1 平 4

平車企圖棄包搶奪攻勢，除此也沒有什麼好的應對方法。

9. 兵三進一　車 4 進 5　　10. 傌四退二　卒 7 進 1

11. 俥二進一　卒 7 進 1　　12. 傌二退四　車 8 進 8

13. 俥七平二　卒 7 平 6　　14. 俥二進二　包 2 平 1

紅方進俥，防止黑卒的進擊，是步細緻的走法。如改走炮五平七，則包 2 平 1，紅方不占便宜。此時黑方平邊包，軟弱之著。應改走包 2 進 4 牽制對方子力，對局勢較為有利。

15. 炮八退一　車 4 進 3

紅方退炮是步妙手，準備平炮右炮展開攻擊，可以擴大先手。

16. 炮八平七　馬 3 進 2　　17. 仕四進五　車 4 退 4

紅方上仕，穩健之著。如貿然走炮五進四打中卒，則

車 4 退 5，炮五退一，車 4 進 1，紅方不利。

18. 炮五平六　　車 4 平 6

平車保卒沒有什麼作用，不如包 1 進 4，較為實惠。

19. 相三進五　　包 1 進 4　　　20. 傌四退三　　卒 1 進 1

不如改走卒 6 進 1，強行採取攻擊。

21. 傌三進二　　馬 7 進 8　　　22. 俥二進一　　卒 1 進 1

進邊卒準備攻擊邊傌，但忽視了紅方退傌可以化解封制的手法。不如改走包 1 平 5 打兵，還可支持。

23. 傌二退四　　包 1 平 2

如圖所示，紅方巧妙退傌，擺脫了黑方的牽制，因為下一手紅方可以走傌四進三踏馬車，黑方只好防守，使封鎖自行化解，局勢對紅方有利。

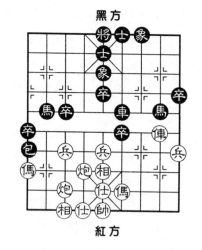

黑方

紅方

24. 炮七平八　　馬 2 退 3

紅方平炮打馬，迫其退回，著法老練。

25. 傌四進三　　卒 6 平 7

26. 俥二平三　　車 6 進 2

進車是落空之著，應改走馬 8 進 7，俥三退一，馬 3 進 4，兌子之後，局勢還可對持下去。

27. 傌三退四　　卒 1 進 1　　　28. 俥三平八　　士 5 退 4

29. 兵七進一　　卒 3 進 1　　　30. 俥八平七　　卒 1 進 1

31. 俥七進三　　卒 1 進 1　　　32. 炮八平六　　車 6 退 2

33. 俥七退四　　包 2 進 1　　　34. 前炮進六　　車 6 平 4

35. 仕五進六　車4平7	36. 傌四進二　包2平5
37. 前炮平八　象5進3	38. 炮六平七　車7進3
39. 炮八進一　將5進1	40. 傌七進二　包5平8
41. 傌七進三　將5進1	42. 炮八退二

紅方形成勝局（選自張國鳳勝張曉平之對局）。

第 5 局

1. 炮二平五　馬8進7	2. 傌二進三　車9平8
3. 傌一平二　馬2進3	4. 兵三進一　卒3進1
5. 傌八進九　卒1進1	6. 炮八平七　馬3進2
7. 傌九進一　象3進5	8. 傌二進四　車1進3
9. 傌九平六　馬2進1	10. 炮七退一　士6進5
11. 傌六進三　車1平2	12. 傌三進四　包8平9
13. 傌二進五　馬7退8	14. 傌四進三　包9平7
15. 相三進一　馬1進3	16. 炮七平二　卒3進1
17. 傌六平四　馬3進1	

以上黑方通過兌車，以減少紅方對左翼的壓力，然後再從右翼展開攻勢，但效果並不理想。所以，這種走法還應探索。現在紅方平傌四路，如改走傌六平七吃卒，則馬3退1，傌七平六，包2平3，紅方底線受攻，並不合算。

18. 炮五平二　馬8進9

如圖所示，紅方平中炮打馬，過於平穩，不如改走炮二進六發動攻擊，黑方如走馬1進3，則仕四進五，士5進6，炮二退一，車2進4，炮二平五，士4進5，傌四平

七，紅方占優勢。

19. 傌三進一　象7進9
20. 相七進五　卒1進1
21. 俥四平七　卒1進1
22. 傌九退七　馬1退2
23. 仕四進五　卒5進1

黑方在反擊中抓緊時機，從而掌握了主動。

24. 俥七平四　馬2進3
25. 後炮平七　車2平8
26. 炮二平四　車8進3
27. 俥四平八　車8平5
28. 相一退三　車5平9
29. 炮七平八　包2進6
30. 俥八退三　卒5進1

進中卒之後，仍然可以保持多卒的優勢。

31. 俥八進五　卒5進1
32. 俥八平三　包7平6
33. 炮四進四　卒9進1
34. 俥三平一　卒5進1

用卒換相是步積極的攻擊著法，使紅方的防守發生不穩定的狀態。

35. 相三進五　車9進3
36. 炮四退六　象5退7
37. 兵七進一　包6平5
38. 俥一平五　卒9進1
39. 俥五退一　卒9平8
40. 兵三進一　象9進7
41. 俥五平三　車9退2
42. 俥三進四　士5退6
43. 俥三退六　車9平5
44. 炮四進二　卒1進1

紅方如改走俥三平九，則包5進6，炮四進一，將5進1，俥九平四，包5平3，炮四平五，車5平4，黑方仍是勝勢。

45. 兵七進一　卒 1 平 2	46. 兵七平六　車 5 退 2
47. 兵六進一　士 4 進 5	48. 俥三進四　包 5 進 2
49. 俥三退二　包 5 退 2	50. 俥三進二　包 5 平 6
51. 炮四平一　卒 8 平 9	52. 俥三退五　卒 2 進 1
53. 俥三平八　卒 2 平 3	54. 炮一平三　士 5 退 4

紅方如改走炮一平五，則包 6 平 5，炮五進五，車 5 退 3，黑方勝勢。

55. 俥八進五　包 6 進 5	56. 俥八平四　包 6 平 2
57. 帥五平四　士 6 進 5	58. 俥四退二　包 2 進 2
59. 帥四進一　包 2 退 7	60. 帥四退一　包 2 平 6
61. 帥四平五　卒 3 平 4	62. 兵六進一　包 6 平 7
63. 兵六進一　卒 9 平 8	64. 炮三平七　包 7 平 3
65. 帥五平四　卒 8 平 7	66. 炮七平九　包 3 平 6
67. 俥四平三　車 5 平 6	68. 帥四平五　包 6 平 5
69. 仕五進四　車 6 平 1	

紅方如改走俥三平五，則包 5 平 1，兵六進一，將 5 平 4，俥五平六，將 4 平 5，俥六退四，包 1 平 5，黑方勝勢。

70. 炮九平八　車 1 平 2	71. 炮八平九　車 2 平 5
72. 帥五平四　包 5 平 1	73. 炮九平八　包 1 平 2
74. 仕四退五　車 5 平 6	75. 帥四平五　包 2 平 5
76. 俥三平五　包 5 平 2	77. 俥五平三　包 2 平 5
78. 俥三平五　包 5 平 2	79. 俥五平三　車 6 平 5
80. 帥五平四　士 5 退 6	81. 俥三平四　車 5 平 6

雙方經過一陣相互牽制之後，黑方仍然沒有入局的機會，現在兌去一車，企圖利用多卒的優勢爭取勝局。

82. 俥四退一　卒 7 平 6　　　83. 炮八平五　卒 6 進 1

84. 炮五進二　包 2 進 7　　　85. 帥四進一　卒 6 平 5

86. 仕五進六　卒 4 進 1

紅方可以改走炮五進一，增加黑方取勢的難度。

87. 仕六退五　卒 4 平 3　　　88. 帥四進一　包 2 退 1

89. 仕五退四　包 2 平 4　　　90. 帥四退一　卒 5 平 4

91. 兵六平七　將 5 進 1　　　92. 炮五平三　卒 4 平 5

93. 帥四平五　包 4 退 3　　　94. 炮三進五　包 4 平 7

95. 炮三退二　將 5 進 1　　　96. 兵七平六　士 4 進 5

97. 炮三平二　士 5 進 4　　　98. 炮二退七　包 7 平 5

99. 帥五平四　包 5 平 4　　　100. 炮二平七　卒 5 平 6

101. 仕四進五　包 4 平 6　　　102. 仕五進四　士 4 退 5

黑方取得了勝局（選自郭長順先負胡榮華之對局）。

第 6 局

1. 炮二平五　馬 8 進 7　　　2. 俥二進三　車 9 平 8

3. 俥一平二　馬 2 進 3　　　4. 兵三進一　卒 3 進 1

5. 傌八進九　卒 1 進 1　　　6. 炮八平七　馬 3 進 2

7. 俥九進一　象 3 進 5　　　8. 傌三進四　車 1 進 3

9. 俥九平六　士 6 進 5

上左士可以照應空虛的右路，但左路的主力要受到制約，防守性質發生了變化。

10. 俥二進六　馬 2 進 1　　　11. 炮七退一　車 1 平 2

12. 俥六進三　包 8 平 9　　　13. 俥二平三　包 9 退 1

紅方平俥吃卒，保持變化，是一種強攻的著法。

14. 兵三進一	包9平7	15. 俥三平四	包7進3
16. 俥六進一	包7平6	17. 俥四平三	包6退3
18. 傌四進二	車8進2	19. 炮七平二	車8進2
20. 俥六平二	包6平7	21. 俥二進一	包7進2
22. 俥二平三	車2平4	23. 兵五進一	車4進3
24. 炮二平三	馬7退9	25. 炮五進四	車4退1
26. 相三進五	車4平5	27. 炮五平九	包2平1
28. 炮三平八	車5平2	29. 炮八平二	士5退6

此時退士不當，可改走車2平8，則炮二平八，馬1退2，俥三平八，馬2進1，形勢還可對付。

30. 炮二進七	車2平8	31. 炮二平九	車8平2
32. 後炮平五	士4進5		

黑方

紅方

如圖所示，紅方走炮九平一得子，卻被黑方退車牽住，結果送還一子之後，雖然有一些便宜，但是並不理想，可考慮走炮五平八，則馬9進7，炮九進一，包1平2，俥三平七，將5平4，炮八平九，車2平4，仕四進五，包2平1，俥七進三，將4進1，俥七退二，車4退3，以下再進俥打將，然後走後炮平二，黑方難以應付。

33. 炮九平一　車2退2　　　　34. 俥三進三　車2平5

送還一子，必然之著，如果一味保子，黑方可以渡邊卒攻馬，形勢反而不好。

35. 俥三退四　車5平8　　　　36. 俥三平五　士5進4

37. 兵七進一　馬1進3　　　　38. 兵七進一　馬3退4

39. 俥五退二　車8平6　　　　40. 傌九進七　士6進5

41. 兵七平六　馬4進6　　　　42. 仕六進五　馬6進7

43. 帥五平六　車6進2　　　　44. 帥六進一　卒1進1

45. 炮一進一　將5平6　　　　46. 俥五進一　車6平5

黑方乘對方形勢不穩之時，搶先發動攻勢，迫使紅方有後顧之憂，在進入殘局之後，雙方形勢已不相上下，由此黑方擺脫了困難的處境。

47. 傌七進五　馬7退5　　　　48. 炮一平二　卒1平2

49. 炮二退七　將6平5　　　　50. 炮二平四　包1進4

51. 帥六退一　馬5退4　　　　52. 傌五進四　將5平4

53. 炮四平六　馬4進6　　　　54. 炮六進一　卒2平3

55. 炮六平八　卒3平4　　　　56. 傌四進三　象5退7

57. 相七進九　士5進6　　　　58. 傌三退二　士4退5

59. 傌二退三　包1退1　　　　60. 傌三進四　包1平2

61. 相九退七　馬6進8　　　　62. 炮八平九　包2平1

63. 炮九平二　包1進1　　　　64. 兵一進一　包1退1

62. 炮二平一　馬8退6　　　　66. 相七進九　象7進5

67. 仕五進四　馬6退7　　　　68. 傌四退二　卒4進1

69. 仕四進五　馬7進5　　　　70. 炮一進三　包1平9

雙方不願強求進取，故形成和局（選自趙國榮和李來群之對局）。

第 7 局

1. 炮二平五　　馬 8 進 7　　　2. 傌二進三　　車 9 平 8

3. 俥一平二　　馬 2 進 3　　　4. 兵三進一　　卒 3 進 1

5. 傌八進九　　卒 1 進 1　　　6. 炮八平七　　馬 3 進 2

7. 俥九進一　　象 3 進 5　　　8. 俥九平六　　車 1 進 3

9. 俥二進六　　包 8 平 9

平包兌俥減輕壓力，似乎過早，不如先走士 4 進 5，加強中路防守，以後再見機兌俥，比較穩健。

10. 俥二平三　　包 9 退 1　　11. 兵五進一　　包 9 平 7

12. 俥三平四　　士 4 進 5　　13. 兵五進一　　車 8 進 6

14. 俥四進二　　包 7 進 4

如改走包 2 退 1，則俥六進七，士 5 退 4，俥四平三，包 2 平 7，俥六平三，紅方仍然占優勢。

15. 傌三進四　　車 8 平 6

16. 兵五進一　　車 1 平 5

17. 傌四進五　　包 7 平 5

18. 炮五平三　　車 6 平 5

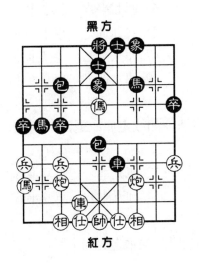

黑方

紅方

如圖所示，紅方平炮叫「悶宮」，是一步巧妙的應法。如改走仕六進五，則車 6 退 5，黑方得回一車，局勢比較平穩。

19. 仕六進五　　馬 7 進 5

20. 炮三平五　　包 5 進 2

21. 相三進五　馬 2 進 3　　22. 俥六平八　包 2 平 3

23. 俥八進八　包 3 退 2　　24. 傌九進七　車 5 平 3

25. 炮七平六　卒 3 進 1

可以改走馬 5 進 4，阻止紅方騷擾，尚有一定的糾纏能力。

26. 炮六進六　卒 3 平 2　　27. 炮六平九　包 3 平 4

28. 俥八退五　車 3 平 9　　29. 俥四退三　車 9 平 3

紅方退俥謀取邊卒，並防止黑方躍馬，著法細緻。

30. 俥四平九　車 3 退 6　　31. 炮九平六　馬 5 進 4

32. 炮六退三　車 3 進 3　　33. 仕五進四　車 3 平 8

紅方上仕加強防守，著法老練。

34. 炮六平五　車 8 平 4　　35. 仕四進五　卒 9 進 1

36. 俥八平七　馬 4 進 6　　37. 俥七平四　馬 6 退 4

38. 俥九退一　馬 4 進 2　　39. 俥九平七　車 4 平 5

40. 炮五平八　馬 2 退 3　　41. 兵九進一　車 5 平 1

42. 炮八平一　包 4 平 3　　43. 俥七平六　包 3 平 1

44. 俥六平八　包 1 平 4　　45. 兵九進一　車 1 平 9

46. 俥四進一　馬 3 進 4　　47. 俥八平七　象 7 進 9

48. 俥四平六　士 5 進 4　　49. 俥六進二　車 9 進 1

50. 俥六平五　士 6 進 5

紅方平俥吃象是正確的走法，如改走俥六退四，則車 9 平 1，形成和局。

51. 俥七進四　將 5 平 6　　52. 俥五進一　車 9 進 5

53. 仕五退四　馬 4 進 6　　54. 帥五平六　車 9 平 6

55. 帥六進一

紅方形成勝局（選自趙國榮勝胡榮華之對局）。

第 8 局

1. 炮二平五　馬 8 進 7　　　2. 傌二進三　車 9 平 8

3. 俥一平二　馬 2 進 3　　　4. 兵三進一　卒 3 進 1

5. 炮八平七　士 4 進 5

上士鞏固局勢，是工穩的應法。如改走馬 3 進 2，則傌三進四，象 3 進 5，傌四進五，馬 7 進 5，炮五進四，士 4 進 5，俥二進五，紅方占優勢。

6. 傌三進四　包 8 進 3

紅方進傌河口是輕進之舉，導致失先。應改走傌八進九，才是較好的應法。此刻黑方進包，及時有力之著，奪得了主動。

7. 傌四退三　包 8 退 1

紅方運傌進而後退，雖然吃虧，但也是無可奈何之應法。如改走傌四進三，則包 8 進 1，兵七進一，馬 3 進 4，兵七進一，馬 4 進 5，紅方雖然有七路兵渡河，但子力不協調，形勢比較落後。

8. 俥九進一　象 3 進 5　　　9. 俥九平六　馬 3 進 2

10. 傌八進九　卒 1 進 1　　　11. 炮七退一　車 1 進 3

紅方升俥卒林，著法穩健。如改走卒 1 進 1，則兵九進一，車 1 進 5，俥二進四，車 1 進 1，傌三進四，紅方好走。

12. 俥二進四　馬 2 進 1　　　13. 俥六進三　卒 1 進 1

14. 炮五平四　包 2 進 3

紅方平仕角炮，打算上中相鞏固陣地，但忽略了黑方

右路車馬包卒的威脅，因而受到了攻擊。應改走俥三進四，雖然局勢不好，但尚可和對方抗衡。

15. 俥二退二　包2進2　　16. 仕六進五　卒3進1

如圖所示，黑方針對紅方的防守弱點，果斷衝卒逐車，發起攻勢，使紅方防不勝防，處境更加困難。

17. 俥六退二　包2平6

黑方

紅方

紅方被迫退俥兌包，除此也沒有什麼好的應法。如改走炮七進三，則馬1退3，俥六平七，卒1進1，傌九退八，車1平2，黑方有得子的機會，形勢占優。

18. 俥六平四　卒3平2

19. 傌三進四　卒5進1　　20. 炮七平六　車1平6

紅方應改走仕五退六，及時活通炮路，然後再見機運炮，局勢還能支持。

21. 傌四退六　車6平5　　22. 俥四平五　包8進2

23. 傌六退七　卒7進1

進7路卒以通馬路，消除了陣地上的一個弱點，可以沉炮發動攻勢，已無後顧之憂。

24. 兵三進一　象5進7　　25. 俥二平三　象7進5

26. 俥三進二　包8退3

退包是緊湊有力的著法，迫使紅俥離開要道，由此削弱了紅方的防守力量。

27. 俥三平四	包 8 進 6	28. 俥四退二	包 8 平 9
29. 俥四平二	車 5 平 8	30. 俥二進四	車 8 進 3
31. 俥五平一	車 8 進 6	32. 相三進五	馬 7 進 6

躍馬出擊，和車包聯合作戰，攻勢強大，紅方已無法支持下去。

33. 傌七進六	馬 1 進 3	34. 傌六進五	馬 6 進 7
35. 俥一退一	馬 7 進 5	36. 傌五進三	包 9 平 6
37. 俥一平二	馬 5 進 7	38. 炮六平三	車 8 退 1

紅方失去主力已無法對抗，黑勝（選自柳大華負胡榮華之對局）。

第 9 局

1. 炮二平五	馬 8 進 7	2. 傌二進三	車 9 進 8
3. 俥一平二	馬 2 進 3	4. 兵三進一	卒 3 進 1
5. 傌八進九	卒 1 進 1	6. 炮八平七	馬 3 進 2
7. 俥九進一	象 3 進 5	8. 俥二進六	車 1 進 3
9. 俥九平六	包 8 平 9	10. 俥二進三	馬 7 退 8
11. 炮七退一	士 4 進 5		

紅方應改走傌三進四，威脅中路及三路，先手攻勢較為容易展開。

12. 傌三進四	馬 2 進 1	13. 兵五進一	包 9 進 4

黑方包打邊兵，是步積極的搶先之著，如改走馬 8 進 7，則俥六進二，以後可以炮七平三，紅方前途比較樂觀。

14. 傌四進三	包 9 平 5	15. 仕六進五	車 1 平 2
16. 傌三退四	車 2 進 6		

如圖所示，黑方進車底線捉相，著法精妙絕倫，是搶攻中的創造性走法，給紅方的防守製造了極大的困難。

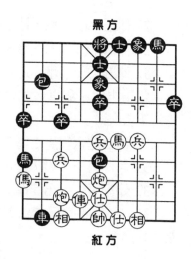

黑方

紅方

17. 炮七進四　車2平1

紅方面臨黑方的奇襲，防守上並未驚慌失措。此時如走傌九退八，則馬1進2，傌四退三，包2進7，俥六退一，包5平7，相三進一，馬8進7，黑方有一定的優勢。此時黑方平邊車，伏下巧妙的攻擊手段，取得了有利的局勢。

18. 炮七進一　車1退1　　19. 傌九退七　包2進6

20. 俥六進二　車1進1　　21. 俥六退三　馬8進7

紅方在困難的防守中退俥底線，是最好的一步應著。如改走俥六平五，則車1平3，仕五退六，包2進1，傌七進六，車3退3，帥五進一，車3退3，黑方三子歸邊，將構成強大的攻殺形勢。

22. 兵三進一　象5進7　　23. 兵五進一　包5退1

24. 炮五進一　卒5進1　　25. 相七進五　車1平4

26. 帥五平六　卒1進1　　27. 炮五進二　象7進5

以上黑方的防守比較穩重，現兌車之後，局勢有所緩和，但由於左馬位置欠佳，形勢仍處下風。

28. 兵七進一　卒1平2　　29. 兵七進一　包2平1

30. 傌四進二　馬7進8

紅方進傌是失算之著，誤以為黑方要逃馬，忽略了有包5平8反棄炮的手段。紅方此時應改走傌四退二，以後可走傌二退四，然後再傌四進三占據要道，仍可糾纏下去。

31. 炮七平二　包5平8　　32. 炮二退二　馬1進2
33. 炮五平二　包1平3

　　紅如改走炮二退三，則象7退9，帥六平五，馬8進6，局勢仍然受困。

34. 後炮平五　象7退9　　35. 帥六平五　馬2退3
36. 炮五進一　將5平4　　37. 兵七平六　士5進6
38. 兵六進一　士6進5　　39. 炮二退二　卒9進1
40. 炮二平六　將4平5　　41. 兵六進一　卒9進1
42. 兵六進一　包3平4

　　紅方進兵力求局勢複雜，如改走兵六平五，則象9進7，兵五平四，士5進6，黑方可輕易取得勝勢。

43. 炮六平四　卒9平8　　44. 炮四進三　象9進7
45. 炮四平九　包4退5　　46. 炮九進三　包4平5
47. 炮五平九　士5進4

　　不貪攻是機智的應法。如改走馬3進2，則前炮平八，馬2退4，帥五平六，包5平4，炮九平六，馬4退2，仕五進六，士5進4，炮八退六，兌子之後將成和局。

48. 前炮平六　將5平6　　49. 炮六退二　士6退5
50. 炮六退四　包5進3

　　黑方馬包雙卒占位較佳，已呈有利的攻擊之勢。

51. 炮九平五　士5進4　　52. 炮五平四　卒2進1
53. 炮四退四　馬3退2　　54. 帥五平六　卒2平3

55. 炮六退二	包 5 平 4	56. 帥六平五	卒 8 進 1
57. 仕五進四	將 6 平 5	58. 炮六退一	卒 8 平 7
59. 炮四平六	包 4 平 5	60. 前炮平五	包 5 平 6
61. 相五退七	將 5 平 6	62. 炮五平六	包 6 平 5
63. 後炮進七	卒 7 進 1	64. 帥五平六	卒 7 平 6
65. 仕四進五	卒 6 平 7	66. 相七進九	卒 3 進 1
67. 後炮進二	卒 3 進 1	68. 仕五進六	馬 2 進 3
69. 相九進七	卒 7 平 6	70. 前炮平七	象 5 進 3

黑方形成勝局（選自徐天紅負胡榮華之對局）。

第 10 局

1. 炮二平五	馬 8 進 7	2. 俥二進三	車 9 平 8
3. 兵三進一	卒 3 進 1	4. 俥一平二	馬 2 進 3
5. 傌八進九	卒 1 進 1	6. 炮八平七	馬 3 進 2
7. 俥九進一	象 3 進 5	8. 俥二進六	車 1 進 3

紅方進俥壓制對方子力，是一步緊要之著。如改走傌三進四，則車 1 進 3，俥九平六，馬 2 進 1，炮七退一，包 8 進 5，黑方足可應付。

9. 俥九平六	包 8 平 9	10. 俥二進三	馬 7 退 8

紅方兌俥，穩健之著。如改走俥二平三，則包 9 退 1，兵三進一，包 9 平 7，俥三平四，包 7 進 3，傌三進四，士 4 進 5，俥六進七，馬 7 進 8，形成相互牽制之局面。

11. 傌三進四	士 6 進 5	12. 傌四進三	馬 8 進 7

13. 兵三進一　象5進7　　　　14. 俥六平三　象7進5

15. 傌三進一　象7退9　　　　16. 俥三進五　馬2進1

17. 炮七進三　包2平3

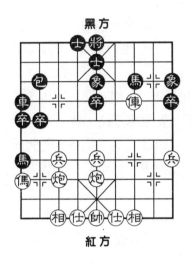

黑方

紅方

如圖所示，紅方進炮打卒，看似異常凶悍，實際上並無便宜，使自己左路空虛的弊病顯露出來，授人以隙，頗不合算。不如改走炮七退一，以後可以調往右路，對於攻守都有一定的好處。

18. 炮七平二　卒1進1

進邊卒是穩健的下法。如貿然走包3進7打底相，則仕六進五，包3平1，傌九退七，黑方失子，並不合適。

19. 仕六進五　車1進1

借助捉炮之機，活通右車，著法巧妙。

20. 炮二進二　象9進7　　　　21. 俥三平四　士5進4

22. 俥四平三　士4退5　　　　23. 俥三平四　士5進4

24. 俥四平三　士4退5　　　　25. 俥三平四　士5進4

26. 炮二退一　馬1進3

紅方不能長打對方，所以只好變著。

27. 炮二平五　馬7進5　　　　28. 炮五進四　士4進5

29. 炮五退二　包3退2

紅方左路已呈現緊張形勢，此時退炮不如改走兵五進

一，還能有一定的對攻機會。

30. 俥四平七　包3平4

紅方平俥沒有什麼好處，可考慮走仕五進六，則車1平4，仕四進五，紅方還可支持。

31. 傌九退七　馬3退5　　32. 傌七進五　車1平5
33. 傌五進三　馬5進4　　34. 俥七平八　馬4退3
35. 俥八平一　車5平3

紅方如改走炮五退二，則馬3進5，相七進五，車5進2，黑方占優。此時黑方不貪子，先平車3路，伏下兌子殺相掠仕的著法，是正確的選擇。如改走馬3退5，則傌三進五，車5進1，俥一退二，車5平9，兵一進一，雙方可成和局。

36. 相三進五　馬3進4　　37. 相七進九　卒1進1
38. 相九進七　馬4退2　　39. 仕五進六　馬2退4
40. 仕四進五　車3進1

黑方運子攻法緊湊，終於破獲一相，為取勝創造了條件。

41. 俥一平八　車3平1　　42. 帥五平四　馬4退6
43. 俥八平四　馬6退8　　44. 傌三進二　車1平5
45. 俥四退三　車5平8　　46. 傌二進三　卒1進1
47. 帥四平五　卒1平2　　48. 傌三退四　車8進4
49. 俥四退三　車8退3　　50. 兵一進一　卒2平3
51. 俥四進四　車8平9　　52. 俥四平三　卒3進1
53. 傌四退三　卒3平4　　54. 相五退三　包4進1
55. 傌三退二　車9平2　　56. 帥五平四　士5進6
57. 傌二進四　包4平6　　58. 相三進五　車2進3

59. 帥四進一　車 2 平 9　　　60. 俥三退三　車 9 退 4

紅方只好棄兵退俥防守，不然將會失仕丟馬，即刻形成敗局。

61. 帥四退一　車 9 平 1　　　62. 俥三進三　車 1 進 4

63. 帥四進一　車 1 退 3　　　64. 帥四退一　車 1 平 5

65. 俥三平二　車 5 進 1

紅方如走相五進七，則卒 4 平 5，仕六退五，車 5 進 2，黑方仍是勝勢。

66. 帥四平五　包 6 進 6　　　67. 俥二退二　包 6 平 7

68. 帥五平四　象 5 退 7

紅方各子無法移動，黑方局勢勝定（選自柳大華負趙國榮之對局）。

第 11 局

1. 炮二平五　馬 8 進 7　　　2. 兵三進一　車 9 平 8

3. 傌二進三　卒 3 進 1　　　4. 俥一平二　馬 2 進 3

5. 傌八進九　卒 1 進 1　　　6. 炮八平七　馬 3 進 2

7. 俥九進一　象 3 進 5　　　8. 俥九平六　車 1 進 3

9. 俥二進六　包 8 平 9

如改走士 6 進 5，也是一種穩健的下法。

10. 俥二進三　馬 7 退 8　　　11. 傌三進四　馬 8 進 7

12. 傌四進三　士 6 進 5

如圖所示，黑方上左士是一步新的走法。如改走士 4 進 5，則傌三進一，象 7 進 9，炮七退一，象 9 退 7，俥六

進四，馬 2 進 1，炮七平
三，包 2 進 2，俥六進三，
馬 7 進 6，俥六平八，馬 6
進 4，炮五平六，士 5 退
4，炮六進一，紅方優勢。

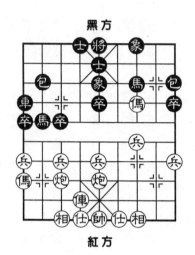

黑方

紅方

13. 傌三進一　象 7 進 9
14. 炮七退一　馬 2 進 1
15. 俥六進四　車 1 平 2
16. 炮五平三　卒 1 進 1
17. 炮七平三　馬 7 退 6

黑方退馬 6 路是穩健之
著，由此可見上左士的妙處。

18. 相三進五　車 2 進 2　　19. 俥六平四　車 2 平 4
20. 俥四進一　卒 3 進 1

棄卒是老練之著，可以活動右路邊馬，使局勢容易展
開。

21. 兵七進一　車 4 進 1　　22. 俥四平五　馬 1 退 3
23. 後炮平五　包 2 進 5　　24. 俥五平七　馬 3 進 4
25. 炮三平六　車 4 進 1　　26. 炮五平九　包 2 進 2
27. 帥五進一　包 2 退 1　　28. 俥七平八　車 4 平 1
29. 俥八退五　車 1 退 1　　30. 炮九進三　車 1 退 1
31. 俥八進五

至此形成正和局勢（選自徐俊杰和趙汝權之對局）。

第 12 局

1. 炮二平五　馬 8 進 7　　2. 傌二進三　車 9 平 8

3. 俥一平二　馬 2 進 3　　4. 兵三進一　卒 3 進 1

5. 傌八進九　卒 1 進 1　　6. 炮八平七　馬 3 進 2

7. 俥九進一　象 3 進 5　　8. 傌三進四　車 1 進 3

9. 俥九平六　馬 2 進 1　　10. 炮七退一　包 8 進 5

11. 傌四進三　包 8 平 1

紅方進傌吃卒，隨手之著，容易吃虧。不如改走俥六進四，局勢比較穩健。

12. 俥二進九　包 1 平 3

平包捉相，是一步搶先的著法。

13. 炮七平九　馬 7 退 8

紅方如改走俥二退一，則包 3 進 2，帥五進一，包 2 進6，俥二平八，包 2 平 4，帥五平六，車 1 平 4，炮五平六，車 4 進 3，黑方占優勢。

14. 傌三進四　士 4 進 5

上士是正確的應著，如改走馬 8 進 7，則俥六進八，將 5 進 1，俥六平八，紅方有攻勢，比較占便宜。

15. 傌四進二　車 1 平 2　　16. 相七進九　卒 1 進 1

17. 兵三進一　車 2 進 3　　18. 炮五進四　車 2 平 3

19. 仕六進五　車 3 平 5　　20. 俥六進五　包 3 平 8

稍微緩慢，不如改走包 3 平 7，這樣可以牽制紅傌的活動，較為適宜。

21. 俥六平九　包 2 退 2　　22. 傌二退三　馬 1 進 3

23. 俥九平八　包2平4　　24. 俥三退四　車5退1
25. 傌四進六　車5平2　　26. 炮九進三　包4進2
27. 俥八退二　馬3退2　　28. 相九進七　將5平4
29. 兵三進一　卒9進1　　30. 炮五退二　馬2進3
31. 相七退五　馬3進1　　32. 俥六退四　馬1退2
33. 炮九平六　將4平5　　34. 炮六退三　包8退6
35. 傌四進二　包8進1　　36. 俥二退三　包8平9
37. 傌三進一　包9進4　　38. 傌一退三　包9退4
39. 傌三進四　包4退1　　40. 兵三進一　馬2進3
41. 炮五平一　包9進2　　42. 仕五進四　包9平5
43. 仕四進五　卒3進1　　44. 炮一退三　卒3平4
45. 帥五平六　包4平1

如圖所示，黑方平包1路，造成敗局。應改走包4進7，則炮一平六，馬3退4，炮六進三，包5平3，炮六平五，包3退3，容易形成和局。

46. 炮一進七　包5進2

紅方進炮捉包，是步佳著，黑方失包之後，子力難以防守，雖然盡力支持，終於不敵而失敗。

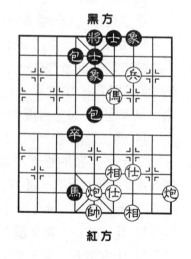

黑方

紅方

47. 炮一平九　包5平4　　48. 帥六平五　馬3退2
49. 炮九退八　馬2進4　　50. 仕五進六　包4進2
51. 炮九平六　包4平3　　52. 炮六進四　包3退6

53. 兵三進一	包 3 退 1	54. 炮六平二	包 3 平 1
55. 炮二進五	包 1 平 3	56. 相五進七	將 5 平 4
57. 炮二平一	包 3 平 2	58. 兵三進一	象 5 退 7
59. 傌四進二	包 2 進 1	60. 傌二進三	將 4 進 1
61. 傌三退二	包 2 平 5	62. 傌二退四	包 5 平 9
63. 炮一平二	包 9 平 7	64. 炮三退八	包 7 進 6
65. 炮二進三	包 7 退 6	66. 炮二平六	包 7 平 5
67. 傌四退六	包 5 平 4	68. 傌六退八	包 4 平 3
69. 相七退九	士 5 進 6	70. 傌八進六	包 3 平 4
71. 傌六進七	包 4 平 5	72. 炮六平八	包 5 退 2
73. 帥五平六	包 5 進 2	74. 相九退七	包 5 進 3
75. 炮八退三	包 5 平 4	76. 帥六平五	包 4 退 2
77. 傌七進八	將 4 進 1	78. 傌八退九	包 4 進 3
79. 傌九退七	士 6 進 5	80. 炮八平九	

紅方終於取得了勝利（選自柳大華勝李來群之對局）。

第 13 局

1. 炮二平五	馬 8 進 7	2. 傌二進三	車 9 平 8
3. 俥一平二	馬 2 進 3	4. 兵三進一	卒 3 進 1
5. 炮八平七	馬 3 進 2	6. 傌三進四	象 3 進 5
7. 傌四進五	包 8 平 9	8. 俥二進九	馬 7 退 8
9. 傌五退七	士 4 進 5	10. 傌七退五	車 1 平 4
11. 兵七進一	車 4 進 6		

如改走車 4 進 5，則炮七退一，車 4 平 3，傌八進九，

車3平4，炮七平三，包9進4，俥九進一，包9退2，兵三進一，卒7進1，俥九平七，紅方子力活躍，比較好走。

12. 兵七進一　馬2進1　　　13. 俥九進二　卒1進1

進邊卒可以保馬，具有積極的意義。

14. 炮七退一　卒1進1　　　15. 俥九平八　車4進2

黑方可以考慮改走馬1退3，則俥八進四，馬3進4，炮七平六，包2進7，俥八退六，馬4退2，形成牽制之勢。

16. 俥八進九　車4平3　　　17. 俥八進五　包9平2
18. 俥九退七　象5進3　　　19. 俥七進六　包2平5
20. 俥六進五　馬1進3　　　21. 炮五平六　馬8進9
22. 仕四進五　卒9進1

邊卒挺進，比較緩慢。不如改走馬3退4比較適宜，紅如走炮六平一，則卒9進1，炮一進三，馬9進8，形勢不太落後。

23. 後俥進七　包5進4
24. 相三進五　卒1平2
25. 俥七進八　包5平8
26. 俥八退六　包8退5
27. 炮六進三　包8平9
28. 俥五退六　卒2進1

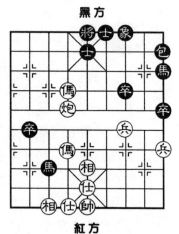

黑方

紅方

如圖所示，黑方應改走馬9退7，然後再馬7進5，可以加強防守，使紅方的攻勢減弱，黑方尚有求和

的機會。

29. 炮六平五	將5平4	30. 前傌退八	象7進5
31. 傌八進七	將4進1	32. 傌六進四	馬3退4
33. 炮五平六	馬9退7	34. 傌四進五	

由於黑方防守不嚴謹，紅方終於乘機取勢而獲勝（選自趙國榮勝傅光明之對局）。

第 14 局

1. 炮二平五	馬8進7	2. 兵三進一	卒3進1
3. 傌二進三	馬2進3	4. 俥一平二	車9平8
5. 炮八平七	馬3進2	6. 傌三進四	象3進5
7. 傌四進五	包8平9		

平包兌俥是穩健的應法。如改走馬7進5，則炮五進四，士4進5，俥二進五，車1平4，炮七平二，紅方優勢。

8. 俥二進九	馬7退8	9. 傌五退七	士4進5
10. 傌七退五	車-1平4	11. 兵七進一	車4進5
12. 兵七進一	象5進3	13. 兵九進一	包2平1
14. 炮七退一	包9平2	15. 傌八進七	車4進2
16. 俥九進二	象3退5	17. 炮七平三	馬8進9
18. 兵一進一	卒1進1	19. 仕六進五	車4退3
20. 炮五平一	包1退1	21. 兵三進一	卒7進1

紅方可以改走相七進五，則包2平1，俥九退二，卒1進1，俥九平六，黑方雖然有一卒過河，對紅方威脅不

大，局勢仍然平穩。

22. 炮一平三　士5退4　　　23. 傌五進四　車4退1
24. 傌四退五　車4進1　　　25. 相七進五　士6進5
26. 後炮平一　包1進4　　　27. 炮一進五　卒7進1
抓緊戰機，及時過卒助戰，突破了紅方的防線。

28. 相五進三　包1平7　　　29. 相三進一　包7平8
30. 俥九進三　包8進4　　　31. 相一退三　包2進1
32. 炮一平七　車4平8　　　33. 兵一進一　車8退1
34. 炮七平四　馬2進3

如圖所示，紅方平炮，
導致局勢進一步惡化。應改
走俥九平八，則車8平3，
炮三平一，馬9進7，傌七
進六，形成對攻之勢。此時
黑方進馬兌子，意圖爭取反
擊，是步爭先的走法。

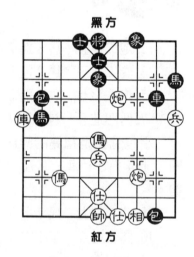

黑方

紅方

35. 傌五進六　包2平6
紅方棄子搶攻，容易發
生危險，不如改走傌五退
七，則車8平6，前傌進
六，紅方仍可對抗。

36. 傌六進七　將5平6　　　37. 俥九平四　士5進6
38. 炮三平四　馬9退7　　　39. 俥四平三　馬7進9
紅方棄子之後，因黑方防守穩固，很難突破其陣地。
此時紅方不如改走兵一平二攻擊黑車，形勢要好一點。

40. 炮四進一　馬3進5　　　41. 傌七進六　馬5進3

42. 帥五平六	車 8 進 2	43. 俥三平六	士 4 進 5
44. 炮四進二	車 8 平 7	45. 帥六進一	馬 3 退 1
46. 俥六進一	馬 9 退 7	47. 兵一平二	馬 1 進 2
48. 帥六進一	包 8 退 2	49. 俥六進二	馬 7 進 9
50. 兵二平一	馬 9 進 7	51. 俥六平五	車 7 平 4
52. 帥六平五	馬 7 進 6		

　　黑方在固守中伺機反攻，終於取得了勝局（選自陸玉江負鄧頌宏之對局）。

第 15 局

1. 炮二平五	馬 8 進 7	2. 傌二進三	馬 2 進 3
3. 俥一平二	車 9 平 8	4. 兵三進一	卒 3 進 1
5. 傌八進九	卒 1 進 1	6. 炮八平七	馬 3 進 2
7. 俥九進一	象 3 進 5	8. 俥二進六	車 1 進 3
9. 俥九平六	包 8 平 9	10. 俥二進三	馬 7 退 8

　　紅方兌俥是平穩的應法。如改走俥二平三，則包 9 退 1，兵三進一，包 9 平 7，俥三平四，包 7 進 3，傌三進四，士 6 進 5，局勢比較緊張。

11. 傌三進四	士 6 進 5	12. 炮七退一	馬 8 進 7

　　紅方退七路炮，意圖靜觀變化。如改走傌四進三，則包 9 平 7，下一步有馬 8 進 9 兌子的著法，紅方並不合算。

　　13. 傌四進三　包 9 進 4

　　包打邊兵之後，使防守變弱，而邊包又容易受到利用。不如改走包 9 退 1，以下有包 9 平 7 的手法，變化比較

含蓄。

14. 兵三進一　象 5 進 7	15. 俥六平三　象 7 進 5
16. 俥三進二　包 9 進 3	17. 炮七平三　卒 3 進 1

18. 兵七進一　車 1 平 3

如圖所示，黑方平車 3 路，意欲吃兵爭先，不料反被紅方所利用。不如改走馬 2 進 4 加強防守，局勢比較平穩。

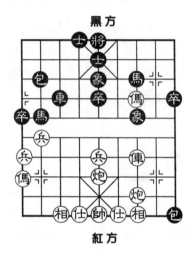

黑方

紅方

19. 炮三進四　象 5 進 7

紅方打象奪取攻勢，著法凶悍，由此突破黑方的防守。如改走俥三進五，則象 7 退 5，炮三進六，包 2 平 7，俥三進四，馬 2 進 4，紅方雖然獲得了雙象，但一時還沒有攻勢。

20. 俥三進二　馬 2 進 4	21. 傌三進五　士 5 進 4
22. 傌五進三　將 5 進 1	23. 炮五平二　將 5 平 6
24. 兵七進一　車 3 平 4	25. 兵七平六　車 4 平 3
26. 兵六平七　車 3 平 4	27. 俥三進一　士 4 進 5

紅方可改走兵七平六，則車 4 平 3，俥三退一，馬 4 退 6，俥三進二，馬 6 進 8，俥三退二，馬 7 進 6，傌三退二，紅方較為有利。

28. 仕六進五　馬 4 進 2	29. 兵五進一　馬 2 退 3

紅方進中兵不如改走炮二進六，則將 6 退 1，炮二退五，包 9 退 3，相七進五，將 6 進 1，炮二進五，將 6 退

1，炮二退一，這樣變化較多，容易取得有利的形勢。

30. 兵五進一　馬 3 進 5　　　31. 相七進五　車 4 進 3

紅方可改走炮二進六，則將 6 退 1，炮二退四，將 6 進
1，調動一下紅炮的位置，更有利於展開攻勢。

32. 炮二進六　將 6 退 1　　　33. 俥三平四　士 5 進 6

34. 俥四平五　士 6 退 5

應改走士 4 退 5，則炮二退二，馬 7 進 8，兵五平四，
包 2 退 1，俥五退二，包 2 平 7，俥五平二，包 7 平 8，兵
四平三，車 4 退 3，兵三平二，車 4 平 8，俥二平一，車 8
進 1，俥一退四，車 8 進 2，兌子之後，形成和勢。

35. 俥五平七

由於黑方誤退左士，被紅方平俥形成殺勢，紅勝（選
自周根林勝陶漢明之對局）。

第 16 局

1. 炮二平五　馬 8 進 7　　　2. 傌二進三　馬 2 進 3

3. 俥一平二　車 9 平 8　　　4. 兵三進一　卒 3 進 1

5. 傌八進九　象 3 進 5　　　6. 俥九進一　包 2 平 1

平邊包不見得有利。可以改走士 4 進 5，則俥九平
七，包 8 進 4，黑方能夠對抗。

7. 炮八平七　車 1 平 2　　　8. 兵七進一　馬 3 進 2

9. 兵七進一　馬 2 進 1　　　10. 炮七進一　象 5 進 3

11. 俥二進六　象 7 進 5　　　12. 傌三進四　車 2 進 3

13. 俥二平三　包 8 退 1　　　14. 俥九平二　包 8 平 5

平中包是必然的走法。如改走包8平7，則俥二進八，包7進2，俥二退九，包7平6，兵三進一，紅方大占優勢。

15. 俥二進八　馬7退8　　　16. 炮五平一　馬1進3

17. 相三進五　馬3退5　　　18. 俥三平四　包5平6

紅方平俥作用不大，不如改走兵三進一過河，比較有利於發展攻勢。此時黑方平中包兌掉河口俥，是步好著。此時紅方不可能走俥四進三，因為有包1進5的兌子之著。紅方可走相七進九，則馬5退4，俥三進四，馬8進6，俥四進二，馬4進3，炮一進四，卒5進1，炮一進三，士6進5，俥四平二，將5平6，相九退七，車2平9，黑方形勢可以滿意。

19. 炮一進四　包6進4　　　20. 俥四退二　卒5進1

21. 炮一進三　士4進5　　　22. 俥四平八　車2平4

也可以改走車2平9先捉紅炮，以下紅方如走俥八進五，則士5退4，炮一平四，馬8進6，炮四平三，馬5退4，黑方雖然少士，但各子位置較好，形勢較有作為。

23. 仕六進五　包1進5

可以改走包1平4，伏下捉死紅炮的手段，以下紅方炮一退四，則車4平9，兵一進一，馬8進6，雙方形成均勢。

24. 相七進九　馬5退6　　　25. 兵一進一　馬6進7

此時應改走卒5進1，比較有力。

26. 相九進七　馬7退9　　　27. 俥八進五　車4退3

如圖所示，黑方退車是軟弱的應法，應改走士5退4，則炮七進二，馬9進8，炮七進三，馬8退6，仕五進

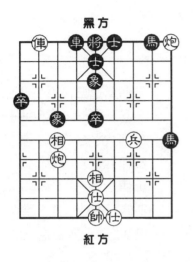

四，馬 6 進 4，帥五進一，車 4 平 9，帥五平六，卒 5 進 1，雙方對搶攻勢。

28. 俥八退三　車 4 進 6

29. 炮七退一　車 4 平 8

平車無可奈何之舉，因為紅方有捉死黑馬的凶著。

30. 帥五平六　士 5 退 4

如改走車 8 平 4，則炮七平六，車 4 平 8，炮六進四，紅方有一定的攻勢。

31. 俥八平六　士 4 進 5	32. 俥六平九　士 5 退 4
33. 俥九平六　士 4 進 5	34. 俥六平八　士 5 退 4
35. 炮七平九　車 8 退 3	36. 炮九進七　象 5 退 3
37. 俥八進一　車 8 平 9	

應改走車 8 平 4，則帥六平五，車 4 平 9，還不至於形成敗勢。

38. 俥八平六　將 5 進 1

應改走車 9 退 3，則俥六進二，將 5 進 1，俥六平五，將 5 平 6，俥五平四，將 6 平 5，俥四平七，雖然仍難對付，但還可堅持一陣。

39. 俥六進一　將 5 進 1	40. 炮一退五　車 9 進 2
41. 俥六平二	

紅方取得了來之不易的勝局（選自薛文強勝張曉平之對局）。

第 17 局

1. 炮二平五	馬8進7	2. 俥二進三	車9平8
3. 俥一平二	馬2進3	4. 兵三進一	卒3進1
5. 俥八進九	卒1進1	6. 炮八平七	馬3進2
7. 俥九進一	象3進5	8. 俥九平六	車1進3
9. 俥二進六	包8平9	10. 俥二進三	馬7退8
11. 炮七退一	士4進5	12. 俥三進四	馬8進7

如改走馬2進1，則兵五進一，包9進4，俥四進三，包9平5，仕六進五，車1平2，形成複雜的對攻局勢。

13. 俥六進四　卒1進1

如圖所示，紅方進俥騎河、暗伏兵七進一和炮七平三的攻擊手段，如果黑方應付不當，將會使形勢陷入被動，所以，黑方經過仔細審勢，認定進邊卒從邊路突破，才能夠打開局面，創造出對自己有利的局勢，雙方著法針鋒相對。

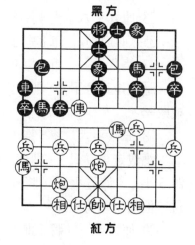

黑方

紅方

14. 兵七進一　卒1進1

15. 兵七進一　車1進2

進車捉俥是取得主動的關鍵之著。如改走卒1進1，則兵七平八，車1進2，俥四進五，馬7進5，炮五進四，紅方子力位置較優。

16. 兵七平八　車1平6

紅方如改走傌四進五，則馬7進5，炮五進四，馬2退3，炮七進六，包9平3，兵七進一，包3進7，帥五進一，卒1進1，帥五平六，車1退5，兵七進一，包2進6，兵七進一，包3退1，帥六進一，卒1平2，紅方棄子之後，雖然有一定的攻勢，但難以對黑方構成致命的打擊，久戰下去，紅方由於少子，將會出現危險的局勢。

17. 傌九進七　包9進4　　　18. 傌七進五　包9退2

退包是擴大先手的佳著，有力地限制了紅方的進攻路線，可以更好地發揮6路車的攻擊威力。

19. 炮七進三	車6進3	20. 傌五進六	包2平4
21. 傌六進八	車6平3	22. 俥六退一	包9進1
23. 兵五進一	卒7進1	24. 炮七平九	車3退6
25. 傌八進九	卒7進1	26. 仕四進五	車3進7
27. 兵八進一	車3退7	28. 俥六平八	卒7進1
29. 兵五進一	包9進4	30. 相三進一	卒5進1
31. 俥八進一	卒5進1	32. 兵八進一	車3退2
33. 俥八平九	包9平8		

平包是消極的走法，應改走包4進6，紅方如走兵八進一，則包4平3，以下再走車3進2，守住紅傌的攻擊，黑方就能取得勝勢。

34. 炮五平二　包4退2

還應走包4進6，比較有利於攻守。

35. 兵八進一　車3進4

如改走包4平1，則炮九進五，車3進4，俥九進三，黑難以對付。

36. 俥九進一　卒 7 進 8

平卒再度失去對抗的機會，應改走馬 7 進 6，形成牽制之勢。

37. 炮二平六　士 5 進 4　　38. 俥九退七　將 5 進 1

39. 俥九平三　包 4 進 6　　40. 仕五進六　車 3 平 7

41. 炮九進四

紅方險中獲勝（選自徐天紅勝林宏敏之對局）。

第 18 局

1. 炮二平五　馬 8 進 7　　2. 傌二進三　車 9 平 8

3. 兵三進一　卒 3 進 1　　4. 俥一平二　馬 2 進 3

5. 傌八進九　卒 1 進 1　　6. 炮八平七　馬 3 進 2

7. 俥九進一　象 3 進 5　　8. 俥九平六　馬 2 進 1

9. 俥六平八　包 2 平 4　　10. 俥八進二　卒 1 進 1

11. 傌九退八　包 8 進 4

紅方退傌，準備再走炮七平九，牽制對方車馬卒，然後伺機謀子取勢。此時黑方趕緊進包對紅方左俥進行制約，是一步佳著。如改走卒 1 平 2，採取兌子的應法，也是一種變化。

12. 傌三進四　士 4 進 5　　13. 炮七平九　卒 3 進 1

紅方如改走兵三進一，則卒 7 進 1，俥二進三，車 8 進 6，傌四退二，包 4 進 4，兵七進一，包 4 平 8，兵五進一，包 8 退 1，炮七平九，卒 3 進 1，俥八平九，車 1 平 2，俥九平二，卒 7 進 1，紅方雖然多子，但形勢得不償

失，並不合算。

14. 俥八平九　卒 3 平 2

紅方如改走兵三進一，則卒 3 平 2，俥八進一，卒 1 平 2，炮九進七，包 8 平 3，俥二進九，馬 7 退 8，兵三進一，卒 2 進 1，兌俥之後，雙方有一定顧慮。再如紅方兵三進一，則卒 3 進 1，俥八平九，卒 3 平 2，俥九平八，包 8 平 2，俥二進九，車 1 平 3，俥二退八，卒 7 進 1，黑方少一子，但是多卒有攻勢，可以滿意。

15. 炮九進二　卒 2 平 1

紅方不得已而棄還一子，因為黑方有包 4 平 1 打俥的著法。

16. 俥九平八　卒 1 平 2　　17. 俥八退二　車 1 平 2

紅方如改走俥八進一，則包 8 退 1，紅方俥炮受牽制，形勢不利。

18. 兵三進一　卒 7 進 1

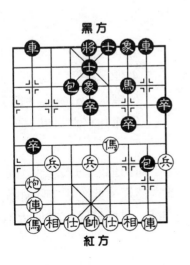

黑方

紅方

19. 炮五平八　車 2 平 3

如圖所示，紅方平炮打俥，企圖消除黑卒的攻擊力之後，再進俥吃包，保持多子形勢。但黑方可平車捉兵，更易發揮攻勢，所以紅方不如改走俥二進三吃包，形勢還可對抗。

20. 俥二進三　車 8 進 6
21. 傌四退二　車 3 進 6
22. 炮八平五　卒 2 進 1
23. 俥八平九　車 3 進 3

24. 俥九進八　士5退4　　　25. 傌八進九　卒7進1

26. 俥九平八　卒2平1　　　27. 傌九退八　卒7進1

　紅方雖然多一子，但黑子多卒得相，並控制了局勢，而在應對上又細緻有力，終於取得了勝勢。

28. 傌二退一　士6進5　　　29. 俥八退五　卒7平6

30. 炮五平一　車3退3　　　31. 仕四進五　車3平5

32. 傌一進三　車5退2　　　33. 傌三進二　卒6進1

34. 傌八進七　卒6進1　　　35. 傌二退三　包4平3

36. 俥八平七　車5平7　　　37. 車七進三　車7進3

38. 仕五退四　卒6進1　　　39. 帥五平四　車7進2

40. 帥四進一　車7退1　　　41. 帥四退一　車7退1

　黑方在反擊中取得了勝局（選自柳大華負李來群之對局）。

第 19 局

1. 炮二平五　馬8進7　　　2. 兵三進一　車9平8

3. 傌二進三　卒3進1　　　4. 俥一平二　馬2進3

5. 傌八進九　卒1進1　　　6. 炮八平七　馬3進2

7. 俥九進一　象3進5　　　8. 俥九平六　車1進3

9. 俥六進七　士6進5

　紅方進俥下二路壓象肋，犯了俥怕低頭的大忌，不能充分發揮效力，不如改走俥二進六為好。此刻黑方不如先走馬2進1，則炮七退一，士6進5，這樣能讓紅方俥六進七這步棋的效能更加低落。

10. 俥六平八　車1退1　　　　11. 炮七平六　包8退1

應改走包8進6，則仕六進五，馬2退3，黑方可奪取主動。

12. 炮六進六　士5進4

如改走包8平4，則俥二進九，馬7退8，俥八平六，馬8進7，傌三進四，這樣紅方形勢較好。

13. 俥八進一　馬2退3　　　　14. 炮六平七　士4退5

紅方如改走俥八平七，則包2進1，俥二進七，包2平3，炮六平七，包3退2，俥七退一，士4進5，俥七退一，車1平3，俥二平三，包8進5，傌三進四，包8平7，黑方占優。

15. 俥八退一　包8進7　　　　16. 仕四進五　馬3進4

17. 炮五平七　包2平3　　　　18. 相三進五　車1退2

19. 俥二平四　車8進4　　　　20. 俥八退一　卒7進1

紅方退俥是步落空之著，使黑方有機可乘。不如改走兵七進一，卒7進1，兵七進一，包3進5，炮七退六，象5進3，俥八退四，象3退5，俥八平六，卒7進1，傌九進七，馬4進6，傌三進四，包8進1，俥四進二，卒7平6，傌七進六，包8平9，俥四平二，車1平3，大體均勢。

21. 俥八退三　卒3進1

進卒使形勢進入複雜狀態，如改走車1平3，則炮七平六，卒3進1，俥八平七，卒7進1，相五進三，馬7進6，黑方略優。

22. 俥八平七　車1進1　　　　23. 傌三進四　包8進1

24. 俥四進二　馬4進5

紅方如改走俥四進三，則包8平9，帥五平四，車1平3，傌四進六，包3進2，傌六進四，車8進5，帥四進一，士5進6，下一步再走包3平8，黑方優勢。

25. 俥七進三　馬5進3　　　26. 傌四進六　包8平9

如圖所示，紅方進傌企圖進行對攻，但忽略了黑方的反擊速度。不如改走兵三進一，則車8平7，俥四平三，車7進3，傌四退三，包8平9，炮七進一，象5退3，俥七平三，象3進5，俥三平二，卒5進1，俥二退五，車1進2，俥二平一，車1平7，俥一退二，車7進4，俥一平三，雙方形成平穩形勢。

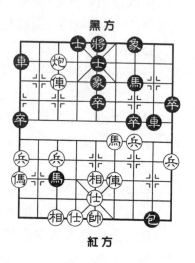

黑方

紅方

27. 仕五進六　車8進5

紅方上仕導致失利，應改走帥五平四，還可在混亂中尋求機會。

28. 帥五進一	車1平2	29. 傌九退七	車2進7
30. 相五退三	車2平3	31. 帥五進一	馬7進8
32. 仕六進五	馬8進7	33. 俥四進一	車8退2
34. 仕五進四	車8平6		

黑方在反擊中取得了勝局（選自呂欽負林宏敏之對局）。

第 20 局

1. 炮二平五　馬 2 進 3　　2. 傌二進三　馬 8 進 7
3. 俥一平二　車 9 平 8　　4. 兵三進一　卒 3 進 1
5. 傌八進九　卒 1 進 1　　6. 炮八平七　馬 3 進 2
7. 俥九進一　象 3 進 5　　8. 俥九平六　車 1 進 3
9. 俥二進六　包 8 平 9

平包兌俥減輕壓力。如改走士 6 進 5，則兵五進一，包 8 平 9，俥二進三，馬 7 退 8，傌三進四，卒 1 進 1，兵九進一，車 1 進 2，傌四進五，車 1 平 5，傌五退六，馬 2 退 1，形成牽制之勢。

10. 俥二進三　馬 7 退 8　　11. 傌三進四　馬 8 進 7
12. 炮五平三　士 6 進 5

上士防守是適宜的著法，如急於反擊而走包 9 進 4，則兵三進一，卒 7 進 1，俥六進六，包 2 平 3，炮三進五，士 6 進 5，炮三退一，卒 5 進 1，俥六退三，卒 7 進 1，傌四退三，黑方失子，局勢不利。

13. 俥六進三　包 9 進 4　　14. 炮三進四　卒 5 進 1
15. 兵三進一　象 7 進 9　　16. 炮七平二　包 9 退 1
17. 俥六進四　象 9 進 7　　18. 炮二進四　車 1 退 1
19. 炮三平七　包 2 平 3　　20. 傌四進三　包 9 退 1
21. 俥六退四　卒 3 進 1

如圖所示，紅方雖然展開了激烈的攻勢，但黑方防守穩固，一時難於突破。現在退俥河口，準備平車控制局勢，不料反被黑方所利用，造成了不必要的損失。應改走

俥六退七伺機而動，局勢各
有千秋。

22. 俥六平三　馬 2 進 4
23. 炮七平四　馬 7 退 9

退馬是一步巧妙之著，
由此奪得了主動。

24. 俥三進一　馬 9 進 8
25. 俥三退四　包 3 進 1
26. 傌九退七　馬 4 進 6
27. 俥三進一　包 3 平 7
28. 俥三進四　車 1 進 1
29. 傌七進五　馬 8 進 7
30. 炮四平八　馬 7 進 6

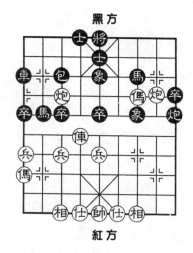

黑方

紅方

31. 帥五進一　馬 6 退 8
32. 帥五平六　車 1 退 1
33. 仕六進五　車 1 平 4
34. 仕五進六　卒 5 進 1
35. 炮八平五　包 9 平 4
36. 仕六退五　包 4 平 6
37. 仕五進六　卒 5 進 1
38. 傌五進三　包 6 平 4

黑方獲得先手之後，攻法緊湊，終於成勢。此時可以
改走車 4 進 5，則帥六進一，卒 5 平 4，帥六平五，卒 4 進
1，黑勝。

39. 仕六退五　卒 5 平 4

黑方在艱苦的對攻中幸運得勝（選自張影富負於紅木
之對局）。

第 21 局

1. 炮二平五　馬 8 進 7	2. 傌二進三　車 9 平 8
3. 俥一平二　馬 2 進 3	4. 兵三進一　卒 3 進 1
5. 傌八進九　卒 1 進 1	6. 炮八平七　馬 3 進 2
7. 俥九進一　象 3 進 5	8. 俥二進六　車 1 進 3
9. 俥九平六　包 8 平 9	10. 俥二進三　馬 7 退 8

紅方如改走俥二平三，則包 9 退 1，兵五進一，包 9 平 7，俥三平四，士 4 進 5，兵五進一，車 8 進 6，俥四進二，包 7 進 4，傌三進四，車 8 平 6，兵五進一，車 1 平 5，傌四進五，包 7 平 5，炮五平三，車 6 平 5，仕六進五，馬 7 進 5，炮三平五，紅方好走。但這種變化黑方的應法是否還有不周之處，還要進一步研究。

11. 傌三進四　士 4 進 5

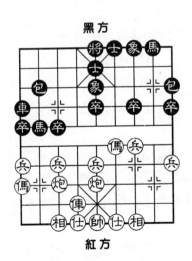

黑方

紅方

如圖所示，黑方如改走馬 8 進 7，則傌四進三，士 4 進 5，傌三進一，象 7 進 9，炮七退一，馬 2 進 1，俥六進四，車 1 退 3，黑方可以抗衡。

12. 炮五進四　馬 2 退 3	
13. 炮五退一　車 1 平 6	
14. 俥六進三　車 6 進 1	
15. 炮七平五　卒 7 進 1	
16. 傌四退六　包 2 進 4	

17. 傌九退七　包 2 平 4　　　18. 俥六退一　卒 7 進 1

紅方退俥吃包，放黑卒過河，可以利用俥傌炮威脅黑方，是取得優勢的好著。

19. 傌七進八　車 6 退 1　　　20. 傌八進九　馬 8 進 7
21. 兵七進一　車 6 平 1　　　22. 兵七進一　馬 7 進 5
23. 兵七平六　包 9 進 4　　　24. 兵五進一　包 9 退 2
25. 傌九退七　馬 3 進 4　　　26. 炮五進二　馬 4 退 5

紅方炮打中象從中路突破，是正確的選擇，由此控制了局勢。

27. 傌七進六　前馬進 7　　　28. 炮五進五　士 5 進 4
29. 炮五退二　卒 7 平 6　　　30. 炮五平一　卒 9 進 1
31. 兵五進一　士 6 進 5　　　32. 傌六退七　車 1 平 3
33. 相七進九　卒 9 進 1　　　34. 兵五平六　車 3 平 7
35. 兵六進一　馬 7 進 5　　　36. 仕六進五　象 7 進 5
37. 相三進五　卒 9 平 8　　　38. 兵九進一　車 7 平 8
39. 俥六進二　卒 8 進 1

紅方不如改走傌七進八，可以加強進攻的速度。

40. 傌七進八　將 5 平 6　　　41. 傌八進七　象 5 退 3
42. 兵六進一　士 5 進 4　　　43. 俥六進二　車 8 平 6
44. 俥六進二　將 6 進 1　　　45. 俥六平七　車 6 平 5
46. 相九退七　卒 8 平 7

紅方退相沒有什麼作用，不如改走俥七平二，則卒 8 平 7，俥二退一，將 6 退 1，俥二退四，卒 6 進 1，俥二平四，馬 5 退 6，兵九進一，將 6 進 1，兵九平八，將 6 平 5，兵八平七，紅方勝勢。

47. 俥七平三　卒 7 平 6　　　48. 俥三退一　將 6 退 1

49. 俥三退三　將6進1　　50. 俥三平四　車5平6

51. 俥四平五　卒6進1　　52. 傌七進五　車6平4

53. 俥五平四　將6平5　　54. 俥四退一　車4進2

　　紅方退俥吃卒是軟弱之著，使形勢落入下風。應改走俥四平五，則將5平6，仕五進四，馬5進6，帥五進一，黑方各子不敢輕易走動，紅方勝勢。此時黑方進車是及時的反擊手段，迫使紅方進行防守，從而奪得主動，形成平穩的局勢。

55. 俥四進五　卒6平5　　56. 傌五退七　車4平3

57. 俥四平五　將5平4　　58. 相七進五　車3平1

59. 相五退七　車1平3　　60. 相七進九　車3退4

　　紅方由於走子大意，被黑方奪得主動，形成了和局（選自柳大華和胡榮華之對局）。

第 22 局

1. 炮二平五　馬8進7　　2. 傌二進三　車9平8

3. 俥一平二　馬2進3　　4. 兵三進一　卒3進1

5. 炮八平七　馬3進2　　6. 傌三進四　象3進5

7. 傌四進五　包8平9

　　平包兌俥是步正確的應法。如改走馬7進5，則炮五進四，士4進5，俥二進五，紅方先手。

8. 俥二進九　馬7退8　　9. 炮五平二　車1進1

　　如圖所示，紅方平炮二路，力求轉移子力的攻擊方向，加強防守力度，是平穩的走法。此時黑方升右車，意

欲加強牽制對方，是正確的應法。如改走馬 8 進 7，則傌五退四，士 4 進 5，炮七平三，車 1 平 4，相七進五，紅方局勢略好。

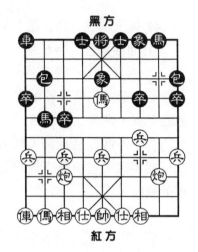

黑方

紅方

10. 炮二進三	馬 2 退 3	
11. 炮七平五	車 1 平 6	
12. 傌八進七	馬 3 進 5	
13. 炮五進四	士 6 進 5	
14. 俥九平八	包 2 平 3	
15. 俥八進四	包 9 進 4	
16. 相七進五	卒 9 進 1	17. 炮五平八　車 6 進 3
18. 炮二進三	象 5 退 3	19. 仕六進五　象 7 進 5
20. 俥八平五	車 6 平 8	21. 炮八進二　包 3 進 4
22. 俥五進二	馬 8 進 6	23. 炮八平四　車 8 退 3
24. 炮四退四	包 9 退 1	

紅方退炮落空之著，應走炮四退六，仍可穩持先手。此刻黑方退包是搶先之著，阻止紅方平中炮，並為進卒奪先創造條件。

25. 炮四退二　車 8 進 3　　26. 兵五進一　車 8 進 2

紅方應改走俥五平三，局勢還有發展，以下黑方如走卒 3 進 1，則炮四進四，包 3 平 4，兵三進一，車 8 進 1，炮四平五，將 5 平 6，俥三平四，將 6 平 5，兵三進一，卒 3 進 1，傌七退六，紅方略優。

27. 兵五進一　卒 3 進 1　　28. 兵五平四　車 8 平 4

紅方平兵遲緩之著，還是改走俥五平三，局勢還能對

付。

29. 俥五平三　包 3 平 2　　30. 俥三平二　象 5 退 7

31. 俥二平七　卒 3 進 1　　32. 傌七退八　象 3 進 5

33. 傌八進九　包 9 進 1　　34. 傌九退七　車 4 平 6

紅方應改走兵九進一活通馬路，形勢還好一些。

35. 傌七進八　卒 3 平 2　　36. 兵四進一　卒 1 進 1

37. 兵三進一　車 6 平 3　　38. 俥七退三　卒 2 平 3

紅方退俥兌子失算，不如改走俥七平六，局勢仍可支

持。

39. 炮四進三　卒 9 進 1　　40. 兵三進一　包 9 平 1

41. 炮四平五　包 1 平 2　　42. 炮五平八　士 5 退 6

43. 兵四平五　士 4 進 5　　44. 兵三平四　卒 1 進 1

45. 兵五平六　包 2 退 1　　46. 相五進七　卒 9 平 8

47. 相三進五　卒 3 平 4　　48. 兵四平五　包 2 進 1

49. 帥五平六　象 5 退 3　　50. 兵五平四　象 7 進 5

51. 兵四平五　象 3 進 1　　52. 帥六平五　象 1 進 3

53. 帥五平六　將 5 平 4　　54. 兵六平七　包 2 平 3

55. 炮八退五　卒 1 平 2

紅方白失一相，很是不利。不如改走兵七平六或者兵

五平六，還可應付。

56. 炮八平七　包 3 平 2　　57. 兵七平六　象 3 退 1

58. 炮七平九　卒 2 平 3　　59. 炮九進四　卒 8 進 1

60. 兵六平七　包 2 平 1　　61. 炮九進一　象 5 進 3

62. 炮九平八　卒 3 平 2　　63. 兵五平六　卒 4 平 5

64. 炮八進二　卒 5 進 1

紅應改走相五退三，局勢還可支持一陣。

65. 炮八平一　士 5 進 6　　66. 炮一退二　士 6 進 5

67. 炮一平六　將 4 平 5　　68. 炮六平五　將 5 平 4

經過漫長的鬥爭，黑方的殘局走得老練，終於取得了勝局（選自趙慶閣負王嘉良之對局）。

第 23 局

1. 炮二平五　馬 8 進 7　　2. 傌二進三　車 9 平 8

3. 俥一平二　馬 2 進 3　　4. 兵三進一　卒 3 進 1

5. 傌八進九　卒 1 進 1　　6. 炮八平七　馬 3 進 2

7. 俥九進一　卒 1 進 1

如改走馬 2 進 1 捉炮爭先，則成另一路變化。

8. 兵九進一　車 1 進 5　　9. 俥九平四　車 1 平 4

10. 傌三進四　包 2 平 5

由於紅方中兵無子保衛，所以平包威脅中路，爭奪先手。

11. 仕四進五　包 5 進 4　　12. 俥四進二　士 4 進 5

13. 相三進一　包 5 退 1　　14. 俥二進六　象 3 進 5

15. 帥五平四　包 8 退 1

紅方出帥，閃開對方的中包牽制，爭取主動出擊。

16. 傌四進五　包 5 平 6

紅方進傌踏卒兌馬，企圖造成黑方車包失根的不利局勢，是爭取先手的好著。

17. 俥四平五　馬 7 進 5　　18. 炮五進四　包 8 平 6

19. 帥四平五　車 8 進 3　　20. 炮五平二　後包平 8

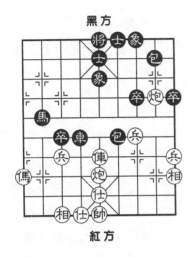

21. 炮七平五　卒3進1

如圖所示，經過一陣交換之後，雙方子力對等，基本上成為對峙之勢。然而由於紅方中路炮、俥的位置較好，處在攻守兩利的狀態下，形勢略顯優勢。

22. 兵七進一　車4平3
23. 車五平八　馬2退3

紅方平車捉馬是爭先之著，迫使黑方進入防守，從而逐漸擴大先手。

24. 傌九進七　包8平9
25. 炮二進一　馬3退4
26. 炮五平九　馬4進2
27. 炮二進一　包6退4
28. 炮九平五　包9進5
29. 傌七退六　包9退1
30. 傌六進五　車3平2
31. 炮五進五　將5平4
32. 俥八平七　車2平5

紅方平俥避開兌子，力求保持實力，是老練的應法。

33. 炮五平三　馬2進4
34. 炮二平三　象7進9
35. 前炮平二　包6平7
36. 炮二退四　車5退1
37. 炮二進五　包7退1

紅方穩步進取，巧妙利用雙炮進行攻擊，著法細膩有力。面臨嚴重的威脅，黑方已難於作出較好的應付。

38. 俥七平九　車5平8
39. 俥九進六　將4進1
40. 炮三進一　馬4退6
41. 俥九退一　將4退1
42. 炮二平一　車8退3
43. 傌五進六　車8平7

44. 傌六進七　將4平5　　　45. 俥九平五

紅方經過一陣猛攻之後，終於取得勝局（選自王嘉良勝蔣志梁之對局）。

第 24 局

1. 炮二平五　馬8進7　　　2. 傌二進三　車9平8
3. 兵三進一　卒3進1　　　4. 俥一平二　馬2進3
5. 傌八進九　卒1進1　　　6. 炮八平七　馬3進2
7. 俥九進一　象3進5　　　8. 俥二進六　車1進3
9. 俥九平六　包8平9　　　10. 俥二進三　馬7退8

紅方兌俥力求穩健。如改走俥二平三，則包9退1，黑方有一定的反彈力。

11. 傌三進四　馬8進7　　　12. 傌四進三　士4進5
13. 傌三進一　象7進9　　　14. 炮七退一　象9退7
15. 俥六進四　馬2進1

紅方應改走俥六進三，著法較為含蓄穩健。

16. 炮七平三　包2進2　　　17. 俥六進三　馬7進6
18. 俥六平八　馬6進4

不如改走馬6進5，紅如炮三平九，則馬5進3，炮九進二，車1平4，仕四進五，馬3退1，黑方可以滿意。

19. 炮五平六　士5退4　　　20. 炮六進一　車1平3

平車3路是正確的應法，如改走卒1進1，則炮三平六，黑方將要失子。

21. 傌九退七　卒3進1

22. 炮六平九　卒 3 進 1　　　23. 傌七進五　卒 3 平 4

24. 俥八平六　車 3 進 2　　　25. 炮三平二　卒 4 平 5

如圖所示，紅方雖然多子，但子力比較分散，對黑方構不成威脅；而黑方車馬包卒在右路伏下了很大的攻擊能力，對紅方產生了很大的壓力。此時紅方平炮二路，企圖牽制黑方車馬，是一步適宜的走法。

黑方

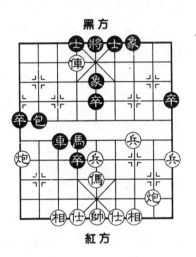

紅方

26. 炮二進三　包 2 平 5

應改走前卒進 1 吃傌，較為便宜，以下紅方如走炮二平六，則車 3 進 1，黑方

可對抗。

27. 炮二平六　車 3 進 4　　　28. 仕四進五　卒 5 進 1

29. 炮九平六　卒 5 進 1　　　30. 帥五進一　士 4 進 5

31. 俥六退二　車 3 退 1　　　32. 帥五退一　車 3 退 2

33. 前炮平八　車 3 平 2　　　34. 炮八平四　包 5 平 3

35. 炮四退一　車 2 退 1　　　36. 俥六平五　車 2 平 7

37. 相三進五　車 7 平 6　　　38. 炮四平五　車 6 平 4

39. 炮六平八　卒 1 進 1　　　40. 炮八進六　卒 9 進 1

41. 仕六進五　將 5 平 4　　　42. 炮八平九　車 4 進 1

43. 俥五退一　卒 1 平 2　　　44. 炮五進一　包 3 進 2

45. 俥五平八　包 3 平 9　　　46. 俥八退一　車 4 平 1

47. 俥八平六　將 4 平 5　　　48. 炮九平七　車 1 進 3

第一編　五七炮進三兵對屏風馬上 3 路象

63

49. 炮七退九　車 1 退 6　　　50. 俥六退一　包 9 退 1

51. 帥五平六　車 1 平 5　　　52. 炮五平九　車 5 進 4

紅方利用多炮的條件，進行左右攻擊，形成了有效的攻勢。此時黑方進車吃相，已是無可奈何。如改走車 5 平 1，則炮九平五，黑方不能長捉炮，形勢仍然不好。

53. 炮七進八　車 5 進 1　　　54. 炮七平八　車 5 退 3

55. 炮九進五　士 5 進 4　　　56. 炮八進一　將 5 進 1

57. 俥六進四　將 5 平 6　　　58. 俥六進一　將 6 進 1

59. 俥六退三　將 6 退 1　　　60. 俥六平一　車 5 平 4

61. 帥六平五　車 4 平 5　　　62. 帥五平六　車 5 平 4

63. 帥六平五　車 4 平 5　　　64. 帥五平六　車 5 平 1

65. 俥一進三　將 6 進 1　　　66. 俥一退二　將 6 退 1

67. 炮八平三　士 6 進 5　　　68. 炮九平八　車 1 平 4

69. 帥六平五　車 4 平 5　　　70. 帥五平六　車 5 平 4

71. 帥六平五　車 4 平 5　　　72. 帥五平六　車 5 平 2

73. 炮八平九　車 2 平 4　　　74. 帥六平五　車 4 平 5

75. 帥五平六　車 5 平 1　　　76. 炮九平八　車 1 平 2

77. 炮八平九　將 6 退 1　　　78. 炮三退七　將 6 平 5

79. 俥一平六　包 9 平 4　　　80. 炮三進二　車 2 進 4

81. 帥六進一　車 2 退 1　　　82. 帥六退一　車 2 進 1

83. 帥六進一　車 2 退 1　　　84. 帥六退一　車 2 平 1

85. 炮九退五　包 4 退 1　　　86. 炮九進二　車 1 進 1

紅方進炮是一步軟弱之著，失去了一次取勝的機會。應改走炮九平五，則車 1 平 5，炮五進二，以後再將右炮調離左路，可以形成勝勢。

87. 帥六進一　車 1 退 1　　　88. 帥六退一　車 1 退 3

89. 炮三退二	包 4 平 7	90. 炮三平五	車 1 平 5
91. 炮五平一	包 7 退 2	92. 炮九進三	士 5 進 4
93. 炮九退二	包 7 平 9	94. 炮一平八	車 5 退 1
95. 帥六進一	象 5 進 7	96. 炮九進二	包 9 進 2

進包迫使紅俥離開要道，阻止紅方的攻勢，是爭取平局的有力之著。

97. 炮八平六	車 5 平 4	98. 俥六平一	包 9 平 8
99. 俥一平二	象 7 退 5	100. 俥二進一	將 5 進 1
101. 炮九平六	車 4 平 5	102. 後炮平九	包 8 平 6
103. 俥二進一	將 5 退 1	104. 俥二平六	車 5 平 1
105. 炮九平八	車 1 平 2	106. 炮八平九	車 2 平 1
107. 炮九平八	車 1 平 2	108. 炮八平九	包 6 退 2
109. 炮六平七	車 2 平 1	110. 炮九平八	車 1 平 2
111. 炮八平九	車 2 進 4	112. 帥六退一	車 2 進 1
113. 帥六進一	車 2 退 1	114. 帥六退一	車 2 退 1
115. 炮九進二	車 2 退 2	116. 炮九退二	車 2 退 2
117. 炮七退五	包 6 平 9	118. 炮九平六	車 2 平 4
119. 帥六進一	車 4 進 2	120. 炮七進三	包 9 進 7
121. 車六平四	包 9 平 4		

紅方在漫長的戰鬥中，由於走出了軟弱之著法，所以被黑方乘機取得了和局（選自呂欽和李來群之對局）。

第 25 局

| 1. 炮二平五 | 馬 8 進 7 | 2. 傌二進三 | 車 9 平 8 |
| 3. 兵三進一 | 卒 3 進 1 | 4. 俥一平二 | 馬 2 進 3 |

5. 傌八進九　卒 1 進 1　　　6. 炮八平七　馬 3 進 2

7. 傌九進一　象 3 進 5　　　8. 傌九平六　車 1 進 3

9. 俥二進六　包 8 平 9　　　10. 俥二進三　馬 7 退 8

11. 傌三進四　馬 8 進 7　　　12. 傌四進三　士 4 進 5

上中士加強防守。如改走包 9 進 4，則傌三進五，象 7 進 5，俥六進六，黑方不好應付。

13. 傌三進一　象 7 進 9　　　14. 炮七退一　馬 2 進 1

15. 俥六進三　車 1 平 2　　　16. 炮七平三　包 2 平 3

17. 俥六進一　卒 3 進 1

如改走車 2 進 2，則兵五進一，象 9 退 7，炮五平三，車 2 平 5，相三進五，馬 7 退 9，俥六平七，紅方大占優勢。

18. 炮五平三　馬 7 退 8　　　19. 相三進五　車 2 進 1

20. 俥六進一　馬 8 進 6

紅方避開兌俥，是正確的應法。如改走俥六平八，則馬 1 退 2，兵七進一，卒 1 進 1，紅方沒有太大的便宜。

21. 兵七進一　車 2 平 6　　　22. 後炮平九　馬 1 退 2

23. 俥六平八　馬 2 進 4　　　24. 仕六進五　車 6 平 5

25. 兵五進一　車 5 進 1　　　26. 俥八進三　士 5 退 4

27. 俥八退二　包 3 平 4　　　28. 炮九進四　車 5 進 1

如改走馬 4 進 5，則炮三平四，馬 5 退 4，炮九退一，紅方占優。

29. 炮九進四　象 5 退 3　　　30. 俥八進二　包 4 平 8

31. 炮九平七　士 4 進 5　　　32. 相五退三　包 8 進 2

33. 兵三進一　包 8 進 1

紅方應改走炮三平五，形勢占優。

34. 傌九退七　象9進7　　　35. 傌七進八　馬4進6

36. 炮七平四　士5退4　　　37. 炮四退六　車5平6

38. 炮三平九　包8平5　　　39. 相七進五　車6平3

40. 帥五平六　車3平4　　　41. 仕五進六　馬6進4

紅方不如改走帥六平五，形勢比較有利。

42. 仕四進五　象7退5　　　43. 炮九進一　車4退3

44. 炮九進六　車4平1　　　45. 相五退七　卒5進1

46. 相三進五　包5進1　　　47. 傌八退七　卒5進1

48. 傌七進九　包5平1　　　49. 炮九平六　象5退3

50. 炮六退一　將5進1

如改走車1退2，則傌八平七，將5進1，傌七平二，
車1平4，傌二退五，紅方雖然少子，但黑方形勢不好，
仍然難以應付。

51. 炮六平七　包1平4　　　52. 帥六平五　包4平5

53. 傌八退六　象3進5　　　54. 帥五平六　車1平8

　　　　　　　　　　　　　　55. 炮七平九　車8平1

　　　　　　　　　　　　　　56. 炮九平七　車1平8

　　　　　　　　　　　　　　57. 炮七平九　車8平1

　　　　　　　　　　　　　　58. 炮九平七　車1平8

　　　　　　　　　　　　　　59. 炮七退一　馬4進5

　　　　　　　　　　　　　　60. 炮七平九　車8平1

　　　　　　　　　　　　　　61. 炮九平八　車1平4

　　　　　　　　　　　　　　62. 傌九退七　包5進2

　　　　　　　　　　　　　　63. 帥六平五　包5平9

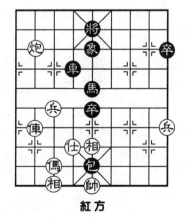

黑方

紅方

如圖所示，黑方平邊包
是軟弱之著，不如改走車4

進 4，則帥五進一，卒 5 平 6，黑方較有攻勢。

64. 炮八退三　卒 5 平 4　　　65. 俥八平五　馬 5 退 6

66. 相五進三　卒 4 平 3

紅方上相，借助帥力攻擊中路，是有力的走法，由此逐漸擴大了優勢。

67. 俥五進四　將 5 平 6　　　68. 炮八平九　車 4 進 1

69. 傌七進五　車 4 平 6　　　70. 俥五退三　馬 6 進 4

71. 俥五進二　馬 4 進 2　　　72. 俥五退二　馬 2 退 4

73. 俥五進二　馬 4 進 2　　　74. 相七進九　卒 3 平 2

紅方上邊相捉卒，為紅傌的攻擊創造了條件，是及時的好著。

75. 炮九進一　馬 2 退 3　　　76. 俥五平七　車 6 平 1

77. 俥七進一　車 1 平 5　　　78. 俥七進一　將 6 退 1

79. 俥七進一　將 6 進 1　　　80. 俥七退六　將 6 平 5

81. 帥五平六　包 9 平 6　　　82. 傌五進四　車 5 進 5

83. 帥六進一　車 5 退 4　　　84. 傌四進三　包 6 退 4

85. 俥七進五　將 5 退 1　　　85. 俥七退三　包 6 進 2

87. 傌三退五　包 6 平 4　　　88. 仕六退五　包 4 退 6

89. 帥六退一　將 5 平 6

出將是無可奈何之應法。如改走車 5 進 3 吃仕，則傌五進四，將 5 平 6，傌四進二，將 6 平 5，俥七進四，捉死黑包，紅勝。

90. 傌五進三　將 6 平 5　　　91. 相九退七　車 5 退 2

92. 傌三進二　車 5 退 1　　　93. 相三退五　包 4 進 1

94. 傌二退一　卒 2 進 1　　　95. 傌一退三　包 4 平 6

96. 兵一進一　卒 2 進 1　　　97. 俥七進四　將 5 進 1

98. 俥七退三	卒 2 進 1	99. 兵一進一	包 6 進 3
100. 兵一進一	包 6 平 1	101. 俥七平九	包 1 平 5
102. 兵一平二	卒 2 平 3	103. 俥九平六	包 5 進 4
104. 傌三進二	車 5 平 7	105. 俥六平七	車 7 平 4
106. 帥六平五	卒 3 平 4	107. 傌二退四	車 4 平 6
108. 兵二進一	將 5 平 6	109. 兵二進一	包 5 平 9
110. 兵二平三	將 6 平 5	111. 俥七平五	將 5 平 4
112. 俥五平六	將 4 平 5	113. 俥六退五	

經過上百回合的較量，紅方終於形成勝局，勝來十分艱苦（選自呂欽勝胡榮華之對局）。

第 26 局

1. 炮二平五	馬 8 進 7	2. 傌二進三	車 9 平 8
3. 俥一平二	馬 2 進 3	4. 兵三進一	卒 3 進 1
5. 傌八進九	卒 1 進 1	6. 炮八平七	馬 3 進 2
7. 俥九進一	象 3 進 5	8. 俥二進六	車 1 進 3
9. 俥九平六	包 8 平 9		

平包兌俥是穩健的走法。如改走士 6 進 5，則傌三進四，馬 2 進 1，炮七退一，車 1 平 2，俥六進三，包 8 平9，俥二平三，包 9 退 1，兵三進一，包 9 平 7，俥三平四，包 7 進 3，俥六進一，紅方先手。

10. 俥二平三	包 9 退 1	11. 兵三進一	包 9 平 7

紅方衝過三路兵，是爭先的著法。

12. 俥三平四	包 7 進 3	13. 傌三進四	士 6 進 5

69

可改走士4進5，則俥六進七，馬7進8，俥四進二，車8進4，俥六平八，包7退2，俥八進一，士5退4，炮七平八，馬2進3，炮五進四，士6進5，炮五平七，馬3進4，黑方好走。

14. 俥四進二　　包7平6

紅方進俥壓象肋，著法比較凶悍，但也容易遭受黑方的反擊。

15. 兵五進一　　車8進5

如圖所示，紅方退俥踏車不如改走兵五進一有力。以下黑方如走車8平6，則兵五平四，馬2退3，俥六平八，包2平1，俥八進六，馬3進4，俥四平三，馬7進6，炮七進三，馬4進5，炮七進三，紅方占優勢。

16. 俥四退三　　車8平5

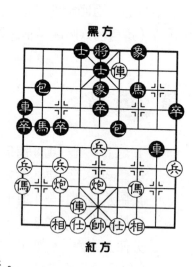

黑方

紅方

17. 炮五退一　　包2退1

18. 俥六進七　　車1平4

平車兌俥，是解圍的妙手。

19. 炮七進三　　包2平3

如改走俥六平八，則包6平5，相三進五，車5平4，黑方勝定。

20. 俥六退二　　包3平6

21. 相三進五　　車5平2

22. 炮五平三　　包6平5

23. 仕四進五　　包6平7

平包兌俥，形勢已占上風。

24. 炮三進六　包7進6　　　25. 炮三退四　車2平8

紅方如改走俥六平五，則車2平5，俥五平六，車5平8，黑勝。

26. 帥五平四　車8平6　　　27. 帥四平五　車6進1
28. 炮三進一　將5平6　　　29. 炮三平五　包7平1
30. 俥六平五　包5進3

黑方獲勝（選自陶漢明負許銀川之對局）。

第 27 局

1. 炮二平五　馬2進3　　　2. 俥二進三　馬8進7
3. 俥一平二　車9來8　　　4. 兵三進一　卒3進1
5. 俥八進九　卒1進1　　　6. 炮八平七　馬3進2
7. 俥九進一　象3進5　　　8. 俥九平六　車1進3
9. 俥二進六　包8平9　　　10. 俥二進三　馬7退8
11. 俥三進四　士6進5　　　12. 俥四進三　馬8進7

如改走包9進4，而紅方有俥三進二的奪先走法。

13. 俥三進一　象7進9　　　14. 俥六進四　馬2進1
15. 炮七退一　卒1進1　　　16. 炮五平四　馬1進3

紅方如改走兵五進一，則包2進2，俥六退二，馬7進6，炮七平一，車1平4，俥六平二，車4進2，俥二進四，馬1進3，仕四進五，車4平5，黑方並不難走。

17. 俥六退三　馬3退1　　　18. 俥六進二　馬1進3
19. 俥六退二　馬3退1　　　20. 相七進五　車1平2
21. 炮七平二　包2平1　　　22. 俥九退七　卒1平2

23. 兵五進一　包 1 進 3

如改走馬 7 進 6，則俥六進一，車 2 平 4，俥六平四，馬 6 進 4，俥四平六，紅優。

24. 炮二平五　卒 2 平 3　　　25. 兵七進一　卒 3 進 1

26. 俥六進三　馬 1 進 2

如圖所示，紅方抓緊時機進俥要道，準備進中兵發動攻勢，並防止黑方進 3 路卒的反擊，是一步緊要之著，由此掌握了主動的攻擊形勢。

黑方

紅方

27. 俥六平九　馬 2 退 3

28. 相五進七　包 1 平 5

29. 相三進五　車 2 平 3

30. 炮四平三　馬 7 退 6

31. 俥九退二　包 5 進 3

如改走車 3 進 2，則炮五進三，車 3 平 5，俥九平七，紅方得子，形成勝勢。

32. 仕四進五　馬 3 退 5　　　33. 俥九平二　卒 5 進 1

34. 俥二進二　象 9 進 7

如走車 3 平 5，則傌七進六，紅方奪去中卒，仍占優勢。

35. 炮三平一　車 3 平 1　　　36. 兵一進一　馬 6 進 7

37. 俥二退二　士 5 退 6　　　38. 炮一退二　車 1 進 5

39. 傌七進九　車 1 平 4　　　40. 俥二進四　馬 7 退 5

紅方進俥捉馬，準備運炮從邊路挺進，是一步謀取攻

勢的佳著。

41. 炮一進六　車4退5　　42. 炮一進三　馬5退7

43. 兵一進一　士4進5　　44. 兵三進一　馬5退7

45. 俥二平五　馬7退6　　46. 俥五平八　車4平7

47. 傌九進八　車7進1　　48. 傌八進九　馬6進4

如改走車7平9，則俥八進二，士5退4，傌九進七，形成紅方殺勢。

49. 俥八進二　士5退4　　50. 傌九進七　馬4退3

51. 炮一平四　將5平6

紅方棄炮破士，準備利用俥傌創造殺機，是緊湊的攻擊手段。

52. 傌七退五　車7退3

如改走車7平9，則俥八平六，馬3退5，傌五進三，將6進1，俥六平五，車9進5，仕五退四，車9平6，帥五進一，車6退7，俥五平三，紅方勝局已定。

53. 俥八平六　馬3退5　　54. 兵一平二　馬7進9

55. 兵二平三　馬9進7　　56. 傌五退七　車7平3

57. 傌七進六　車3平5　　58. 兵三進一　馬7進5

如改走車5進1（又如走馬7進9，兵三平四，馬9進7，傌六進五，車5退1，俥六退二，卒5進1，俥六退二，馬7退8，兵四進一，馬8退7，俥六平四，車5進1，兵四平五，車5平6，俥四平八，紅勝），傌六進五，車5退2，俥六退二，馬7進5，俥六平四，馬5退6，兵三進一，車5進1，兵三進一，紅方勝定。

59. 傌六退五　車5平4　　60. 俥六平九　車4進2

61. 兵三平四　馬5退4　　62. 俥九退一　車4進1

63. 傌五進三　車 4 退 1　　　64. 兵四平五　車 4 進 1

65. 兵五進一　車 4 退 1　　　66. 兵五進一

紅方施展了連珠妙手，黑方儘管多馬，也無法應付（選自呂欽勝許銀川之對局）。

第 28 局

1. 炮二平五　馬 8 進 7　　　2. 傌二進三　車 9 平 8

3. 俥一平二　馬 2 進 3　　　4. 兵三進一　卒 3 進 1

5. 傌八進九　卒 1 進 1　　　6. 炮八平七　馬 3 進 2

7. 俥九進一　象 3 進 5

不走卒 1 進 1 兌兵出車，而先上右象，是別有用意的走法。

8. 俥九平六　車 1 進 3　　　9. 俥二進六　包 8 平 9

10. 俥二進三　馬 7 退 8　　11. 炮七退一　士 4 進 5

紅方退七路炮是一種比較穩健的變化。此時黑方上右士，也可以改走上左士，另成一種變化。

12. 兵五進一　馬 8 進 7　　13. 俥六進二　卒 3 進 1

棄 3 路卒力求平穩，但易落下風。不如改走包 2 平 4 較有變化。

14. 兵七進一　車 1 平 4　　15. 俥六進三　馬 2 退 4

16. 傌三進五　馬 4 進 5　　17. 炮五進二　卒 5 進 1

18. 炮五平四　卒 5 進 1　　19. 傌五退三　卒 5 平 6

20. 傌三進四　卒 7 進 1　　21. 兵三進一　象 5 進 7

22. 炮七平三　象 7 退 5　　23. 炮三進五　馬 7 退 9

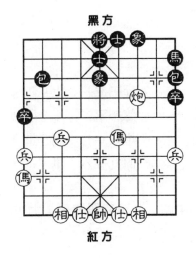

黑方

紅方

24. 炮三平五　包9進4

如圖所示，紅方平中炮，企圖過七路兵展開攻勢，實屬操之過急。不如改走馬四進二，先保住邊兵，然後再躍出邊馬，形勢比較樂觀。

25. 兵七進一　馬9進8
26. 兵七平八　馬8進6
27. 炮五退一　馬6進8
28. 炮五退二　包2平1
29. 兵八平九　包1進4
30. 仕六進五　馬8進6
31. 炮五平一　包1平9

紅方兌炮之後，已成平穩之勢，如改走炮五進二，尚有一些變化。

32. 帥五平六　士5進4
33. 傌九進八　包9退2
34. 傌八進七　士6進5
35. 相七進五　包9平6
36. 兵九平八　卒9進1
37. 兵八進一　卒9進1
38. 傌七退五　馬6退8
39. 兵八平七　馬8退7
40. 傌五退六　卒9平8
41. 兵七平六

經過一番漫長的互鬥，終於在殘局中達成了和局（選自徐健秒和卜鳳波之對局）。

第 29 局

1. 炮二平五 馬 8 進 7	2. 兵三進一 車 9 平 8
3. 傌二進三 卒 3 進 1	4. 俥一平二 馬 2 進 3
5. 傌八進九 卒 1 進 1	6. 炮八平七 馬 3 進 2
7. 俥九進一 象 3 進 5	8. 俥九平六 車 1 進 3
9. 俥二進六 士 6 進 5	

上士較為含蓄，可以鞏固中路，又可靜觀變化，力求後發制人。

10. 傌三進四 馬 2 進 1

如改走包 8 平 9，則俥二平三，包 9 退 1，兵三進一，包 9 平 7，俥三平四，包 7 進 3，兵五進一，包 7 進 1，傌四進五，紅方占優。

11. 炮七退一 包 8 平 9	12. 俥二平三 包 9 退 1
13. 兵三進一 包 9 平 7	
14. 俥三平四 包 7 進 3	
15. 兵五進一 包 2 進 3	
16. 俥六平三 包 2 退 2	

如圖所示，紅方面對黑方進包騎河打傌的反擊之勢，冷靜地走出了平俥捉包的有力之著。如改走兵五進一，則包 2 平 5，仕六進五，車 8 進 7，招來了黑方強烈的反撲，局勢反而不

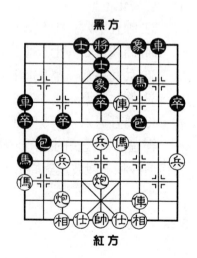

黑方

紅方

好。

17. 傌四進二　車 8 進 3　　　18. 炮七平四　包 2 退 2
19. 傌四退二　車 8 平 6　　　20. 炮四進五　卒 5 進 1
21. 傌三進四　車 1 平 6

紅方兌炮是正確的應法，如改走炮四平三，則車 1 平 6，黑方反而占優。

22. 傌四退三　車 6 退 1

紅方退傌意欲保持變化，如改走傌三進二，則車 6 進 2，兵五進一，包 2 進 4，紅方並沒有好處。

23. 炮五進三　卒 3 進 1　　　24. 傌三進一　卒 3 平 4

進傌強行壓馬，比較勉強。不如改走兵七進一，則馬 1 退 3，仕六進五，馬 3 退 5，傌三平五，謀求和勢，較為適宜。

25. 傌三進五　卒 4 平 5

應改走將 5 平 6 要殺，則仕四進五，包 2 進 4，黑方有一定的反擊之勢。

26. 傌五進三　車 6 進 2

進車追炮，由此化解了車馬受制的局面，在子力交換中形成了和局。但此時如改走將 5 平 6，黑方可能有一定的機會。

27. 傌三進一　將 5 平 6　　　28. 仕六進五　卒 5 平 6

雙方形成必兌子的局勢，很難有條件占優勢，終成和局（選自呂欽和蔣志梁之對局）。

第 30 局

1. 炮二平五	馬 8 進 7	2. 俥二進三	車 9 平 8
3. 俥一平二	馬 2 進 3	4. 兵三進一	卒 3 進 1
5. 傌八進九	卒 1 進 1	6. 炮八平七	馬 3 進 2
7. 俥九進一	象 3 進 5		

紅方升起左俥，意在配合中炮及右直俥組織攻勢。是積極的走法。如改走傌三進四，則車 1 進 3，俥二進六，象 3 進 5，炮七平六，士 6 進 5，炮六進三，馬 2 進 1，俥九平八，包 2 平 4，俥八進三，卒 1 進 1，傌九退七，包 8 平 9，俥二進三，馬 7 退 8，炮五平九，包 9 平 4，俥八平九，車 1 平 4，炮九進二，包 4 進 2，炮九進五，象 5 退 3，俥九進四，包 4 平 6，俥九平二，馬 8 進 9，俥二退二，車 9 平 6，雙方攻守平衡，形成均勢。

8. 俥二進六	車 1 進 3	9. 俥九平六	包 8 平 9
10. 俥二進三	馬 7 退 8	11. 傌三進四	馬 8 進 7

紅方進馬加強攻擊力。

12. 傌四進三	士 4 進 5	13. 傌三進一	象 7 進 9
14. 炮七退一	馬 2 進 1		

紅方退炮靜觀其變。如改走兵五進一，則象 9 退 7，炮七退一，馬 7 進 6，俥六進二，車 1 平 4，俥六平四，馬 6 退 8，相三進一，車 4 進 2，俥四進三，馬 8 退 6，俥四平五，紅方好走。

15. 俥六進四　車 1 退 3

如改走卒 1 進 1，則兵五進一，包 2 進 2，俥六進三，

馬7進6，俥六平八，包2進1，炮七平五，車1平4，俥八進一，士5退4，前炮進四，士6進5，兵五進一，馬6退8，相三進五，馬1進3，後炮平七，馬8退6，傌九進八，卒1平2，俥八退五，馬6進5，雙方局勢平穩。

16. 俥六進一　車1平4　　　17. 俥六平八　包2平3

18. 兵五進一　車4進8　　　19. 俥八進三　士5退4

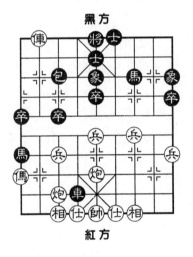

黑方

紅方

如圖所示，紅方進俥叫將，著法緊湊有力。如急於走兵五進一，則卒5進1，俥八進三，士5退4，俥八退二，車4退6，炮七平五，馬1進3，後炮進四，士6進5，仕六進五，卒1進1，雙方各有千秋。

20. 俥八退二　包3平4

不如改走車4退6，嚴防中路，還可應付。

21. 兵五進一　卒5進1

22. 炮七進四　士4進5

如改走士6進5，則炮五進五，將5平6，炮五平一，紅方優勢。

23. 俥八進二　包4退2

紅方進俥叫將，攻法正確有力。如改走炮五進五打象，則將5平4，炮五平一，包4平9，俥八平三，車4進1，帥五進一，包9進4，黑方有反擊的機會。此時黑方退包避將，是必走的著法，如改走士5退4，則炮七進四，

士 4 進 5，炮七平四，士 5 退 4，炮四平六，紅方占優勢。

24. 炮七進二　馬 7 進 8

紅方進炮打馬，著法老練。如改走炮五進五打象，則士 5 進 4，仕四進五，象 9 退 7，炮五平四，象 7 進 5，炮七進三，士 4 退 5，炮四退六，車 4 退 6，黑方可以抗衡。

25. 炮七平九	馬 8 進 6	26. 炮九進二	馬 6 進 5
27. 相三進五	車 4 退 6	28. 俥八退五	包 4 進 1
29. 炮九退六	包 4 進 8	30. 傌九退七	包 4 退 4
31. 仕四進五	卒 5 進 1	32. 炮九退一	車 4 進 2

進車不太適宜，不如改走象 9 退 7，加強防守，比較有利。

33. 炮九平六	車 4 平 9	34. 傌七進九	象 9 退 7
35. 俥八進五	包 4 退 5	36. 炮六進六	車 9 平 4
37. 炮六平七	車 4 平 3	38. 炮七平六	士 5 進 4
39. 炮六平九	車 3 退 3		

退車捉炮沒有什麼作用，不如走卒 1 進 1，還可支持。

40. 炮九退二	車 3 進 2	41. 傌九進八	車 3 進 1
42. 兵七進一	車 3 退 3	43. 炮九平五	士 6 進 5
44. 俥八退三	卒 5 平 4	45. 傌八進七	卒 4 平 3
46. 相五進七	包 4 平 3	47. 相七進五	將 5 平 4
48. 傌七進八	卒 1 進 1	49. 兵一進一	卒 1 進 1
50. 炮五退三	將 4 平 5	51. 兵三進一	卒 1 平 2
52. 俥八退三	將 5 平 6	53. 炮五平七	

紅方運子有力，取得了勝局（選自許銀川勝蔣志梁之對局）。

第 31 局

1. 炮二平五　　馬 8 進 7　　　　2. 傌二進三　　車 9 平 8

3. 俥一平二　　馬 2 進 3　　　　4. 兵三進一　　卒 3 進 1

5. 傌八進九　　象 3 進 5　　　　6. 俥九進一　　士 4 進 5

7. 俥九平六　　包 8 進 4　　　　8. 炮八平七　　馬 3 進 2

9. 俥六進五　　卒 3 進 1

先進 3 路卒，意圖打亂正規的變化，在創意中和對方較量。

10. 俥六平八　　馬 2 進 4　　　　11. 俥八進一　　馬 4 進 3

12. 兵七進一　　車 1 平 3　　　　13. 兵五進一　　車 3 進 5

紅方進兵，為退俥捉包創造條件，如改走炮五平四，則車 3 進 5，相三進五，車 3 退 1，馬三進四，形成平穩局勢。

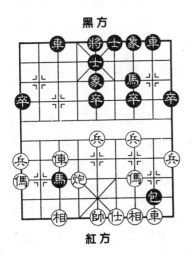

黑方

紅方

14. 俥八進二　　車 3 退 5

15. 俥八退六　　包 8 進 2

16. 炮五平六　　馬 3 進 4

紅方平炮棄仕，意欲在亂局中見機爭先。如改走俥八平七，則車 3 進 6，傌九進七，車 8 進 6，紅方並不好走。

17. 俥八平七　　馬 4 退 3

如圖所示，黑方見有機可乘，棄馬搶奪先手。其實

可改走馬 3 退 4，則俥八平六，馬 4 退 2，相三進五，形成平穩局勢。紅方見到黑方用馬吃仕，立即兌俥搶先。如貪吃一子而走帥五平六，則車 3 進 9，帥六進一，車 3 退 2，俥九退八，車 3 進 1，帥六退一，車 8 進 4，黑方有攻勢。

18. 仕四進五	車 3 進 6	19. 俥九進七	馬 3 退 1
20. 相三進五	卒 7 進 1	21. 兵三進一	象 5 進 7
22. 俥七進六	馬 1 退 2	23. 俥三進五	象 7 進 5
24. 俥五進七	馬 2 退 1		

如改走象 5 進 3，則俥六進四，仍是紅方好走。

25. 俥六進四	士 5 進 6	26. 兵五進一	卒 5 進 1
27. 俥四進六	將 5 進 1	28. 俥二平四	將 5 平 6
29. 俥六退五	士 6 進 5	30. 炮六進一	車 8 進 3
31. 炮六平三	馬 7 退 9	32. 炮三平四	車 8 平 6
33. 炮四平九	車 6 進 6	34. 仕五退四	將 6 退 1
35. 炮九進四	馬 9 進 7	36. 炮九平八	包 8 進 1
37. 仕四進五	包 8 退 8	38. 炮八退一	包 8 平 9
39. 炮八平四	將 6 平 5	40. 俥七進六	卒 1 進 1
41. 俥五退四	象 7 退 9		

紅方退俥，是退中有進的著法，準備移到右路進行攻擊。

42. 炮四平三	象 9 進 7	43. 俥四進二	卒 1 進 1
44. 俥二進四	馬 7 退 8	45. 炮三平二	馬 8 進 6
46. 俥六進七	將 5 平 4	47. 俥七退八	馬 6 進 8
48. 炮二平六	將 4 平 5	49. 俥八退九	卒 9 進 1
50. 俥九進八	馬 8 進 6	51. 炮六平五	將 5 平 6
52. 帥五平六	馬 6 進 8	53. 炮五平二	馬 8 進 9

54. 傌四進三　包9平7　　　55. 傌八進七　士5進4

56. 炮二平四

　　紅方得子占優後，採取穩健的攻擊手段，終於獲得了勝利（選自許銀川勝卜鳳波之對局）。

第 32 局

1. 炮二平五	馬8進7	2. 傌二進三	車9平8
3. 俥一平二	馬2進3	4. 兵三進一	卒3進1
5. 傌八進九	卒1進1	6. 炮八平七	馬3進2
7. 俥九進一	象3進5	8. 俥二進六	車1進3
9. 俥九平六	包8平9	10. 俥二進三	馬7退8
11. 傌三進四	士6進5	12. 傌四進三	包9平7
13. 相三進一	馬8進9	14. 傌三進一	象7進9
		15. 兵五進一	象9退7

　　紅方也可以先走炮七退一，靜觀變化。

16. 炮七退一　卒1進1

17. 兵九進一　車1進2

18. 炮五進四　車1平5

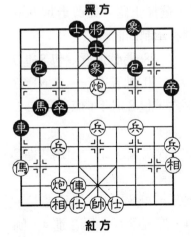

黑方

紅方

　　如圖所示，紅方在黑車威脅中兵的情況下，貿然炮打中卒，容易被對方所利用，造成被動形勢。應改走俥六進五，則馬2退3，炮七

平五，紅方形勢足可對抗。

19. 俥六平五　車 5 平 6　　　20. 俥五進一　馬 2 退 3

紅方可走俥五進二占據要道，較為靈活。以下如走馬 2 退 3，則炮五平二，中俥雖然遭受一定的牽制，但如應對得法，不會出現太大的危險。

21. 仕四進五　包 2 進 1

紅方可改走仕六進五，對防守有利。

22. 兵三進一　象 7 進 9

先謀取紅兵是必要的應法，如急於走車 6 退 2，則炮五退一，包 2 平 5，俥五平二，黑方計劃落空，不占便宜。

23. 兵三進一　包 2 平 7

如改走俥五進一，則象 9 進 7，炮五平六，象 5 退 7，黑方有攻勢。

24. 炮七進四　將 5 平 6　　　25. 炮七退一　車 6 退 1

26. 傌九退七　車 6 進 2

紅方退傌，增援中路防守，選擇正確。如改走炮五退三，則後包平 6，紅方仍難以擺脫牽制局面。

27. 俥五進二　後包平 8　　　28. 傌七進五　包 8 進 7

29. 仕五進四　包 7 進 6　　　30. 帥五進一　車 6 平 8

如改走車 6 平 7，則帥五平六，包 8 退 1，俥五平二，一時仍難有成勢的機會。

31. 傌五進四　車 8 進 2　　　32. 帥五進一　馬 3 進 2

33. 俥五退一　馬 2 進 4

如改走車 7 平 6，則傌四進三，車 8 平 6，傌三進二，車 7 退 7，炮七進四，士 5 進 4，炮五平八，馬 2 進 4，帥

五退一，紅方可以化解黑方的攻擊。

34. 帥五平六	包7平3	35. 俥五進一	馬4退5
36. 俥五進二	包3退4	37. 兵七進一	象9退7
38. 俥五平一	將6平5	39. 傌四進六	車8退3
40. 傌六進八	車8平4	41. 帥六平五	包8退8
42. 帥五退一	車4平5	43. 帥五平六	士5進4
44. 傌八進六	包8平4	45. 傌六退八	象5進7
46. 仕六進五	車5平4	47. 仕五進六	車4平3
48. 俥一平六	車3退2		

　　紅方經過頑強的防守，使黑方在糾纏中難得益處，遂主動簡化局勢，達成和局（選自陶漢明和許銀川之對局）。

第 33 局

1. 炮二平五	馬8進7	2. 傌二進三	車9平8
3. 俥一平二	馬2進3	4. 兵三進一	卒3進1
5. 傌八進九	卒1進1	6. 炮八平七	馬3進2
7. 俥九進一	象3進5	8. 俥九平六	車1進3
9. 俥二進六	包8平9		

　　如改走俥六進七，則士6進5，俥六平八，車1退1，炮七平六，包8退1，黑方可以在反擊中奪取先手。

10. 俥二進三	馬7退8	11. 傌三進四	士6進5
12. 傌四進三	包9平7		

　　黑方上士，意圖等待紅方馬踏7卒之後再平炮壓馬，

伏下進邊傌兌馬的爭先手段，著法比較積極。

13. 相三進一　馬8進9　　14. 傌三退四　馬2進1

15. 包七退一　卒5進1　　16. 俥六進三　馬9進7

17. 傌四進三　車1平7

如圖所示，雙方子力相當，互有牽制，但紅方中路較有攻勢，仍占一定的便宜。現在紅方兌馬之後，雖然攻勢不大，但可以炮打中卒，有中炮的威力，形勢比較樂觀。

18. 炮五進三　車7平6

19. 仕六進五　包2進2

20. 兵五進一　車6進3

紅方如改走炮五平八兌炮，則馬1退2，俥六平八，馬2退3，兵五進一，黑方退馬後加強了防守，紅方也難占便宜。

21. 炮七平九　包2平5

22. 兵五進一　卒1進1

如改走馬1進3，則炮九進四，紅方反而可以擴大先手。

23. 俥六平九　馬1進3　　24. 炮九平八　車6平5

25. 俥九進二　卒3進1

如改走俥九平四，則包7平8，黑方反可搶占先手。

26. 俥九平三　包7平6　　27. 俥三平七　包6平8

若改走俥三進三，則士5退6，炮八進八，象5退3，俥三退四，包6平5，形成對攻之勢。

28. 俥七平二　包8平6　　29. 兵五平四　卒3進1

30. 俥二平七　包6平8　　31. 相一退三　包8進7

32. 馬九退七　車5退1　　33. 炮八進八　象5退3

34. 俥七進三　車5平2

如採取對殺的手段而改走車5進3應對，則帥五平
六，士5進4，俥七退六，將5進1，俥七進五，將5進
1，炮八退二，士4退5，俥七退一，士5進4，俥七退
五，將5退1，俥七平五，紅方勝定。

35. 炮八平九　車2平1　　36. 俥七退六　車1退5

37. 俥七退一　車1進4　　38. 俥七平二　包8平9

39. 兵三進一　象7進5　　40. 馬七進六　象5進7

41. 馬六進五　將5平6　　42. 俥二進七　將6進1

43. 俥二退四

紅方挾多兵之勢進入殘局之後，走法老練，逐漸將形
勢推向勝局（選自呂欽勝萬春林之對局）。

第 34 局

1. 炮二平五　馬8進7　　2. 馬二進三　車9平8

3. 俥一平二　馬2進3　　4. 兵三進一　卒3進1

5. 馬八進九　士4進5

先上士是避開流行的走法，是一種有新的創意之著法。

6. 俥九進一　象3進5　　7. 俥九平七　馬3進4

進馬是戰術上的選擇。如改走車1平4，則兵七進
一，卒3進1，俥七進三，馬3進4，俥二進六，紅方子力

活躍，較為占優。

8. 俥二進六　包 2 平 3

紅方進俥是及時的攻擊手段，如改走炮八進三，則卒 3 進 1，兵七進一，包 2 平 3，炮五平七，包 3 進 5，俥七進一，包 8 進 5，紅方右俥被封制，子力一時難以開展，形勢並不有利。

9. 炮八平七	包 3 平 4	10. 俥七平八	卒 1 進 1
11. 俥八進五	車 1 平 4	12. 俥八平六	包 4 平 3
13. 俥六平七	包 3 平 1	14. 俥七平九	包 1 平 2
15. 俥九平八	包 2 平 4	16. 俥八平六	包 4 平 1
17. 俥六平九	包 1 平 2	18. 仕四進五	包 2 進 4
19. 俥九平八	包 2 平 5	20. 炮七平六	車 4 平 3
21. 俥八平六	車 3 平 4	22. 俥六平七	車 4 平 2
23. 俥七平六	車 2 平 4	24. 傌三進五	車 4 進 3
25. 傌五進四	車 4 平 2		

紅方如改走炮六進四打車，則馬 4 進 5，下一步有馬 5 退 7 及馬 5 退 6 的手法，黑方比較好走。以上一段著法，由於黑方應付得法，壓住了紅方的勢頭，紅方局勢已難發展，所以才一車換雙子，但無形中損失一先，由此黑方取得了主動權。

26. 傌四進三	車 8 進 1	27. 炮五平二	卒 5 進 1

由於黑方在比賽中用時緊張，走出了衝中卒的軟弱之著。應改走馬 4 進 5，限制紅方炮六平三的著法，下一步可走馬 5 退 6 及馬 5 退 7 的著法，紅方雖然多一子，但子力位置不利，難有發展時機；而黑方子力靈活，比較好走。

28. 炮六平三	馬 4 進 5	29. 炮三進四	車 8 平 7

30. 炮二進五　馬5退7　　31. 俥二平一　車7進1

32. 炮三進三　象5退7　　33. 俥一平八　車7平8

經過一陣交換子力，形成俥傌兵對車馬卒的殘局，但由於紅方多相，比較有利。

34. 俥八平三　馬7進9　　35. 俥三進三　車8進4

36. 俥三退三　卒3進1

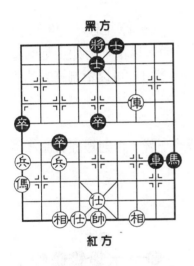

黑方

紅方

如圖所示，紅方因邊傌位置欠佳，局勢不可能有突破性進展。黑方借此機會，採取了先棄3路卒的手段壓住邊傌，以後運馬謀求和勢。

37. 兵七進一　車8平1

38. 俥三平五　馬9退7

39. 相三進五　馬7退9

40. 俥五退一　馬9進8

41. 俥五平四　卒1進1

黑方在最後一段時間，利用車馬全力製造攻勢，使紅方難有攻擊的機會，形成和局（選自孫樹成和楊德琪之對局）。

第 35 局

1. 炮二平五　馬8進7　　2. 兵三進一　車9平8

3. 傌二進三　卒3進1

可以改走包 8 平 9，形成三步虎的布局形勢。

4. 俥一平二　馬 2 進 3　　　5. 炮八平七　士 4 進 5

紅方流行的著法是傌八進九，現在平七路炮，在次序上作了變化，此時黑方上士，保持左包平衡通路。如改走馬 3 進 2，則傌三進四，象 3 進 5，傌四進五，包 8 平 9，俥二進九，馬 7 退 8，傌五退七，士 4 進 5，傌七退五，車 1 平 4，形成各有千秋的形勢。

6. 傌八進九　馬 3 進 2　　　7. 俥九進一　象 3 進 5

可以改走馬 2 進 1，比較積極。以下紅方如走炮七進三，則卒 1 進 1，俥九平六，卒 1 進 1，可以牽制紅方的子力。

8. 俥九平六　包 8 進 4

過河包封住紅俥，是及時的一著。否則被紅方俥二進六後，更難有作為。

9. 傌三進四　車 1 平 2

可改走卒 1 進 1，則俥六進五，馬 2 進 1，炮七進三，包 8 進 2，黑方可以對抗。

10. 俥六進五　包 2 平 4
11. 炮七進三　包 8 進 2

如圖所示，雙方形成互相牽制的局面，如何化解牽制，力爭控制對方，是目前爭奪的要點。此時黑方看到紅方有兵三進一的爭先手

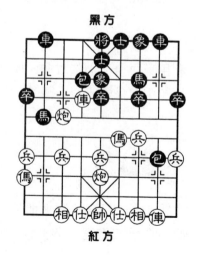

黑方

紅方

段，於是進包壓俥，卻被紅方乘機擺脫了牽制。應改走包8退2，伏下卒7進1的著法，黑方並不難走。

12. 俥六退五　象5進3

紅方退俥捉包，是擴大先手的佳著。

13. 俥六平二　車8進8　　14. 俥二進一　馬2進1
15. 傌四進六　車2進5　　16. 兵五進一　車2平5
17. 俥二平八　卒1進1　　18. 俥八進八　包4退2
19. 傌九退七　車5退1　　20. 傌六進七　象3退5
21. 俥八退六　卒1進1　　22. 仕六進五　車5進1
23. 炮五平八　包4平3

紅方平中炮，是機智的走法，阻止黑方有平車救馬的機會。

24. 相七進五　車5進1　　25. 傌七退六　車5退2
26. 傌六進七　車5進2　　27. 傌七退六　車5退2
28. 傌六進七　車5進2　　29. 相五進七　馬1進2
30. 傌七進五　車5平4　　31. 炮八平七　車4退4
32. 傌七進九　馬2退1　　33. 傌九進七　象5退3
34. 炮七平九　車4平1　　35. 傌五進六　象7進5
36. 傌六進四　馬7退8　　37. 傌四進六　車1平4
38. 傌六進八　卒1平2　　39. 俥八進一　馬1進3
40. 俥八進二　馬8進6

此時如改走馬3退5，則炮九進七，士5退4，傌八進七，象5退3，俥八平五，士6進5，俥五退三，由於少卒缺象，局勢難以支持。

41. 仕五進六　馬3進1　　42. 俥八退五　馬6進8
43. 仕四進五　馬8進6　　44. 炮九進七

紅方防守平穩，以下可以退相打馬，已成勝局（選自莊玉庭勝王斌之對局）。

第 36 局

1.炮二平五	馬 2 進 3	2.傌二進三	馬 8 進 7
3.俥一平二	車 9 平 8	4.兵三進一	卒 3 進 1
5.傌八進九	卒 1 進 1	6.炮八平七	馬 3 進 2
7.俥九進一	象 3 進 5	8.俥九平六	車 1 進 3
9.俥二進六	包 8 平 9	10.俥二進三	馬 7 退 8
11.傌三進四	馬 8 進 7	12.傌四進三	士 4 進 5
13.傌三進一	象 7 進 9		

由於黑包即可產生威力，所以進馬交換，雖然在步數上有些吃虧，但多得一卒，也得到補償。

14. 炮七退一	馬 2 進 1	15. 兵五進一	馬 7 進 6

紅方進中兵意欲發動攻擊，而黑方上馬力爭局勢的平穩。

16. 兵五進一	卒 5 進 1	17. 俥六進三	象 9 退 7

紅方如改走俥六平四，則馬 6 進 5，炮七平五，馬 1 進 3，傌九進八，車 1 平 4，傌八退七，馬 5 進 3，前炮進五，士 5 進 6，紅方反倒不妙。

18. 俥六平四	馬 6 退 8	19. 炮七平五	馬 8 退 6
20. 俥四平八	包 2 平 4	21. 炮五平九	卒 1 進 1
22. 俥八進五	包 4 退 2	23. 馬九退七	卒 3 進 1

先獻一卒是步佳著，可以獲取一定的主動。

24. 兵七進一　車1平3　　25. 炮九進三　馬1退3

紅方如走相七進九，則卒5進1，黑方形勢更加強大。此時黑方退馬可以保持一定的變化，如改走車3進2，則炮九進五，車3進3，俥八退六，兌子之後，形成和局。

26. 俥七進八　車3平1　　27. 炮九退三　卒5進1
28. 炮五平九　車1平2　　29. 俥八退三　馬3退2
30. 相七進五　包4進6　　31. 後炮平五　卒5平6
32. 炮九進五　馬6進8　　33. 炮九退一　馬2進4
34. 炮九平一　卒6平7　　35. 相五進三　馬8進7
36. 相三進五　馬7進8

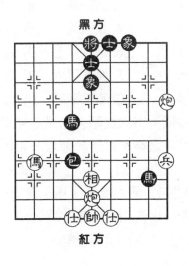

黑方

紅方

如圖所示，雖然雙方形勢相差不多，但紅方少一相，而黑方是雙馬包攻擊，紅方如果應對稍有差錯，也容易被對方所突破。

37. 炮一平九　馬8退6
38. 炮五平四　包4平3

平炮等待時機，如改走馬4進3，則炮九退三，馬6進4，帥五進一，包4平5，相五進三，形成和局。

39. 炮四進一　馬4進2

紅方應走俥八退七防守，局勢仍可支持下去。

40. 炮九退五　馬2進4

紅應改走炮九退四，則馬6退4，相五進七，仍可應

付。

41. 仕六進五　馬 4 進 6

紅方如改走炮九進一，則馬 6 退 4，傌八進九，馬 4 進 3，帥五進一，馬 3 退 5，紅方士相丟失，局勢仍難抵抗。

42. 仕五進四　馬 6 進 4

紅方由於在殘局中防守失誤，導致了局勢的失利（選自吳貴臨負陶漢明之對局）。

第 37 局

1. 炮二平五	馬 8 進 7	2. 傌二進三	車 9 平 8
3. 俥一平二	馬 2 進 3	4. 兵三進一	卒 3 進 1
5. 傌八進九	卒 1 進 1	6. 炮八平七	馬 3 進 2
7. 俥九進一	象 3 進 5	8. 俥九平六	車 1 進 3
9. 俥二進六	包 8 平 9	10. 俥二平三	包 9 退 1

紅方平俥壓馬，容易造成對方的反擊。如果走兌車的變化，紅方可持先手。但兌車之後不可急於進攻，否則也會落後，舉一變如下：俥二進三，馬 7 退 8，兵五進一，士 4 進 5，炮七退一，馬 2 進 1，俥六進三，馬 1 退 2，傌三進五，卒 1 進 1，兵七進一，卒 3 進 1，俥六平七，卒 1 進 1，兵五進一，馬 8 進 7，黑方有一定的優勢。

11. 俥三平四　車 8 進 4

可以改走兵三進一，則包 9 平 7，俥三平四，包 7 進 3，傌三進四，士 4 進 5，兵五進一，進行強攻，雙方局勢比較緊張。

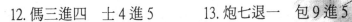

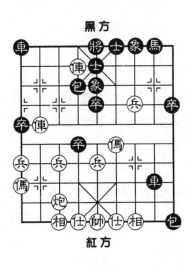

12. 傌三進四　士4進5　　　13. 炮七退一　包9進5

14. 俥六進七　卒3進1

棄去3路卒，企圖在河口上使右馬生根，用左包進行反擊，用意深遠。

15. 炮五平三　馬2進4

紅如改走兵七進一，則馬2進1，黑方都有一定的進取機會。

16. 兵三進一　車8進3　　　17. 炮三進二　包2平4

如改走炮七平三，則包9平6，紅方也沒有什麼便宜。

18. 炮三平六　卒3平4　　　19. 兵三進一　馬7退8

20. 車四退一　包9進3

進包是不明顯的軟弱之著，應改走卒4平5，俥四平二，車8平6，傌四退二，車6平8，傌二進四，車8平6，黑方可以抗衡。

21. 俥四平八　車1退3

22. 仕六進五　卒4進1

如圖所示，紅方上仕過於平穩，反而被黑方乘機進卒而取勢。不如改走傌四進六急攻取勢，以下黑方如走車8平6，則傌六進八，車6進2，帥五進一，包4平2，俥六平八，包2平4，傌八進七，包4退1，俥八平六，車1平4，俥八退

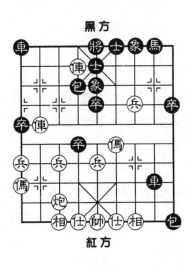

黑方

紅方

四，紅方大占優勢。

23. 傌四進六　　車 8 平 7

紅方如走俥八平二，則車 8 退 3，傌四進二，車 1 平 2，黑方優勢。

24. 相七進五　　車 7 平 5　　　25. 傌六進八　　車 1 平 4

26. 俥六進一　　將 5 平 4　　　27. 俥八平六　　車 5 平 2

紅方如改走傌八進七，則象 5 退 3，俥八進四，象 7 進 5，傌七退五，車 5 平 7，炮七進八，車 7 進 2，仕五退六，車 7 退 6，仕四進五，車 7 進 6，仕五退四，卒 4 進 1，黑方形成勝勢。此時黑方平車 2 路是緊湊之著。如貪吃邊馬而走車 5 平 1，則俥六退二，車 1 平 2，俥六進三，包 4 退 1，炮七平六，士 5 進 4，車六進一，車 2 退 4，俥六平八，包 4 平 7，仕五進六，黑方成為勝局。

28. 傌八進七　　包 9 退 3　　　29. 俥六平九　　象 5 退 3

30. 俥九進四　　將 4 進 1　　　31. 俥九平七　　包 4 平 5

32. 傌七退九　　包 5 進 4　　　33. 仕五進四　　士 5 進 4

34. 俥七退一　　將 4 退 1　　　35. 俥七進一　　將 4 進 1

36. 炮七平三　　象 7 進 9

如改走俥七退一，則將 4 退 1，俥七退一，將 4 進 1，炮七平六，將 4 平 5，俥七平六，車 2 平 5，炮六平五，車 5 平 1，炮五進四，卒 4 進 1，馬九退七，將 5 平 6，黑方勝勢。

37. 俥七退一　　將 4 退 1　　　38. 俥七進一　　將 4 進 1

39. 俥七退一　　將 4 退 1　　　40. 俥七進一　　將 4 進 1

41. 俥七退一　　將 4 退 1　　　42. 俥七進一　　將 4 進 1

43. 炮三平六　　車 2 平 5

如改走俥七退一，則馬 8 進 6，俥七進二，將 4 退 1，俥七平四，士 6 進 5，紅方攻勢消失，黑方占優。

44. 炮六平五	馬 8 進 6	45. 俥七退一	將 4 退 1
46. 俥七進一	將 4 進 1	47. 俥七退一	將 4 退 1
48. 俥七進一	將 4 進 1	49. 兵三平四	車 5 平 1
50. 炮五進五	馬 6 進 5	51. 兵四平五	卒 4 進 1
52. 傌九退七	將 4 平 5	53. 兵五進一	將 5 平 6
54. 兵五平四	將 6 平 5		

黑方在中局的表現異常老練，終於取得了勝局（選自徐天紅負胡榮華之對局）。

第 38 局

1. 炮二平五	馬 2 進 3	2. 傌二進三	馬 8 進 7
3. 俥一平二	車 9 平 8	4. 兵三進一	卒 3 進 1
5. 傌八進九	卒 1 進 1	6. 炮八平七	馬 3 進 2
7. 俥九進一	象 3 進 5	8. 俥九平六	車 1 進 3
9. 俥二進六	包 8 平 9	10. 俥二進三	馬 7 退 8
11. 兵五進一	士 6 進 5		

紅方進中兵是一種攻擊方法，看來比較急躁。其中有一種走法是傌三進四，則馬 8 進 7，炮五平三，士 6 進 5，俥六進三，包 9 進 4，炮三進四，卒 5 進 1，形成對峙的局面。

12. 俥六進二	馬 8 進 7	13. 炮七退一	卒 1 進 1
14. 兵九進一	車 1 進 2	15. 俥六平五	車 1 平 4

如圖所示，紅方平俥保護中兵，反而使子力不能控制局勢，黑方可以乘機占據要道，牽制紅方兵力。不如改走炮五退一，黑方如果平車吃兵，可以上中相打車爭先。這樣仍是先手。

16. 兵五進一　馬 2 進 1

及時進邊馬，可以緩解紅方的中路壓力。

17. 兵五進一　馬 1 進 3

18. 俥五平四　馬 7 進 5

19. 俥四進三　車 4 平 5

20. 炮七平二　包 9 平 8

21. 炮二進三　車 5 平 7

紅方不如改走炮二進五，局勢比較有利。

22. 俥四平五　包 8 進 1

23. 俥五退一　車 7 進 2

紅方如改走炮五進五打象，則士 5 進 4，俥五退四，包 2 平 5，俥五平七，包 8 退 2，帥五退一，車 7 平 5，紅方將無法抵抗黑方車雙包的攻擊，形勢更加不利。

24. 炮二平九　包 8 進 6

紅方計算失誤，走出了平炮的失著，使右路更加空虛。應改走俥五平二強行兌包，雖然仍處下風，但還可堅守。

25. 炮九進五　包 2 退 2

26. 俥五平二　車 7 進 2

27. 炮五平六　包 8 平 6

黑方迅速沉包反攻，吃去仕相，紅方已經無法有效地防守下去，只好作勉強的應付了。

28. 傌九進八　包6平4		29. 帥五進一　車7退2
30. 相七進五　車7進1		31. 帥五退一　車7平4
32. 傌八退七　車4退1		33. 傌七退六　車4平1
34. 俥二進一　車1退7		35. 俥二平三　車1進9
36. 俥三平六　卒9進1		37. 俥六退三　包2平3
38. 帥五進一　車1退1		39. 帥五退一　車1平3
40. 帥五平四　車3平7		41. 俥六平五　士5進6
42. 傌六進七　車7平2		43. 帥四平五　車2退1
44. 傌七退六　包3進1		45. 俥五平四　車2進2
46. 俥四平六　士4進5		47. 帥五進一　包3平1
48. 傌六進七　車2退1		49. 帥五退一　車2退1
50. 傌七退六　車2退1		51. 帥五進一　士5進4
52. 俥六進四　車2平3		53. 傌六進八　車3進2
54. 俥六退六　車3平4		55. 帥五平六　包1平9
56. 傌八進七　包9進5		

黑方抓緊時機，一舉形成勝局（選自黃勇負於紅木之
對局）。

第 39 局

1. 炮二平五　馬8進7		2. 傌二進三　車9平8
3. 俥一平二　馬2進3		4. 兵三進一　卒3進1
5. 傌八進九　卒1進1		6. 炮八平七　馬3進2
7. 俥九進一　象3進5		8. 俥二進六　車1進3
9. 俥九平六　包8平9		10. 俥二進三　馬7退8

紅方進俥兌車，穩健之著，如改走俥二平三，則士6進5，兵三進一，車8進6，雙方對搶先手，各有千秋。

11. 炮七退一	士6進5	12. 兵五進一	馬2進1
13. 馬三進二	包9進4	14. 俥六進二	包9退1
15. 炮五平一	馬8進7	16. 相三進五	卒7進1
17. 兵三進一	包9平5	18. 炮七平五	包5進3
19. 仕四進五	象5進7	20. 兵七進一	卒1進1

進卒保護右馬，希望保持多卒之勢，但仍是紅方先手，並且紅方有兵過河，比較便宜。假如改走馬1退3，則俥六平八，包2平4，相五進七，卒3進1，相七進五，車1平3，俥八進二，象7進5，俥八平九，紅方仍然略占先手。

21. 兵七進一	卒5進1	22. 俥六進一	包2平5
23. 兵七平六	卒5進1		

先棄去中卒，企圖化解紅方的先手。如改走馬7進5，則兵六進一，卒5進1，俥六進一，馬5進6，俥六平三，車1平4，俥三進四，士5退6，俥三退二，將5進1，馬九進七，紅方有攻勢，局勢有利。

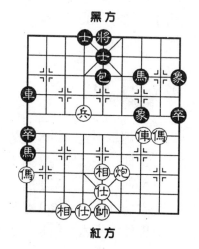

黑方

紅方

24. 俥六平五	卒9進1
25. 俥五平三	象7進9
26. 炮一平四	馬7進5

如圖所示，黑方進馬爭取進行牽制，但比較冒險，左路比較空虛，容易被紅方乘虛而入，所以不如改走車

1平3，伏下車3進2兌俥的手段，比較有利。若紅方走兵
六平五，則馬1進3，俥三平九，馬3退5，黑方雖然仍居
下風，但由於局勢平淡，黑方求和的難度還不算太大。

27. 傌九進七　馬5退3　　28. 俥三平五　卒1平2
29. 傌二進四　卒2平3　　30. 傌四進六　車1退2
31. 俥五平二　馬3進5　　32. 傌七進五　象9退7

如改走包5進3，則俥二平五，馬5退6，俥五平四，
馬6進5，俥四進二，馬5進4，炮四進二，紅方勝定。

33. 傌五進四　士5進6　　34. 兵六平五　包5進2
35. 俥二平五　車1進3　　36. 傌四退三　卒3平4
37. 俥五退一　包5進1　　38. 傌六退五　卒4平5
39. 俥五進一　卒9進1　　40. 俥五進二　士4進5
41. 炮四進二

紅方持有俥傌炮，並且子力位置占優，黑方很難抵
擋，紅方勝局已定（選自徐天紅勝胡榮華之對局）。

第 40 局

1. 炮二平五　馬8進7　　2. 傌二進三　車9平8
3. 俥一平二　馬2進3　　4. 兵三進一　卒3進1
5. 傌八進九　卒1進1　　6. 炮八平七　馬3進2
7. 俥九進一　象3進5　　8. 俥二進六　車1進3

紅方進俥，意圖減少黑方的反擊手段。如改走俥九平
六，則包8進4，傌三進四，士4進5，仕六進五，馬2進
1，炮七平八，卒3進1，兵三進一，卒7進1，俥二進

三，車 8 進 6，傌四退二，卒 7 進 1，紅方雖然得子，但黑方有先手，雙方各有千秋。

　　9. 俥九平六　　包 8 平 9　　　　10. 俥二進三　　馬 7 退 8

　　11. 傌三進四　　士 6 進 5

　　先上士，意圖求變，打亂對方的戰術。

　　12. 傌四進三　　包 9 平 7

　　紅方可以改走炮五進四或者兵五進一，也是一種應法。

　　13. 相三進一　　馬 2 進 1　　　　14. 炮七退一　　馬 1 退 2

　　15. 兵五進一　　卒 1 進 1

　　針對黑方利用邊線進行突破的企圖，紅方放棄了炮七平九及炮七平八和俥六進四的應法，而採取了急進中兵的攻擊手段，雙方的爭鬥比較激烈。

　　16. 俥六平二　　馬 8 進 9　　　　17. 傌三進一　　象 7 進 9

　　18. 兵五進一　　卒 1 進 1

　　如圖所示，黑方邊卒長驅直入，打擊紅方的邊傌，可謂膽大心細。對於謀畫複雜的對攻局勢，具有很高的判斷能力。

　　19. 兵五平六　　卒 1 進 1

　　紅方平炮打中象，是軟弱之著，應改走炮七平五比較有力，試演如下：炮七平五，卒 1 進 1，兵五進一，馬 2 進 3，俥二進八，包 7

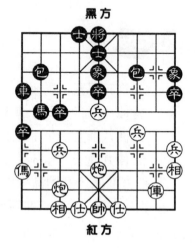

黑方

紅方

退 2，前炮進五，將 5 平 6，俥二退六，車 2 平 5，俥二平四，士 5 進 6，前炮平一，將 6 進 1，炮一平八，馬 3 進 2，黑方占優。紅方雖然不好，在變化過程中仍不乏機會，所以還是應該這樣走。

20. 炮五進五　士 5 退 6　　　21. 俥二進七　馬 2 進 3
22. 炮七平五　象 9 進 7

黑方上象送吃，是一步佳著，由此奪得先機。如大意而走包 2 進 3，則前炮平一，包 2 平 5，相七進五，包 5 進 3，炮一進二，包 7 退 2，仕四進五，紅方反而有對抗的機會。

23. 兵三進一　馬 3 退 4　　　24. 兵三進一　包 7 平 6
25. 兵三進一　馬 4 退 5　　　26. 炮五進六　包 6 進 2

紅方如改走兵三平四，則包 2 平 6，俥二退一，士 4 進 5，炮五進六，將 5 平 4，紅方雖然能得還一子，但少兵，仍然難以謀取和勢。

27. 兵三進一　包 6 平 5　　　28. 炮五平一　車 1 進 3
29. 帥五進一　車 1 平 5　　　30. 帥五平四　包 2 平 6
31. 炮一進二　將 5 進 1　　　32. 俥二退一　包 6 進 3

以上紅方雖然出現了三子歸邊之勢，但沒有聯攻手段。而黑憑借多子之利，發起了猛烈攻擊，一舉奪得勝局（選自湯卓光負胡榮華之對局）。

第 ④1 局

1. 炮二平五　馬 8 進 7　　　2. 傌二進三　車 9 平 8
3. 俥一平二　馬 2 進 3　　　4. 兵三進一　卒 3 進 1

5. 傌八進九 卒 1 進 1	6. 炮八平七 馬 3 進 2
7. 俥九進一 象 3 進 5	8. 俥九平六 車 1 進 3
9. 俥二進六 包 8 平 9	10. 俥二進三 馬 7 退 8
11. 炮七退一 士 6 進 5	12. 兵五進一 馬 8 進 7
13. 俥六進二 包 2 平 4	14. 傌三進四 卒 3 進 1
15. 兵七進一 馬 2 退 4	16. 俥六平二 卒 1 進 1

進邊卒兌兵是一步軟弱之著法。不如改走馬 4 進 5 吃兵，下一步再走卒 5 進 1，可以保馬通車，形勢較為平穩。

17. 兵九進一 車 1 進 2	18. 炮五平七 車 1 退 1

紅方平炮保兵伏下圈套，誘使黑方馬 4 進 3，則傌九進七，紅方可以得子。

19. 傌四進三 包 9 退 1	20. 相三進五 包 9 平 7
21. 前炮平八 包 4 平 2	22. 炮七平三 馬 4 進 5
23. 仕四進五 車 1 平 6	24. 俥二平五 馬 5 退 4
25. 傌三退二 卒 5 進 1	26. 炮三進六 包 2 平 7
27. 傌二進一 前包平 6	

如圖所示，黑方已成少卒之勢，局勢落後。此時平包 6 路是步失誤之著，應改走前包平 8，不讓紅方有傌一進三的機會，這樣黑方不至於被迫交換兵卒，局勢仍可維持。

28. 傌一進三 車 6 平 9	
29. 兵一進一 車 9 退 2	

紅方進邊兵捉車，迫使

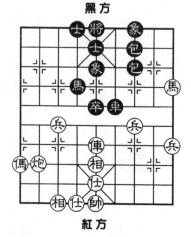

黑方

紅方

黑方交換，是步爭先的好著。此時黑方只能走車9進1，則俥五進二，包7進4，相五進三，馬4進3，棄包之後，還有一些攻勢，比較適宜。

30. 俥三退二	車9平8	31. 車五進二	包6進2
32. 俥二進四	車8平6	33. 炮八進四	包6進1
34. 俥四退六	包6平9	35. 俥五進一	馬4退2

打退黑方4路馬，俥占要道，又多兩兵，紅方有很大的爭勝機會。

36. 俥五平三	包7平9	37. 俥三平一	象7進9
38. 俥一平二	象9退7	39. 炮八退一	後包進1
40. 俥二平八	馬2退3	41. 俥八平一	前包平8
42. 俥一平二	包8平9	43. 俥六進四	馬3進4
44. 炮八平四	車6平7	45. 俥四進六	士5進4
46. 俥九進八	車7平6	47. 炮四進一	後包退1

黑方雖然盡力固防，企圖擺脫牽制，但紅方的攻守嚴密，使黑方束手無策，紅方形勢看好。

48. 俥八進七	後包平5	49. 俥七進六	車6平9
50. 炮四平七	包5平7	51. 俥二平三	包7進1
52. 俥六退四	將5進1	53. 炮七平五	將5平6
54. 炮五退三	車9平8	55. 炮五平四	將6平5
56. 俥三平一	包7退1	57. 炮四平五	將5平6
58. 俥四退二	包9平8	59. 俥二退四	士4進5
60. 炮五平四			

紅方穩步進取，終於取得了勝利（選自徐健秒勝宇兵之對局）。

第 42 局

1. 炮二平五	馬 8 進 7	2. 俥二進三	車 9 平 8
3. 俥一平二	馬 2 進 3	4. 兵三進一	卒 3 進 1
5. 俥八進九	卒 1 進 1	6. 炮八平七	馬 3 進 2
7. 俥九進一	象 3 進 5	8. 俥二進六	車 1 進 3
9. 俥九平六	士 6 進 5	10. 兵五進一	包 8 平 9
11. 俥二進三	馬 7 退 8	12. 炮七退一	馬 2 進 1
13. 俥六進三	車 1 平 2		

紅方進俥河口，防止黑方有包 2 進 3 的侵擾手段。如改走俥六進二，也是可行之著。

14. 俥三進二	包 2 平 3	15. 俥二進三	包 9 平 7
16. 兵五進一	馬 8 進 9	17. 俥三退四	卒 5 進 1

如圖所示，紅方退俥避兌，不失為一種適宜的應法。如改走俥三進一，則包 7 進 7，仕四進五，卒 5 進 1，紅俥難逃，黑方先棄後取，反而占優勢。而紅方退河口俥後，黑方卒 5 進 1，車路暢通，局勢仍見好。所以在第 16 回合時，紅方兵五進一可改走相三進一防守，局勢較為有利。

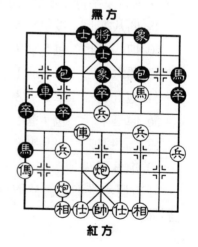

黑方

紅方

18. 馬四進五　包 7 進 7

紅方應走相三進一，在

相持中和對方爭鬥，較為平穩。

19. 仕四進五	包 3 退 1	20. 兵三進一	包 7 退 2
21. 仕五進六	卒 3 進 1	22. 兵七進一	包 3 進 7

如改走炮七進三，則馬 1 退 2，仍占優勢。

23. 傌九退七	馬 1 進 3	24. 俥六平三	包 7 平 4
25. 炮五平七	車 2 平 5	26. 俥三平六	包 4 平 9
27. 炮七平五	車 5 平 8	28. 傌七進八	卒 1 進 1
29. 兵七進一	車 8 進 6	30. 帥五進一	車 8 退 1
31. 帥五退一	車 8 進 1	32. 帥五進一	車 8 退 1
33. 帥五退一	車 8 退 1	34. 炮五平一	車 8 平 9

黑方迫兌紅炮，為取勝創下了條件。

35. 兵三平四	車 9 進 2	36. 帥五進一	車 9 退 1
37. 帥五退一	車 9 進 1	38. 帥五進一	車 9 退 3
39. 馬八進九	車 9 平 5	40. 相七進五	卒 5 進 1
41. 俥六進二	車 5 平 6	42. 兵四平五	卒 9 進 1
43. 兵五進一	馬 9 進 8	44. 傌九進七	馬 8 進 9
45. 傌七進九	卒 5 進 1	46. 相五進七	卒 1 平 2
47. 兵五進一	卒 2 平 3		

平卒吃相過於著急。可改走馬 9 進 7，則帥五平 6，象 7 進 5，傌九進七，將 5 平 6，傌七退五，車 6 退 4，以下再走卒 2 平 3，可以比較穩健地取得機會。

48. 兵五進一	士 4 進 5	49. 俥六平三	將 5 平 6
50. 俥三進三	將 6 進 1	51. 傌九退七	馬 9 進 8

黑方也可以改走車 6 進 2，則帥五退一，車 6 淮 1，帥五進一，卒 5 進 1，帥五進一，車 6 退 2，帥五退一，馬 9 進 7，伏下車 6 平 4 的殺法，也是一種變化。

52. 俥三退一　將6退1　　53. 俥三平五　馬8退6
54. 俥五退四　馬6進7　　55. 帥五平六　車6進2

經過長期的爭鬥，黑方終於取得了勝利，以下紅方如走仕六進五，則馬7退6，黑方得俥勝定（選自鄧頌宏負柳大華之對局）。

第 43 局

1. 炮八平五　馬2進3

第一步走炮八平五，可以造成對方感覺上有些彆扭，但要適應這種走法，才能發揮水準。

2. 兵七進一　車1平2　　3. 傌八進七　卒7進1
4. 俥九平八　馬8進7　　5. 炮二平三　象7進5

紅方先平炮，在次序上創造機會，以往多走傌二進一，則卒9進1，炮二平三，馬7進8，俥一進一，卒9進1，兵一進一，車9進5，俥八進四，象3進5，雙方各有攻守。此時黑方上中象防守，著法穩健有力。如改走馬7進8，則傌七進六，象3進5，傌六進五，馬3進5，炮五進四，士4進5，相三進五，紅方比較好走。

6. 兵三進一　馬7進8　　7. 兵三進一　象5進7
8. 俥八進五　象3進5

紅方進俥捉象緊湊有力，迫使黑方上象而阻擋河口傌的出路，否則黑方可走象7退5，這樣馬路活通，比較好走。紅當然是不能讓黑方實現這個意圖。

9. 俥八平四　士4進5

紅方平俥占要道，對目前作用不大，不如改走傌七進六，可伺機傌六進五踏中卒，這樣紅方仍有先行之利。

　　10. 俥四進一　炮8平9　　11. 俥四平一　包2進4

　　運包過河一舉兩得，既可平炮壓傌，又可馬吃邊兵，黑方取得了滿意的局勢。

　　12. 傌二進一　馬8進9　　13. 炮三退一　包2平3

　　14. 相七進九　馬9進7　　15. 後俥平二　馬7退6

　　退馬準備一車換雙，在紅方的左路創造攻勢，也可以改走車2平4控制局面，仍是一種好的應法。

　　16. 俥二進四　馬6進8

　　如改走馬6進5吃炮，則相三進五，車2進7，炮三進一，車2平1，俥二平六，車1平2，俥六退一，包3平2，傌一進三，黑方雙車的位置不好，雖然多吃一相，但在形勢上不占便宜。

　　17. 炮三平四　車2平4

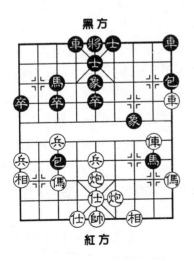

黑方

紅方

　　18. 仕四進五　包9進5

　　如圖所示，黑方一車換雙之後，使枰上爭端進入了高潮。此時黑方如走車4進4，則傌一進三，包3平7，俥二退一，包7進1，炮四進一，包7平5，相三進五，卒3進1，形成平穩局勢。

　　19. 俥一進三　包9平3

　　20. 炮五平二　前包平2

　　平包是正確的應法，如

改走車 4 平 2，則炮四平二，車 2 進 8，相三進五，前包平
8，俥二退一，包 3 平 8，炮二平八，後包平 1，炮八平
七，紅方占優。

21. 相九退七	包 2 平 3	22. 相七進九	前包平 2
23. 相九退七	包 2 平 3	24. 相七進九	前包平 2
25. 帥五平四	車 4 進 4	26. 俥一退三	象 7 退 9
27. 炮四進二	包 2 進 2		

紅方進炮兌子是正確之著，如改走俥一進一吃象，則
車 4 平 7，相三進一，包 2 平 9，炮四進二，車 7 進 5，帥
四進一，包 3 進 2，仕五進六，包 9 平 4，黑方反而取得勝
局。

28. 相九退七	包 3 平 6	29. 俥二退一	包 6 平 1

運包打邊兵是造成失利的根源。不如改走車 4 平 6，
則帥四平五，象 9 退 7，雙方大體均勢。

30. 兵五進一	包 1 進 3	31. 相三進五	車 4 進 4
32. 俥二平八	包 1 平 3	33. 帥四進一	包 2 退 1
34. 俥一進一	士 5 進 4		

上士是無可奈何的應法，如改走包 3 平 2，則俥八退
二，車 4 平 2，俥一平五，將 5 平 4，俥五平七，紅方勝
勢。

35. 俥一平五	士 6 進 5	36. 俥五平三	包 3 平 2
37. 俥三進二	士 5 退 6	38. 俥三平四	將 5 進 1
39. 俥八平四	將 5 平 4		

紅方可改走俥八平七，因下一步有俥七退三捉包的先
手，黑方車雙包無法成殺，紅方勝局已定。

40. 炮二進六	前包平 1	41. 後俥平八	包 1 平 2

紅方可改走後俥進五，則士4退5，前俥平五，車4退2，仕五進六，車4進1，俥四平五，將4進1，前俥平七，紅方速勝。

42. 俥八平四	後包平1	43. 前俥退一	士4退5
44. 後俥平八	包1平2	45. 俥八平七	將4退1
46. 俥七退三	後包退7	47. 俥四退二	後包平8
48. 俥七平八	包8進1	49. 帥四退一	車4退6
50. 俥八進六	車4平5	51. 俥八平七	包8退2
52. 兵七進一	士5進6	53. 俥四平三	包8平6
54. 帥四平五			

黑方士象殘缺，難以防守，已無法挽回敗局，只好推枰認負（選自李來群勝蔡福如之對局）。

第二編
五七炮進三兵對
屏風馬上7路象

第 44 局

1. 炮二平五　馬 8 進 7	2. 傌二進三　車 9 平 8
3. 俥一平二　馬 2 進 3	4. 兵三進一　卒 3 進 1
5. 傌八進九　卒 1 進 1	6. 炮八平七　馬 3 進 2
7. 俥九進一　卒 1 進 1	

衝邊卒兌兵，可以儘快出動右車，對紅方展開反擊。

8. 兵九進一　車 1 進 5	9. 俥九平四　車 1 平 7

紅方平俥四路要道，可以掩護右傌出擊，是一步搶先的著法，如改走俥二進四，則象 7 進 5，俥九平四，士 4 進 5，傌三進四，包 8 平 9，俥二進五，馬 7 退 8，相三進一，車 1 平 4，傌四進三，紅方仍持先手。

10. 傌三進四　包 8 進 1

此時以往多走象 7 進 5，傌四進五，馬 7 進 5，炮五進四，士 6 進 5，俥四進四，馬 2 退 3，相三進五，車 7 進 1，俥四平五，包 2 退 2，俥五退一，包 8 進 4，炮五平七，紅方好走。而現在黑方升一步包比較少見，是想出奇制敵的一步變著。

11. 仕六進五　象 7 進 5

紅方應改走仕四進五，對局勢更有利。

12. 傌四進五　士 4 進 5	13. 傌五進三　包 2 平 7
14. 相三進一　包 8 進 3	

上相是必然之著，預防黑方有車 7 平 8 的反擊手段。

15. 俥四進五　馬 2 退 3	16. 炮八平八　卒 7 進 1
17. 俥四平三　包 7 平 6	18. 俥三平六　車 7 平 1

黑方左路兵力受到了牽制，而右馬又無出路，在防守上產生了一定的壓力。

19. 炮八進五　包6退1

升炮伏擊黑象，是有力的著法，以下再進俥占要道，優勢逐漸擴大。

20. 俥六平七　馬3退2　　21. 俥七平八　馬2進1
22. 傌九進八　車8進5

紅方邊傌乘機躍出，儘管黑方竭力抵擋，但已無能為力。

23. 傌八進六　車1進4　　24. 仕五退六　車1平3
25. 仕四進五　卒7進1　　26. 炮八進二　馬1退2
27. 俥八進三　包8平3　　28. 俥二進四　卒7平8
29. 炮五進五　士5進4　　30. 炮五退二　包3退1

應改走包3進2占據要道為好。

31. 相一退三　車3平1　　32. 相三進五　包3進3
　　　　　　　　　　　　33. 俥八退四　卒3進1

如圖所示，紅方退俥捉卒，而黑方隨手進卒，使紅方左傌的活動空間加大，因而受到了攻擊，不如改走象3進1，還可支持一陣。

黑方

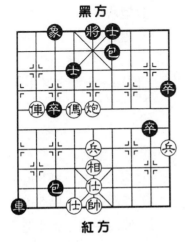

紅方

34. 傌六進八　車1退3
35. 傌八進六　包6平4
36. 兵五進一　車1平4
37. 傌六進四　車4退3
38. 俥八進二　包4平3

39. 仕五進四　前包退 2　　　40. 仕六進五　將 5 進 1

41. 傌四退五　象 3 進 5　　　42. 俥八平五　將 5 平 4

43. 俥五進一

黑方防守不夠嚴密，被紅方獻俥妙殺取勝（選自陶漢明勝林宏敏之對局）。

第 45 局

1. 炮二平五　馬 8 進 7　　　2. 兵三進一　卒 3 進 1

3. 傌二進三　馬 2 進 3　　　4. 俥一平二　車 9 平 8

5. 傌八進九　卒 1 進 1　　　6. 俥九進一　卒 1 進 1

7. 兵九進一　車 1 進 5　　　8. 俥九平四　車 1 平 7

9. 傌三進四　包 2 進 4

進包企圖進行反擊，但後防空虛，易為紅方所算計，應改走象 7 進 5，局勢較穩健。

10. 兵七進一　卒 3 進 1　　　11. 炮八平七　士 4 進 5

12. 炮五平三　包 2 退 3　　　13. 相七進五　車 7 進 1

14. 俥二進三　車 7 平 8

紅方及時兌子，以後可以得子，優勢逐步擴大。由此可見布局的重要性。

15. 傌四退二　馬 3 進 4

如改走包 8 平 9，則傌二進四，黑方仍難免要失子。

16. 炮七進七　象 7 進 5　　　17. 炮七平九　車 8 進 1

18. 俥四進四　馬 4 進 5　　　19. 俥四退二　馬 5 退 4

20. 炮三進五　車 8 平 7　　　21. 俥四平六　馬 4 進 3

22. 傌九進七　卒 3 進 1
24. 仕六進五　車 7 進 1
26. 傌二進四　車 7 平 6

23. 俥六進三　包 2 進 6
25. 俥六平八　包 2 平 1

如圖所示，黑方雖然得
還失子，但局勢已經大為落
後，紅方三子歸邊之攻勢，
使黑方難以防守。

黑方

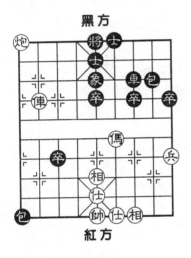

紅方

35. 俥七平八　包 2 平 4
37. 傌八退六　車 6 進 2
39. 傌六進八　車 6 退 2
41. 傌九退七　將 5 進 1
43. 俥八平三　包 8 平 6

27. 傌四進六　象 5 進 3
28. 俥八進三　士 5 退 4
29. 俥八退四　士 4 進 5
30. 俥八平七　包 1 退 7
31. 俥七進四　士 5 退 4
32. 俥七退六　士 4 進 5
33. 俥七進六　士 5 退 4
34. 傌六進八　包 1 平 2
36. 俥八退一　士 4 進 5
38. 俥八進一　士 5 退 4
40. 傌八進九　包 8 退 1
42. 俥八退三　卒 5 進 1
44. 俥三平一　卒 5 進 1

紅方看到黑方盡力防守，所以平俥吃卒，創造多兵的
優勢。

45. 兵一進一　卒 5 進 1
46. 兵一進一　車 6 平 5

如改走俥一平五，則車 6 平 5，俥五進一，將 5 進 1，
傌七退六，將 5 退 1，傌六退五，仍是紅方勝勢。

47. 俥一平六　卒 5 進 1
48. 相三進五　包 6 平 8

49. 兵一平二	包 8 平 9	50. 俥六平一	包 9 平 6
51. 相五退三	車 5 進 2	52. 兵二平三	車 5 進 2
53. 傌七進六	包 6 平 7	54. 俥一平三	將 5 平 4
55. 俥三進二	將 4 退 1	56. 炮九平四	包 4 平 5
57. 俥三退一	包 5 退 1	58. 俥三平六	將 4 平 5
59. 炮四退七			

紅方乘機運兵調傌，進行牽制性的攻擊，黑方大勢已去，紅勝定（選自孟立國勝陳建國之對局）。

第 46 局

1. 炮二平五	馬 8 進 7	2. 傌二進三	車 9 平 8
3. 俥一平二	馬 2 進 3	4. 兵三進一	卒 3 進 1
5. 傌八進九	卒 1 進 1	6. 炮八平七	馬 3 進 2
7. 俥九進一	卒 1 進 1	8. 兵九進一	車 1 進 5
9. 俥九平四	車 1 平 7	10. 傌三進四	象 7 進 5
11. 俥二進六	士 6 進 5		

紅方如改走傌四進五，則馬 7 進 5，炮五進四，士 6 進 5，俥四進四，馬 2 退 3，這樣交換子力之後，紅方也沒有什麼便宜可占。

12. 傌四進六　卒 5 進 1

進卒阻住紅傌的進路，是比較正確的應法。如改走包 2 進 1，則炮七平八，包 2 平 4，傌六進四，包 4 平 6，俥四進五，包 8 平 9，俥二平三，車 7 退 2，俥四平三，車 8

進2，俥九進八，馬2退3，俥八進七，紅方子力位置較好，仍是先手。

13. 俥四進五　車7平4　　14. 俥四平八　馬2進1

15. 炮七退一　包2平4

可以改走車4退1，則俥八進一，馬1進3，足以和紅方對抗。

16. 傌六進七　馬1進3　　17. 炮五進三　馬3退5

18. 相七進五　車4平6　　19. 仕六進五　車6退1

20. 炮五退一　車6平5　　21. 炮五平九　馬5退6

22. 俥二退三　車5退1

黑方

紅方

如圖所示，黑方退車兌俥，對形勢不太有利。因紅方比較呆板的七路傌能退回六路展開攻勢，又伏下兵七進一的攻擊手段，將對黑方造成很大的威脅。所以，此著不如改走馬7進5，則炮九進一，車5進1，炮九平四，馬5退3，俥八平七，車8平6，炮四退三，馬3退2，雙方局勢平穩。

23. 俥八平五　馬7進5

24. 傌七退六　馬6退4　　25. 傌九進八　卒3進1

紅方大膽棄傌搶奪攻勢，是步緊湊有力的著法。

26. 兵七進一　包4進2　　27. 兵七進一　包4進1

紅方進七路兵是緩慢之著，應改走俥八進七才是正確

119

的選擇。以下黑方如走馬 4 退 3，則傌七進六，包 4 退 2，炮七進七，車 8 平 6，炮九進五，車 6 進 4，傌二平八，車 6 平 1，傌八進六，將 5 平 6，炮九平七，將 6 進 1，傌八退三，包 8 進 1，後炮平八，紅方有強大的攻勢，局面占優。

28. 傌八進六	馬 4 退 2	29. 兵七平八	馬 5 進 7
30. 傌二進一	馬 7 進 6	31. 傌二退一	馬 6 退 7
32. 傌二進三	包 4 平 5	33. 兵八進一	包 5 退 2
34. 傌二平三	包 8 進 6		

進包兌子，以便使左車儘快投入戰鬥，為謀取和勢打下了有利的條件。

35. 炮七平二	車 8 進 8	36. 兵八進一	車 8 退 3
37. 傌六進五	象 3 進 5		

如改走炮九平四，則車 8 進 1，紅方對此局勢也有一定的顧慮。

38. 炮九進五	象 5 退 3	39. 傌三進三	士 5 退 6
40. 傌三退四	車 8 平 1	41. 傌三平五	車 1 退 5
42. 傌五進一	士 4 進 5	43. 傌五平一	車 1 進 9
44. 仕五退六	車 1 退 5	45. 兵一進一	車 1 平 2
46. 兵八平七	車 2 平 3	47. 兵七平八	車 3 平 4
48. 兵八進一	象 3 進 5	49. 相五進三	象 5 退 7
50. 兵八平七	車 4 退 2	51. 傌一平九	車 4 平 5
52. 仕六進五	車 5 平 9	53. 仕五進四	象 7 進 5
54. 兵七平六	士 5 退 4		

黑方盡力進行防守，而紅方傌兵久攻難於入局，終於形成和局（選自柳大華和呂欽之對局）。

第 47 局

1. 炮二平五　馬 8 進 7　　2. 兵三進一　卒 3 進 1

3. 傌二進三　馬 2 進 3　　4. 俥一平二　車 9 平 8

5. 傌八進九　卒 1 進 1　　6. 炮八平七　馬 3 進 2

7. 俥九進一　卒 1 進 1　　8. 兵九進一　車 1 進 5

9. 俥九平四　車 1 平 7　　10. 傌三進四　象 7 進 5

11. 俥二進六　士 6 進 5　　12. 傌四進六　包 2 進 1

紅方進傌六路，是較好的攻擊方法。

13. 傌六進四　包 2 平 6

紅方如改走兵七進一，則車 7 平 3（如改走包 2 平 3，則兵七進一，包 3 進 4，兵七平八，紅方先手），傌六退七，車 3 進 1，傌九進七，馬 2 進 3，炮五平三，紅方好走。

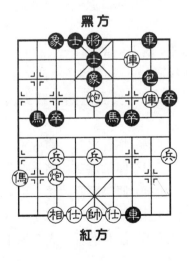

黑方

紅方

14. 俥四進五　車 7 進 4

如改走包 8 平 9，則俥二平三，車 7 退 2，俥四平三，車 8 進 2，俥三平一，紅方先手。

15. 俥四進二　卒 7 進 1

16. 俥四平三　馬 7 進 6

17. 炮五進四　馬 6 進 4

如圖所示，黑方進馬踏炮，是穩健的攻法。如改走車 7 平 6（又如黑方馬 6 進

5踏中兵，則炮七平四，車7平6，帥五平四，包8平6，
炮四平六，馬5進7，帥四進一，馬7退6，俥二平四，車
8進8，帥四進一，包6退2，俥三進一，馬6退5，俥三
平四，士5退6，俥四平五，紅方多子占優），則帥五平
四，包8平6，炮七平四，馬6進5，炮四平二，馬5進
7，帥四進一，馬7退6，俥二平四，紅方占優。

18. 炮七平五 車8平6	19. 仕六進五 馬4退5
20. 炮五進四 包8平6	21. 炮五退一 馬2退3
22. 俥二平六 車7退3	23. 帥五平六 車6平8

被迫平開肋車，否則紅方有出帥要殺的手段，但最終
還是失去了雙士，情況異常危急。

24. 俥六進三 馬3退4	25. 俥三平五 將5平6
26. 俥五進一 將6進1	27. 俥五平二 馬4進3
28. 俥二退一 將6退1	29. 俥二退一 車7平6
30. 傌九進八 卒7進1	31. 相七進五 車6退2
32. 傌八進七 卒7平6	33. 俥二退一 卒9進1
34. 帥六平五 包6平7	

紅方應改走俥二進三，則將6進1，俥二退一，將6退
1，俥二平六，象5退7，俥六退一，象7進5，俥六平
五，象3進5，傌七進五，將6進1，傌五退四，紅方占
優。

35. 兵七進一 卒3進1	36. 炮五平九 車6平3
37. 炮九進四 將6進1	38. 俥二進二 將6進1
39. 俥二退四 將6退1	40. 俥二平四 將6平5
41. 俥四進二 卒3平4	42. 俥四平三 包7平6
43. 仕五退六 包6退1	44. 仕四進五 馬3進1

45. 俥七退九　馬1退3　　　46. 俥九進七　馬3進1

47. 俥七退九　馬1退3　　　48. 俥九進七　馬3進1

49. 俥七退九

　　紅方如改走他著，黑方可以馬1進2，以下有一定的反擊機會，紅方也不願意這樣走，所以只好不變而成和局。紅方在俥俥炮的局勢中，未能及時壓象肋，失去了擴先的機會，令人惋惜（選自呂欽和李來群之對局）。

第 48 局

1. 炮二平五　馬8進7　　　2. 俥二進三　馬2進3

3. 俥一平二　車9平8　　　4. 兵三進一　卒3進1

5. 俥八進九　卒1進1　　　6. 炮八平七　馬3進2

7. 俥九進一　卒1進1　　　8. 兵九進一　車1進5

9. 俥九平四　車1平7　　　10. 俥三進四　象7進5

11. 俥四進五　馬7進5

　　紅方可改走俥四進六，較易保持先手。

12. 炮五進四　士6進5　　　13. 俥四進四　車7進1

　　進車是針鋒相對的走法，企圖牽制紅方四路俥的左移計劃，並可加強防守。

14. 俥四平五　包8進4　　　15. 仕六進五　馬2退3

　　此時退馬，力求解除中路的威脅。

16. 炮五平七　包2進4

　　如不加細算而走包2進2，則後炮進三，馬3進1，後炮退一，馬1進3，俥五進二，紅方優勢。

17. 相三進五　車7平5

不如改走馬3進1，先化解右路的威脅，然後再想辦法，較為上策。

18. 前炮進三　象5退3

如圖所示，黑方進車保馬造成了不利的形勢，應改走馬3退1，則俥七進三，包2進1，俥七平九，車5平3，炮七平六，車3進3，相五退七，包8平5，炮六平五，車8進9，黑方可以抗衡。

19. 俥五平七　車8進2

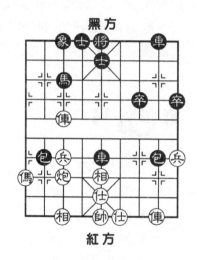

黑方

紅方

20. 俥七進二　車8平3

21. 炮七進五　象3進5

22. 兵七進一　士5退6

23. 仕五退六　卒7進1

24. 仕四進五　卒9進1

25. 炮七平九　包2退2

26. 傌九進八　士4進5

27. 炮九退一　車5平2

28. 炮九平八　卒7進1

29. 俥二平四　包8平6

30. 俥四平三　包6平7

31. 俥三平二　包7平8

32. 俥二平四　包8平6

33. 俥四平三　包6平7

34. 兵七進一　象5進3

紅方進七兵交換子力，解除牽制局勢，開拓新的攻擊形勢。

35. 相五進三　車2平6

36. 炮八平二　士5退4

37. 俥三進二　士6進5

38. 炮二平八　將5平6

39. 俥三平七　象 3 退 5　　40. 炮八進三　將 6 進 1

41. 俥七平五　包 2 平 8　　42. 炮八退一　將 6 退 1

43. 俥五進五　車 6 進 2　　44. 仕五進四

紅方形成三子歸邊的攻勢之後，逐步進取，使黑方難以招架，終於取勝（選自郭長順勝錢洪發之對局）。

第 49 局

1. 炮二平五　馬 2 進 3　　2. 傌二進三　馬 8 進 7

3. 俥一平二　車 9 平 8　　4. 兵三進一　卒 3 進 1

5. 傌八進九　卒 1 進 1　　6. 炮八平七　馬 3 進 2

7. 俥九進一　象 7 進 5　　8. 俥二進六　卒 1 進 1

·9. 兵九進一　車 1 進 5　　10. 俥九平四　車 1 平 7

11. 傌三進四　士 6 進 5　　12. 傌四進六　卒 5 進 1

黑方進中卒阻止紅方傌躍四路展開攻擊，是正確的應法。如改走包 2 進 1 防守，特級大師呂欽認為紅方可接走傌六進四，則包 2 平 6，俥四進五，紅方仍占優勢。

13. 俥四進五　車 7 平 4　　14. 俥四平八　馬 2 進 1

15. 炮七退一　包 2 平 1

平包是步好著，如改走包 2 平 4，則傌六進七，馬 1 進 3，炮五進三，馬 3 退 5，相七進五，車 4 平 5，炮五退二，車 5 進 1，俥八平三，紅方先手。

16. 傌六進七　包 8 平 9　　17. 俥二平三　馬 7 退 6

18. 傌七退九　馬 1 進 3　　19. 俥八平六　車 4 退 2

20. 俥三平六　馬 3 退 5　　21. 傌九退七　馬 5 退 7

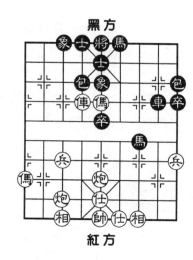

黑方

紅方

22. 仕六進五　　車 8 進 3

23. 傌七進五　　包 1 平 4

如圖所示，紅方進中傌，是一步凶狠的著法，迫使黑方處於防守地位。可以乘機謀求突破黑方陣地。回想起來，上一回合黑方車 8 進 3 兌傌，似乎不太適宜。不如改走包 1 平 3，還能保持局勢的穩健性，不會出現如此的危機。

24. 傌五退三　　車 8 退 2　　　　25. 俥六平一　　包 4 平 3

如改走炮七進八，則象 5 退 3，俥六進一，包 9 平 5，大體形成和局。

26. 傌三進四　　包 3 平 6　　　　27. 俥一進一　　包 6 平 7

28. 相三進一　　包 7 平 8　　　　29. 俥一退一　　包 8 進 7

30. 相一退三　　包 8 平 9　　　　31. 炮五平七　　象 3 進 1

32. 俥一平三　　車 8 進 6

進車捉炮企圖以馬換炮，是步化解困局的佳著。若改走逃馬的應法，紅方有前炮平八再沉底進攻的手段，黑方難以應付。

33. 俥三退二　　車 8 平 3　　　　34. 俥三退三　　車 3 平 9

35. 俥三進二　　馬 6 進 8　　　　36. 俥三平五　　馬 8 進 7

37. 炮七平九　　象 1 退 3　　　　38. 相七進五　　車 9 平 8

39. 傌九進八　　馬 7 進 6　　　　40. 俥五平四　　卒 5 進 1

41. 傌八進六　　車 8 平 5　　　　42. 傌六退四

黑方經過一陣艱苦的防守，終於化解危機，形成理想的和勢（選自呂欽和徐天紅之對局）。

第 50 局

<div>

1. 炮二平五　馬8進7　　2. 傌二進三　車9平8

3. 俥一平二　卒3進1　　4. 兵三進一　馬2進3

5. 傌八進九　卒1進1　　6. 炮八平七　馬3進2

7. 俥九進一　卒1進1　　8. 兵九進一　車1進5

9. 俥九平四　車1平7

黑方如不用車吃兵，也可以改走象7進5的變化。

10. 傌三進四　包8進1　　11. 傌四進六　車8進2

12. 俥四進六　象7進5

</div>

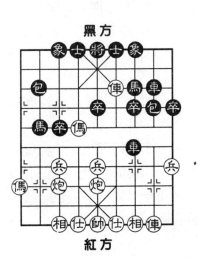

黑方

紅方

如圖所示，紅方進俥捉包，待黑方上象打俥後再退回兌車，看來紅方的意圖是讓黑左路車失根，其實沒有必要，不如改走俥二進五，則卒7進1，傌六進四，馬7進8，傌四進二，馬8進7，俥四進五，雙方形成對攻之勢，紅方並不吃虧。

13. 俥四退三　車7平6

14. 傌六退四　包8進5

15. 傌四進五　馬 7 進 5

從形勢上看，紅方已經失去主動地位。

16. 炮五進四　士 6 進 5　　　　17. 相三進五　包 8 平 5

紅方上中相，比較穩健。如改走仕四進五，則包 8 退 1，紅方形勢不好。

18. 俥二進七　包 5 退 2　　　　19. 仕四進五　包 2 平 8

20. 傌九進八　將 5 平 6

紅方上傌，前途並不暢通，不如改走炮七進三打卒，則將 5 平 6，炮七平四，大體形成均勢。

21. 炮五退二　包 8 進 4　　　　22. 相七進九　包 5 平 9

紅方上相先避其鋒，是無可奈何的走法。如改走傌八進六，則馬 2 進 3，紅方難以化解危機。

23. 炮五平四　馬 2 退 3　　　　24. 傌八進七　馬 3 進 5

25. 傌七退五　卒 7 進 1　　　　26. 炮四平五　馬 5 退 7

27. 炮五平四　馬 7 進 5　　　　28. 炮四平五　馬 5 退 7

29. 炮五平四　馬 7 進 5　　　　30. 兵七進一　包 8 退 2

31. 傌五退六　包 9 平 5　　　　32. 炮四退二　包 8 進 3

33. 帥五平四　包 8 平 5　　　　34. 傌六退七　馬 5 進 4

35. 兵七進一　馬 4 進 3

此時紅方如改走炮七平六，則將 6 平 5，紅方沒有得子手段，仍然處於劣勢。

36. 傌七進五　象 5 進 3　　　　37. 傌五進七　包 5 退 2

38. 仕五進六　卒 7 進 1　　　　39. 帥四平五　馬 3 退 1

由於紅方少兩兵，而且仕相不全，周旋下去也是難以防守，黑方勝局已定（選自李家華負陳孝堃之對局）。

第 51 局

1. 炮二平五　馬 8 進 7　　2. 傌二進三　車 9 平 8

3. 兵三進一　卒 3 進 1　　4. 傌一平二　馬 2 進 3

5. 傌八進九　卒 1 進 1　　6. 炮八平七　馬 3 進 2

7. 傌九進一　卒 1 進 1　　8. 兵九進一　車 1 進 5

9. 傌九平四　車 1 平 7

紅方平傌肋道，意圖進行強攻，是一種戰術變化。

10. 傌三進四　象 7 進 5　　11. 傌二進六　士 6 進 5

12. 傌四進六　包 2 進 1　　13. 傌六進四　包 2 平 6

14. 傌四進五　包 8 平 9　　15. 傌二平三　車 7 退 2

16. 傌四平三　車 8 進 2　　17. 傌三平一　馬 7 進 6

紅方的氣勢雖然旺盛，但黑方的防守嚴整有力，經過
兌子之後，紅方仍有先手。

18. 炮七退一　馬 6 進 5　　19. 傌一平五　車 8 進 4

20. 傌五退二　車 8 平 7

平車 7 路掩護中馬退防，著法機智。如大意而走車 8
平 9 吃兵，則炮七平八，紅方有攻勢。

21. 炮七平八　馬 5 退 7　　22. 炮八進三　馬 7 退 6

紅方如走傌九進八，黑方可以進車殺相，然後再平
包，爭取攻勢。

23. 傌五進二　車 7 平 6　　24. 仕六進五　馬 2 退 3

25. 傌五退一　馬 6 進 4　　26. 炮八退一　車 6 退 1

紅方可改走兵一進一，則馬 5 進 3，傌九進七，車 6 平
3，相七進九，仍是紅方好走。

27. 俥五平三　車6平5　　28. 俥三進二　包9進2

29. 兵一進一　包9平7　　30. 俥三退一　馬4進6

31. 俥三平二　包7退4　　32. 炮八進一　車5進1

33. 炮八退一　車5退1　　34. 炮八進一　馬3進4

35. 俥二進三　馬6進5

　　紅方見到黑馬連環後，已沒有取勝的希望，所以只好升俥牽制黑包，以謀取和勢為主要任務。

36. 相三進五　馬4進3　　37. 傌九進七　車5平2

38. 兵一進一　車2平4　　39. 傌七退八　卒3進1

40. 相五進七　車4平3　　41. 傌八進六　車3平8

42. 俥二平三　象5退7

　　如圖所示，雙方在中局階段都沒有取得進展。在此殘局階段，已呈和勢，黑方平車吃俥，已不是什麼爭先的手段，被紅方平俥吃包後，形成和局。

43. 兵一進一

　　由於雙方攻守比較穩妥，在全局中都沒占到便宜。在殘局時形成傌單缺相對單車的正和形勢（選自柳大華和趙國榮之對局）。

黑方

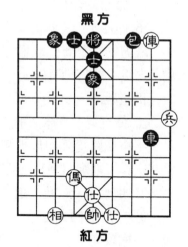

紅方

第 52 局

1. 炮二平五　馬 8 進 7　　　2. 傌二進三　車 9 平 8
3. 兵三進一　卒 3 進 1　　　4. 俥一平二　馬 2 進 3
5. 傌八進九　卒 1 進 1　　　6. 炮八平七　馬 3 進 2
7. 俥九進一　卒 1 進 1　　　8. 兵九進一　車 1 進 5
9. 俥九平四　車 1 平 7　　　10. 傌三進四　象 7 進 5
11. 傌四進五　馬 7 進 5

紅方運傌踏中卒，經過交換子力後，雖然仍占主動，但黑方防守穩健，難有進取的機會。

12. 炮五進四　士 6 進 5　　　13. 俥四進四　馬 2 退 3

退馬踏中炮是當前緊要之著，如改走車 7 進 1，則俥四平五，黑方局勢落後。

14. 相三進五　車 7 進 1　　　15. 俥四平五　包 2 進 2

可以考慮採取放棄中兵的計劃，而改走炮五退一，則車 7 平 5，兵七進一，馬 3 進 5，俥二進五，車 5 退 2，俥四平五，包 2 進 2，俥五進一，包 2 平 8，兵七進一，車 8 平 6，俥五平三，紅方仍然好走。

16. 俥五退一　包 8 進 4
17. 仕六進五　車 8 進 4
18. 炮五平七　車 7 平 6

黑方

```
象士將
  士
馬 象
炮
包卒        卒  卒
                車
      俥
  兵 兵 車 包 兵
傌 炮 相
    仕
  相 帥 仕 俥
```

紅方

如圖所示，紅方平炮壓馬，不僅限制黑馬的活動範圍，而且還能與後面的一隻炮互相接應，爭取發展攻勢。而此時黑方車7平6，是一步穩健有力的應法。

也可以改走包8平5，則俥二進五，包2平8，俥五平二，包8平7，炮七進三，馬3進5，後炮平五，形成對等局勢。總之，這一回合雙方的走法比較含蓄有力、寓意深遠，表現出紮實的功力。

19. 兵一進一　車6退3

紅方進邊兵，著法細緻。如改走兵七進一，則包8平5，俥二進五，包2平8，俥四平二，包8平7，俥二平三，馬3進5，黑方多卒，反而好走。

20. 俥五平八	車6平3	21. 俥八進一	車3平5
22. 俥八進二	馬3進4	23. 炮七平八	馬4進5
24. 炮八進一	包8進1	25. 炮八平五	車5進3
26. 俥八退一	卒7進1	27. 俥八平一	車8進2
28. 俥一平八	包8平9		

紅方應改走俥一平九，對形勢有利。

29. 車二平一	包9平8	30. 俥一平二	包8平9

至此，雙方不變算作和局。其實黑方可改走包9平1打馬，則相七進九，車5進1，兵七進一，車5平1，兵七進一，車8平5，俥八退六，卒7進1，紅方如要求和，還有一定的困難。黑方過分持重，沒有這樣走，似有失去戰機之感（選自柳大華和李來群之對局）。

第 53 局

1. 炮二平五	馬8進7	2. 兵三進一	車9平8
3. 傌二進三	卒3進1	4. 俥一平二	馬2進3
5. 傌八進九	卒1進1	6. 炮八平七	馬3進2
7. 俥九進一	卒1進1	8. 兵九進一	車1進5
9. 俥九平四	車1平7	10. 傌三進四	象7進5
11. 俥二進六	士6進5	12. 傌四進六	卒5進1
13. 俥四進五	車7平4	14. 俥四平八	馬2進1
15. 炮七退一	包8平9		

平包兌俥比較穩健，如改走包2平4，則傌六進七，馬1進3，炮五進三，馬3退5，相七進五，紅方先手。

16. 俥二進三	馬7退8	17. 傌六進五	象3進5
18. 俥八退三	車4平1	19. 炮七平九	馬8進6
20. 傌九退七	馬1進2	21. 俥八退二	包2平3
22. 炮五進三	卒7進1		

如改走傌七進六，則車1平4，俥八平四，馬6進8，炮九進八，包3退2，黑方反而占先。

23. 傌七進五	卒7進1	24. 俥八平四	卒7平6
25. 兵五進一	馬6進7		

紅方進兵不夠細緻，應改走相七進九，則車1平2，俥四平三，紅方有一定的攻勢。

26. 俥四平二	包9平6	27. 炮九平五	卒6平5
28. 傌五進三	卒5進1	29. 俥二進八	包6退2
30. 前炮退一	卒5平6	31. 兵七進一	車1平3

應改走前炮退二棄傌爭先，黑方如走卒 6 平 7 吃傌，則俥二平三，黑方不好應付。

32. 相三進五　車 3 平 4　　33. 傌三進四　包 3 進 7

進包是步佳著，由此奪得了良好的形勢。

34. 相五退七　車 4 平 5　　35. 傌四進六　車 5 平 4
36. 傌六進七　車 4 退 4　　37. 傌七退八　馬 7 進 5
38. 炮五進三　車 4 平 2　　39. 傌八退六　象 5 進 7
40. 俥二退三　車 2 進 4

紅方退俥設下陷阱，如不詳察而走車 2 平 4，則俥二平五，車 4 進 3，炮五平八，形成連殺而勝。

41. 炮五退二　卒 6 進 1　　42. 炮五進一　車 2 進 1
43. 仕六進五　車 2 平 4

如改走俥二平五，則包 6 進 4，俥五退一，包 6 平 4，俥五平六，車 2 平 5，黑方反成勝勢。

44. 俥二平五　車 4 退 2　　45. 炮五平九　象 7 退 5
46. 俥五進一　馬 5 退 4　　47. 仕五進四　馬 4 退 3
48. 炮九進六　車 4 退 3　　49. 俥五平七　車 4 平 1
50. 炮九平八　車 1 平 2　　51. 炮八平九　車 2 平 1
52. 炮九平八　車 1 退 1　　53. 炮八退八　包 6 進 6
54. 俥七退二　馬 3 進 4　　55. 俥七平三　車 1 平 3
56. 俥三進四　包 6 退 6　　57. 炮八平五　馬 4 進 5
58. 相七進九　車 3 平 2

紅方上相是步劣著，應改走俥三進七，比較有利。

59. 炮五進二　車 2 進 9

紅方進炮，是謀取和局的緊要之著。

60. 帥五進一　車 2 退 1

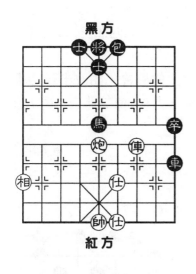

黑方

紅方

61. 帥五退一　　車2退2
62. 俥三退五　　車2平9
63. 相九退七　　卒9進1
64. 相七進九　　車9平1

如圖所示，黑方雖然多子，但子力被牽制，無法作反擊，形勢很難取勝。以下如走車9退1，則炮五平九，士5進4，炮九平一，紅方反而取勝。

65. 仕四退五

黑方的子力無法進攻，只好委屈地成為和局（選自尚威和趙國榮之對局）。

第 54 局

1. 炮二平五	馬8進7	2. 傌二進三	車9平8
3. 俥一平二	馬2進3	4. 兵三進一	卒3進1
5. 傌八進九	卒1進1	6. 炮八平七	馬3進2
7. 俥九進一	象7進5	8. 俥九平四	車1進1

紅方可以改走傌三進四及俥二進四等著，看黑方如何運作，再作計較，較為上策。而先平俥四路，易為黑方所算，難以占得便宜。

9. 俥二進六　　包8退1

先退包伏下機會，是一步好著。

20. 俥四進四　馬 1 退 3　　21. 傌九進七　車 2 平 3
22. 俥二進二　車 8 進 1　　23. 俥四平二　車 3 退 2
24. 帥五進一　包 1 平 7　　25. 俥二平三　包 7 退 4
26. 炮一平二　士 4 進 5　　27. 兵七進一　馬 3 進 5
28. 傌三進五　車 3 平 5　　29. 炮二進八　象 5 退 7
30. 炮二平一　象 3 進 5　　31. 兵七進一　將 5 平 4

　　黑方針對紅方沒走帥五進一的弱點，擴大了先手，逐
步控制子力，不給紅方有任何機會，終於形成勝勢（選自
金波負許銀川之對局）。

第 55 局

1. 炮二平五　馬 8 進 7　　2. 傌二進三　車 9 平 8
3. 俥一平二　馬 2 進 3　　4. 兵三進一　卒 3 進 1
5. 傌八進九　卒 1 進 1　　6. 炮八平七　馬 3 進 2
7. 俥九進一　象 7 進 5　　8. 俥九平四　車 1 進 1
9. 俥二進六　馬 2 進 1　　10. 炮七退一　卒 1 進 1

　　進邊卒容易受到俥四進三的牽制，不如改走包 8 退
1，則俥四進三，車 1 平 4，黑方有一定的反擊能力。

11. 俥四進三　包 8 退 1　　12. 俥四平六　馬 1 進 3

　　紅方抓住黑方運子次序上的失誤，趕緊移俥六路，進
一步擴大了先手。

13. 俥六進三　包 2 平 1　　14. 傌九退八　馬 3 進 1
15. 俥六平八　卒 1 進 1　　16. 相七進九　車 1 平 6
17. 俥二進一　車 8 平 7　　18. 仕六進五　車 7 進 1

19. 炮五平八　卒7進1

如圖所示，紅方針對黑方將要平車兌俥解圍的企圖，果斷平開中炮於八路，使黑方擁塞的左翼子力無法展開，紅方逐漸擴大了優勢。

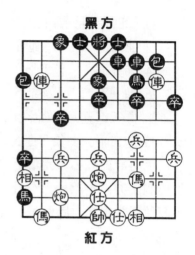

黑方

紅方

20. 兵三進一　象5進7

21. 兵七進一　馬7進6

紅方進七路兵是軟弱之著，應改走俥三進二，黑方如走馬7進6，則俥二退一，象7退5，俥二進四，車6進3，炮八平五，紅方占優勢。又如紅方俥三進二之後，黑方走象7退5，則炮八進四，仍是紅方好走。

22. 俥二退五　象7退5　　　23. 兵七進一　車7進2

升車占據卒林，失去一次良好的爭先機會。應改走馬6進4，則俥八平六，馬4進2，黑方比較主動。

24. 俥三進四　車7進2　　　25. 俥四進六　包8平7

26. 相三進一　車7平4　　　27. 俥二平四　車6進1

升車是失敗的關鍵之著，應改走包1進2，局勢仍可對抗。

28. 炮七進八　將5進1　　　29. 俥八平九　將5平6

30. 炮七平九　卒1平2　　　31. 炮八平六　包7平8

32. 俥四平三　馬6退8　　　33. 炮六平四

黑方在複雜多變的局勢下，沒有精打細算，被紅方施展了一系列的戰術攻擊而失敗（選自宗永生勝徐健秒之對

局）。

1. 炮二平五　馬8進7　　2. 傌二進三　馬2進3

3. 俥一平二　車9平8　　4. 兵三進一　卒3進1

5. 傌八進九　卒1進1　　6. 炮八平七　馬3進2

7. 俥九進一　象7進5　　8. 俥二進六　卒1進1

9. 兵九進一　車1進5　　10. 俥九平四　車1平7

11. 傌三進四　士6進5　　12. 傌四進六　卒5進1

13. 俥四進五　車7平4　　14. 俥四平八　馬2進1

15. 俥八退三　車4退1

紅方可改走炮七退一，黑方如走包8平9，則俥二平三，包2平4，傌六進七，包9進4，雙方展開對攻。此時雙方各吃去一馬，但紅方邊俥的位置不太好，容易遭受反擊。

16. 俥八平九　包2進1

17. 俥二退三　包8平9

如圖所示，黑方突然進包打俥，令人始料不及的一步巧妙之著。紅方如走俥二平三，則包2平5，兵七進一，包8進4，黑方形成反先之勢。

黑方

[象棋盤圖]

紅方

18. 俥二進六　馬 7 退 8　　19. 俥九進三　包 2 進 3
20. 兵七進一　馬 8 進 6　　21. 兵七進一　車 4 平 3
22. 炮七退一　包 9 進 4　　23. 俥九平四　馬 6 進 8
24. 俥四平三　馬 8 進 9　　25. 俥三平二　馬 9 進 8
26. 俥二退一　象 5 進 7

　　上象是攻不忘守的著法，如改走包 9 平 5，則炮五進三，將 5 平 6，俥二平四，將 6 平 5，帥五進一，黑方不占便宜。

27. 仕四進五　包 9 進 3　　28. 相三進一　包 9 平 8
29. 傌九進七　包 8 退 5　　30. 炮七進四　包 2 平 5
31. 帥五平四　包 5 平 6　　32. 帥四進一　包 6 退 5

　　如改走帥四平五，則包 8 進 1，炮五平四，包 6 平 5，帥五平四，包 8 平 6，黑勝。

33. 仕五進六　馬 8 進 7　　34. 炮七平三　象 3 進 5

　　黑方運子巧妙，在多卒的情況下，利用馬包控制局勢，大有臨殺勿急之妙，終於巧得一子而勝（選自韓松齡負張曉平之對局）。

第 57 局

1. 炮二平五　馬 8 進 7　　2. 傌二進三　車 9 平 8
3. 俥一平二　馬 2 進 3　　4. 兵三進一　卒 3 進 1
5. 傌八進九　卒 1 進 1　　6. 炮八平七　馬 3 進 2
7. 俥九進一　象 7 進 5　　8. 傌三進四　卒 1 進 1
9. 兵九進一　車 1 進 5　　10. 俥九平四　士 6 進 5

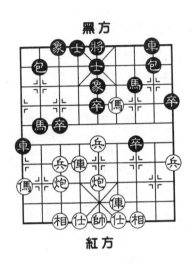

黑方

紅方

11. 傌四進六　包8進1

黑方進包卒林，加強陣地的防守，是一種穩健的著法。

12. 兵三進一　卒7進1
13. 傌六進四　包2退1
14. 俥二進三　卒7進1
15. 兵五進一　包8進2
16. 俥二平六　包8退4

如圖所示，黑方退8路包加強防守，令紅方的俥傌攻勢難以進展，是一步較好的應法，由此黑方可以展開一定的反擊手段，擴大主動權。

17. 炮七退一　車8平6　　18. 仕四進五　包2平3
19. 俥四進一　卒3進1

黑方借助紅方七路線防守不嚴的機會，棄卒平包展開反擊，力求打開對方的防線。

20. 兵七進一　卒7平6　　21. 炮五平七　包3進6

紅方可以改走俥四進二，則車1平3，炮七進七，包8平3，帥五平四，以下紅方有俥六平三捉馬的手段，紅方足可展開爭奪。

22. 傌四進三　車6進1　　23. 俥四平七　車6平7
24. 炮七平九　馬2進1　　25. 俥七平三　包8進4
26. 相三進五　車7退1　　27. 兵五進一　卒5進1
28. 俥三進四　馬7退9　　29. 俥三進三　馬9退7
30. 俥六平二　包8退3　　31. 炮九進二　卒5進1

經過一陣交鋒之後，黑方取得了多卒的優勢。

32. 炮九平七	車 1 退 1	33. 炮七退二	包 8 平 6
34. 俥二平七	車 1 平 8	35. 仕五退四	象 3 進 1
36. 傌九進八	車 8 平 2	37. 傌八退七	馬 7 進 8
38. 傌七進九	車 2 平 4	39. 炮七平八	馬 8 進 7
40. 炮八進二	包 6 進 1	41. 仕四進五	象 1 退 3
42. 兵七進一	車 4 平 3	43. 俥七進二	象 5 進 3
44. 傌九進八	馬 7 進 6	45. 炮八退二	卒 9 進 1

黑方持多卒的優勢，令紅方無法防守而敗北（選自金鬆負孫樹成之對局）。

第 58 局

1. 炮二平五	馬 8 進 7	2. 傌二進三	車 9 平 8
3. 俥一平二	馬 2 進 3	4. 兵三進一	卒 3 進 1
5. 傌八進九	卒 1 進 1	6. 炮八平七	馬 3 進 2
7. 俥九進一	象 7 進 5	8. 傌三進四	卒 1 進 1
9. 兵九進一	車 1 進 5	10. 俥九平四	士 6 進 5

紅方平俥保傌，含蓄有力，如改走傌四進五，紅方不占便宜。

11. 俥四進六	包 8 進 1	12. 兵三進一	卒 7 進 1
13. 傌六進四	包 2 退 1	14. 兵五進一	車 1 平 4
15. 俥二進三	馬 2 進 1		

進邊馬捉炮，防止紅方有俥四平八襲擊包馬的攻法。

16. 炮七退一	馬 7 退 9	17. 俥四進一	車 4 進 3

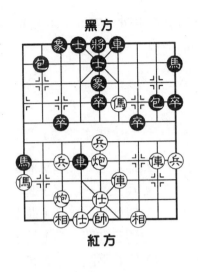

黑方

紅方

進車肋道，防備紅方七路炮有右移的手段。

18. 仕四進五　車8平6

19. 炮五進一　車4退2

如圖所示，黑方如改走馬1進3，則炮五平六，車6進2，仕五進六，車4平7，相三進五，卒7進1，傌四退三，車6進5，傌三退四，紅方子力位置頗好，形勢占優。

20. 炮七進四　包2平4

紅方打卒突破了黑方的防守，是緊湊有力的攻法。

21. 兵五進一　車4退1　　22. 炮七進三　車6進2

23. 炮五進三　車4退2

如改走包8平5兌炮，則兵五進一，黑方局勢更為不利。

24. 傌四退五　車6平7　　25. 帥五平四　車7退2

26. 傌五進三　包8平7　　27. 俥二進四　包7退2

紅方進車打擊中象，又阻止馬9進7的防守，令黑方更難應付。

28. 俥二平五　包7平6　　29. 帥四平五　將5平6

30. 傌三進一　車7進9　　31. 仕五退四　包6進1

32. 炮七平五　士4進5　　33. 俥五進一　馬9進8

34. 俥四進四

紅方攻法細緻有力，使黑方沒有反擊的機會。尤其是

在牽制和反牽制的運用上，發揮更為出色，顯示了不凡的功力，值得學習借鑒（選自許銀川勝胡榮華之對局）。

第 59 局

1.炮二平五	馬8進7	2.傌二進三	車9平8
3.俥一平二	馬2進3	4.兵三進一	卒3進1
5.傌八進九	象7進5	6.俥九進一	卒1進1
7.炮八平七	馬3進2	8.傌三進四	卒1進1
9.兵九進一	車1進5	10.俥九平四	士6進5
11.傌四進六	包8進1		

進左包進行防守，是黑方比較流行的走法，如改走卒5進1，則兵七進一，馬2進1，炮七進一，馬1退3，兵五進一，包8進4，仕四進五，紅方中路有攻勢，比較好走。

12.炮七退一	車1平4	13.傌六進四	包2退1
14.兵三進一	卒7進1	15.俥二進三	卒7進1
16.兵五進一	包8進2	17.炮五平三	馬7進8
18.傌四退三	包8平5	19.炮三平二	車8平7
20.炮二進三	車7進5	21.炮二平八	車4進2

如圖所示，雙方經過一陣緊張的攻守，紅方獲得一馬的便宜，且雙俥占位較好，占有一定的優勢。黑方雖然少子，但取得了空頭包的攻勢。由於火力不足，一時還構不成大的威脅。

22.俥二進六	象5退7	23.兵七進一	象3進5

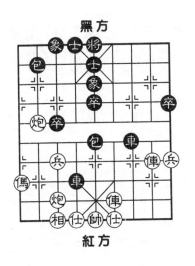

黑方

紅方

上象防守是無可奈何之
應法，如改走車4平5，則
炮七平五，車5平2，相七
進五，黑方失去了攻勢，紅
方多子占優。

24. 炮八退一　　車4平5
25. 俥四平五　　車5進1
26. 帥五進一　　包5平2
27. 傌九進八　　車7平3
28. 傌八退九　　包2進6
29. 炮七平六　　車3進4

不如改走車3平4，以後運用小卒過河助戰，還可糾
纏下去。

30. 俥二退七　　包2進1　　31. 帥五退一　　包2平1
32. 炮六平一　　包1進1　　33. 帥五進一　　卒3進1
34. 俥二平六　　卒3平4

以上黑方衝卒過河，造成丟卒的形勢，局勢更加難以
防守。紅方及時平俥肋道，攻守適宜，有力之著，下一步
可以上中相捉車，迫使黑方送卒，擴展了優勢。

35. 俥六進二　　卒5進1　　36. 炮一進五　　包1退1
37. 傌九進八　　車3退1　　38. 帥五進一　　車3退2
39. 炮一進三　　象7進9　　40. 俥六平四　　象5進7
41. 帥五平四　　士5進4　　42. 俥四進一　　象7退5
43. 傌八進六　　車3進1　　44. 帥四退一　　車3進1
45. 帥四進一

紅方為了爭先擴勢，有驚無險地升帥助戰，獲得了便

宜。可見勝一局棋是多麼的不易，不但要細緻入微，還要大膽果斷，才能把握機會，取得理想的結果（選自洪智勝萬春林之對局）。

第 60 局

1. 炮二平五	馬8進7	2. 傌二進三　車9平8
3. 俥一平二	馬2進3	4. 兵三進一　卒3進1
5. 傌八進九	卒1進1	6. 炮八平七　馬3進2
7. 俥九進一	象7進5	8. 傌三進四　卒1進1
9. 兵九進一	車1進5	10. 傌四進五　馬7進5

紅方傌吃中卒，先得實惠，變化比較單純。沒有多大便宜可占，不如改走俥九平四，較為有利可圖。

11. 炮五進四	士6進5	12. 相三進五　車1退2
13. 炮五退一	馬2進1	14. 炮七平六　車8平6
15. 俥九平八	車6進4	16. 兵五進一　車1進2
17. 俥八進二	車1平5	

吃兵兌子，看來過於著急，影響了局勢。應改走車6進2，則仕四進五，包2平3，形成對峙之形勢。

18. 炮五進三　士4進5

紅方兌子搶士，先得實利，是一步好著。

19. 俥八平九	車6進2	20. 仕四進五　包8平6
21. 炮六進六	車6退3	

紅方可以改走俥九進三，仍占主動。

22. 炮六平八　包2平4

紅方平炮攻擊，不夠穩妥，應改走俥九進六，則車6平3，俥二進九，包6退2，俥九平八，車3退2，炮六退二，車5退2，炮六退四，包2平1，相五退三，紅方先手。

23. 俥二進八　包4退2　　24. 俥二平四　車5平6

25. 俥九進五　包6平9

紅方此時進俥沒有什麼作用，易失先手。不如改走兵七進一，則卒3進1，俥九平二，包6平9，俥四平一，紅方有攻勢。

26. 俥四退二　車6退2　　27. 俥九退四　將5平6

28. 仕五進四　車6進4

黑方出將，著法含蓄有力。而紅方輕易送仕毫無必要，可改走炮八退五防守，較為適宜。

29. 仕六進五　車6退4　　30. 炮八退五　士5進4

31. 俥九進四　象5退7

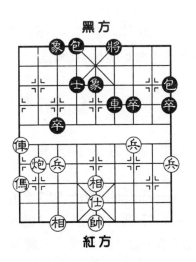

黑方

紅方

如圖所示，紅方進俥失誤之著，起不到什麼作用。可改走兵三進一，則卒7進1，俥九平二，紅方仍有一定的機會。

32. 俥九平二　包9平5

紅方平俥未看到黑方的殺機，敗局已定，可改走兵七進一不致速敗。另如改走俥九平六，則包4平5，帥五平六，車6平4，帥六平

五，車4進5，炮八進三，紅方還可支持一陣。

33. 俥二退八　車6進5

紅方對於黑方布下的陷阱，沒有仔細提防，又犯了俥怕低頭的毛病，終於被黑方所殺敗（選自陶漢明負許銀川之對局）。

第 61 局

1. 炮二平五	馬8進7	2. 俥二進三	馬2進3
3. 俥一平二	車9平8	4. 兵三進一	卒3進1
5. 俥八進九	卒1進1	6. 炮八平七	馬3進2
7. 俥九進一	象7進5	8. 俥三進四	卒1進1

進卒通車尋求反擊，如改走車1進3，則俥九平六，士6進5，俥二進四，馬2進1，炮七退一，車1平2，紅方好走。

9. 兵九進一	車1進5	10. 俥九平四	士6進5

如改走馬2退3，則俥二進六，士6進5，兵七進一，車1平3，炮五平三，紅方先手。

11. 俥四進六，	卒5進1	12. 兵七進一	馬2進1
13. 炮七進一	馬1退3		

如改走卒3進1，則炮七進六，象5退3，炮五進三，象3進5，俥二進七，紅勝。

14. 兵五進一	包8進4	15. 仕四進五	包2進6
16. 車四進二	包8退2	17. 俥六進五	象3進5

紅方棄俥吃象，看似無奈之舉，實則胸有成竹，體現

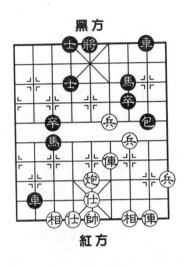

黑方

紅方

了紅方的攻殺之凌厲。

18. 兵五進一　車1進2
19. 炮五進五　士5進4
20. 兵五平四　車1平3
21. 炮七平八　車3平2
22. 炮八退二　車2進1
23. 炮五退五　包8退3

如圖所示，紅方雖然少了兩個大子，但是各子占位良好，又有空頭炮的威力，黑方不能抵擋紅方的攻勢。

24. 兵四進一　包8平3　　25. 俥二進九　馬7退8
26. 兵四進一　包3退1

如改走將5進1，則俥四平二，馬8進9，俥二進二，車2退4，相七進九，紅方俥炮兵可成殺勢。

27. 俥四平二　馬8進9　　28. 兵四進一　車2退5
29. 俥二進五　包3進1　　30. 俥二退三　馬3進2
31. 俥二平五　士4進5　　32. 俥五進三　將5平4
33. 俥五平七　車2平4　　34. 炮五平六　馬2進3
35. 炮六進五　車4平5　　36. 相三進五

紅方棄子之後，攻殺算度巧妙，令人讚嘆，使人產生弈趣無窮的感覺（選自柳大華勝蔣全勝之對局）。

第 62 局

1. 炮二平五	馬8進7	2. 傌二進三	車9平8
3. 俥一平二	馬2進3	4. 兵三進一	卒3進1
5. 傌八進九	卒1進1	6. 炮八平七	馬3進2
7. 俥九進一	象7進5	8. 傌三進四	卒1進1
9. 兵九進一	車1進5	10. 俥九平四	士6進5
11. 傌四進六	包2進1		

如改走卒5進1，則俥四進五，車1平4，俥四平八，馬2進1，炮七退一，包2平4，傌六進七，馬1進3，俥二進三，紅方先手。

12. 俥二進六	車1平7	13. 炮七平八	包2平4

紅方平炮打包，是爭先的佳著，可以便宜一步棋，迫使黑包離開要道。如改走包2進4，則傌六進四得車勝定。

14. 傌六進四	包4平6	15. 俥四進五	車7進4
16. 傌九進八	馬2退3		

如改走車7退4捉傌，則傌八進六，包8平9，俥二平三，紅方占優。

17. 傌八進七	車7退4	18. 兵五進一	包8平9

紅方衝中兵從中路發起攻勢，並可以阻攔黑車，取得了局面優勢。

19. 俥二平三	車8進5	20. 炮八進二	車7退2
21. 俥四平三	車8平5	22. 兵七進一	車5平3

紅方棄兵選擇正確，如急於進車吃馬，則車5平2，

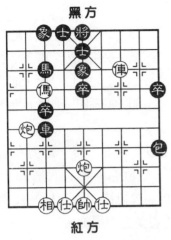

黑方

紅方

俥三平一,車2退2,雖然紅方占優勢,但黑方確有謀和的機會。

23. 俥三進一　包9進4

運包打兵是必然的著法,如改走車3平2,則俥三平一,車2退2,炮五平七,紅方多子勝定。

24. 炮五進五　象3進5

如圖所示,紅方急於運炮打中象,企圖展開攻勢,但容易被對方化解。不如改走炮八退三先避讓一下,然後再求發展,還有取勢的機會。

25. 傌七進五　車3平5　　26. 仕四進五　包9平5

27. 相七進五　士5進4

黑方打將上士,運子次序自然有力。紅方攻勢已被化解。

28. 俥三退四　車5平2

紅方退車牽制黑方中包,加強防守,是有力的運作。如改走傌五進三,則將5進1,俥三退四,馬3進4,形勢反而不好。此時黑方平包吃炮兌子,是穩健的下法,如改走馬3進4,則炮八進五,將5進1,傌五退三,卒3進1,雙方形成對攻之勢。

29. 俥三平五　車2退2　　30. 俥五平七　車2平3

31. 傌五進三　將5進1　　32. 傌三退二　卒3進1

過3路卒是緩慢之著,應改走卒5進1,則傌二進四,卒5進1,馬四退三,馬3進1,傌三退五,將5退1,黑

方多卒有先手。

33. 俥七平三　卒 5 進 1	34. 俥三進五　將 5 退 1
35. 傌二進四　將 5 平 6	36. 傌四退五　車 3 平 5
37. 俥三進一　將 6 進 1	38. 傌五退七　士 4 進 5
39. 俥三退四　將 6 退 1	40. 俥三進四　將 6 進 1
41. 俥三退四　將 6 退 1	

　　形成雙方不變的形勢，於是以和局而告終。紅方在這局棋中，有兩個創新，第一個是 13 回合，第二個是 18 回合，走得很好，只不過在中局時過於急躁，沒有能夠將優勢轉化成勝勢（選自陳孝堃和趙國榮之對局）。

第 63 局

1. 炮二平五　馬 8 進 7	2. 傌二進三　車 9 平 8
3. 俥一平二　馬 2 進 3	4. 兵三進一　卒 3 進 1
5. 傌八進九　卒 1 進 1	6. 炮八平七　馬 3 進 2
7. 俥九進一　象 7 進 5	8. 傌三進四　卒 1 進 1
9. 兵九進一　車 1 進 5	10. 俥九平四　士 6 進 5
11. 傌四進六　包 8 進 1	12. 炮七退一　車 1 平 4

　　如走車 1 平 7，則俥二進六，車 8 進 3，傌六進四，紅方得車占優。

13. 傌六進四　包 8 平 6	14. 俥二進九　馬 7 退 8
15. 俥四進五　馬 2 退 3	16. 俥四平三　包 2 進 1
17. 俥三進二　包 2 退 2	18. 俥三退二　馬 8 進 6
19. 俥三進三　士 5 退 6	20. 俥三退二　車 4 平 6

21. 兵七進一　馬3進4　　22. 兵七進一　馬4進5
23. 傌九進七　馬5進7　　24. 仕四進五　包2平3
25. 傌七退九　包3進7　　26. 傌九退七　馬6進4
27. 兵七平六　馬4進2　　28. 俥三退一　馬2進4

如改走馬2進3，則傌七進八，車6進1，俥三平五，士6進5，俥五平一，將5平6，俥一平七，車6平2，俥七退二，車2平9，炮五平四，紅方占優勢。

29. 俥三平五　士6進5　　30. 俥五平一　馬4進5
31. 相三進一　車6進1　　32. 傌七進六　車6平9
33. 俥一平二　馬7退6　　34. 傌六進五　車9退6
35. 炮五平九　馬6退4　　36. 炮九平五　馬4進3
37. 炮五平二　車9平6　　38. 俥二退三　馬5退4
39. 炮二平四　馬3退5　　40. 炮四平五　車6進4
41. 俥二進六　車6退4　　42. 俥二退四　馬4進3
43. 炮五平七　馬5退3　　44. 兵三進一　前馬退5

紅方乘勢進三路兵，為以後的進攻增強了力量。

45. 兵三平四　馬3進4

46. 傌五退七　馬5進7

如圖所示，從子力上來說，紅方較為強大，因此，黑方應爭取相互牽制，伺機謀取和勢，比較恰當。此時宜走車6平9，紅方如走仕五進六（又如走俥二退三，則車9進4，兵四平五，車

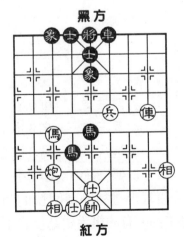

黑方

紅方

9退1，兵五平四，車9進1，兵四平五，車9退1，仕五進六，馬4退5，俥七進五，車9平5，仕六退五，車5進1，形成和局），馬4進6，炮七平四，馬5進6，帥五平四，車9進3，俥七進五，象5退7，俥二退一，車9進1，俥二平四，馬6進8，帥四平五，象3進5，馬五退七，馬8退7，俥七進六，馬7退6，和局。

47. 俥七進八	車6平7	48. 俥二退二	將5平6
49. 炮七平六	車7進3	50. 俥八退六	馬4退3
51. 炮六平七	馬3退4	52. 炮七進一	將6平5
53. 炮七平五	車7退3	54. 俥六進四	將5平6
55. 炮五平四			

結尾形勢，黑方如走將6平5，則俥二進五，馬7退6，俥四進三，車7進1，俥二平三，俥炮仕相全必勝雙馬士象全，所以，黑方只好認負。紅方的著法嚴密，而黑方在殘局未能抓住謀和的機會，結果輸掉了這局棋（選自許銀川勝于幼華之對局）。

第 64 局

1. 炮二平五	馬8進7	2. 俥二進三	車9平8
3. 俥一平二	馬2進3	4. 兵三進一	卒3進1
5. 俥八進九	卒1進1	6. 炮八平七	馬3進2
7. 俥九進一	象7進5	8. 俥三進四	卒1進1

紅方上河口俥，有的棋手願意走這種節奏明快的布局，其目的是搶奪中卒，占據主動。有的棋手認為便宜不

大，這是風格不同造成看法上的差異。

9. 兵九進一　車1進5　　10. 傌四進五　馬7進5

11. 炮五進四　士6進5　　12. 相三進五　車8平6

紅方上相鞏固防守，放棄搶占肋道，是各有所失的一種走法。此時黑方如走馬2進1，則炮七平六，雖然3路上的壓力消失，但邊馬的位置不佳。

13. 兵七進一　車1退2

紅方乘機進兵攻象，迫使黑方的防守不得安寧。

14. 炮五退二　馬2進1

紅方退中炮意欲保持變化，如改走兵七進一，則車1平5，兵七平八，車6進6，紅方雖然有先手，但對方仍可對抗。

15. 炮七進一　馬1進3　　16. 兵七進一　車1平5

如圖所示，平中車似佳實劣，導致失子而敗北。應改走象3進1，雖然局勢稍差，但足可應付。

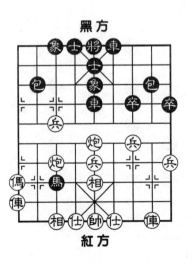

17. 炮五平七　象3進1

紅方平炮要殺，由此得子而勝。

18. 炮七退二　車5進3

19. 俥九平八　包2平4

如改走象1進3，則後炮進三，黑方也難支撐。

20. 兵七進一　車5平4

21. 仕六進五　包8平6

紅方子力多，不給黑方反擊的機會，所以上仕防

守。如改走兵七進一，則包4進7，俥二進七，包4平6，黑方有混水摸魚的機會。

22. 俥八進三	包4進3	23. 兵七平六	卒7進1
24. 兵三進一	象5進7	25. 俥八平九	象7退5
26. 兵六平五	象5進3	27. 後炮平八	包6平2
28. 炮八進四			

紅方妙得一子之後，採取了穩紮穩打的策略，不給對方一點反擊的機會，然後逐漸打擊，取得了勝局（選自湯卓光勝張強之對局）。

第 65 局

1. 炮二平五	馬8進7	2. 兵三進一	車9平8
3. 傌二進三	卒3進1	4. 俥一平二	馬2進3
5. 傌八進九	卒1進1		
6. 炮八平七	馬3進2		
7. 俥九進一	象7進5		
8. 傌三進四	卒1進1		
9. 兵九進一	車1進5		
10. 俥九平四	馬2退3		
11. 兵七進一	車1平3		

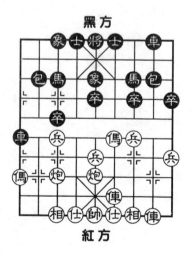

黑方

紅方

如圖所示，紅方進七路兵展開攻擊，為時過早，被黑方乘機出動馬包而失先。此時應走俥二進六，則士6

進5，再走兵七進一，車1平3，炮五平三，紅方先手。

12. 炮五平三　包8進3

升包打馬，使紅方陷俥搶先的計劃落空，由此展開了攻勢。

13. 兵三進一　馬3進4

上馬捉俥，巧妙之著，爭取反擊的好著。

14. 俥四平八　車3平6

紅方不如改走俥四進二，則車3進2，俥二進四，車3平7，俥二進三，車8平7，俥三退五，紅方還能支持下去。

15. 俥八進六　馬4進5　　16. 相七進五　馬5進7
17. 炮七平三　車6進2　　18. 炮三進二　卒7進1
19. 仕六進五　車6退5

紅方如改走俥二進四，則車8進5，炮三進三，車8平5，黑方多卒占優勢，紅方仍然難以防守。

20. 炮三進三　車6平7　　21. 俥八退三　包8進2

進包打俥，潛伏下卒7進1之著，上佳之走法。

22. 俥八平五　車7進1　　23. 傌九進八　卒7進1
24. 傌八進七　士6進5　　25. 傌七進六　卒7進1
26. 傌六退五　卒7進1　　27. 俥二平一　卒7進1
28. 俥五退一　車8進5　　29. 俥一平二　包8進1

進包壓傌，伏包8平5打仕的凶悍之著，紅方已難應付。

30. 俥二平一　卒7平6　　31. 俥五平四　卒6平5
32. 仕四進五　包8進1

紅方這局棋輸在布局著法的次序上，只有次序準確無

誤，才能爭得優勢（選自張國鳳負楊德琪之對局）。

第 66 局

1. 炮二平五　馬 8 進 7　　2. 傌二進三　車 9 平 8

3. 俥一平二　馬 2 進 3　　4. 兵三進一　卒 3 進 1

5. 傌八進九　卒 1 進 1　　6. 炮八平七　馬 3 進 2

7. 俥九進一　象 7 進 5　　8. 傌三進四　卒 1 進 1

9. 兵九進一　車 1 進 5　　10. 俥九平四　士 6 進 5

11. 馬四進六　包 8 進 1　　12. 炮七退一　車 1 平 4

紅方如改走兵三進一，則卒 7 進 1，傌六進四，包 2 退
1，兵五進一，卒 7 進 1，俥四平三，包 8 平 7，俥二進
九，馬 7 退 8，俥三進二，馬 8 進 9，仕四進五，馬 2 退
3，兵五進一，車 1 平 7，傌四退三，卒 5 進 1，傌三進
五，包 7 平 5，雙方局勢平穩。

13. 傌六進四　包 2 退 1　　14. 俥二進三　包 8 平 6

紅方可以改走兵七進一，則卒 3 進 1，炮五平七，士 5
退 6，傌四進三，將 5 進 1，俥四進六，包 8 進 1，前炮平
五，包 2 平 7，俥四平三，包 7 退 1，兵三進一，卒 7 進
1，俥二進二，卒 7 進 1，相三進一，卒 7 平 6，仕六進
五，紅方比較主動。

15. 俥二進六　馬 7 退 8　　16. 俥四進五　馬 2 退 3

17. 俥四平三　包 2 進 2　　18. 俥三進二　包 2 退 2

19. 俥三退二　馬 8 進 6　　20. 俥三進三　士 5 退 6

21. 俥三退二　車 4 進 3

黑方

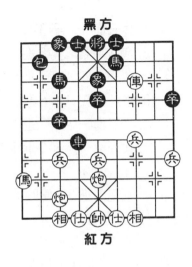

紅方

如圖所示，紅方如改走炮七平一，則馬6進8，俥三退二，馬8進9，炮一進四，卒9進1，形成平穩局勢。此時黑方進車攔炮，應法比較積極。如改走車4平6，則兵七進一，馬3進4，兵七進一，馬4進5，俥九進七，馬5進7，仕四進五，包2平3，俥七退九，包3進7，俥九退七，馬6進4，兵七平六，馬4進2，俥三退一，馬2進4，俥三平五，士6進5，俥五平一，馬4進5，相三進一，紅方俥俥炮多兵，比較好走。

22. 炮七進四	馬3進4	23. 炮七進一	卒9進1
24. 俥三平四	士4進5	25. 俥四退四	車4退2
26. 炮五平一	馬6進8	27. 相三進五	馬4進3
28. 俥九進七	車4平3	29. 俥四平二	車3退3
30. 俥二進四	車3進1		

紅方在久攻不下的情況下，卸中炮調整陣形，以穩健的形勢，促成和局（選自徐健秒和葛維蒲之對局）。

第 67 局

1. 炮二平五　馬8進7　　2. 俥二進三　車9平8

3. 俥一平二　　馬 2 進 3　　　4. 兵三進一　　卒 3 進 1

5. 傌八進九　　卒 1 進 1　　　6. 炮八平七　　馬 3 進 2

7. 俥九進一　　象 7 進 5　　　8. 傌三進四　　卒 1 進 1

9. 兵九進一　　車 1 進 5　　　10. 俥九平四　　士 6 進 5

11. 傌四進六　　包 8 進 1　　　12. 兵三進一　　卒 7 進 1

13. 傌六進四　　包 2 退 1　　　14. 兵五進一　　卒 7 進 1

15. 俥四平三　　包 8 平 7

　　紅方如改走傌四退三吃去 7 路卒，則包 8 進 3，俥四進二，車 1 平 5，傌三進四，車 5 平 8，紅方難有進展。

　　16. 俥二進九　　馬 7 退 8

　　紅如改走傌四進三，則包 2 平 7，俥二進九，包 7 退 1，紅方仍要失俥，並不上算。

　　17. 俥三進三　　馬 8 進 9　　　18. 仕四進五　　馬 2 退 3

　　紅方上仕，穩健之著，如改走兵五進一，則車 1 平 7，傌四退三，包 7 進 6，仕四進五，卒 5 進 1，傌三進五，包 7 退 8，黑方多得一相，紅方在無俥棋中易落下風。

　　19. 兵五進一　　車 1 平 7

　　20. 傌四退三　　卒 5 進 1

　　21. 兵七進一　　卒 5 進 1

　　如圖所示，黑方應改走包 7 平 5 兌炮，這樣可以減弱紅方的攻擊力，以後不難謀和，以下紅方如走兵七進一，則包 5 進 4，相三進

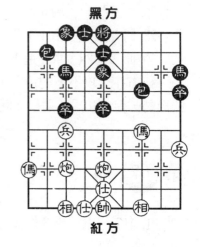

黑方

紅方

五，馬 3 進 5，兵七平六，卒 5 進 1，黑方足可抗衡。

22. 兵七進一	馬 3 進 1	23. 兵七進一	馬 1 進 3
24. 傌九進七	馬 3 進 4	25. 傌七進六	馬 4 進 3
26. 帥五平四	包 7 退 2	27. 傌三進四	將 5 平 6

紅方進傌攻守兩利，打消了黑方平包的反擊能力，如走包 7 平 6，則傌四進六，士 5 進 4，炮七進七，士 4 進 5，炮七退八，紅方占優勢。

28. 炮五平二	馬 9 進 7	29. 炮二退一	馬 3 進 1
30. 兵七進一	包 7 平 6		

如改走卒 5 平 4，則傌六進八，紅方有攻勢。

31. 傌四退五	馬 7 進 8	32. 傌六進八	士 5 進 6
33. 帥四平五	包 2 平 5	34. 傌五進六	馬 1 退 2
35. 相三進五	馬 8 進 6	36. 炮二平四	馬 6 退 4

退馬捉炮沒有什麼作用，不如改走馬 6 退 7，則炮四進七，將 6 進 1，兵七進一，將 6 退 1，兵七平六，包 5 平 9，黑方仍可支撐下去。

37. 炮四進七	將 6 進 1	38. 炮七平六	包 5 退 1
39. 相五退三	象 5 進 7	40. 帥五平四	包 5 進 3
41. 傌六退五	象 3 進 5	42. 炮六平四	士 6 退 5
43. 傌五進四	士 5 進 6	44. 傌四退五	士 6 退 5
45. 相三進五	馬 2 退 4	46. 炮四退一	後馬退 3
47. 傌五進四	士 5 進 6	48. 傌八退七	將 6 平 5
49. 傌六進六	將 5 退 1	50. 傌六進七	將 5 進 1
51. 炮四進六	包 5 進 3	52. 兵七平六	象 5 退 3
53. 傌七退六	將 5 退 1	54. 傌四進二	士 4 進 5
55. 炮四退一	馬 3 進 4	56. 傌二退三	士 5 進 4

紅方運傌吃象，是搶先的佳著。

57. 傌六進四　將5進1　　　58. 傌四進三　將5進1

59. 後傌進一　後馬進6　　　60. 傌一進三　包5退1

61. 後傌退四

由於黑方未能及時平包兌炮，被紅方渡過七兵之後，運用傌炮兵左右攻擊，展示了高超的技法，終於取得了勝局（選自呂欽勝徐天紅之對局）。

第 68 局

1. 炮二平五　馬8進7　　　2. 傌二進三　車9平8

3. 俥一平二　馬2進3　　　4. 兵三進一　卒3進1

5. 傌八進九　卒1進1　　　6. 炮八平七　馬3進2

7. 俥九進一　象7進5　　　8. 傌三進四　卒1進1

兌邊卒開車，是常見的方法。如改走馬2進1，則俥九平八，馬1進3，俥八進六，馬3退5，黑方也可進行對抗。

9. 兵九進一　車1進5　　　10. 俥九平四　士6進5

11. 傌四進六　包8進1　　　12. 兵三進一　卒7進1

13. 傌六進四　包2退1　　　14. 兵五進一　卒7進1

如圖所示，紅方也可以走俥二進三，則車1平4，俥四平八，車4平6，俥八進四，包2平4，俥八進三，包4進5，兵五進一，車6退2，俥二平六，包8進6，仕六進五，紅方多子，可以滿意。

此時黑方如改走車1平4，則俥二進三，車8進1，炮

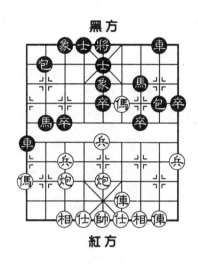

黑方

紅方

五平二，車4進2，炮七退一，馬7退9，黑方可以對抗。

15. 傌四退三　包8進3

紅方如改走俥二進三，則包8進2，俥二平五，包8退4，傌四退三，包8平7，相三進一，包7進4，相一進三，車8平5，黑方可以應付。

16. 俥四進二　車1平5　　17. 傌三進四　車5平8
18. 俥二進一　後車平6　　19. 俥二平六　車8退2

退車捉傌，正確之著。如改走馬7進8，則俥六進七，車6進3，炮五進五，士5進4，俥四平六，包2退1，仕六進五，馬8進6，後俥進四，馬6進7，前俥平三，馬7進6，俥六進一，車8退5，炮七平四，紅勝。

20. 炮五平四　車6進2　　21. 俥六進七　包2進2
22. 俥六退二　卒3進1　　23. 俥六平八　馬2進4
24. 俥四平二　車8進3　　25. 炮四進五　馬4進3
26. 俥八平五　士5進6　　27. 兵七進一　車8平5

以上黑方送卒先棄後取，著法簡明。由此經過兌子，形成和局（選自趙國榮和柳大華之對局）。

第二編　五七炮進三兵對屏風馬上7路象

163

第 69 局

1. 炮二平五　馬8進7　　2. 傌二進三　車9平8
3. 俥一平二　馬2進3　　4. 兵三進一　卒3進1
5. 傌八進九　卒1進1　　6. 炮八平七　馬3進2
7. 俥九進一　象7進5　　8. 傌三進四　卒1進1
9. 兵九進一　車1進5　　10. 俥九平四　士6進5
11. 傌四進六　卒5進1　　12. 兵七進一　馬2進1
13. 炮七進一　馬1退3

　　紅方如改走炮七退一，則馬1退3，傌九進七，車1進1，俥二進六，馬3進5，傌六退五，車1平3，傌五進四，車8平6，俥二進一，卒7進1，黑方採取先棄後取的手段形成比較主動的局勢。

　　14. 兵五進一　包8進2

　　如圖所示，在紅方的攻擊之下，黑方竭力反擊，現升左包打傌，減輕對方的攻擊力量，著法緊湊有力。如改走包2進2，則兵五進一，馬3退5，俥二進五，車1平5，炮七進六，象5退3，傌六退七，車5平3，俥四平八，包8平9，俥二進四，馬7退8，俥八進四，包9平5，黑方比較好

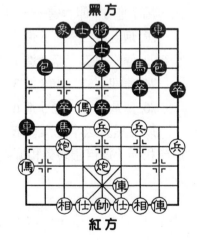

黑方

紅方

走。

15. 兵五進一　包 2 進 2　　　16. 炮五進五　士 5 進 4

紅方棄炮打象強行進攻，表現了爭勝的意願和決心。如改走仕四進五，局勢比較穩健。此時黑方如改走象 3 進 5，則傌六進五，士 5 進 4，俥四平八，車 1 退 1，傌五進三，將 5 進 1，俥二進三，紅方有攻勢，比較合算。

17. 俥四進六　包 8 平 4　　　18. 俥二進九　馬 7 退 8
19. 兵五平六　象 3 進 5　　　20. 俥四平五　士 4 進 5
21. 兵六進一　馬 3 退 5

紅方衝兵過於急躁，反而使黑馬能夠退到中路，局勢變得緩和。如改走兵六平七，則包 2 進 4，俥五退五，紅方仍占有攻勢。

22. 兵六進一　車 1 平 4　　　23. 炮七平五　馬 5 進 7
也可以改走將 5 平 4，創造有利形勢。

24. 炮五進五　馬 7 進 6　　　25. 帥五進一　馬 6 退 4
26. 帥五退一　將 5 平 6

紅方退帥敗著，使黑方出將獲得機會。應改走帥五進一，伏炮五平六之著，紅方占有攻勢。

27. 俥五平四　馬 8 進 6

此時紅方不能走炮五平六，否則黑方車 4 平 5，伏馬 4 進 6 的兌俥手段，黑方多子勝定。

28. 仕四進五　車 4 平 6　　　29. 俥四平五　卒 3 進 1

紅方如改走俥四平三，則馬 6 進 5，俥三進二，將 6 進 1，炮五平八，卒 3 進 1，兵六進一，將 6 進 1，伏下包 2 平 5 的叫將攻勢，勝局已定。

30. 相三進五　馬 6 進 8　　　31. 俥五退四　卒 3 平 4

32. 炮五平三　馬 8 進 6　　　33. 炮三平二　馬 6 進 5

黑方攻守咸宜，當形成對攻形勢時，耐心地等待機會，最後終於反擊成功，取得了勝利（選自許銀川負徐天紅之對局）。

第 70 局

1. 炮二平五	馬 8 進 7	2. 傌二進三	車 9 平 8
3. 俥一平二	馬 2 進 3	4. 兵三進一	卒 3 進 1
5. 傌八進九	卒 1 進 1	6. 炮八平七	馬 3 進 2
7. 俥九進一	象 7 進 5	8. 傌三進四	卒 1 進 1
9. 兵九進一	車 1 進 5	10. 俥九平四	士 6 進 5
11. 傌四進六	包 8 進 1	12. 兵三進一	卒 7 進 1
13. 傌六進四	包 2 退 1	14. 兵五進一	馬 7 退 9

此時多走車 1 平 4 或者卒 7 進 1，退邊馬，是創新的變化，企圖保包而活動左車，改變防守辦法。是否能夠見效，還有待實戰的檢驗。

15. 俥二進三	車 8 平 6	16. 俥二平六	車 6 進 2
17. 兵七進一	車 1 平 3		

紅方棄兵展開攻勢，著法內含鋒芒，迫使黑車吃兵，然後將其牽制在 3 路線，難以發揮作用。

18. 炮七退一	馬 9 退 7	19. 仕四進五	馬 2 退 1

如圖所示，黑方如改走包 8 進 6，則相三進一，馬 7 進 8，俥六平二，車 6 進 1，俥四進五，馬 8 進 6，炮五進四，將 5 平 6，俥二平四，包 2 進 2，炮五退一，紅方勝勢。

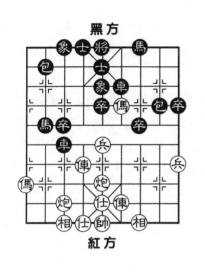

黑方

紅方

20. 俥六平八　包2平3
21. 俥八平二　包8平7
22. 俥二進三　車6平7

紅方平俥右路捉包，使黑方子力受到牽制，此時平車保包也無可奈何。如改走包7進6打相，則炮五平四，車6平9，相七進五，車3平4，炮七進七，馬1退3，俥四平三，紅方得子勝定。

23. 俥四進四　包7進6

打相失誤，使局勢更加惡化，應改走包3進2，局勢還可支持。

24. 炮五平三　車7平6

為了避免失子，只好一車換雙。

25. 相七進五　車3進3

26. 傌九退七　包3進7

不如改走卒7進1，進行頑強的抵抗。

27. 炮三平四　包7退3

28. 俥四退二　包7進2
29. 俥四平二　車6平7
30. 炮四平三　車7平6
31. 炮三平四　車6平7
32. 炮四平三　車7平6
33. 炮三平四　車6平7
34. 炮四平一　卒7進1

紅平炮從邊路出擊，攻擊目標準確有力。黑方此刻應走包7平9，局勢還可維持。

35. 炮一進四　卒7進1
36. 炮一進三　士5退6
37. 前俥進一　車7平8
38. 俥二進四　包3退2

39. 兵五進一　士4進5　　　40. 兵五進一　馬1退2

41. 兵五進一　象3進5　　　42. 俥二平五　馬2進3

43. 俥五退四

　　黑方退邊馬的創新之變，在這局棋中還沒能顯出太大的效力，而以後又走了幾步軟弱之著，才不敵而敗北。但我們歡迎這樣的大膽創新，只有如此，才能使棋藝發展得更豐富，更有趣味（選自徐天紅勝陶漢明之對局）。

第 71 局

1. 炮二平五　馬8進7　　　2. 傌二進三　車9平8

3. 俥一平二　馬2進3　　　4. 兵三進一　卒3進1

5. 傌八進九　卒1進1　　　6. 炮八平七　馬3進2

7. 俥九進一　象7進5　　　8. 傌三進四　卒1進1

9. 兵九進一　車1進5　　　10. 俥九平四　士6進5

11. 傌四進五　馬7進5　　　12. 炮五進四　車1平7

13. 俥四進四　馬2退3

　　先退馬捉中炮，可借機運車吃中兵，由此製造反擊機會。以往多走車8平6和馬2進1或車7進1，但效力都不明顯。

14. 炮五平一　包2進2

　　紅方平炮打卒，力求攻擊，如改走相三進五以及炮五退一兩種變化，局勢比較平穩。

15. 俥四退二　馬3進4　　　16. 炮七平一　包8進5

　　如圖所示，紅方竭力進取，運雙炮於右路，意欲沉底

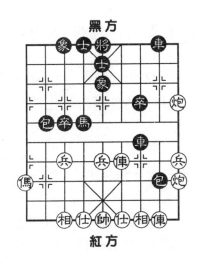

黑方

紅方

創造攻勢，不料黑方進包封俥，使紅方的攻擊力不能發揮，而黑方的各子又比較活躍，足能在反擊中發展攻勢。

17. 相三進五　車7平6
18. 俥四進一　馬4進6
19. 傌九進八　車8進6

先進車過河，老練之著。如急攻而走卒3進1，則兵七進一，馬6進4，前炮退二，馬4進3，帥五進一，黑方並不合適。

20. 兵五進一　包8平6
21. 俥二進三　馬6進8
22. 後炮平二　包6退1
23. 仕六進五　包6平9
24. 傌八退九　士5進4
25. 炮一進二　馬8退7
26. 炮一退一　包2退3

紅方應改走炮二進三保護中兵，為謀取和局創下條件。黑方此刻退包佳著，伏平包打兵的取勢手段。

27. 相五退三　包2平5
28. 炮一平六　包5進4
29. 相七進五　包9平4
30. 炮六平八　馬7進6
31. 炮二平四　包4進1
32. 帥五平六　包4退6
33. 帥六平五　包4進6
34. 帥五平六　包4退1

黑方運包進退有方，搶占要道，運子有力。

35. 帥六平五　卒7進1
36. 炮八退三　士4進5
37. 相三進一　象5退7
38. 傌九退七　包4退4
39. 馬七進六　包5平4
40. 傌六退七　象3進5

　　紅如改走炮八退一，則馬6退5，傌六進四，後包平5，仍是黑方好走。

　　41. 傌七進九　後包進1　　　42. 炮八退一　馬6退5
　　紅方不如改走兵七進一，兌兵後再作應付，比較適宜。

　　43. 相一退三　後包平5

　　紅退相軟弱，不如改走炮四進一，後包平5，炮四平五，紅方還能應付。

　　44. 炮四平一　卒7進1　　　45. 炮一進一　卒7平6
　　紅如改走相五進三，則馬5進6，仕五進四，將5平4，伏下包4平5的殺著，黑勝。

　　46. 炮一平五　包5平8　　　47. 炮五平二　包8平5
　　48. 炮二平五　馬5進6　　　49. 炮八退二　包5進2
　　50. 炮五平六　馬6進8　　　51. 相三進一　包5退2
　　52. 炮六退一　馬8退6　　　53. 炮六進一　馬6進8
　　54. 炮六退一　馬8退6　　　55. 炮六進一　包4平5
　　56. 相一退三　馬6進8　　　57. 帥五平六　前包平4
　　58. 炮八平六　包4進3
　　紅方兌包造成丟仕，實不應該。可走平炮中路，尚能支撐。

　　59. 帥六進一　包5平4　　　60. 炮六平一　卒6平5
　　61. 仕五進四　卒5平4
　　紅方如改走帥六退一，則馬8退6，也不能成為和局。

　　62. 帥六平五　卒4進1　　　63. 相三進一　包4平5
　　64. 相五退三　馬8退6　　　65. 帥五平六　馬6退7

66. 帥六退一　包5平4　　67. 帥六平五　馬7進8

68. 帥五進一　馬8進6　　69. 炮一進三　包4平5

70. 傌九進八　馬6退5　　71. 帥五平四　卒4平5

72. 仕四進五　馬5進3

　　黑方在無車棋的戰鬥中，運子細緻老練，以微弱的優勢，逐步擴大戰果，以巧妙的著法謀兵取勢，取得了勝利（選自呂欽負許銀川之對局）。

第 72 局

1. 炮二平五　馬2進3　　2. 傌二進三　馬8進7

3. 俥一平二　車9平8　　4. 兵三進一　卒3進1

5. 傌八進九　卒1進1　　6. 炮八平七　馬3進2

7. 俥九進一　象7進5　　8. 傌三進四　卒1進1

9. 兵九進一　車1進5　　10. 俥九平四　士6進5

11. 傌四進五　馬7進5　　12. 炮五進四　車1平7

13. 俥四進四　馬2退3　　14. 相三進五　車7進1

15. 俥四平五　包8進4

　　進包封俥力爭主動，但華而不實。可以改走馬3進5，則俥五進一，再走包8進4，以後有車8進2以及車8平6或包2進4的走法，黑方可以對抗。

16. 炮五平七　車8平6

　　如圖所示，黑方平車速度緩慢，易為紅方所算。因此，不如改走包2進2，以破釜沉舟的方法進行對抗，以下紅方如走後炮進三打卒，則馬3進1，後炮退一，馬1

171

進 3，俥五進二，將 5 平
6，俥五退一，馬 3 退 5，
後炮進五，將 6 進 1，前炮
平二，馬 5 進 6，暫時形成
互相牽制局勢。

17. 仕六進五　車 6 進 5
18. 俥五平七　包 2 進 4
紅方平俥吃卒，至關重
要，可以威脅底象，取得了
明顯的優勢。

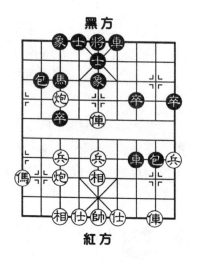

黑方

紅方

19. 前炮進三　象 5 退 3
20. 俥七進二　包 2 平 5

21. 俥七進二　卒 7 進 1

22. 俥七退五　卒 7 進 1

23. 炮七平八　將 5 平 6

24. 俥七平四　卒 7 平 6

25. 傌九進八　包 5 退 2

26. 傌八進六　包 5 平 8

27. 俥二平三　車 7 進 3

如改走車 7 平 4，則傌六進五，紅方勝。

28. 相五退三　後包平 5

29. 帥五平六　卒 6 平 5

30. 傌六進五　包 5 平 2

31. 炮八平一　包 2 平 9

32. 炮一平四　包 8 退 4

33. 炮四退一　包 8 退 1

34. 炮四進五　包 9 平 7

35. 炮四平七　包 7 退 2

36. 相七進五　包 8 平 9

37. 傌五退四　包 7 進 3

38. 傌四進三　包 9 平 7

39. 傌三退五　包 3 退 1

40. 炮七平一　士 5 進 4

41. 兵七進一　士 4 進 5

42. 兵七進一　卒 5 進 1

43. 兵一進一　卒 5 平 4

44. 兵一進一　卒 4 平 3

45. 兵一平二　包 7 進 5

46. 兵七進一　包 3 退 1

47. 兵七進一　包 7 平 5

48. 傌五進三　將6進1　　49. 炮一退四　包3平4

50. 帥六平五

紅方以炮打底象之後，使黑方的防守更加軟弱。不但缺象，在兵種上也不利，而且局勢被動。雖然以後盡力支持，但紅方應對緊湊老練，黑方終於敗北（選自呂欽勝萬春林之對局）。

第 73 局

1. 炮二平五　馬8進7　　2. 兵三進一　車9平8

3. 傌二進三　卒3進1　　4. 俥一平二　馬2進3

5. 傌八進九　卒1進1　　6. 炮八平七　馬3進2

7. 俥九進一　象7進5　　8. 傌三進四　卒1進1

9. 兵九進一　車1進5　　10. 俥九平四　馬2退3

退馬防守雖然穩健，但也容易遭到紅方的攻擊。

11. 俥二進六　士6進5

上士防守，紅方可以乘機調整陣形。是否可走包8退1，擬作平6兌俥之勢，紅方如走俥二平三，則車8平7，以後有包2進1打俥爭先的手段，子力較為靈活，比較有利。

12. 兵七進一　車1平3　　13. 炮五平三　馬3進2

紅方送兵平炮，運子困敵，使局勢向有利的方面進展。

14. 相七進五　車3平4　　15. 傌四進三　卒3進1

16. 炮七退二　車4進1　　17. 俥二退三　車4退2

如圖所示，黑方左路防守較弱，但在右路有 4 路車占據要道，又有一卒過河，尚可作為補償。目前紅方中路受牽制，但三七兩路炮位甚佳，並有傌三退四捉車的手段，局勢樂觀。此時黑方退車河口，準備升左包加強防守。但放棄過河卒，局勢未能改變。不如改走卒 3 平 4，則俥四平七，包 2 平

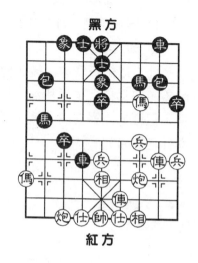

黑方

紅方

4，仕六進五，包 8 平 9，俥二進六，馬 7 退 8，形成對攻，對黑方來說，可以滿足這種形勢了。

18. 相五進七	包 8 進 2	19. 仕四進五	馬 2 進 4
20. 兵五進一	包 8 平 6	21. 俥二平六	車 8 進 9
22. 俥四平三	包 2 平 4	23. 炮三平七	士 5 退 6
24. 傌九進八	士 4 進 5	25. 傌八進七	車 4 平 2
26. 俥六進一	包 6 平 4	27. 俥六進一	車 2 平 4
28. 前炮平九	包 4 退 2	29. 俥三進二	馬 7 退 8

紅方高俥是細膩之著，使黑方 8 路車搶占不到好點，更有利於掌握優勢。並潛伏下進兵棄傌吃象捉車之著，使黑方不好應付。

30. 傌七進八　車 8 退 6

紅方可改走傌七進六，則象 3 進 1，傌六退五，吃去中卒後，有利發揮中兵的威力。

31. 炮九進四	車 8 進 1	32. 傌八進六	士 5 退 4

33. 炮九進三　車4退2　　　34. 俥三平九　象5進3

如不上象，紅方有傌三進五的攻殺手段，仍然不好應付。

35. 俥九進三　馬8進7　　　36. 俥九平八　車4平1
37. 炮九平八　車1平4　　　38. 兵五進一　卒5進1
39. 炮七進五　車8退3

紅方棄兵去象，增強了雙炮的威力。

40. 相七退五　車8平3　　　41. 傌三退五　車4進2
42. 傌五進四　車3平6　　　43. 俥八平七　車4平3
44. 俥七退一　車6進1　　　45. 俥七進四　車6平2
46. 炮八平六　馬7進8　　　47. 炮六平四　將5進1
48. 俥七退六　馬8進6

黑方士象失盡，難以抵擋俥炮兵的攻勢，敗局已成定論。

49. 俥七平四　馬6退4　　　50. 炮四平二　車2平8
51. 炮二平九　車8平7　　　52. 俥四平六　馬4進2
53. 俥六平八　馬2退4　　　54. 炮九退七　車7平1
55. 炮九平六　車1進3　　　56. 俥八平六　馬4進6
57. 俥六平五　將5平6　　　58. 帥五平四

黑方在中局時，本可保卒對攻，但為了穩健防守而退車丟卒，紅方在沒有受到反擊的形勢下，逐步施壓，最後運兵換象，加強了攻勢。

吃盡士象後，形成了俥炮兵的必勝殘局（選自徐天紅勝趙國榮之對局）。

第 74 局

1. 炮二平五　馬 8 進 7　　　2. 傌二進三　車 9 平 8
3. 俥一平二　馬 2 進 3　　　4. 兵三進一　卒 3 進 1
5. 傌八進九　卒 1 進 1　　　6. 炮八平七　馬 3 進 2
7. 俥九進一　象 7 進 5　　　8. 傌三進四　卒 1 進 1
9. 兵九進一　車 1 進 5　　　10. 俥九平四　士 6 進 5
11. 傌四進六　包 8 進 1　　　12. 兵三進一　卒 7 進 1
13. 傌六進四　包 2 退 1　　　14. 兵五進一　卒 7 進 1
15. 俥四平六　包 8 進 2

如圖所示，紅方此時多走俥二進三，則包 8 進 2；俥二平六，包 8 平 5，傌四退五，車 1 平 5，俥六進五，紅方主動。此時紅方右車左移，雖然快速，但黑方仍可進包打中兵。以下紅方如走俥六進七，則包 8 平 5，炮五平二，包 5 退 1，黑方棄子搶奪攻勢，較為合適。

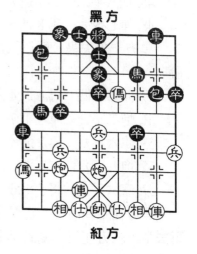

黑方

紅方

16. 仕六進五　車 8 平 6　　　17. 傌四退三　包 8 退 4

黑方放棄過河卒，打退了臥槽傌的攻勢，然後退包結成連環，使防守加固，形勢較為滿意。

18. 俥六進五　車 1 平 5　　　19. 傌三退四　車 5 進 1

20. 俥二進七　馬7進6　　21. 俥六平八　馬6進4

22. 炮七平六　馬2進3

應改走車6進5，更為有利。

23. 炮六進七　車6進5　　24. 炮六退二　馬3進1

紅方可走炮六退一，盡力採取對攻為好。

25. 相七進九　馬4進5　　26. 炮六退五　車5退2

27. 相三進五　車5進3　　28. 俥八退三　卒3進1

黑方多卒，而紅方又少相，黑包較有能力發揮威力，
紅方局勢不利。

29. 相九退七　車5退3　　30. 馬四進六　車5進2

31. 炮六平二　包8平7　　32. 炮二平三　包2平3

33. 俥二進二　車6退5　　34. 俥二退五　車6進6

黑方創造了包8進2的反擊妙法，使消極的防守變成
防守反擊。終於在多卒的局勢下，一舉突破而入局（選自
徐健秒負黃海林之對局）。

第 75 局

1. 炮二平五　馬8進7　　2. 傌二進三　車9平8

3. 兵三進一　卒3進1　　4. 俥一平二　馬2進3

5. 傌八進九　象7進5　　6. 俥九進一　卒1進1

紅方如改走俥九平七，則馬3進4，兵七進一，卒3進
1，俥七進三，包2平4，黑方形勢滿意。

7. 炮八平七　馬3進2　　8. 傌三進四　卒1進1

9. 兵九進一　車1進5　　10. 俥九平四　士6進5

11. 傌四進六　　包 8 進 1

12. 兵三進一　　卒 7 進 1

13. 傌六進四　　包 2 退 1

14. 兵五進一　　車 1 平 4

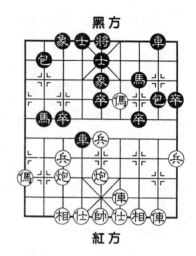

黑方

紅方

如圖所示，紅方棄三路
兵，然後躍傌搶攻，是積極
的著法，形成了紅方少兵但
有攻勢的局面，以後的變化
十分複雜。

15. 俥二進三　　馬 2 進 1

16. 炮七退一　　馬 7 退 9

17. 俥四進一　　車 4 進 3

黑方走車 4 進 3 雖然消除了炮七平二的威脅，但從形
勢的發展來看，似乎不如改走車 8 平 6 牽制對方為好。

18. 仕四進五　　車 8 平 6　　　　19. 兵五進一　　卒 5 進 1

紅方棄兵，次序準確。如先走炮五平六，則車 6 進
2，兵五進一，包 2 進 6，炮六進一，包 2 平 3，炮七平
九，車 4 平 3，黑方反而奪得了主動。

20. 炮五平六　　車 6 平 7　　　　21. 炮六進一　　卒 7 進 1

進卒是正確之著。如改走馬 1 退 2，則仕五進六，車 4
平 9，仕六進五，紅方優勢。

22. 炮六平九　　卒 7 平 6

平卒是失敗之源，應走車 7 進 3，則傌四進五，卒 7 平
8，俥二進一，車 7 進 6，俥四退二，車 7 平 6，帥五平
四，士 4 進 5，炮九進六，雖然紅方仍占優勢，但黑方得
還了失子，在子力上達到了平衡，以後的戰線還很漫長。

23. 俥四進二　車7進9　　24. 俥四退四　車7退6
25. 俥二平三　包8進6　　26. 俥四平二　車7平6
27. 俥三平六　車4退2　　28. 炮九平六　車6平8
29. 俥二進六　馬9進8　　30. 炮六進三　馬8進7

雙方經過不斷交換子力，確立了紅方多子的優勢。此時走炮六進三謀卒，擴大優勢。

31. 炮七進四　馬7進9　　32. 炮七進一　卒9進1

紅方應改走炮七平九，比較好走。從實戰來分析，黑方由此多衝了一步邊卒，為紅方取勝增加了難度。

33. 炮七平九　馬9進7　　34. 傌九進八　馬7退6
35. 炮九退二　包2平3　　36. 相七進九　馬6進5
37. 炮六退四　馬5進7

紅方及時退炮，是正確之應法。如改走兵七進一，讓黑方中卒順利過河，以後取勝將會更加艱難。

38. 帥五平四　士5進4

如改走士5進6，紅方炮六平四，黑方也無法抵抗。

39. 傌八進六　包3平6　　40. 兵七進一　士4退5
41. 相九退七　卒9進1　　42. 炮六退一　士5進6

紅方打掉邊卒雖然也是勝勢，但是不想讓黑方兌子來減少自己的攻擊能力。

43. 仕五進四　卒9進1　　44. 炮六平四　包6進6
45. 炮四進六　包6退4　　46. 傌六進八　卒9平8
47. 炮四平三　馬7退6

黑方馬包卒子力占位較佳，對紅方構成了相應的威脅，此時紅方平炮三路防止黑方平卒，是一步很必要的著法。

48. 帥四平五　　包 6 平 5

平包叫將無益處，應即走卒 8 平 7，以後再卒 7 進 1，以攻為守，較為適宜。

49. 帥五平四　　卒 8 平 7　　　50. 馬八進七　　將 5 平 6

51. 炮九退三　　包 5 平 6　　　52. 炮九平四　　包 6 進 5

53. 帥四進一　　卒 5 進 1

經過再度兌子，形勢更加明白，由此，雙方展開了速度上的爭奪。

54. 相七進五　　卒 5 平 6　　　55. 炮三退一　　馬 6 退 4

56. 帥四平五　　卒 6 進 1　　　57. 傌七退六　　象 3 進 1

58. 炮三平四　　將 6 進 1　　　59. 炮四退二　　馬 4 退 5

60. 炮四平五　　馬 5 退 7　　　61. 帥五退一　　士 4 進 5

62. 仕六進五　　卒 6 平 5　　　63. 相五退七　　卒 7 平 6

64. 炮五進一　　士 5 退 4　　　65. 炮五平六　　士 4 進 5

66. 炮六平八　　馬 7 進 5

由於無法阻止炮八進一的著法，所以，毅然出馬謀求一戰。

67. 炮八進一　　馬 5 進 4　　　68. 兵七進一　　馬 4 進 2

69. 兵七平六　　馬 2 進 3　　　70. 帥五平六　　馬 3 退 4

71. 帥六平五　　馬 4 進 2　　　72. 炮八進二　　將 6 退 1

應改走士 5 進 6，比較有力。

73. 傌六進五　　馬 2 進 3　　　74. 傌五退三　　將 6 進 1

75. 炮八平五　　馬 3 退 2

紅方平中炮好著，由此確立了勝局。

76. 兵六進一　　馬 2 退 4　　　77. 兵六進一　　象 5 進 7

78. 兵六進一　　卒 5 進 1　　　79. 炮五進一　　卒 5 進 1

80. 帥五平六　　馬4退2　　　81. 兵六平五　　將6進1

82. 炮五退八　　馬2進3　　　83. 帥六進一

　　在將要進入中局時，黑方應該進車吃還失子，雖然局勢落後，但還有相機取勢的機會。黑方失去了這個大好機會，最終在大量兌子之後，終因少子而失敗（選自趙國榮勝胡榮華之對局）。

第 76 局

1. 炮二平五　　馬8進7　　　2. 傌二進三　　車9平8

3. 俥一平二　　馬2進3　　　4. 兵三進一　　卒3進1

5. 傌八進九　　卒1進1

　　此時黑方可改走車1進1搶出右橫車進行對抗，則炮八平七，馬3進2，傌三進四，車1平6，傌四進五，馬7進5，炮五進四，包8進4，紅方有空頭炮的威力，而黑方子力出動較快，雙方各有所得，形勢變化比較複雜。

6. 炮八平七　　馬3進2　　　7. 傌三進四　　象7進5

　　如改走士4進5，則傌四進五，馬7進5，炮五進四，象3進5，俥二進五，車8平9，炮七平一，車9進1，相七進五，車9平6，仕六進五，車6進2，炮五退二，車6進3，雙方各有攻守。

8. 俥九進一　　士6進5　　　9. 傌四進六　　包8進1

10. 兵三進一　　象5進7

　　如圖所示，可改走卒7進1，則俥九平六，包8退2，黑方仍可防守，現在上象吃兵，防守上比較呆板，難有反

擊的機會，容易被對方所攻
擊。

11. 俥九平四　象 3 進 5
　如改走象 7 退 5，則炮
五平三，黑方仍難對付。

12. 兵五進一　車 1 進 3
13. 傌六進四　包 8 平 6
14. 俥二進九　馬 7 退 8
15. 俥四進五　馬 8 進 7
16. 炮七退一　車 1 平 4
　紅方退七路炮，準備右
移增強攻擊力。

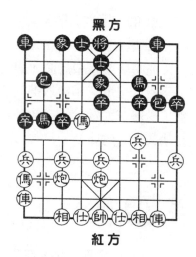

17. 兵五進一　卒 3 進 1 　　18. 兵五平六　車 4 進 1
　紅方送中兵是機智之著，如改走兵七進一，則卒 5 進
1，黑方局勢稍有緩和。

19. 炮五進五　士 5 退 6 　　20. 兵七進一　馬 2 進 4
21. 炮五平七　士 4 進 5 　　22. 俥四退四　象 7 退 5
23. 俥四平八　包 2 平 1
　紅方平俥逐包，逐漸擴大了優勢。

24. 俥八進七　車 4 退 4
　不如改走士 5 退 4，還有利於防守。

25. 俥八退四　卒 7 進 1 　　26. 俥八平九　包 1 平 2
27. 俥九平八　包 2 平 1 　　28. 傌九進七　馬 4 進 6
29. 仕四進五　卒 5 進 1 　　30. 俥八平九　包 1 平 2
31. 俥九進二　車 4 平 2 　　32. 炮七平八　象 5 退 3
33. 炮八進八　象 3 進 1 　　34. 炮七進二

黑方在布局上比較保守，未能及時開出右車，而當對方進三兵搶攻時，又沒能用7路卒吃兵，而改走中象吃兵，被紅方輕易通過兌子而擴大了優勢，最後以失子失勢而敗北（選自王榮塔勝劉忠來之對局）。

第 77 局

1. 炮二平五　馬8進7	2. 傌二進三　車9平8
3. 俥一平二　馬2進3	4. 兵三進一　卒3進1
5. 傌八進九　卒1進1	6. 炮八平七　馬3進2
7. 俥九進一　象7進5	8. 傌三進四　卒1進1

　　如改走車1進3，則俥九平六，士6進5，傌四進三，馬2進1，炮七退一，車1平2，俥二進四，車2進2，俥六進二，包2進1，傌三進一，車8進1，兵七進一，卒1進1，兵七進一，紅方有攻勢占優。

9. 兵九進一　車1進5	10. 俥九平四　士6進5
11. 傌四進六　卒5進1	12. 兵七進一　馬2進1
13. 炮七退一　馬1退3	14. 傌九進七　車1退2

　　紅方也可以改走兵五進一，則包8進4，仕四進五，紅方中路有攻勢。

15. 兵五進一　包8進2	16. 兵五進一　馬3退5
17. 俥二進三　包8平4	18. 俥二進六　馬7退8
19. 傌七進六　車1平4	20. 傌六退五　車4進3
21. 炮七進八　象5退3	

　　如圖所示，紅方預感到局勢不妙，所以急忙打象兌

子，化解了黑方的反擊之勢，使局勢逐漸緩和起來。

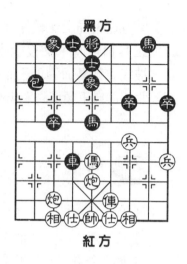

黑方

紅方

22. 炮五進三　　包2平5

23. 俥四進二　　車4平5

平車吃俥兌子，只好如此簡化局勢，否則紅方上仕，也沒有什麼好的攻擊手段。

24. 俥四平五　　將5平6

25. 俥五退二　　包5進6

黑方防守非常老練，在紅方沒能及時從中路發動攻勢的情況下，及時進包牽制反擊，反而爭得了主動，而紅方在這千鈞一髮之時，巧妙地兌去馬包，才使局勢趨於平緩，終於形成和局（選自趙汝權和徐天紅之對局）。

第 78 局

1. 炮二平五　　馬8進7	2. 俥二進三　　馬2進3
3. 兵三進一　　卒3進1	4. 俥一平二　　車9平8
5. 俥八進九　　卒1進1	6. 炮八平七　　馬3進2
7. 俥三進四　　車1進3	8. 俥九進一　　車1平4

紅方升左俥，準備加強控制能力。也可改走俥二進六封制對方，然後穩步推進。但不能貪攻而走俥四進五，則馬7進5，炮五進四，車1平5，炮七平五，車5退2，炮

五進六，包 8 平 5，黑方得子佔優。

　　9. 俥九平三　象 7 進 5　　　　10. 俥二進五　馬 2 進 1

　　11. 炮七退一　卒 1 進 1

　　進邊卒過急，應改走士 6 進 5 加強防守，比較穩健。

　　12. 俥二平七　包 2 進 6　　　　13. 俥七進一　車 4 進 4

　　進車是必走之著，如改走包 2 平 7，則俥七平六，包 8 平 7，傌四進五，紅方有攻勢。

　　14. 炮五退一，車 4 平 1

　　紅方退中炮是正確的應法，如改走俥三進一，則車 4 平 1，炮五進四，馬 7 進 5，俥二平九，馬 5 進 6，黑方多子佔優勢。

　　15. 炮五平八　車 1 平 2　　　　16. 炮八平九　包 8 進 7

　　運包沉底展開對攻，是爭先的佳著。

　　17. 傌四進六　車 8 進 1

　　進車比較緩慢，應改走車 8 進 6，則傌六進八，馬 1 進 3，傌八進七，將 5 進 1，俥七平六，車 2 進 1，俥六進三，車 8 平 6，黑方勝勢。

　　18. 傌六進八　馬 1 進 3

　　進馬是必走之著，否則紅方可走傌八進七，則車 8 平 4，俥七平六，將 5 進 1，俥三進二，紅方仍持先手。所以現在進馬擋住紅方的七路炮，使其不能發揮作用，這樣才能創造反擊條件。

　　19. 傌八進七　將 5 進 1

　　如圖所示，紅方如不走進傌叫將而改走俥七進二，則士 6 進 5，俥七平八，將 5 平 6，紅方很難進取。此刻黑方上將解將，是正確的應著，如改走車 8 平 4，俥三平六，

將 5 進 1，俥六平二，紅方
得子占優。

　　20. 傌七退五　　車 2 退 6

　　紅方退傌踩象，似佳實
劣。應改走俥三平四，則車
2 退 6，俥四平二，車 8 進
7，炮九平二，紅方占優。

　　21. 俥七進三　　將 5 進 1

　　22. 俥三平二　　車 8 進 7

　　此時紅方如改走俥三平
六，則馬 3 進 1，俥六進

黑方 / 紅方

八，車 8 平 4，俥六平五，士 6 進 5，俥五平三，馬 7 退
6，俥三退三，車 2 進 2，黑方多子占優。現在兌車後，仍
是黑方有攻勢。

　　23. 炮九平二　　車 2 平 4

　　也可以改走車 2 進 8，則俥七平六，車 2 平 3，俥六退
八，將 5 退 1，黑方占優。

　　24. 仕六進五，車 4 進 5　　　25. 俥七退二　　將 5 退 1

　　26. 相七進五　　車 4 平 5　　　27. 炮二進一　　車 5 進 1

　　吃去中相，穩健走法。也可以改走馬 3 進 1，則仕五
進四，馬 1 退 2，炮七平六，車 5 平 8，炮二平三，馬 7 退
8，仍然是黑方占優。

　　28. 炮二平七　　車 5 平 3　　　29. 炮七平六　　車 3 平 7

　　30. 俥七平三　　車 7 退 2　　　31. 俥三平二　　車 7 進 4

　　32. 俥二進一　　將 5 退 1　　　33. 炮六進六　　包 8 平 9

　　34. 炮六平三　　車 7 退 2　　　35. 俥二退八　　車 7 平 9

牽制住紅俥之後，然後邊卒長驅直入，黑方已成勝勢。

36. 兵一進一	卒 1 平 2	37. 帥五平六	卒 2 進 1
38. 兵七進一	卒 2 進 1	39. 炮三進二	將 5 進 1
40. 兵一進一	卒 2 平 3	41. 炮三退二	卒 3 進 1
42. 炮三平七	包 9 退 5	43. 仕五進四	車 9 退 1
44. 俥二進八	將 5 進 1	45. 俥二平六	車 9 平 8
46. 炮七退六	車 8 平 3	47. 俥六退二	包 9 進 5

紅方運炮換卒已是無奈，否則黑方有包 9 進 5 的連殺妙計。紅方所以敗北，是在中局沒能抓住機會，以為俥踏中象可以搶先，不料黑方退車防守，反而沒有連續手段。如果改走俥三平四，仍可占得優勢（選自莊玉庭負張曉平之對局）。

第 79 局

1. 炮二平五	馬 8 進 7	2. 傌二進三	馬 2 進 3
3. 俥一平二	車 9 平 8	4. 兵三進一	卒 3 進 1
5. 傌八進九	卒 1 進 1	6. 炮八平七	馬 3 進 2
7. 俥九進一	車 1 進 3		

如改走象 7 進 5，則俥九平六，卒 1 進 1，兵九進一，車 1 進 5，俥二進四，士 6 進 5，炮七退一，包 8 平 9，俥二進五，馬 7 退 8，相三進一，車 1 退 2，雙方各有攻守。

8. 俥九平六	象 7 進 5	9. 俥二進六	士 6 進 5
10. 傌三進四	馬 2 進 1	11. 炮七退一	車 1 平 2

12. 傌四進三　車 2 進 5

13. 兵五進一　包 2 進 3

14. 俥六進五　包 2 平 1

15. 炮五退一　車 2 退 1

16. 炮五進五　車 2 進 1

17. 炮五退一　包 1 進 2

18. 炮七平六　車 8 平 6

黑方

紅方

如圖所示，紅方雖然丟失一馬，但雙俥傌炮已殺入對方陣地，取得了極大的攻勢。黑方要想化解紅方的攻勢，是非常困難的。此時黑方如意欲進攻而走包 1 進 2，則炮六進八，車 8 進 1，炮六退一，車 8 退 1，俥六平七，車 2 退 8，炮六退一，馬 1 進 3，仕四進五，馬 3 進 2，相三進五，馬 2 退 1，俥七平四，車 8 平 6，傌四進三，將 5 平 6，傌三退四，紅方大占優勢。

19. 俥二進一　車 6 進 2　　20. 俥二平一　將 5 平 6

21. 俥一進二　將 6 進 1　　22. 仕四進五　包 1 進 2

23. 炮六進八　車 6 進 6　　24. 仕五進四　車 6 退 1

紅方不宜立即走炮六平四之著，因為黑方有車 2 進 1 的手法。

25. 炮六平四　車 2 平 6

棄車也是無可奈何之走法。如改走士 5 退 6，則俥六進二，士 6 進 5，俥六平五，將 6 進 1，俥一平四，馬 7 退 6，俥五平四，紅勝。

26. 炮四退七　車 6 退 1　　27. 俥一退一　將 6 退 1

28. 俥一進一　將6進1　29. 俥一退一　將6退1
30. 俥一平五　車6進2　31. 帥五進一　馬1進3
32. 俥六退四　馬7退5　33. 傌三進二　將6平5
34. 俥六平七　車6平4　35. 俥七平九　包1平2
36. 俥九平八　包2平1　37. 俥八進六　將5平4
38. 俥八平五

黑方失子失勢，局勢已經敗定。黑方在布局的運用上，有其不足之處。在中局又貪吃紅方邊傌，使己方的陣地更加受攻，難免落入失利的困境（選自蔡福如勝錢洪發之對局）。

第 80 局

1. 炮二平五　馬8進7　2. 傌二進三　車9平8
3. 俥一平二　馬2進3　4. 兵三進一　卒3進1
5. 傌八進九　象7進5　6. 俥九進一　卒1進1
7. 炮八平七　馬3進2　8. 傌三進四　車1進3
9. 俥九平六　士6進5　10. 傌四進三　卒1進1

此時再兌邊卒，不僅在步數上吃虧一先，而且削弱了對紅方邊傌的抑制力，頗不合算。不如改走馬2進1，則炮七退一，車1平2，雙方各有千秋。

11. 兵九進一　車1進2
12. 俥二進四　包2平1
13. 炮五平三　包1進1

如圖所示，紅方平炮三路，是攻守兩利之著，並伏下

俥三進一的攻勢，紅方仍占
優勢。

14. 相三進五　包1平7

紅方上相是穩健之著，
如改走傌三進一，則馬7進
6，俥二進一，車8平6，俥
二進二，包1退1，黑方失
子得還，紅方不占便宜。

15. 炮三進四　馬2進1
16. 炮七平八　車1平2
17. 炮八退一　車2進2
18. 俥六平三　卒5進1

黑車不能吃傌，因為紅方可走炮八進六，仍可追回一
子，保持優勢。

19. 炮八平四　車2退4		20. 兵三進一　馬1進3	
21. 兵三平四　包8平9		22. 俥二進五　馬7退8	
23. 兵四平五　車2平6		24. 後兵進一　包9進4	
25. 仕四進五　馬8進9		26. 炮三退四　馬3退5	
27. 炮三平一　車6平7		28. 俥三平二　車7進4	
29. 炮一退一　車7退1		30. 傌九進八　馬9進7	
31. 前兵進一　卒3進1		32. 兵七進一　馬7進6	
33. 前兵進一　馬6進8		34. 傌八進七　卒9進1	

如改走包9退1，則炮一進二，換俥之後，紅方仍是
多兵占優。

35. 傌七進六　卒9進1		36. 傌六退八　象3進5	
37. 傌八退六　士5進4		38. 傌六退四　車7平6	

39. 仕五進四　馬8進6　　　40. 俥二進八　將5進1

41. 俥二平四　將5平4

紅方平俥是步好著，以多兵相的優勢和對方互纏，掌握了全局主動。

42. 俥四進五　車6退6　　　43. 俥五進四　將4平5

44. 俥四退三　將5退1　　　45. 炮一進三　馬5進7

不能走馬6退5吃兵，否則紅方可走炮四進八，構成絕殺之勢。

46. 仕六進五　包9平5　　　47. 兵五進一　馬7退6

48. 兵五進一　士4進5　　　49. 炮一進五　士5進6

50. 俥三進一　將5進1　　　51. 俥一進三　將5平4

52. 俥三退四　將4平5　　　53. 兵五平六　將5進1

54. 俥四退二　後馬退7　　　55. 俥二進三　將5退1

56. 炮一退一　馬7退8　　　57. 兵六進一　包5平6

58. 仕五進四　包6進2　　　59. 兵六平五　將5平6

60. 兵七進一

黑方在布局失先之後，雖然力求反擊，但始終沒有得勢的機會。而紅方的攻守異常嚴密，在糾纏中，黑方因兵力不足而失利（選自陳孝堃勝於幼華之對局）。

第 81 局

1. 炮二平五　馬8進7　　　2. 俥二進三　卒3進1

3. 俥一平二　車9平8　　　4. 兵三進一　馬2進3

5. 俥八進九　卒1進1　　　6. 炮八平七　馬3進2

7. 俥九進一　象7進5　　　8. 俥九平六　車1進3

9. 俥二進四　士6進5

紅方升俥巡河，力求穩健之走法。如改走俥二進六，則馬2進1，炮七退一，車1平2，傌三進四或者俥六進三，成另一種變化。

10. 炮七退一　馬2進1　　　11. 俥六進四　卒7進1

如改走包8平9，則俥二進五，馬7退8，傌三進四，馬8進7，傌四進三，包9進4，俥六進三，紅方先手。

12. 兵三進一　包2進2　　　13. 俥六進三　包2平7

14. 兵七進一　象3進1

紅方走法穩重，取得了良好的開局效益。此時進七路兵威脅底象，牢牢掌握了先行之利。

15. 兵七進一　馬7進6

躍馬爭取對攻，力求有所機會。如改走象1進3，則傌三進四，包8平9，俥二進五，馬7退8，傌四進三，包9退1，俥六退五，卒1進1，兵五進一，紅方仍有先手。

16. 俥二退二　卒5進1

17. 傌三進四　包7退3

18. 俥六退五　車1平7

如圖所示，黑方平車打相並沒有什麼作用，可以考慮走車1平8，紅方如走俥二進四，馬6退8，炮五平八，車8平6，傌四進六，

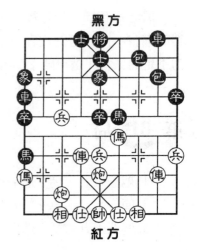

黑方

紅方

馬8進7，相七進五，車6進8，黑方有一戰的機會。

19. 相三進一　　包8進3

進包是步失誤之著，應走卒1進1，雖然落下風，但可支持。

20. 俥六平九　　包7平8　　　21. 俥二進二　　馬6進8

22. 傌四進三　　馬8退7　　　23. 炮五平八　　包8進8

紅方平開中炮，過於求穩，以致失去戰機。應即走兵五進一，從中路進行突破，黑方如走包8進8，則相一退三，卒5進1，俥九平三，車8進3，傌九進七，紅方占優。

24. 相一退三　　車8進7　　　25. 炮八進七　　象1退3

26. 俥九進二　　車8平6　　　27. 仕六進五　　車6平7

28. 帥五平六　　車7進2　　　29. 帥六進一　　車7退4

30. 俥九平八　　包8退1　　　31. 仕五進四　　車7進3

32. 仕四退五　　馬7進8

紅方得子之後，走法比較消極，黑方借機運用馬包車進行搶攻，已取得了一定的攻勢。

33. 俥八退二　　馬8退6　　　34. 帥六退一　　包8進1

35. 帥六進一　　車7退2　　　36. 仕五進四　　馬6進5

37. 帥六進一　　包8退2　　　38. 相七進五　　馬5退3

39. 俥八平七　　車7平4

紅方布局走得很好，一直穩持先手。中局得子之後，近乎已有勝機，但由於過於求穩，又防守不力，被黑方乘勢進行反擊，加上紅方防守鬆散，黑方終於取得了勝局（選自張元啟負徐健秒之對局）。

第 82 局

1. 炮二平五　　馬 8 進 7　　　2. 傌二進三　　車 9 平 8
3. 俥一平二　　馬 2 進 3　　　4. 兵三進一　　卒 3 進 1
5. 傌八進九　　卒 1 進 1　　　6. 炮八平七　　馬 3 進 2
7. 俥九進一　　馬 2 進 1

馬踏邊兵是急進之著，但也有一些人喜好使用，紅方如應法不妥，也難保先手。

　8. 炮七進三　　卒 1 進 1　　　9. 俥二進六　　車 1 進 4

紅方進俥過急，應先走俥九平六，以下車 1 進 4，炮七進一，士 6 進 5，傌三進四，紅方占優。

　10. 炮七進一　　車 1 平 3　　11. 炮七平九　　車 3 平 4

紅方如走炮七平三，則車 3 平 4，俥九平八，包 2 平 3，仕六進五，象 7 進 5，黑方的前景比較樂觀。

　12. 俥九平八　　包 2 平 3

　13. 炮九平七　　包 3 平 4

平包是正確的應法，如改走象 7 進 5，則俥八進六，包 3 平 4，傌三進四，先行躍出右馬，形勢明顯占優。

　14. 仕六進五　　象 7 進 5

如圖所示，黑方隨手上象，容易授人以隙。應改走士 6 進 5，則炮七平三，象

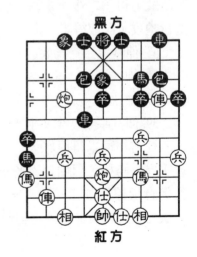

黑方

紅方

7進5，炮五平四，包8平9，黑方足可應付。

15. 傌三進四　車4進1

紅方強行躍傌河口佳著，由此擴大了攻勢。而黑方進車捉傌使局勢惡化，應改走車4平6，則傌八平六，包8平9，傌二進三，馬7退8，傌六進三，卒1平2，傌六平八，馬1退2，這樣雖失一卒，但還可堅持對抗。

16. 傌四進五　馬7進5　　17. 炮五進四　士6進5

18. 傌八進六　車4退2

紅方進傌看住士角包是要著。如改走傌八進五，則車4退2，炮五退二，車8平6，黑有反擊之勢。

19. 炮五退一　車8平6	20. 傌八平七　象3進1
21. 炮五平八　包8平7	22. 炮八進一　車4進1
23. 炮八進三　象1退3	24. 炮七平五

以下黑方如走車4平2捉炮，則傌七進二，車6進3，傌二進三，車6退3，傌二退一，紅勝。這局棋，主要是黑方在中局中有軟弱之著的出現，才被紅方強行躍馬而擴大了優勢。紅方運子異常細膩有力，能夠抓住對方絲毫的失誤，巧妙運子爭先，值得我們學習（選自許銀川勝熊學元之對局）。

第 83 局

1. 炮二平五　馬8進7	2. 傌二進三　車9平8
3. 俥一平二　馬2進3	4. 兵三進一　卒3進1
5. 傌八進九　卒1進1	6. 炮八平七　馬3進2

7. 俥九進一　馬 2 進 1　　　8. 炮七進三　車 1 進 3

進車卒林，著法穩健，如改走卒 1 進 1，形成另一種變化。

9. 俥二進六　包 2 平 4

平包士角不是緊要之著，不如先走車 1 平 4 守肋為佳，將來還有包 2 平 5 的還擊手段，形勢仍較樂觀。

10. 俥九平八　象 7 進 5

上象不是當務之需，還是改走車 1 平 4，對局勢有好處。

11. 炮七進三　包 8 平 9

過早兌車，使局勢更加鬆散，可改走車 1 平 4，加強控制力，尚可支持。

12. 俥二進三　馬 7 退 8　　13. 傌三進四　馬 8 進 6

14. 炮五平四　車 1 退 2　　15. 炮七平八　馬 6 進 8

16. 炮四平五　馬 8 退 6

由於黑方在防守上出現失誤，紅方控制了局勢。

17. 傌四進六　車 1 進 2　　18. 俥八進五　車 1 平 2

紅方進俥兌車可以進一步控制形勢，著法老練。

19. 傌六進八　包 4 平 2　　20. 炮八平九　馬 1 退 2

21. 傌九進八　馬 2 進 4　　22. 後傌進六　卒 9 進 1

23. 兵七進一　馬 4 進 5　　24. 相七進五　卒 5 進 1

25. 炮九進一　將 5 進 1　　26. 仕六進五　馬 6 進 8

27. 炮九退三　馬 8 退 6　　28. 炮九進二　將 5 退 1

29. 炮九進一　將 5 進 1　　30. 炮九退一　將 5 退 1

31. 炮九進一　將 5 進 1　　32. 兵五進一　卒 5 進 1

如圖所示，紅方運子細膩有力，已完全掌握了局勢。

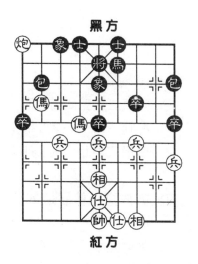

黑方

紅方

此時棄中兵、算度深遠，由此打開了牽制局勢，紅方進一步擴大了攻擊能力。

33. 傌六進四　將5退1
34. 傌八退六　士6進5

退傌可以捉死一象，紅方大占優勢。

35. 傌六進五　卒5平4
36. 兵七進一　士5進6
37. 傌五進七　將5平6
38. 傌七退六　馬6進8
39. 傌四進六　包2退2
40. 炮九平七　士4進5
41. 前傌進八　將6平5
42. 炮七退二　包9退1
43. 炮七平二　包9平2

戰鬥至此，進入傌炮兵對雙包卒少象的殘局，紅方仍然占有較大的優勢。

44. 炮二退二　卒1進1
45. 傌六進七　將5平4
46. 炮二退一　卒4進1
47. 炮二平九　前包進5
48. 傌七退八　將4進1
49. 炮九進二　包2平9
50. 炮九平三　包9進3
51. 炮三平六　卒9進1
52. 傌八退六

紅方在最後階段，運用傌炮兵攻擊恰到好處，非常細緻有節奏。而黑方的應法比較大意，導致4路卒被捉死而無力防守，否則如有雙卒的力量，還是能夠支持下去的（選自李智屏勝苗永鵬之對局）。

第 84 局

1. 炮二平五	馬 8 進 7	2. 傌二進三	馬 2 進 3
3. 俥一平二	車 9 平 8	4. 兵三進一	卒 3 進 1
5. 傌八進九	卒 1 進 1	6. 炮八平七	馬 3 進 2
7. 俥九進一	馬 2 進 1		

進馬踏兵捉炮，目的是迫使紅方放棄平俥肋道的計劃，爭取主動。

 8. 炮七平六　車 1 進 3　　　9. 俥九平八　士 6 進 5

上士鞏固中路，不是當務之急，應改走車 1 平 4，仕六進五，包 2 平 4，炮六進五，包 8 平 4，俥二進九，馬 7 退 8，這樣交換之後，黑方可以滿意。

 10. 俥二進六　包 2 平 4

平包士角之後，招致左馬受壓的被動局勢，應該走車 1 平 4，仕六進五，包 2 平 4，炮六進五，包 8 平 4，俥二平三，象 7 進 5，黑方雖然左馬被壓制，但紅方一時還缺乏有力的手段來擴大優勢，黑方尚可應付。

 11. 俥二平三　包 8 進 4

如圖所示，黑方的左馬比較單薄，紅方當然不會放過這個攻擊機會，所以平俥壓馬，爭取主動。在一般情

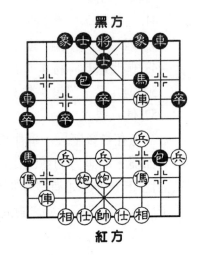

黑方

紅方

況下，因為黑方有包 8 進 4 的反擊手段，紅方是不宜吃卒壓馬的，但是紅方有進傌的機會。所以平俥是可行之著，是保持優勢的正確選擇。

12. 傌三進四　包 8 平 7　　13. 俥三平四　包 4 平 5

14. 俥八平三　包 5 進 4　　15. 仕四進五　包 7 平 8

16. 兵三進一　包 8 進 3　　17. 相三進一　車 1 平 4

18. 帥五平四　象 7 進 5　　19. 兵三平二　包 5 平 6

紅方如改走兵三進一逐馬，然後從中路突破，但黑方有一定的反擊機會，所以沒有這麼走。試變如下：兵三進一，包 8 平 4，兵三進一，車 8 進 9，相一退三，包 4 平 7，帥四進一，包 5 進 2，帥四平五，車 4 進 4，黑方棄子有攻勢，比較合適。

20. 傌四進三　車 8 平 6　　21. 俥四進三　馬 7 退 6

22. 傌三進一　車 4 進 1　　23. 帥四平五　士 5 進 6

上士導致敗局。應改走包 6 退 5，則俥三平四，車 4 平 8，傌一進三，士 5 進 6，俥四進六，將 5 進 1，雖然處境不好，但還可堅持下去。

24. 俥三進五　車 4 平 6　　25. 俥三平五　包 6 平 7

26. 仕五進四　車 6 平 8　　27. 俥五進一　士 4 進 5

28. 傌一進三　將 5 平 4　　29. 俥五平六　馬 6 進 4

30. 俥六平四

至此，黑方如走馬 4 進 5，則俥四平六，馬 5 退 4，俥六平二，紅勝。黑方如走車 8 平 4，則俥四進二，士 5 退 6，傌三退五，紅勝。這局棋，黑方主要在第 9 回合和第 10 回合時，接連走了兩步軟弱之著，造成了很大的被動，直至失敗（選自胡榮華勝言穆江之對局）。

第二編　五七炮進三兵對屏風馬上 7 路象

第 85 局

1. 炮二平五	馬 8 進 7	2. 傌二進三	車 9 平 8
3. 俥一平二	馬 2 進 3	4. 兵三進一	卒 3 進 1
5. 傌八進九	卒 1 進 1	6. 炮八平七	馬 3 進 2
7. 俥九進一	馬 2 進 1	8. 炮七進三	車 1 進 3

可以改走卒 1 進 1，以下俥九平六，車 1 進 4，炮七進一，士 6 進 5，傌三進四，車 1 平 6，傌四進六，包 8 進 4，黑方可以抗衡。

9. 俥九平八	車 1 平 4	10. 俥二進六	包 2 平 4
11. 炮七進二	象 7 進 5	12. 傌三進四	士 6 進 5
13. 傌四進三	車 4 進 1	14. 俥八進五	車 4 平 2
15. 俥八平九	車 2 平 3	16. 炮七平八	包 4 平 3
17. 俥九平八	馬 1 進 3	18. 兵五進一	馬 3 退 5
19. 相三進一	卒 1 進 1	20. 兵五進一	卒 5 進 1
21. 傌三退五	馬 7 進 6	22. 俥二退三	車 8 平 7

此時如改走馬 5 退 7，則傌五進六，將 5 平 6，傌六退七，馬 7 進 6，帥五進一，馬 6 退 8，俥八平四，包 8 平 6，俥四退一，象 5 進 3，炮八平四，紅方得子占優。

23. 仕六進五	卒 1 進 1	24. 傌九退七	車 3 進 2

仍可改走馬 5 退 7，還是對攻之勢。

25. 俥八平七	車 3 退 3	26. 傌五進七	包 3 進 6

如圖所示，黑方打傌交換過於急躁，可改走車 7 進 5 殺兵對攻，以下紅方如走炮八平五，則象 3 進 5，傌七進五，馬 6 退 5，炮五進五，士 5 進 6，炮五平二，包 3 平

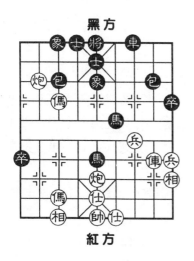

黑方

紅方

8，俥二進四，車7平3，俥二進二，將5進1，俥七進五，馬5退4，俥二平六，車3進4，仕五退六，馬4進6，相一退三，馬6進5，相三進五，車3退3，形成和局。

27. 俥二進四　　馬5退3
28. 俥七進五　　馬6退5

棄俥踏象，先棄後取，由此突破了黑方的陣地，是步緊湊有力的攻殺著法。

29. 炮八進二　　將5平6　　30. 俥二平五　　車7進3
31. 俥五退三　　馬3退4　　32. 俥五平四　　馬4退6
33. 炮八退五　　包3退6　　34. 炮五平四　　包3平5
35. 炮八平五　　將6進1　　36. 炮五退一　　車7平3
37. 俥四平五

由於黑方兌炮打俥過於急躁，被紅方先棄後取而突破了防線，實在令人可惜。總之，還是黑方的謀劃有問題。

此時黑方已無法防守，以下如走車3平6，則炮五進五，象3進5，兵三進一，將6退1，兵三進一，車6進3，兵三進一，紅方捉死黑馬，形成勝局（選自呂欽勝林宏敏之對局）。

第 86 局

1. 炮二平五 馬 8 進 7	2. 傌二進三 車 9 平 8
3. 俥一平二 馬 2 進 3	4. 兵三進一 卒 3 進 1
5. 傌八進九 卒 1 進 1	6. 炮八平七 馬 3 進 2
7. 俥九進一 馬 2 進 1	

黑方搶邊兵逐漸流行。為了避開此著法，可以改走傌三進四，變成另一種攻法。

8. 炮七進三 車 1 進 3	9. 俥九平八 車 1 平 4
10. 傌三進四 包 2 平 4	

紅方躍傌河口，企圖搶奪攻勢。可以改走俥二進六，則包 2 平 4，傌三進四，象 7 進 5，炮七進三，車 8 進 1，炮七退一，車 8 平 6，俥八進三，包 8 退 1，紅方先手。

11. 炮七進二 象 7 進 5	12. 傌四進三 包 8 進 5

紅方進傌吃卒，爭搶攻勢，但過於求快，反而被對方進包封俥爭搶先手。不如改走俥二進六，採取穩扎穩打的戰術控制局勢，比較適當。

13. 俥八進七 車 8 進 3

紅方如改走仕四進五，則包 8 平 1，俥二進九，馬 7 退 8，俥八進二，卒 1 進 1，相七進九，馬 8 進 7，黑方可以滿意。

14. 炮五平三 包 4 進 7

如圖所示，此時黑方突然揮包打士，展開對攻，是一步爭先的佳著。紅方不得不進行防守，但也伏下了一定的後患。

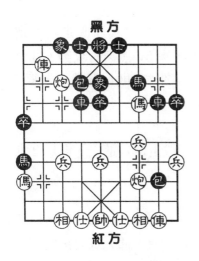

黑方

紅方

15. 相三進五　車4退1

紅方上相防守，是正確的走法。如改走炮七平三，則包4平6，帥五平四，車4進6，帥四進一，馬1進3，黑方有攻勢。

16. 炮七退一　車4進1

17. 俥八退二　士4進5

紅方可以改走炮七進一，不用變著，看黑方的應法，再作打算較好。現在黑方補右士，著法比較軟弱，不如改走包4退1，以後可以平包威脅對方。

18. 俥三進五　象3進5

進俥吃象，準備先棄後取，適時發動反擊，打亂黑方的防守。

19. 炮三進五　包4退2　　20. 兵三進一　車8退3

21. 仕四進五　包4平3

上仕防守，力求穩健，但過於保守，其實局勢一時不會出現意外。可考慮改走俥八進三，士5退4，炮七進二，尚有機會爭取進展。

22. 俥八退三　包3退4　　23. 炮三退一　車4進1

如改走卒5進1，則炮三平七，車4平3，俥八平九，車3平1，俥九平八，卒1進1，兵三平四，卒1進1，俥八進六，士5退4，俥九退七，紅方先手。

24. 炮三平七　馬1退2　　25. 兵七進一　車4平7

　　紅方進七路兵是必然的走法。如惜兵而改走兵三進一，則馬 2 進 4，兵七進一，馬 4 進 6，黑方有攻勢。此時黑方吃兵順勢而下，如改走馬 2 進 4，則兵五進一，車 4 平 7，炮七平九，紅方占先。

　　26. 炮七退一　　馬 2 退 1

　　紅攔阻兌子是平穩之著，如改走俥八進一，則馬 2 進 4，黑方有反擊的機會。

　　27. 炮七進二　　車 7 平 2

　　兌車可以保持局勢的平穩，如改走卒 1 進 1，則俥八進四，馬 1 進 2，炮七進一，卒 1 進 1，傌九退七，紅方先手。

28. 傌九退七	車 8 進 6	29. 俥八進二	馬 1 進 2
30. 炮七退一	卒 9 進 1	31. 兵七進一	象 5 進 3
32. 傌七進八	象 3 退 5	33. 傌八進九	車 8 退 2
34. 炮七退四	馬 2 進 4	35. 炮七平二	車 8 平 1
36. 炮二進七	象 5 退 7	37. 俥二進四	馬 4 進 2
38. 俥二平七	車 1 平 8	39. 俥七進五	士 5 退 4
40. 俥七退六	車 8 退 4		

　　雙方都力求穩健，經過一系列兌子之後，形勢迅速簡化。形成和局（選自柳大華和徐天紅之對局）。

第 87 局

1. 炮二平五	馬 8 進 7	2. 傌二進三	車 9 平 8
3. 俥一平二	馬 2 進 3	4. 兵三進一	卒 3 進 1

5. 傌八進九　卒1進1　　　6. 炮八平七　馬3進2

7. 傌九進一　馬2進1

進馬踏兵捉炮，可以引起激烈的搶攻之勢，變化也很複雜。

8. 炮七進三　車1進3　　　9. 傌九平八　車1平4

10. 傌三進四　包2平5

看到紅方急於從中路攻擊，所以平中包展開反擊。

11. 仕六進五　包8進5

紅方補仕比較遲緩，應改走傌二進三，黑方如走包8平9，則傌二平三，車8進4，炮七進二，紅方可以滿意。此刻黑方進包封傌，是爭奪先手的要著。

12. 傌八進二　卒1進1　　　13. 傌九退七　士6進5

14. 傌四進三　車4進2　　　15. 傌三進五　象7進5

16. 炮七平九　包8進1　　　17. 傌七進九　馬7進6

18. 炮五平六　馬6進7　　　19. 相七進五　馬7進6

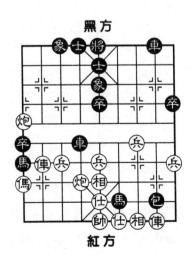

黑方

紅方

如圖所示，黑方竭盡全力展開攻擊，此時進馬捉傌是獲取優勢的關鍵之著，有力的攻擊迫使紅方棄傌吃包，否則如走傌二平一，則車4進2，黑方得子勝勢。

20. 傌二進一　車8進8

21. 炮六平八　車4進2

紅方在布局時未能及時進二路傌壓住車包，反而被對方進包反壓，黑方借助空

間優勢，巧妙進馬捉俥，從而得子得勢。這種反擊之法，值得少年棋手特別注意（選自黃海林負徐天紅之對局）。

第 88 局

1. 炮二平五	馬 8 進 7	2. 傌二進三	馬 2 進 3
3. 俥一平二	車 9 平 8	4. 兵三進一	卒 3 進 1
5. 傌八進九	卒 1 進 1	6. 炮八平七	馬 3 進 2
7. 俥九進一	馬 2 進 1	8. 炮七進三	卒 1 進 1
9. 俥九平八	車 1 進 4		

紅方不如改走俥九平六或傌三進四，比較有力量。

10. 炮七進一	包 2 平 4	11. 俥二進六	象 7 進 5
12. 俥八平六	士 6 進 5		

紅方又平俥捉包，失去一先，無形中讓黑方加固了陣地。

13. 俥六進三	包 8 平 9	14. 俥二進三	馬 7 退 8
15. 傌三進四	馬 8 進 6	16. 俥六進一	車 1 平 4
17. 傌四進六	包 4 平 2	18. 仕六進五	包 9 進 4
19. 炮七進二	士 5 進 4	20. 炮七平九	卒 9 進 1
21. 炮五平四	包 9 退 1	22. 相七進五	卒 1 平 2
23. 炮九平八	象 5 進 3	24. 傌六進四	馬 6 進 8
25. 傌四進三	將 5 進 1	26. 炮四平二	包 2 平 1
27. 傌九退七	象 3 退 5		

雙方兌去雙車之後，各自積極尋求有力的手段奪取優勢。此時黑方的將位不正、士象散亂，但雙包馬占位較

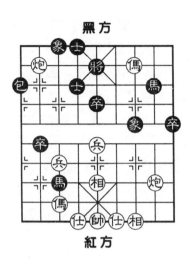

黑方

紅方

佳，並且又多過河卒，已經占優勢。現在紅方退俥不太有力，不如走炮八退二，設法消滅對方有生力量較為積極。

28. 炮二進四　卒 7 進 1

紅方進炮不起作用，不如改走炮八退二打卒，仍可進行對抗。

29. 兵三進一　象 5 進 7

30. 兵五進一　馬 1 進 3

31. 炮二退四　包 9 進 3

32. 仕五退六　馬 3 退 5

如圖所示，由於紅方子力分散，不能形成協同作戰，已經落後於黑方。此時應走仕五進六，限制黑馬活動，以後有上相打馬及俥七進五的著法，還有一定的攻擊能力。因為現在的時間是非常寶貴的，倘被對方控制住子力，又少兵，局勢將更加困難。

33. 俥七進九　包 1 進 4

紅方此刻應走兵五進一大膽棄兵攻殺，則卒 5 進 1，俥七進六，卒 5 進 1，俥六進七，運俥踏卒奪士，協助攻擊，還有一定的機會。

34. 仕六進五　馬 5 進 7

35. 炮八退三　卒 9 進 1

36. 炮八平四　包 9 平 8

紅方平炮並不得力，應改走俥三退二，卒 9 平 8，俥二退四，紅方還能組織攻擊，不至於困守難行。

37. 炮四平九　卒 9 進 1

38. 俥九退八　卒 2 進 1

39. 仕五進四	卒 2 進 1	40. 傌八進六	卒 2 平 3
41. 兵七進一	卒 3 平 4	42. 傌六進八	卒 4 平 3
43. 傌八退九	包 1 平 5	44. 相五進三	包 5 平 7
45. 炮九平七	包 7 進 3	46. 帥五進一	包 7 平 1
47. 炮七退三	包 1 退 8	48. 傌三退二	卒 9 平 8
49. 炮二平一	包 8 退 5		

黑方運用小卒迫困紅傌，使其疲於奔命，難以安位，然後利用雙包左右閃擊，弈來細膩緊湊，頗見功力，不給紅方任何喘息之機，最後獲得一子，形成勝局（選自黃仕清負鄭一泓之對局）。

第 89 局

1. 炮二平五	馬 8 進 7	2. 兵三進一	車 9 平 8
3. 傌二進三	卒 3 進 1	4. 俥一平二	馬 2 進 3
5. 傌八進九	象 7 進 5	6. 俥九進一	包 2 平 1

平邊包可以避開熟套，爭取在戰略上取得主動，與紅方對搶先手。

7. 炮八平七	車 1 平 2	8. 兵九進一	包 8 進 4

紅方進兵活馬是穩健之著，如急走兵七進一衝兵，則馬 3 進 2，兵七進一，馬 2 進 1，俥九平七，車 2 進 5，由於黑車能夠搶占騎河要道，局勢並不吃虧。

9. 俥九平四	士 4 進 5	10. 兵七進一	馬 3 進 2

躍進右馬，一時沒有便宜，不如改走車 2 進 4，則傌三進四，包 8 退 1，形成牽制，各有千秋。

11. 兵七進一　馬2進1　　　12. 炮七進一　包8退2

退包防守是冷靜的應法。如果想得好處而走包8平3，則俥二進九，馬7退8，俥九進七，包1平3，俥四平九，車2進6，俥七退六，包3進7，仕六進五，黑方子力分散，不能組織有效的攻勢，明顯落入下風。

13. 俥四進三　卒7進1　　　14. 炮五平四　包8平3

紅方平炮棄兵是正確的應法，不然會使形勢不利。如改走兵七進一，則卒7進1，俥四平三，包8平3，炮七平六，車8進9，俥三退二，馬1進3，俥三平七，馬3退5，俥七平五，馬7進6，黑方占優。

15. 相三進五　車8進9　　16. 俥三退二　卒7進1

17. 俥四平三　包3退2　　18. 俥二進三　車2進4

19. 炮七退二　包3進5

紅方退炮之後，伏下了俥九進七及炮四進一等攻擊手段。而黑方及時兌子解圍，化解了受攻的不利局勢。

20. 炮四平七　馬1進3

21. 炮七平三　馬7進6

22. 俥三平七　馬3退4

23. 兵五進一　馬4進5

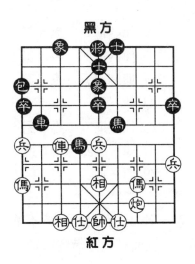

黑方

紅方

如圖所示，紅方衝中兵失誤，一著之差使局勢頓落下風，可見掌握好計算的精確度委實不易。應改走俥三進四，暗伏俥七進五吃象之著，仍占先手。此時黑方刻不容緩地進馬吃相，通過先

棄後取的戰術，奪得了優勢。

　　24. 相七進五　車2進3　　　25. 傌三進四　車2平1

　　紅方如不保子而走傌九進八，則車2平5，傌三退五，包1進3，俥七進五，士5退4，俥七退七，馬6進4，傌八退六，包1進4，俥七退二，馬4進2，黑方獲勝。

　　26. 俥七進五　士5退4　　　27. 俥七退二　包1進3

　　28. 俥七退三　卒1進1　　　29. 炮三平八　車1平2

　　紅方平炮幫倒忙，應改走炮三平五，下一步可走兵五進一，還有求和的希望。

　　30. 炮八平九　馬6退4

　　退馬好著，加速了攻勢。

　　31. 俥七平六　馬4進2　　　32. 俥六平七　馬2進1

　　33. 俥七退一　馬1進2　　　34. 俥七平四　車2平5

　　35. 仕四進五　包1平3

　　應改走車5退2，可以得子。

　　36. 帥五平四　包3平6　　　37. 俥四進一　車5平1

　　38. 俥四進五　將5進1　　　39. 俥四退一　將5退1

　　40. 俥四退一　士4進5　　　41. 俥四平五　車1進1

　　42. 俥五退一　車1退2　　　43. 俥五平一　車1平6

　　44. 帥四平五　馬2退3　　　45. 仕五進六　馬3退5

　　46. 俥一進三　士5退6　　　47. 俥一退四　士6進5

　　48. 俥一進四　車6退6　　　49. 俥一平四　將5平6

　　50. 仕六進五　馬5退7

　　紅方在中局時本來占有先手，但由於過於保守，不讓黑馬臥槽，而進中兵壓住4路馬，反而被黑方借機馬踏中

相而取勢。至此，紅方邊兵必失，難以對抗馬卒的攻擊而失敗（選自李艾東負閻文清之對局）。

第 90 局

1. 炮二平五　馬8進7　　2. 傌二進三　車9平8
3. 俥一平二　馬2進3　　4. 兵三進一　卒3進1
5. 傌八進九　象7進5　　6. 俥九進一　包2平1
7. 炮八平七　車1平2　　8. 兵七進一　馬3進2
9. 兵七進一　馬2進1　　10. 俥九平七　車2進5
11. 俥二進四　包8進2

不如改走車2平3，則炮七平六，車3進3，傌九退七，象5進3，這樣走可以吃去過河兵，不會留下後患，局勢可以應付。

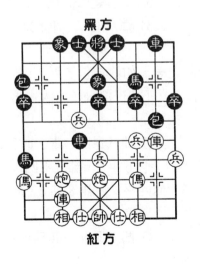

黑方

紅方

12. 兵七平六　車2平4
13. 傌九進七　馬1進3
如圖所示，紅方躍傌出擊，保護過河兵，不畏黑方以馬兌炮後再用俥牽制所產生的威脅，著法含蓄而大膽。

14. 俥七進一　車4平3
15. 相七進九　車3退4
16. 兵五進一　士4進5
17. 兵六進一　車3進3

18. 兵六平五　包1平3　　　19. 前兵進一　象3進5

紅方不怕丟傌的危險，而運兵直攻中路，著法耐人尋味。

20. 炮五進五　士5退4　　　21. 仕四進五　包3進4
22. 傌二退一　車3退2　　　23. 炮五退二　包3退2
24. 傌三進四　包8平6　　　25. 傌二進六　馬7退8

紅方雖然少一子，但仍要兌傌，如改走傌二平六，則車8進9，成對攻之勢。

26. 炮五平六　車3平8

紅方平開中炮，是高超的運子方法，可以使中兵發生威力。因傌傌兵不能壓過對方陣地，很難取得攻勢。

27. 炮六退一　包3平2　　　28. 車七平八　包2平3

不如改走包2退2，則兵五進一，包6退3，炮六平五，包2平5，局勢還可對抗。

29. 兵五進一　包6退3　　　30. 炮六平五　士6進5
31. 兵五平六　車8平5　　　32. 炮五退二　包3退2
33. 傌四進三　車5進3　　　34. 傌八進二　車5進1
35. 傌八進三　包6進7

進包勉強對攻，無可奈何之著，如改走包3平7，則傌八退四，車5退1，傌八平二，紅方得還一子，大占優勢。

36. 相九進七　包3平7　　　37. 傌八退四　車5退3

如改走車5退1，則傌八平四，包6平7，帥五平四，車5進2，相七退五，包7退5，傌四平二，馬8進6，傌二進五，紅方仍是勝勢。

38. 傌八平四　包6平7　　　39. 傌三退五　車5平8

40. 帥五平四

紅方在開局之後，不落常套，而走俥九平七保炮，此著似笨實巧，後中藏先。然後棄左俥而運兵直攻中路，取得了一定的攻勢。以後又走出了平開空頭炮的巧妙著法，叫人覺得不可思議。但此著含蓄有力，為使俥傌兵能壓過陣地打下了伏筆。由此發動了攻擊，令黑方防不勝防而失敗（選自許銀川勝張強之對局）。

第 91 局

1. 炮二平五	馬 8 進 7	2. 傌二進三	車 9 平 8
3. 俥一平二	馬 2 進 3	4. 兵三進一	卒 3 進 1
5. 傌八進九	卒 1 進 1	6. 俥九進一	卒 1 進 1
7. 兵九進一	車 1 進 5	8. 俥二進四	象 7 進 5
9. 炮八平七	包 2 平 1	10. 俥九平四	車 1 平 4

平肋車企圖尋求攻勢，而以往多走包 8 進 2，利用巡河包等待機會。

11. 俥四平八　馬 3 進 4

紅方平俥八路是急躁之著，應改走俥四進三尋求兌子，則車 4 進 2，炮五平四，馬 3 進 4，相三進五，馬 4 進 6，炮四平六，紅方不失先手。

12. 傌九進八　馬 4 退 6　　13. 炮七平九　包 1 進 4

正確之著，如改走車 4 平 7，則傌八進六，車 7 平 8，傌三進二，紅方以下有傌六進四的爭先手法，黑方反而不合算。

14. 相三進一　包8進1　　　15. 傌八進七　士6進5

16. 傌七退九　包1退1

退包是爭先的重要手段，以下可走卒7進1威脅對方。

17. 俥二退一　馬6進7　　　18. 傌九進八　前馬退9

19. 俥二退二　包8進3

紅方不如改走兵一進一，則包1平9，炮九進七，下一回合可走傌八進七棄傌踏象，紅方還可應付。此時黑方進包克制住紅方傌八進九的威脅，局勢逐漸占優。

20. 俥二平六　車4進3　　　21. 俥八平六　卒7進1

22. 傌八進九　包8平3　　　23. 兵一進一　馬9退7

24. 傌三進四　前馬進5　　　25. 傌四進六　包3退1

26. 傌六退七　包1平9　　　27. 炮九平七　車8進6

進車是果斷的應法，紅方更難應付。

28. 炮七進二　卒3進1　　　29. 兵五進一　車8平6

紅方如改走傌九退七，則將5平6，俥六平四，車8平6，炮五平四，包9平6，黑方多卒大占優勢。此時黑方平6路車是正著，如貪走卒3進1，則傌九退七，將5平6，俥六平四，士5進6，俥四進六，紅勝。

30. 傌七進九　馬5進7

如圖所示，黑方中馬被

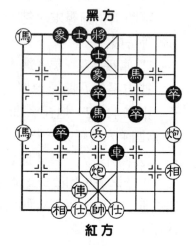

黑方

紅方

捉，看來只好退馬防守，不料黑方出人意料地進馬棄子爭先，由此突破了紅方的防守，著法兇悍有力，令人贊賞。

31. 相一進三	將5平6	32. 俥六平二	包9平5
33. 炮五平二	車6進3	34. 帥五進一	包5平1
35. 炮二平八	包1平7	36. 相七進五	車6退3
37. 相五進七	馬7進6	38. 俥二進一	馬6進4

黑方在布局上占了便宜，以多卒之勢而反先。以後在中局又施展了進馬獻馬的巧妙著法，一舉形成勝勢（選自陳廷水負趙國榮之對局）。

第 92 局

1. 炮二平五	馬8進7	2. 俥二進三	車9平8
3. 兵三進一	卒3進1	4. 俥一平二	馬2進3
5. 傌八進九	象7進5	6. 俥九進一	包2平1
7. 炮八平七	車1平2	8. 兵九進一	包8進4

紅方挺邊兵，防止黑方走騎河車爭先，是穩健之著。

9. 俥九平四	士4進5	10. 俥四進二	包8進2
11. 仕四進五	馬3進2	12. 傌三進四	馬2進1

紅方上河口傌伏下奪搶黑卒的手段，比較積極。如改走炮五平四，則馬2進1，炮七平六，車2進5，相三進五，車2平7，傌三進四，包8退1，仕五退四，包1進3，黑方可以對抗。

13. 炮七平六	卒3進1	14. 兵五進一	卒3平4

紅方如急於走傌四進五，則馬7進5，炮五進四，車2

進 3，黑方足可應戰。此刻黑方如改走車 2 進 3，則兵五進一，卒 5 進 1，俥四進六，車 2 進 1，炮五進五，士 5 退 4，俥六進七，紅方優勢。

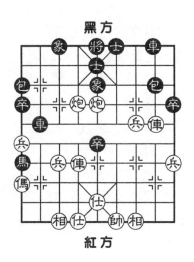

黑方

紅方

15. 俥四進五　馬 7 進 5

16. 炮五進四　卒 4 平 5

17. 帥五平四　包 8 退 6

18. 炮六進五　將 5 平 4

紅方出帥以後又進炮黑方士角，實為有力的著法，由此步入佳境。

19. 俥四平六　將 4 平 5　　　20. 俥二進五　卒 7 進 1

21. 兵三進一　車 2 進 3　　　22. 炮六退一　車 2 進 1

23. 炮六平一　車 8 平 7

如圖所示，紅方平炮打卒實為緩手，應改走相三進五補一手，以下黑如車 8 平 7，兵三平四，紅方占優勢。

24. 相三進五　車 2 平 7

紅方如改走俥六進五，則車 2 平 7，俥二平三，車 7 進 4，炮一進三，車 7 退 4，俥六平五，將 5 平 4，俥五平一，包 8 進 7，相三進一，車 7 平 8，雙方對攻，局勢複雜。

25. 俥二平三　車 7 進 4　　　26. 炮一平九　車 7 平 5

27. 炮五退二　車 5 進 1　　　28. 炮九退三　車 5 平 1

29. 炮九進四　包 8 平 1　　　30. 俥九退八　包 1 平 2

紅方在後半局只顧攻入，而疏於防守，被黑方吃去三

路兵，優勢被化解；如先補上一手相三進五，則形勢就會改觀。所以，在對局中，防守是很重要的戰術（選自言穆江和卜鳳波之對局）。

第 93 局

1. 炮二平五	馬 8 進 7	2. 傌二進三	馬 2 進 3
3. 俥一平二	車 9 平 8	4. 兵三進一	卒 3 進 1
5. 傌八進九	象 7 進 5	6. 俥九進一	包 2 平 1

如改走車 1 進 1，則俥九平六，包 8 進 4，俥六進五，車 1 平 8，炮八進四，包 8 平 7，俥六平七，紅方占先。

7. 炮八平七	車 1 平 2	8. 兵七進一	馬 3 進 2

紅方如改走兵九進一，則包 8 進 2，俥九平六，紅方略失先手。

9. 兵七進一	馬 2 進 1	10. 俥九平七	包 8 進 2
11. 俥二進四	士 4 進 5	12. 兵七進一	包 8 平 3

紅方衝兵太急，應改走傌三進四，仍可保持先手。

13. 炮七平六	車 8 進 5	14. 傌三進二	車 2 進 5
15. 炮六進四	車 2 平 3	16. 俥七進三	馬 1 退 3
17. 傌九進八	包 3 進 5		

運包打相，正確之走法。如改走卒 7 進 1，則兵三進一，象 5 進 7，傌二進一，紅方優勢。

18. 仕六進五　卒 1 進 1

進一步卒意在尋求變化，如改走包 3 退 6，則傌八進七，馬 3 退 4，傌七進九，象 3 進 1，傌二進三，象 1 退

3,將要形成和局。

19. 炮五平三　　卒 1 進 1　　　20. 相三進五　　卒 1 平 2
21. 相五退七　　馬 3 進 5　　　22. 炮六平三　　包 1 進 2

不如改走馬 5 退 7，先吃去一兵比較實惠，以下紅方如走相七進五，則馬 7 進 5，黑方多卒象，大占優勢。

23. 前炮平二　　馬 5 進 7　　　24. 傌二退三　　馬 7 進 6
25. 炮二進三　　象 5 退 7　　　26. 炮二退七　　馬 6 進 4

進馬過急，還應改走象 3 進 5，先補上一手，較為穩妥。

27. 兵七平六　　卒 5 進 1　　　28. 炮二進二　　馬 4 進 3
29. 仕五進六　　包 1 進 5　　　30. 相七進五　　卒 2 進 1
31. 傌三進五　　馬 3 進 2　　　32. 帥五進一　　馬 2 退 1
33. 炮二退三　　象 3 進 5　　　34. 傌五進七　　卒 5 進 1
35. 傌七進八　　卒 5 進 1

紅方躍傌出擊，對黑方構成一定的威脅，使局勢趨於複雜化。

36. 炮二進四　　象 5 進 7

黑方

如圖所示，雙方傌炮兵展開了對攻，紅方雖然少一相，但是子力位置較好，形勢優劣一時難定。此時紅方進炮要殺，意在搶攻，如改走相五進七，先防一手，然後再伸炮過河，紅方形勢也很樂觀。黑方在這關鍵時刻，走出了棄象攔炮之著，

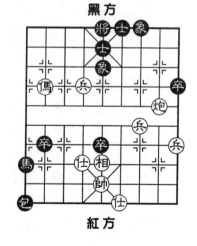

紅方

頗有對攻意識。如改走馬1退3，則相五進七，包1平4，俥八進七，將5平4，帥五退一，包4退1，帥五平六，黑方不好對付。

37. 兵三進一　包1退1　　38. 帥五平四　卒5進1

紅方平帥不好，容易受到打擊。不如改走帥五退一，則馬1進3，帥五平六，馬3退5，仕四進五，卒5平4，兵三進一，馬5退6，炮二平五，將5平4，炮五退一，包1退4，雙方互攻，後果一時難料。

39. 兵三進一　包1平4

平肋包利於攻守，並迫使紅方兌子，由此進入優勢殘局。

40. 炮二平六	包4退4	41. 俥八退六	卒5平4
42. 兵一進一	馬1進3	43. 仕四進五	卒4平5
44. 俥六退四	卒2平3	45. 兵三平二	卒3平4
46. 兵二平一	卒4平5		

紅方雖然多兵，但離戰場太遠，一時難有作為。而主帥陣地防守太弱，很難阻止馬雙卒的攻擊，形勢不妙。

47. 兵一平二	卒5平6	48. 兵二平三	馬3退2
49. 仕五退六	馬2進1		

運馬準備捉仕，攻擊目標準確，紅方已難應付。

50. 帥四退一	馬1退3	51. 帥四平五	卒5平4
52. 仕六進五	卒4進1	53. 仕五進六	馬3退4
54. 俥四退六	卒6平5	55. 俥六退八	馬4進3
56. 俥八進七	卒5進1	57. 帥五平四	馬3退4
58. 帥四進一	馬4退6	59. 兵三平四	馬6進7
60. 帥四退一	馬7進8	61. 帥四平五	馬8退6

62. 帥五平四　卒 5 進 1

紅方在殘局時，進攻中忘記防守，被黑方多吃一相占了便宜。在最後階段，雖然進行頑強的防守，但已是孤掌難鳴，黑方中卒進入九宮，紅方終於失敗（選自權德利負張曉平之對局）。

第 94 局

1. 炮二平五　馬 8 進 7　　　2. 傌二進三　車 9 平 8
3. 兵三進一　卒 3 進 1　　　4. 俥一平二　馬 2 進 3
5. 傌八進九　象 7 進 5　　　6. 炮八平七　馬 3 進 2
7. 俥九進一　車 1 進 1　　　8. 俥九平六　包 8 進 4

進包封俥，是爭取反擊的一種走法。

9. 兵五進一　馬 2 進 1　　　10. 炮七退一　車 1 平 8
11. 兵五進一　包 8 平 5　　　12. 傌三進五　車 8 進 8

紅方棄俥進兵，計劃以俥換取雙子，以便有利於創造攻勢。

13. 兵五進一　馬 7 進 5

棄馬踏兵正確，否則將要受攻。

14. 炮五進四　士 6 進 5　　　15. 傌五進六　前車平 7

平車去相，暗伏攻殺之妙計，紅方如一時不察，就要落入陷阱之中。

16. 傌六進四　包 2 進 6

如圖所示，紅方進傌要殺，正中黑方的計謀。應改走炮七進四打卒，黑方如走車 7 平 6，則帥五平四，車 8 進

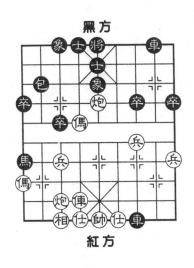

黑方

紅方

9，帥四進一，車 8 退 1，
帥四退一，車 8 平 4，偶六
進五，紅勝。又一變化是炮
七進四後，黑方走車 8 進 2
保中象，則偶六進七，紅方
不難走。此時黑方進包打偶
解殺還殺，紅方損失嚴重，
已無法防守。

17. 炮五平三　　車 7 平 9
18. 俥六平三　　包 2 平 7
19. 炮三退五　　車 8 平 6

　一步妙著，可制對方於死地，這話一點不假。這局棋
就是一個明顯的例子。少年棋友在對局時，一定要考慮對
方可能暗設的埋伏，不要粗心大意。才能很好地作出應
對，不至於陷入無法自拔的不利局勢中（選自孟立國負言
穆江之局）。

第 95 局

1. 炮二平五　　馬 8 進 7　　2. 俥二進三　　車 9 平 8
3. 兵三進一　　卒 3 進 1　　4. 俥一平二　　馬 2 進 3
5. 傌八進九　　象 7 進 5　　6. 俥九進一　　車 1 進 1

　黑方出橫車準備對搶先手，但 3 路馬易受攻擊，如何
解決這一難題，還要在實戰中多加運用，才能有所發現。

7. 俥九平六　　包 8 進 4　　8. 俥六進五　　車 1 平 8

9. 兵七進一　包 8 平 7

紅方棄兵是步好著，準備平七路俥壓馬，逐漸展開攻擊。

10. 俥二平一　卒 3 進 1

11. 俥六平七　馬 3 退 5

12. 俥七退二　前車進 3

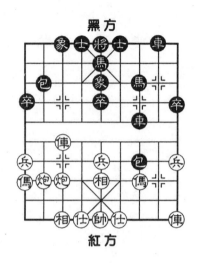

黑方

紅方

紅方退俥吃卒，平穩之著，可考慮改走炮八進四過河搶奪中卒，可以取得較理想的形勢。試舉一變如下：

炮八進四，馬 5 退 7，炮八平五，前馬進 5，炮五進四，士 6 進 5，俥七進三，前車進 6，傌三退五，前車平 6，俥七退五，將 5 平 6，相三進五，紅方占優。

13. 炮五平七　卒 7 進 1　　14. 兵三進一　前車平 7

15. 相三進五　馬 7 進 6

如圖所示，黑方上馬河口，本打算躍出窩心馬，但擋住了河口車的防守，實不應該這樣走。此時宜走車 8 進 8 守住下二路，使紅方右俥難動，以下紅方如走仕四進五，則車 8 平 6，俥一平二，車 7 平 8，局勢平穩。

16. 俥一進一　馬 5 進 7　　17. 俥一平六　車 8 進 1

18. 仕六進五　車 8 平 1　　19. 炮八進二　包 7 平 8

20. 俥六進四　包 8 退 2

此時紅方應改走俥七進三捉包，則包 2 進 2，炮八平五，包 2 平 5，帥五平六，士 4 進 5，俥六進四，以下黑方如走馬 6 進 7，則炮五平八，車 1 平 2，兵九進一，黑方較

難應付。

21. 俥六退二　包8進2　　22. 俥六進二　包8退2
23. 俥六退二　包8進2　　24. 俥六進二　包8退2
25. 俥六退二　包8進2　　26. 俥六進二　包8退2
27. 俥六退二　包2進2

黑方所走著法是長打，按規則不變作負，所以必須變著。

28. 俥七進三　馬6進7　　29. 傌九進七　馬7進9
30. 傌七進八　車7平2

應改走包8平2，則傌三進四，馬9進7，帥五平六，士6進5，由於不失象，黑方尚可應付。

31. 炮七進七　象5退3　　32. 炮八平五　象3進5
33. 俥七平五　士4進5　　34. 俥五平三　馬9進7
35. 帥五平六　包8平4　　36. 仕五進六　車1平3
37. 傌三退五　車3進5　　38. 俥六進一　車3平5

紅方應先走炮五平二，則將5平4，炮二進五，將4進1，俥六進一，馬7退6，炮二退六，由於黑方少一象，仍難防守。

39. 炮五進四　車5平6

紅方炮五進四是敗著，應改走炮五平二，則車5平8，俥三退六，車8退1，俥三進三，局勢仍然平穩。現在被黑方走出了車5平6的殺著，紅方已無法挽救（選自黃有義負孟昭忠之對局）。

第 96 局

1. 炮二平五　馬 8 進 7　　2. 傌二進三　車 9 平 8

3. 傌一平二　馬 2 進 3　　4. 兵三進一　卒 3 進 1

5. 傌八進九　卒 1 進 1　　6. 炮八平七　馬 3 進 2

7. 傌九進一　象 7 進 5　　8. 傌二進四　車 1 進 1

9. 傌九平六　馬 2 進 1　　10. 炮七退一　車 1 平 6

　　紅方如改走傌六平八，則包 2 平 1，傌八進二，車 8 進 1，炮七退一，包 8 平 9，傌二進四，車 1 平 8，炮五平六，車 8 進 3，炮七平九，卒 1 進 1，傌九退七，卒 7 進 1，兵三進一，車 8 平 7，相七進五，馬 7 進 6，炮九進三，馬 6 進 4，傌八進一，卒 3 進 1，兵七進一，馬 1 進 3，傌八退二，馬 4 進 6，黑方可以對抗。

11. 傌六進三　車 6 進 5　　12. 炮五平六　士 6 進 5

　　紅方根據形勢的變化，及時平炮仕角，轉換形勢，是步好著。

13. 相三進五　車 6 退 2　　14. 傌六進二　包 8 進 2

　　如改走包 8 進 1，則傌六平八，包 2 平 1，傌八退三，車 6 平 4，仕四進五，車 4 進 1，兵七進一，紅方占優。

15. 傌六平八　包 2 平 1　　16. 傌八平九　車 6 平 4

17. 仕四進五　車 4 進 1　　18. 炮七平九　卒 1 進 1

　　如圖所示，雙方局勢互相牽制，紅方抓住黑方邊馬的不利位置，運子圍攻，爭取從中取得優勢。如改走兵七進一，則車 4 退 1，傌九退一，車 4 進 3，紅方的謀子爭勢的圖謀很難實現。

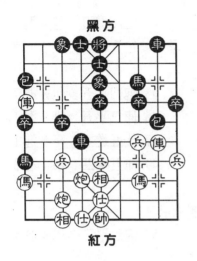

黑方

紅方

19. 兵三進一　車4平8

紅方棄兵兌車，是謀取優勢的巧妙手段。如改走兵七進一，意圖謀取黑車，則馬1退3，相五進七，車4平3，黑方棄子反而有攻勢，紅方並不合算。

20. 傌三進二　卒7進1
21. 俥九退二　馬1進3
22. 炮九平七　馬7進6
23. 傌二進四　包8平6
24. 傌九退八　包6進4
25. 仕五退四　馬3進1
26. 炮六退一　馬1退3
27. 炮七平四　馬3進2
28. 炮四進一　車8進6

紅方進炮的目的是切斷黑馬的退路，為謀子創造條件。

29. 仕六進五　車8平5
30. 炮六退一　車5平9
31. 炮六平八　車9平3

紅方得子、黑方多卒，比較一下，還是紅方便宜。

32. 炮八進九　車3平2
33. 炮八平九　包1平4

紅方利用多子之利，平炮積極創造攻勢，是爭勝的動機。如改走俥九進三，則車2退6，俥九退一，則形成和局。

34. 俥九平五　車2平1
35. 炮九平八　車1平2
36. 炮八平九　車2退3
37. 炮九退六　包4進4
38. 炮九平七　卒9進1
39. 仕五退六　車2平4

40. 炮七退二　包4平8　　　41. 仕四進五　包8進3

不如改走包8平6，則俥五退一，包6退2，紅方一時還沒有攻擊手段，勝負難定。

42. 炮四進一　卒7進1　　　43. 炮四平五　包8退7
44. 俥五平三　包8平6　　　45. 俥三平五　卒9進1
46. 炮五進三　象3進1　　　47. 仕五進六　卒9進1
48. 炮七平五　包6退2　　　49. 俥五平四　象1退3
50. 俥四進二　車4進4

不如改走車4進3，對局勢有利。

51. 後炮平七　象3進1　　　52. 炮七平三　車4退4
53. 炮三進五　包6進2

紅方可改走炮三進八，則包6進2，炮三平一，攻勢較為強硬。

54. 炮三平一　卒9平8　　　55. 俥四平二　包6平8
56. 俥二平三　包8平7

紅方不如改走炮一進三，較平俥為好。

57. 炮一退五　包7平6　　　58. 俥三進三　包6退2
59. 俥三退三　包6進2　　　60. 炮一平五　包6退2
61. 炮五平一　包6進2　　　62. 炮一平五　包6退2
63. 俥三平二　車4進3

如改走卒8平9，則前炮平三，車4退1，俥二進一，包6進2，炮三平一，象1退3，炮一進三，紅方勝勢。

64. 俥二進一　象1退3　　　65. 前炮平一　卒3進1

不如改走車4平7，先加強防守為宜。

66. 相五進三　車4平5　　　67. 相七進五　車5平6
68. 相五進七　車6平5　　　69. 相七退五　車5平6

70. 相五進七　車6平5　　71. 炮一進三　象5退7
72. 俥二平三　象3進5

紅方平俥破象，已成為勝勢。

73. 相七退五　車5平6　　74. 炮五進六　士5進4
75. 俥三進二　將5進1　　76. 炮一平四　將5進1
77. 俥三退三　將5退1　　78. 俥三平五　將5平4
79. 炮四平三　車6退2　　80. 炮三退一　車6平7
81. 炮三平四　車7平6　　82. 炮四平三

　　紅方在困馬得子上花了一定的力氣，吃去一馬後，採取了步步緊迫的方法，調運俥炮從中、側兩路夾攻，終於積小勝為大勝，取得了勝局。而黑方有幾步棋的應法不太細緻，導致了不良的後果，這在臨場中有時是難以避免的（選自許銀川勝趙國榮之對局）。

第 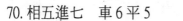97 局

1. 炮二平五　馬8進7　　2. 傌二進三　馬2進3
3. 俥一平二　車9平8　　4. 兵三進一　卒3進1
5. 傌八進九　卒1進1　　6. 炮八平七　馬3進2
7. 俥九進一　象7進5　　8. 俥二進四　車1進1
9. 俥九平六　馬2進1

　　紅方平俥占要道，平穩之著。如改走傌三進四，則車1平6，傌四進五，馬7進5，炮五進四，士6進5，俥九平六，車6進2，炮五退一，馬2進1，炮七退一，車6進3，黑方反而好走。此時黑方運馬進邊路，企圖搶奪先手。

如改走車 1 平 6，則仕六進五，士 6 進 5，俥六進三，馬 2 進 1，炮七退一，包 8 平 9，俥二進五，馬 7 退 8，炮五平六，俥 6 進 3，相七進五，卒 7 進 1，兵三進一，車 6 平 7，俥六進二，紅方先手。

10. 俥六平八　　包 2 平 1

紅方平俥捉包，實戰之新應法。以往多走炮七退一，車 1 平 6，俥六進三，士 6 進 5，仕六進五，車 6 進 5，雙方對峙。

11. 俥八進二　　車 1 平 8

平車雙車一線，本局之運用不太理想。不如改走車 8 進 1，則炮七退一，包 8 平 9，俥二進四，車 1 平 8，炮五平六，車 8 進 3，炮七平九，卒 1 進 1，傌九退七，卒 7 進 1，兵三進一，車 8 平 7，相七進五，馬 7 進 6，雙方對搶先手，黑方可以滿意。

12. 俥二進二　　士 6 進 5	13. 傌九退八　　包 8 平 9
14. 俥二平三　　後車平 6	
15. 兵七進一　　包 9 退 2	
16. 兵七進一　　車 8 進 1	
17. 炮五進四　　馬 7 進 5	

紅方炮打中卒，兌換子力之後，紅方多兵占優。

18. 俥三平五　　車 8 進 2

19. 俥五平九　　車 6 進 8

20. 仕六進五　　卒 1 進 1

21. 俥九退二　　包 9 平 7

22. 相七進五　　車 8 進 3

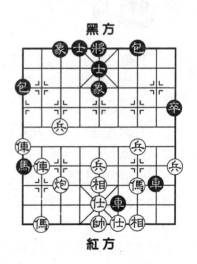

黑方

紅方

23. 俥九平四　車6平7

如圖所示，紅方平肋俥兌車，著法巧妙入微，不但可以化解三路俥的危險，又可吃死邊馬，由此取得了多子的勝勢。

24. 俥八平九　包7進7　　25. 炮七退一　包7進2
26. 相五退三　車7進1　　27. 俥九退一　車8退1
28. 傌八進六　包1平4　　29. 兵七進一　包4進2
30. 傌六進七

紅方在平穩的局勢中以謀兵為主要手段，爭得了多兵的優勢，最後運子兌子取勢，著法實用有力，在捉子上也有很好的運子技巧，值得借鑒學習（選自呂欽勝柳大華之對局）。

第 98 局

1. 炮二平五　馬8進7　　2. 傌二進三　車9平8
3. 俥一平二　馬2進3　　4. 兵三進一　卒3進1
5. 傌八進九　卒1進1　　6. 炮八平七　馬3進2
7. 俥九進一　象7進5　　8. 俥二進四　車1進1
9. 俥九平六　馬2進1　　10. 炮七退一　車1平6
11. 俥六進三　士6進5　　12. 傌三進四　卒3進1

如圖所示，以上黑方上左士，平穩中求變化。如改走車6進5，則炮五平六，士6進5，相三進五，車6退2，俥六進二，包8進2，俥六平八，包2平1，俥八進九，車6平4，仕四進五，車4進1，炮七平九，卒1進1，兵三

進一，紅方占優。現在紅方不能走傌三進四，可以走俥六平八，包 2 平 1，炮五平六，紅方仍持先手。

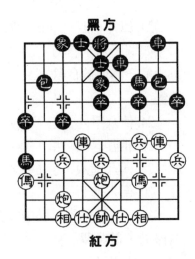

黑方

紅方

13. 兵七進一　馬 1 進 3

黑方以上棄 3 路卒，然後進馬兌傌，使黑車占據要津，局勢逐漸有所進展。

14. 俥六退二　車 6 進 4

15. 炮五平七　象 3 進 1

16. 俥六進三　卒 7 進 1

17. 俥六平九　卒 7 進 1

紅方平俥殺邊卒，挑起戰端。紅方可改走相七進五，馬 7 進 6，仕六進五，馬 6 進 4，前炮進一，紅方形勢並不落後。

18. 俥二進二　馬 7 進 6　　19. 俥二平四　馬 6 進 4

20. 俥四退二　卒 7 平 6　　21. 前炮平八　車 8 平 7

以上黑方進馬捉炮兌俥，已經形成優先之勢。現在平車捉相，先發制人，為取勝創造條件。

22. 俥九平二　車 7 進 9

紅方如改走相七進五，則包 8 進 7，帥五進一，車 7 進 6，黑方優勢。

23. 炮八進二　馬 4 進 3　　24. 炮八平四　車 7 退 3

25. 炮四退二　車 7 平 5　　26. 炮四平五　包 8 平 7

27. 俥二退一　包 2 進 5

紅方如俥二平八，則馬 3 退 4，黑方大占優勢。

28. 仕四進五　包2平5　　　29. 相七進五　車5進1
30. 傌九進七　車5平9　　　31. 俥二平三　包7進2

　　黑方在布局中嚴陣以待，然後經過巧妙的兌傌之後，6
路車占據了要津，又借用兌子的機會，乘機破去一相，逐
漸擴大了優勢而得勝（選自金波負呂欽之對局）。

第 99 局

1. 炮二平五　馬8進7　　　2. 傌二進三　車9平8
3. 俥一平二　馬2進3　　　4. 兵三進一　卒3進1
5. 傌八進九　卒1進1　　　6. 炮八平七　馬3進2
7. 俥九進一　卒1進1　　　8. 兵九進一　車1進5
9. 俥二進四　象7進5　　　10. 俥九平四　士6進5
11. 俥四進五　馬2進1

　　紅方進俥要道，是一步很好的走法。如改走炮七退
一，則包8平9，俥二進五，馬7退8，傌三進四，馬2退
3，兵七進一，車1平3，傌四進三，包9平7，俥四進
三，馬3進4，俥四平七，卒3進1，炮五進四，包2平
3，黑方足可應對。

12. 炮七退一　包2進5

　　如改走包2進3，則兵五進一，卒7進1，炮七平三，
紅方占優。

13. 俥四退二　卒3進1　　　14. 炮五退一　卒3平4
15. 俥二進一　卒7進1

　　如圖所示，紅方進俥騎河阻止黑方左包巡河，同時有

調移左路的企圖，是一種積極的下法。此時如改走炮五平三，則包8進2，仕四進五，形成對峙的局面。現在黑方進7路卒脅俥，看似必然之著，其實正中紅方之意願。應改走車1平2，俥二平九，車2進1，炮七平九，馬1退2，炮五平八，包2平3，炮八進四，包8進2，炮八退一，卒4進

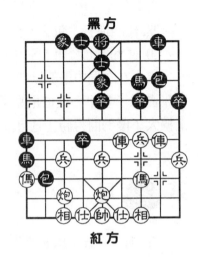

黑方

紅方

1，形成紅方多子、黑方有攻勢之局面。

　　16. 俥二進一　　車1退1

　　如改走卒7進1，則俥四平三，馬7進6，俥二退一，紅占優勢。

　　17. 俥四平六　　馬1進3　　　　18. 炮五進一　　馬7進6

　　19. 俥六進四　　卒7進1

　　紅方壓象肋，算度深遠，由此而擴大了優勢。以下黑方如不走卒7進1而走包2平5，則相三進五，象3進1，兵三進一，馬6進5，傌三進五，馬3退5，炮七平二，紅方多子勝勢。

　　20. 俥二退一　　包2平5　　　　21. 相三進五　　象3進1

　　如改走卒7進1，則傌三退五，紅方得子占優。

　　22. 相五進三　　車1平5　　　　23. 俥六退六　　馬3退1

　　24. 炮七平二

　　由於黑方不慎陷入了紅方俥二進一之後的埋伏之中，

形勢更加受困。紅方威風大振，利用雙車壓肋占要道，終
於得子而取勝（選自趙國榮勝陶漢明之對局）。

第 100 局

1. 炮二平五	馬 8 進 7	2. 傌二進三	車 9 平 8
3. 俥一平二	馬 2 進 3	4. 兵三進一	卒 3 進 1
5. 傌八進九	卒 1 進 1	6. 炮八平七	馬 3 進 2
7. 俥九進一	象 7 進 5	8. 俥二進四	車 1 進 1
9. 俥九平六	馬 2 進 1	10. 炮七退一	車 1 平 6

紅方如改走俥六平八，則包 2 平 1，俥八進二，車 8 進
1，炮七退一，包 8 平 9，俥二進四，車 1 平 8，炮五平
六，車 8 進 3，炮七平九，卒 1 進 1，傌九退七，卒 7 進
1，兵三進一，車 8 平 7，相七進五，馬 7 進 6，雙方對搶
先手。以上紅方俥六平八捉包，有人認為白損了一步棋，
其實也不盡然，只不過紅方應法不太適宜而已。

11. 俥六進三	士 6 進 5	12. 傌三進四	車 8 平 6

紅方進傌是失算之著，可改走仕六進五或者俥六平
八，此刻黑方平肋車反擊，並設下陷阱。看紅方的應法，
再作打算。

13. 兵三進一　卒 7 進 1

紅方進三兵是失誤之著。應走俥二進三，車 6 進 4，
俥六平四，車 6 進 5，炮七平一，紅方雖然吃虧，但仍可
應付。

14. 炮七平四　馬 7 進 6

如圖所示，紅方以為打雙車已占優勢，卻不知這是黑方事前研究好的圈套，此時黑方就勢上馬踏車，展開了一場陣地戰。

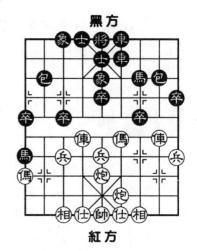

15. 炮四進四　車6進3

紅方如改走俥六平五，則卒7進1，俥二平三，馬6退8，黑方反先。

16. 炮五平四　卒3進1

17. 兵七進一　馬1進3

18. 傌九進七　卒7進1

19. 俥二平三　馬3退5　　　20. 俥三平二　馬5進7

以上黑方運馬連環攻擊，破壞了紅方打車的企圖，並且使局勢變得大為有利。

21. 俥二進三　前車進1

紅方如改走俥二平三，則前車進1，俥六平四，車6進5，俥三退二，包8進2，紅方不好應付。

22. 俥六平四　車6進5　　　23. 俥二進二　士5退6

24. 仕四進五　車6平3　　　25. 俥二退六　馬7退6

26. 相三進五　馬6進8

紅方如改走俥二進一，則車3進1，俥二平四，車3進3，黑方勝勢。

27. 相五進七　包2退1　　　28. 炮四進六　包2進5

29. 炮四退七　卒5進1　　　30. 相七退五　卒9進1

31. 帥五平四　包2退5　　　32. 炮四進七　象5進3

33. 帥四平五　象3進5　　34. 傌七進六　包2進5

35. 炮四平一　包2平6

黑方走法穩重老練，不給紅方有謀取和局的機會。

36. 傌六退七　士6進5　　37. 炮一退二　將5平6

38. 仕五退四　馬8進7　　39. 帥五進一　包6平8

40. 帥五平六　包8進2　　41. 帥六進一　包8退5

42. 帥六退一　包8平3　　43. 相五進七　包3進2

44. 相七進九　包3平4　　45. 炮一平六　包4進1

46. 炮六退一　馬7退5　　47. 帥六進一　馬5退7

48. 帥六退一　包4平9

　　在中局戰裡，由於黑方對局面深有研究。雖然為爭奪打雙車而爭鬥得異常激烈，卻不出黑方之所料，紅方的計謀在黑方的掌握之中。紅方計劃不但沒有得逞，反而步步難行，黑方牢牢控制住局勢之後，走法老練，取得了勝利（選自陳富杰負金波之對局）。

第101局

1. 炮二平五　馬8進7　　2. 馬二進三　車9進8

3. 俥一平二　馬2進3　　4. 兵三進一　卒3進1

5. 傌八進九　卒1進1　　6. 炮八平七　馬3進2

7. 俥九進一　象7進5　　8. 俥二進四　車1進1

9. 俥九平六　馬2進1　　10. 炮七退一　車1平6

11. 俥六進三　士6進5　　12. 仕六進五　車6進3

紅方上左仕比較穩健，是近期的創新走法。此時黑方

升車河口，忽略了紅方的攻擊手段，應改走包 8 進 2，局勢更為穩妥。

13. 炮五平四　車 6 平 5

如改走車 6 進 2，則炮四平六，將陷入紅方的計謀之中。所以平中車，涉險與紅方較量。

14. 炮四平五　車 5 平 6　　　15. 傌三進四　包 2 進 4

進右包打中兵以解紅方打死車的威脅。如改走包 8 平 9 兌車，則俥二進五，馬 7 退 8，炮五平四，車 6 平 8，傌四進三，紅占優。

16. 炮五平四　包 2 平 5　　　17. 相七進五　車 6 平 5

18. 俥六退一　包 5 退 1

紅方退俥牽制黑包，伏下進傌踏卒捉車之著，而黑方只好退包防守。如改走包 8 平 9，則俥二進五，馬 7 退 8，傌四進三，車 5 進 1，傌三進一，馬 8 進 9，帥五平六，黑車包受制，雙馬無力馳援，處於下風。

19. 俥二進二　卒 7 進 1

20. 兵三進一　車 5 平 7

21. 俥六平五　卒 5 進 1

22. 炮七平六　包 5 平 4

如圖所示，紅方平炮肋道，暗中伏下攻擊手段。也可改走兵七進一，形勢更加複雜，發展下去，紅方擴大優勢的潛力較大。此時黑方平開中包阻擋六路炮，是穩健的應法。

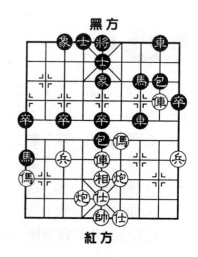

黑方

紅方

23. 傌四進三　包8平9　　　24. 俥二進三　馬7退8

25. 傌三退五　包9平7

平包7路，是很必要的應法。既可控制紅方的中傌，又能威脅底相。

26. 炮六平七　包4退2　　　27. 炮七平九　卒1進1

紅方平九路打馬，是正確的應法。如改走炮七進四，則包4平5，炮七平三，包7進7，相五退三，包5進3，炮四平五，象5進7，傌五進四，馬8進6，傌四退三，象3進5，黑方略占優勢。此刻黑方挺邊卒保馬是好著，如改走包7進7，則相五退三，馬1進3，俥五平二，馬8進7，炮九進四，黑方失子不利。

28. 俥五進一　馬8進6　　　29. 傌五退三　包7進3

30. 相五進三　卒3進1　　　31. 兵七進一　馬1進3

32. 炮九平七　卒1進1

紅方平炮七路，企圖尋求複雜變化。如改走炮九進三，則車7平1，兵七進一，車1平3，大體成為均勢。

33. 傌九進七　包4平5

平包比較軟弱，不如改走卒1進1，更為有力。

34. 炮四平五　卒1平2　　　35. 炮五進四　馬6進5

36. 傌七退五　車7退1　　　37. 仕五進六　馬5進7

38. 俥五退一　卒2進1　　　39. 俥五平八　卒2平1

40. 炮七平三　車7平1　　　41. 仕四進五　車1進2

42. 俥八平七　卒1平2　　　43. 炮三進四　象5進7

44. 仕五退六　象7退5

紅方在第22回合時，走了一步平炮六路的含蓄著法，但不如走兵七進一，使局勢更加複雜多變，紅方的機會也

會多一些（選自許銀川和卜鳳波之對局）。

第 102 局

1. 炮二平五　馬 8 進 7　　　2. 傌二進三　馬 2 進 3

3. 俥一平二　車 9 平 8　　　4. 兵三進一　卒 3 進 1

5. 傌八進九　卒 1 進 1　　　6. 炮八平七　馬 3 進 2

7. 俥九進一　卒 1 進 1

黑方最近多以象 7 進 5 來應對，如走卒 1 進 1，則兵九進一，車 1 進 5，俥二進四，象 7 進 5，俥九平四，從近期的一些實戰對局情況來看，紅方占得了便宜。所以黑方開始傾向於先走象 7 進 5，紅方再走俥九平四，黑方就車 1 進 1，再車 1 平 4，接下來馬 2 進 1 踏兵，以此牽制紅方。

8. 兵九進一　車 1 進 5　　　9. 俥二進四　象 7 進 5

10. 俥九平四　士 6 進 5　　11. 炮七退一　包 8 平 9

紅方以往是走俥四進五，則馬 2 進 1，炮七退一，包 2 進 5，俥四退二，卒 3 進 1，炮五退一，卒 3 平 4，俥二進一，紅方好走。現在紅方退炮比較含蓄、穩健。

12. 俥二進五　馬 7 退 8　　13. 傌三進四　馬 2 退 3

以往多走馬 8 進 7，則俥四進二，包 9 退 2，相三進一，以下紅方有傌四進三及傌四進五的攻法，比較滿意。所以，改馬 8 進 7 為馬 2 退 3，這步走法的好處是可以使 2 路包任意升起，如包 2 進 6 和包 2 進 4，都可以對紅方進行騷擾。

14. 相三進一　馬 8 進 6

紅方上相防守，以前可能沒有出現過。以往多走兵七進一，車1平3，傌四進三，包9平7，俥四進三，紅方好走。現在上相意在保留變化。

　　15. 傌四退三　馬6進8　　　16. 俥四平二　馬8退7

　　17. 俥二平六　包2進6

　　紅方準備走炮七平九捉死車，所以黑方走包2進6攔炮捉俥，含有相當積極的連消帶打的作用，但是變化複雜，容易造成緊張的局勢。如改走車1退2，可能會比較平穩。

　　18. 俥六進一　包9平8

　　應改走包9平6要好一些，因有包6進5的反擊手段，不必擔心紅方有炮五退一的反擊，只要走包2退2就可以把炮七平九的威脅解消，現在紅方的子力配置稍顯分散。回頭看一下紅方從相三進一起的一系列應法，看來收效不大，反而給黑方的左馬調整到比較安全的位置上去，所以上相這著並非必要。

　　19. 俥六平八　包8進6

　　進包不太穩重，應改走包2平1，則兵七進一，卒3進1，炮五平七，車1退3，傌三進四，士5退6，黑方尚可抗衡。

　　20. 兵七進一　馬3進4　　　21. 兵七進一　馬4進3

　　22. 炮五進四　象3進1　　　23. 炮七進一　包2平7

　　24. 傌九進八　包7進1　　　25. 仕四進五　包7平9

　　26. 帥五平四　馬7進6　　　27. 傌三進二　車1進1

　　紅方上傌攔阻黑方退包，減少對攻風險，紅方穩占優勢。從臨場對弈來看，傌三進二是正確的選擇。如果要走

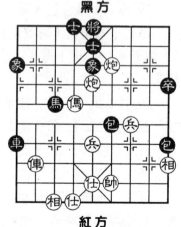

黑方

紅方

傌八進七的變化，仍是紅方便宜，舉一變如下：傌八進七，包8進1，帥四進一，包8退8，傌七進五，包8平6，炮七平四，馬3進4，俥八平六。馬6進5，傌三進四，包6進1，炮四進五，車1平6，俥六平四，馬4退5，相七進五，車6進2，仕五進四，象1進3，傌五進七，將5平6，炮五平四，紅勝。

28. 傌二進三　馬3退5　　　　29. 傌三退四　包8進1

紅方如改走兵五進一吃馬，則車1平6，炮七平四，包8退1，俥八退二，車6平7，黑方襲擊得手。

30. 帥四進一　包8退4　　　　31. 傌四退三　馬5退3

32. 傌八進六　包8退4　　　　33. 傌三進四　包8平6

紅方應該改走炮七平四，比較緊湊有力。

34. 炮七平四　包6進4　　　　35. 炮四進五　包9退3

如圖所示，黑方退包打邊兵看似精巧，實為敗著，應改走車1退3捉炮，則炮五平八，士5進6，傌六退四，兌子之後，局勢比較緩和。

36. 俥八進二　包9退1

紅方應改走俥八平二催殺，則包9平6，傌六退四，包6退4，傌四進六，將5平6，俥二進七，將6進1，炮五平七，以下紅方有炮七進二打將，再退俥吃包的攻法等，黑方無法防守。

37. 俥八平五　象1退3

38. 俥五進一　車1退3　　39. 炮四退一　包9進1

40. 俥五退一　包9退2　　41. 兵三進一　包9平4

42. 炮四平九　包4進4　　43. 帥四退一　馬3進5

44. 兵五進一　卒9進1

以上數回合，黑方在不利的形勢下，全力與紅方周旋，現在局勢簡化後，紅方雖然占優，但黑方也不乏謀和的機會。

45. 兵三進一　卒9進1　　46. 炮九進三　卒9平8

47. 炮五平八　包4退2　　48. 相七進五　包6退4

49. 兵五進一　士5進6　　50. 仕五進四　包4平6

51. 帥四平五　後包平5　　52. 兵五平六　包5進6

53. 炮八平五　士6退5　　54. 炮五退三　包5平9

55. 兵六進一　包9退3　　56. 仕六進五　卒8平7

57. 兵六進一　將5平6

紅方進兵捉象，確立了勝勢，反觀黑方卻走得不很精確，未能及時調整士象，被紅方形成天地炮的強大攻勢，現黑方已無法挽回敗局。

58. 炮五進五　象5進3　　59. 炮五退三　卒7平6

60. 兵三進一　包6平5　　61. 帥五平六　卒6平5

62. 炮五平四　將6進1　　63. 兵三進一　將6平5

64. 炮四平二　卒5平4　　65. 炮二進三　將5退1

66. 兵六進一　包9平4　　67. 仕五進六　包5平4

68. 仕六退五　卒4平5　　69. 帥六平五　包4退5

70. 炮二平六

黑方在殘局時，雖然少兵落後，但在關鍵時刻被假象所迷惑，沒有走出車1退3捉中炮的著法，終使局勢陷入

敗局（選自呂欽勝劉殿中之對局）。

第 103 局

1. 炮二平五	馬 8 進 7	2. 兵三進一	卒 3 進 1
3. 傌二進三	馬 2 進 3	4. 俥一平二	車 9 平 8
5. 傌八進九	卒 1 進 1	6. 炮八平七	馬 3 進 2
7. 俥九進一	卒 1 進 1	8. 兵九進一	車 1 進 5
9. 俥二進四	象 7 進 5	10. 俥九平四	士 4 進 5

上右士，在以往的對局中實不多見。從此局的變化來看，效果並不見佳。還是改走士 6 進 5 為好。

11. 俥四進三　車 1 進 1

紅方進俥兌車搶先，黑方不能兌俥，否則不利。試演一例如下：車 1 平 6，則傌三進四，包 8 平 9，俥二進五，馬 7 退 8，炮五進四，紅方多兵占優。

12. 兵七進一　馬 2 進 3
13. 兵七進一　馬 3 進 5
14. 相三進五　包 2 進 6
15. 傌九退七　車 1 平 3
16. 俥四平七　車 3 退 1
17. 相五進七　象 5 進 3
18. 炮七進三　包 8 平 9
19. 相七退五　車 8 進 5

如圖所示，紅方退相中

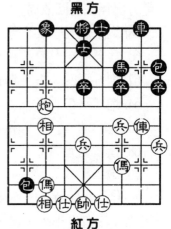

黑方

紅方

路是緩慢之著，不是當務之急。應改走炮七進一謀兵，因雙方必定兌車，多兵是影響成敗的重要環節。

20. 傌三進二　卒7進1

機智之著，先棄後取，平衡兵力，又可為左馬開道，局面壓力由此大減。

21. 兵三進一　象3進5　　22. 兵三進一　象5進3

紅方可改走炮七進一，保存實力，還有進取的機會。

23. 兵三進一　包9進4　　24. 兵五進一　包2退6
25. 傌七進六　象3退5　　26. 傌二進四　包9退2
27. 仕四進五　包2平4　　28. 兵三進一　士5進6
29. 傌六進四　卒5進1　　30. 兵五進一　包9平5
31. 前傌進五　包5退1

巧妙的棄包困傌，為和局創下條件。

32. 傌五進四　將5平6　　33. 傌四進五　將6平5
34. 兵三平四　包4進2　　35. 傌五進三　包4退3

黑方經過中局之後，形勢比較落後，但老將楊官璘的殘局功夫雄厚，在關鍵時刻走法機智，以象換兵，棄包困傌，終成和局。黑方在布局中，走了一步士4進5，局勢並不見好，似乎還是改走士6進5較有反擊能力（選自徐天紅和楊官璘之對局）。

第 104 局

1. 炮二平五　馬8進7　　2. 傌二進三　車9平8
3. 俥一平二　馬2進3　　4. 兵三進一　卒3進1

5. 俥八進九　　卒 1 進 1　　　　6. 炮八平七　　馬 3 進 2

7. 俥九進一　　卒 1 進 1　　　　8. 兵九進一　　車 1 進 5

9. 俥二進四　　象 7 進 5　　　　10. 俥九平四　　士 6 進 5

11. 俥四進五　　馬 2 進 1

紅方進俥是一步攻擊的方法，如改走炮七退一，則包 8 平 9，俥二進五，馬 7 退 8，相三進一，馬 8 進 7，俥四進二，馬 2 退 3，傌三進四，包 9 進 4，傌四進三，包 9 退 2，黑方可以對抗。

12. 炮七退一　　包 2 進 3

不如改走包 2 進 5，具有對抗力。

13. 兵五進一　　卒 7 進 1　　　　14. 炮七平三　　包 8 進 2

15. 傌三進五　　卒 5 進 1

衝中卒企圖將局勢打亂，但效果適得其反，被紅方乘機進攻。不如改走卒 7 進 1，則傌五進三，包 8 平 7，俥二進五，馬 7 退 8，傌三退四，包 2 退 2，俥四平五，包 2 進 5，黑方尚能應付。

16. 炮三平五　　卒 7 進 1

17. 傌五進三　　卒 5 進 1

18. 俥四平三　　包 8 平 7

紅方平俥捉馬，伏下傌三進四的攻法，著法緊湊有力。此時黑方平包失算，如改走包 2 平 7，則俥三進一，包 7 平 6，前炮平二，黑方也要失子。

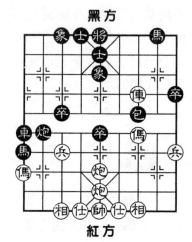

黑方

紅方

19. 俥二進五　　馬 7 退 8

20. 俥三退一　包2退1

如圖所示，紅方硬殺黑包，形成得子，勝局已定。黑方如走象5進7，則後炮進三，象7退5，炮五平九，紅勝勢。

21. 俥三進一　車1平4　　　22. 後炮平二　馬1進3
23. 仕四進五　卒5進1　　　24. 炮二進三　馬8進9

紅方進炮打車占據要道，逐步擴大了攻勢。

25. 俥三進一　包2退2　　　26. 炮二平六　包2平7
27. 炮五平二　卒3進1

經過交換，紅方多子，形成必勝的殘局。

28. 炮六退二　卒3進1　　　29. 傌三退五　卒3平4
30. 傌五進四　包7進5　　　31. 傌四退二　包7退2
32. 炮二平七　卒4進1　　　33. 仕五進六　卒9進1
34. 炮七進二　馬9進8　　　35. 傌九進七　包7退4
36. 相三進五　包7平9　　　39. 傌七進五

黑方失子後，雖然仍盡力進行抵抗，但終因少子不敵而敗陣。但是，這種頑強的拼鬥精神是值得學習的（選自徐天紅勝于幼華之對局）。

第 105 局

1. 炮二平五　馬8進7　　　2. 傌二進三　車9平8
3. 俥一平二　馬2進3　　　4. 兵三進一　卒3進1
5. 傌八進九　卒1進1　　　6. 炮八平七　馬3進2
7. 俥九進一　卒1進1　　　8. 兵九進一　車1進5

9. 俥二進四　象7進5　　　10. 俥九平四　士6進5
11. 俥四進五　車1平4

由於黑方考慮到紅方對進邊傌的變化比較精通，故而臨場選擇了平車肋道之著。希望能取得出奇制勝的效果。

12. 俥四平三　包8平9

紅方平俥是強硬手段，具有搏殺的特性。如改走炮五平四，則相對平穩。此時黑方兌俥，是必走之著，由此雙方展開了對攻。

13. 俥二進五　馬7退8　　　14. 炮五進四　包9平7
15. 俥三平一　包7退2　　　16. 炮五退一　馬2進1
17. 炮七退一　車4平7　　　18. 傌三退一　馬8進7
19. 俥一進三　馬7進8

如圖所示，紅方雖然多兩兵，但雙俥傌受制，局勢各有千秋。可惜由於黑方走子大意，隨手走馬7進8保底包，被紅方先手上相驅車，然後又搶兌七路兵，使局勢立時吃緊，應改走包7平6，這樣可使黑車自由活動，這樣足可和紅方交戰。

20. 相三進五　車7進1
21. 兵七進一　包7平6
22. 兵七進一　象3進1

在失先的情況下，黑方不夠冷靜，應改走馬1退3，雖處下風，仍可周旋。

23. 傌九進七　車7平5

紅方進傌是精妙之著，

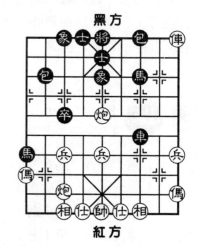

黑方

紅方

黑方如改走其他應法也是不好。

24. 傌七進六　車5退2　　25. 炮七平五　車5平7

26. 傌六進五　包2平4　　27. 相五進三

黑方在防守中，錯應一著，以致被紅方所擊敗（選自金波勝于幼華之對局）。

第 106 局

1. 炮二平五　馬2進3	2. 傌二進三　馬8進7
3. 俥一平二　車9平8	4. 兵三進一　卒3進1
5. 傌八進九　卒1進1	6. 炮八平七　馬3進2
7. 俥九進一　卒1進1	8. 兵九進一　車1進5
9. 俥二進四　象7進5	10. 俥九平四　車1進1
11. 炮七退一　馬2進3	

黑方以馬搶吃七路兵，威脅七路的炮相，而紅方借機運炮打車而先行避開，應法沉著老練。

12. 炮七平九　車1平2　　13. 傌九進七　車2平3

14. 俥四平八　包2平1　　15. 傌三進四　車3平5

可以考慮改走車3進3吃相，如紅方走傌四進六，則車8進1，傌六進四，車8平6，炮九進五，包8平9，這樣，對紅方有一定的牽制作用。然後再運用馬包展開活動，局勢尚可一戰。

16. 傌四進六　車5平4

如圖所示，黑方平車捉傌，企圖連追紅傌，實是失策之舉。不如改走車5平6先冷靜防守，則俥二進二，士6

進 5，炮五平七，但還是紅方占優。

17. 馬六進四　車 4 平 6

18. 馬四進三　車 6 退 5

19. 俥八進七　士 6 進 5

如改走士 4 進 5，則炮五平九，車 6 平 7，後炮進六，紅方大占優勢。

20. 炮五平七　包 1 進 3

21. 俥八平六　包 1 平 3

22. 相七進九　將 5 平 6

23. 相九進七　車 6 進 8

25. 兵三進一　象 5 進 7

27. 炮七進七　將 6 進 1

29. 俥六退四　士 5 進 4

31. 俥四退四

黑方

紅方

24. 帥五進一　卒 7 進 1

26. 相七退九　車 8 進 1

28. 炮七退一　馬 7 進 6

30. 俥六平四　包 8 平 6

紅方進傌臥槽之後，然後運用俥炮，對黑方底線發動了襲擊，黑方難以防守，最後因失子而敗北（選自徐天紅勝李來群之對局）。

第 107 局

1. 炮二平五　馬 8 進 7

3. 俥一平二　馬 2 進 3

5. 傌八進九　卒 1 進 1

2. 傌二進三　車 9 平 8

4. 兵三進一　卒 3 進 1

6. 炮八平七　馬 3 進 2

7. 俥九進一　卒 1 進 1 　　　8. 兵九進一　車 1 進 5

9. 俥二進四　象 7 進 5 　　　10. 俥九平四　士 6 進 5

11. 炮七退一　車 1 平 4

平車是黑方的一種變化。如改走包 8 平 9，則俥二進五，馬 7 退 8，兵七進一，車 1 平 3，炮五進四，包 2 平 3，炮五退二，車 3 進 2，俥四平二，馬 8 進 6，相三進五，車 3 平 2，炮七進六，馬 2 退 3，俥二進七，馬 6 進 5，俥三進四，車 2 退 1，俥四進三，包 9 進 4，俥二退五，包 9 平 5，仕四進五，士 5 退 6，兵三進一，紅方占優。

12. 俥四進三　車 4 進 3

如改走車 4 平 6，則俥三進四，車 8 平 6，俥四進五，馬 7 進 5，炮五進四，紅方多兵略優。

13. 仕四進五　包 8 進 2 　　　14. 炮五平四　包 2 平 3

平包力求複雜，反映了弈者的風格。應改走包 8 平 5 兌俥，局勢比較平穩。

15. 相三進五　卒 7 進 1

如改走馬 2 進 3，則炮四退一，車 4 退 5，炮四平三，紅優勢。

16. 兵三進一　象 5 進 7 　　　17. 炮四退一　車 4 退 5

18. 炮四平三　象 3 進 5 　　　19. 俥四平八　卒 3 進 1

20. 俥八平七　包 8 退 2 　　　21. 炮七平八　包 3 平 4

平包忽略紅方棄炮打象的凶悍之著，只好消極防守。此時黑方不如改走包 8 平 9 兌俥，則俥二進五，馬 7 退 8，炮三進四，象 5 進 7，俥七進一，車 4 進 5，黑方並不吃虧。

22. 炮三進四　　車4進5

如圖所示，紅方棄炮打象，出乎人們的意料，由此突破了黑方的防守陣地。此時黑方如走象5進7，則俥七進一，黑方不易防守。

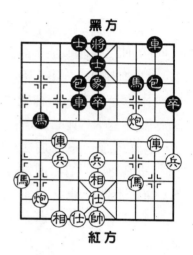

黑方

紅方

23. 俥七平八　　包4平3

24. 仕五進六　　馬2退1

25. 炮三進一　　車4退1

26. 炮八平九　　包3進7

27. 相五退七　　車4平7

28. 炮九進六　　包8進2

29. 炮九進二　　象5退3

30. 俥八進五　　士5退6

如改走包8平5，則相七進五，車7平5，仕六進五，仍是紅優。

31. 炮九平七　　將5進1

應改走士4進5，還可支持下去。

32. 俥八退一　　將5進1　　　33. 炮三退一　　車7進2

34. 帥五進一　　車7退1　　　35. 帥五退一　　車7進1

36. 帥五進一　　車7退5　　　37. 傌九進八　　將5平6

如改走車7進4，帥五退一，包8平5，帥五平四，伏下傌八進六的殺勢，紅勝。

38. 相七進五　　馬7進6　　　39. 傌八進七　　車7進4

40. 帥五退一　　馬6進8　　　41. 俥八退一　　將6退1

42. 炮七退一　　包8平5　　　43. 傌七進六

紅方在中局時，施展了炮打象的妙著，從此雙方的爭鬥開始白熱化，激戰異常緊張，紅方的推進速度較快，形成了俥傌炮的殺局，取得了勝利（選自呂欽勝劉殿中之對局）。

第 108 局

1. 炮二平五	馬 8 進 7	2. 兵三進一	車 9 平 8
3. 傌二進三	卒 3 進 1	4. 俥一平二	馬 2 進 3
5. 傌八進九	卒 1 進 1	6. 炮八平七	馬 3 進 2
7. 俥九進一	卒 1 進 1	8. 兵九進一	車 1 進 5

　　紅方如改走傌三進四，則卒 1 進 1，傌四進五，象 7 進 5，傌五進三，卒 1 進 1，傌三進二，卒 1 進 1，紅方不占便宜。

| 9. 俥二進四 | 象 7 進 5 | 10. 俥九平四 | 士 6 進 5 |
| 11. 俥四進五 | 馬 2 進 1 | | |

　　如改走卒 3 進 1，則俥四平三，馬 2 進 4，炮七進二，馬 4 進 6，俥二退一，馬 6 進 7，帥五進一，包 8 退 1，兵三進一，車 8 平 6，俥二進五，車 6 進 9，兵三平四，馬 7 退 6，俥二進一，包 2 進 1，俥三平五，包 2 進 4，俥五平四，包 2 平 7，炮七平五，紅方炮平中路較有攻勢。

| 12. 炮七退一 | 包 2 進 3 | 13. 兵五進一 | 包 2 退 2 |

　　如圖所示，紅方進中兵，是臨場的創新之著。以往多走俥二退一，則包 2 進 2，俥四退二，卒 3 進 1，炮五退一，卒 3 平 4，炮五平三，包 8 進 2，仕四進五，車 1 平

2，兵三進一，卒7進1，傌
三退一，馬7退6，相三進
五，雙方各有千秋。

14. 俥四退三　車1平4

紅方如改走俥四退二，
則車1平4，兵五進一，車
4平6，傌三進四，卒5進
1，傌四進三，包8平9，俥
二進五，馬7退8，傌三退
五，馬8進6，炮七平四，
包2平5，黑方可以對付。

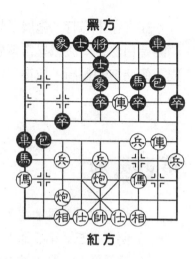

此時黑方如急於走車1平5吃中兵，則傌三進五，紅
方子力活躍比較好走。

15. 仕四進五　包8進2　　16. 兵七進一　馬1退3
紅方進七路兵以便右俥左移，加強攻擊能力。

17. 俥四平八　包2平3　　18. 俥八進三　包3退1

19. 俥八平七　包3平4　　20. 炮五平七　馬3進1

21. 俥七退一　馬1進3　　22. 俥七退三　車4平5

23. 俥七平五　車5平4　　24. 俥五進一

以上雙方尚有強大的子力，一般不會很快成和，但由
於各自的防守很牢固，都不願意強攻制勝。再加上成績因
素的戰略考慮，所以終於兌子成和（選自徐天紅和呂欽之
對局）。

第 109 局

1. 炮二平五　馬 8 進 7　　2. 傌二進三　車 9 平 8

3. 兵三進一　卒 3 進 1　　4. 俥一平二　馬 2 進 3

5. 傌八進九　卒 1 進 1　　6. 炮八平七　馬 3 進 2

7. 俥九進一　象 7 進 5　　8. 俥二進四　車 1 進 1

紅方如改走俥九平四，則車 1 進 3，俥二進六，車 1 平 4，黑方可以對抗。

9. 傌三進四　車 1 平 6

紅方如改走俥九平六，則馬 2 進 1，炮七退一，車 1 平 6，俥六進三，士 6 進 5，仕六進五，車 6 進 5，炮五平六，車 6 平 7，相七進五，卒 7 進 1，兵三進一，車 7 退 2，局勢平穩。

10. 傌四進五　馬 7 進 5　　11. 炮五進四　士 6 進 5

12. 炮七平二　車 6 進 5　　13. 兵五進一　馬 2 退 3

14. 炮二進五　馬 3 進 5

可以改走炮五平一吃邊卒，比較實惠有利。

15. 俥九平二　包 2 進 2

紅方平俥是平穩之著，如改走兵五進一，則將 5 平 6，仕六進五，馬 5 退 3，下一步有包 2 進 2 打兵的手段，紅方不好應付。現在黑方高車，企圖求變。如走車 8 進 2，則前俥進三，包 2 平 8，俥二進六，車 6 平 9，形成和局。

16. 後俥平八　馬 5 退 3　　17. 俥二退三　士 5 進 6

18. 相三進五　車 6 退 1　　19. 俥八進三　卒 7 進 1

紅方如改走炮二退三，則車 6 退 1，炮二進三，車 6 平 8，俥二進四，包 2 平 8，炮二平一，包 8 進 5，相五退三，車 8 進 6，黑方反而好走。

20. 兵三進一　包 2 平 7

21. 傌九退七　馬 3 進 4

躍馬助攻佳著。如改走車 6 進 1，則兵五進一，黑方 3 路馬受到制約，紅方較占優勢。

黑方

紅方

22. 傌七進六　車 6 進 1　　23. 傌六進五　馬 4 進 3

24. 俥八平六　士 6 退 5

紅方平肋俥，作用不大，應改走仕四進五，還較穩健。

25. 傌五退三　車 8 平 6

如圖所示，紅方退傌，企圖加強防守。然後挺進中兵助戰，和對方對攻，實是一步劣著。應改走仕四進五，先補一手，局勢較好一些。

26. 仕六進五　後車進 5　　27. 炮二平一　後車平 7

紅方平邊炮棄傌反擊，但時機尚早，應改走炮二平三保傌，則馬 3 退 5，帥五平六，象 5 退 7，黑方占優。

28. 俥二進八　士 5 退 6　　29. 炮一進二　車 7 平 6

30. 俥二退一　士 6 進 5　　31. 兵一進一　包 7 進 1

32. 俥二進一　士 5 退 6　　33. 仕五進四　前車進 1

如不注意而走包 7 平 5，則帥五平六，馬 3 進 2，帥六進一，紅方反敗為勝。

34. 俥二退九　包 7 退 5　　35. 仕四進五　前車退 1
36. 俥六進四　後車退 4　　37. 俥六退四　前車平 5
38. 俥二進四　車 6 進 5

紅方為了尋求對攻而棄俥，是失敗的根源。下棋有時不能著急。要有耐心和耐力，要有精確的算度，才能發揮水準（選自王秉國負趙國榮之對局）。

第 110 局

1. 炮二平五　馬 2 進 3　　2. 俥二進三　馬 8 進 7
3. 俥一平二　車 9 平 8　　4. 兵三進一　卒 3 進 1
5. 俥八進九　卒 1 進 1　　6. 炮八平七　馬 3 進 2
7. 俥九進一　象 7 進 5　　8. 俥二進四　車 1 進 3

黑方進車保中卒，雖然是舊的走法，但如何應付，新手不知其變，也難以破解。

9. 俥九平六　馬 2 進 1　　10. 炮七退一　士 6 進 5
11. 俥三進四　車 1 平 2　　12. 俥四進三　車 2 進 2
13. 俥六進一　包 8 平 9

紅方升俥仕角，讓出炮路，使左炮右移，加強攻勢。以上黑右車迂迴而出，度數遲緩，未能有效地控制局勢。

14. 俥二進五　馬 7 退 8

紅方如改走俥三進一，則車 8 進 5，俥一進三，將 5 平 6，炮七平四，車 8 進 3，炮四進二，車 8 平 6，炮五平

四，車6退1，俥六平四，車2平7，紅方棄車攻殺難見成效，黑方優勢。

15. 相三進一	包9平7	16. 俥六進六	包7退1
17. 俥六退七	包7進1	18. 俥六進六	包7退1
19. 俥六退七	車2進3		

黑方右車被隔在右路，無法增援左翼，現又重複走動，浪費了時間。不如改走馬8進7，則俥三進一，包7平6，進行防守為好。

20. 俥六平二	馬8進7	21. 俥三進一	包7平6
22. 傌一進三	卒3進1	23. 炮七平三	車2平6
24. 兵三進一	馬7進6	25. 仕六進五	馬6進7

紅方上仕防守，平穩之著。如貪子而走兵三平四，則車6進1，帥五進一，馬1進3，炮五平六，包2進5，黑方優勢。

26. 俥二進八	士5退6	27. 炮五進四	士4進5
28. 炮三進一	車6退2		
29. 俥二退三	包2進1		

如圖所示，紅方中炮和臥槽傌控制著局勢，俥兵的位置又很好，已經掌握了主動權。此時黑方如走卒9進1，則紅方可走炮五退一，黑方仍難以應付。

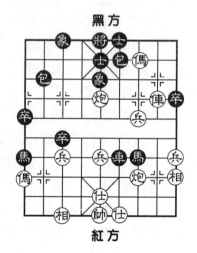

黑方

紅方

30. 炮五退一	車6平5
31. 俥二平五	士5進6
32. 相一進三	包2退2

紅不急於吃子，而先上相牽制黑馬，並伏下炮三平二的攻著，應法平穩有力。

33. 俥五進一　士6進5

如改走包2平5，則炮三平二，將5平4，俥五平六，包5平4，炮二進七，士6進5，俥六平七，黑方不好應付。

34. 俥五退一　馬1退2	35. 兵三平四　馬2進4
36. 俥五平七　將5平4	37. 俥七進三　將4進1

38. 炮三平六　馬4進6

如改走馬4退6，則炮五平六，馬6進4，兵七進一，紅方優勢。

39. 俥七退五　士5退6	40. 傌九進八　將4平5
41. 俥七進二　將5退1	42. 傌八進六　車5平4
43. 炮六平五　將5平4	44. 傌六進五　士6進5
45. 俥七進三　將4進1	46. 傌五退七

紅方在攻殺中穩紮穩打，使黑方難有反擊之機會。紅方以全軍出擊之勢，一舉奪得了勝局。這局棋黑方失敗在右車走動得太多，無法有效地對紅方進行反牽制，造成紅方大兵壓境（選自李艾東勝柳大華之對局）。

第 111 局

1. 炮二平五　馬8進7	2. 兵三進一　車9平8
3. 傌二進三　卒3進1	4. 俥一平二　馬2進3
5. 傌八進九　卒1進1	6. 炮八平七　馬3進2

7. 俥九進一　卒 1 進 1　　　8. 兵九進一　車 1 進 5

9. 俥二進四　象 7 進 5　　　10. 俥九平四　士 6 進 5

11. 俥四進五　馬 2 進 1

這時黑馬不進邊路，也有走卒 3 進 1 的，以下兵三進一，卒 7 進 1，兵七進一，形成棄兵爭先的變化，對黑方可能好處不多。

12. 炮七退一　馬 1 進 3　　　13. 俥四平三　包 8 平 9

紅方平俥吃卒過於著急，因為左路還存在著弱點，可以被對方所利用。所以不如改炮七平三，較為實在平穩。

14. 俥二進五　馬 7 退 8　　　15. 炮五平六　馬 3 進 1

16. 相三進五　包 2 進 6　　　17. 炮七平二　車 1 進 2

黑應改走包 2 進 7 反擊，則紅方更難應付。而紅方運用先棄後取的戰術，是正確的選擇。

18. 仕四進五　包 2 進 1　　　19. 傌三進二　馬 8 進 6

20. 俥三進二　馬 1 進 3

棄馬換雙相進行搶攻，是較好的走法。因紅方有俥三平四吃馬之著，黑方更難有對攻的機會。

21. 相五退七　車 1 平 3

22. 俥三平四　車 3 進 2

23. 仕五進四　車 3 退 3

24. 仕六進五　包 9 平 6

平包困俥是緩慢之著，失去了有利的攻擊機會。應改走車 3 進 3，則仕五退

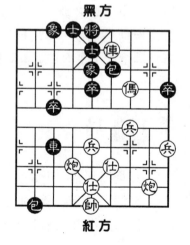

黑方

紅方

六，車 3 退 2，仕六進五，象 5 進 7，黑方有攻勢。

25. 傌二進三　車 3 進 3

如圖所示，紅方應改走傌二進一，從邊路進取，以下黑方如走車 3 進 3，則仕五退六，車 3 退 4，帥五進一，車 3 平 7，炮二進八，包 6 平 8，俥四平二，形成雙方各有顧忌的形勢。

26. 仕五退六	車 3 退 4		27. 仕六進五	車 3 平 7
28. 傌三進一	車 7 進 4		29. 仕五退四	車 7 平 6
30. 帥五進一	車 6 退 1		31. 帥五退一	車 6 平 8
32. 傌一進三	車 8 進 1		33. 帥五進一	車 8 退 8
34. 炮六進六	包 2 退 8		35. 俥四退一	車 8 平 7
36. 炮六平三	士 5 進 6		37. 炮三退八	卒 5 進 1
38. 炮三平一	包 2 進 2		39. 炮一平五	卒 5 進 1

紅方在關鍵時刻，由於未進一路傌，而遭到了黑方的猛烈反擊，不但丟仕失炮，傌還被牽制，終因缺相殘仕無法防守而失敗（選自蔡福如負許波之對局）。

第 112 局

1. 炮二平五	馬 8 進 7		2. 兵三進一	車 9 平 8
3. 傌二進三	卒 3 進 1		4. 俥一平二	馬 2 進 3
5. 傌八進九	卒 1 進 1		6. 炮八平七	馬 3 進 2
7. 俥九進一	象 7 進 5		8. 俥二進四	卒 1 進 1
9. 兵九進一	車 1 進 5		10. 俥九平四	士 6 進 5

紅方如改走俥九平六，則士 6 進 5，炮七退一，包 8 平

9，俥二進五，馬7退8，相三進一，雙方各有攻守。

11. 俥四進五　卒3進1

以前走卒3進1的較多，而目前多走馬2進1。

12. 俥四平三　馬2進4

紅方平俥吃卒壓馬，力圖對攻。如改走兵三進一，則卒7進1，兵七進一，馬2進1，再車1平3，兌子之後，局勢平穩。

13. 炮七進二　馬4進6　　14. 俥二退一　馬6進7

紅方如改走俥二退三，則包8進4，局勢不利。

15. 帥五進一　車8平6　　16. 俥二進四　包2進6

可以改走車6進9吃仕，以後變化複雜。後果難以預料。

17. 俥三進一　車1進2　　18. 俥三平五　馬7退5

如圖所示，雙方展開了一場比速度的激烈對攻戰。此時紅方棄俥吃中象，強行入局攻殺，弈來扣人心弦。此刻黑方如不走馬7退5而走車1進1，則俥五平九，車1退6，炮五進四，車1平5，俥二平五，車6進3，炮七進二，紅方多子占優。

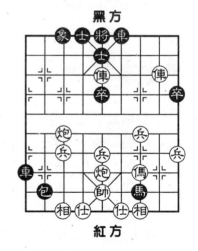

黑方

紅方

19. 俥五平八　馬5進7

如改走馬5退3，則俥八平七，象3進5，俥七平五，車1退7，俥五平九，車1平3，俥二平七，車3平2，俥九平八，車2平

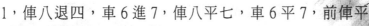

1，俥八退四，車6進7，俥八平七，車6平7，前俥平二，紅方勝勢。

20. 俥八平七	象3進5	21. 俥七平五	車1退7
22. 俥五退一	包2退4	23. 相七進九	車1平2
24. 炮七進一	車6進9		

紅方飛邊相和進炮，都是較好的著法，其目的是限制黑方右車活動。至此，紅方已成勝勢。

| 25. 俥二進二 | 車6退9 | 26. 俥二平四 | 將5平6 |

紅方可以走俥五平八，車6平8，俥八進三，紅方多子勝定。

27. 俥五平四	士5進6	28. 俥四進一	將6平5
29. 炮七平五	包2平1	30. 帥五平四	車2進4
31. 炮五退一	車2平4	32. 傌三進四	車4進4
33. 仕六進五	馬7退6	34. 傌四進三	馬6進8
35. 帥四退一			

這是攻殺最激烈的一局棋，紅方的攻殺技巧非常精確，使黑方在前線的車包馬沒有攻殺的時間，最後利用阻攔的著法，困住黑方右車，從而取得了勝局（選自李國勛勝黃勇之對局）。

第 113 局

1. 炮二平五	馬8進7	2. 傌二進三	車9平8
3. 俥一平二	馬2進3	4. 兵三進一	卒3進1
5. 傌八進九	卒1進1	6. 炮八平七	馬3進2

7. 俥九進一　卒 1 進 1

8. 兵九進一　車 1 進 5

9. 俥二進四　象 7 進 5

10. 俥九平四　士 6 進 5

11. 俥四進五　馬 2 進 1

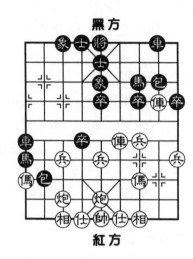

黑方

紅方

紅方進卒林俥對黑方施加壓力，是攻擊性的走法，但沒有炮七退一穩健。

12. 炮七退一　包 2 進 5

13. 俥四退二　卒 3 進 1

14. 炮五退一　卒 3 平 4

也可走包 2 退 2 或者卒 7 進 1，形成另一路變化。

15. 俥二進二　包 2 退 2

如圖所示，紅方進俥壓住車包，穩健的下法，如改走炮七平九，則包 8 進 2，紅方沒有什麼好處。此刻黑方退包打車，是步粗心大意的走法。只顧攻殺，疏於防守，造成大錯。應改走包 2 退 4，黑方形勢並不落後，足可與紅方抗衡。

16. 俥四平六　包 2 平 7

紅方平俥殺卒，將計就計，奪得主動。黑方平包打兵，被紅方炮五進五解殺還殺，導致失利。

17. 炮五進五　包 7 進 4

18. 仕四進五　車 1 退 5

19. 俥六平九　車 1 平 2

20. 俥九平八　車 2 平 1

21. 炮五退一　馬 1 進 3

22. 俥八退二　包 8 平 9

23. 俥二進三　馬 7 退 8

24. 俥八平七　車 1 進 3

紅方走法老練細緻，優勢逐漸擴大。

25. 傌三進四　將5平6　　26. 俥七平二　馬8進6
27. 仕五進六　包9平6　　28. 炮五平四　車1平6
29. 炮四進二　士5進6　　30. 俥二進二　包7退5
31. 傌九進八　將6平5　　32. 相七進五　馬6進4
33. 炮七平四　包7平6　　34. 傌八進六　馬4進5
35. 俥二進五

　　以上紅方兩次捉車取勢，使俥占據了要道，可見運子功夫之老練。以後又借助多子之勢，步步緊迫追擊，黑方終因形勢太差，敗下陣來，黑方的頑強抵抗，使紅方一點不敢鬆懈（選自徐天紅勝孫樹成之對局）。

第114局

1. 炮二平五　馬8進7　　2. 兵三進一　卒3進1
3. 傌二進三　馬2進3　　4. 俥一平二　車9平8
5. 傌八進九　卒1進1　　6. 炮八平七　馬3進2
7. 俥九進一　卒1進1　　8. 兵九進一　車1進5
9. 俥二進四　象7進5　　10. 俥九平四　士6進5
11. 俥四進五　馬2進1

　　進邊馬踏炮是一種變化，如改走卒3進1，則俥四平三，馬2進4，炮七退一，馬4進6，俥二退一，馬6進7，帥五進一，馬7退5，相三進五，包2進6，炮七進三，馬7退6，傌九退八，車1進3，帥五退一，包2退5，俥三平五，車1平2，形成了黑方多子，但紅方多兵，子力位置又好，局勢大致兩分。

12. 炮七退一　包 2 進 3　　　13. 俥二退一　包 2 進 2

14. 俥四退二　卒 3 進 1

紅方退俥比較穩健，如改走傌三進四，可能出現以下變化：包 2 退 4，俥四進二，包 2 退 2，俥四退二，包 8 進 1，俥四平三，車 8 平 7，炮七平三，車 1 平 6，車三進一，車 7 進 2，炮三進六，包 8 退 2，紅方好走，但黑方也不難下。

15. 炮五退一　卒 3 平 4

如走包 8 進 2，則炮七進三，仍是紅好走。

16. 炮五平三　包 8 進 2　　　17. 仕四進五　馬 1 進 3

如改走卒 5 進 1，則俥四進二，卒 5 進 1，俥四平三，黑方左路壓力較大，局勢顯然要差一些。

18. 炮七平九　卒 4 平 5　　　19. 炮九進三　卒 5 平 6

20. 兵三進一　卒 7 進 1

如圖所示，紅方先送三路兵是緊要之著，如走傌三進四，則包 8 進 1，紅方反而受牽難走。此刻黑方如不走卒 7 進 1，而改走包 2 平 7，則兵三平二，卒 7 進 1，傌九進八，紅方優勢。

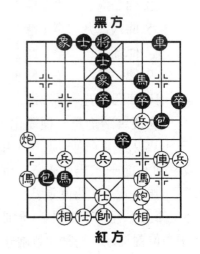

黑方

紅方

21. 傌三進四　卒 7 進 1

22. 炮九平三　包 8 平 6

23. 俥二進六　馬 7 退 8

24. 仕五進六　包 2 平 4

可考慮改走包 2 退 1，傌九進八，馬 3 退 1，傌八

進六，馬 1 退 2，調整一下右馬位置，比較有利。

25. 俥九進八　馬 3 退 1　　26. 俥八進六　包 4 平 8

27. 前炮平二　馬 8 進 6

進馬擋住了炮的退路，不如改走馬 1 退 2，改善右馬地位，加強防務，比較適宜。

28. 俥四退三　馬 6 進 8　　29. 炮二平九　卒 5 進 1

30. 俥六進八　包 6 退 3　　31. 仕六進五　包 6 平 9

由於黑方始終未能回右馬防守，造成了防守上的困難。此時如走馬 8 進 6，則俥三進二，下一手俥二進三，黑方陷入困境。

32. 相三進五　馬 8 進 6　　33. 俥三進二　卒 5 進 1

如改走馬 6 退 4，則俥八進六，士 5 進 4，俥二退四，包 8 退 5，俥四進五，紅占優。

34. 炮九進二　馬 6 退 4　　35. 俥八退九　馬 1 進 3

如改走馬 4 進 3，則俥九進七，象 5 進 3，兵五進一，馬 1 退 2，兵七進一，象 3 退 5，俥二進四，紅方多兵占優。

36. 兵五進一　包 9 進 5　　37. 俥二進四　包 9 進 3

38. 仕五進六　包 9 退 4　　39. 相五進七　象 5 進 7

40. 炮九平五　象 3 進 5　　41. 炮三平八　包 8 退 4

42. 俥四進三　馬 4 進 2

黑方局勢已經不好，此時進馬導致速敗。但如改走包 9 平 7，則炮八進八，馬 4 退 3，俥三進五，局勢仍難維持。

43. 炮五退一　包 9 平 7　　44. 俥九進八　包 7 退 3

45. 俥八進七　將 5 平 6　　46. 炮八平四　包 8 平 5

47. 帥五平四

黑方一直不注意右馬的退回防守，遭受了紅方的襲擊，終於失利。以下黑方如走包 5 進 2，則紅方炮四進三，形成殺勢（選自徐天紅勝劉殿中之對局）。

第 115 局

1. 炮二平五	馬 8 進 7	2. 傌二進三	車 9 平 8
3. 俥一平二	馬 2 進 3	4. 兵三進一	卒 3 進 1
5. 傌八進九	卒 1 進 1	6. 炮八平七	馬 3 進 2
7. 俥九進一	卒 1 進 1	8. 兵九進一	車 1 進 5
9. 俥二進四	象 7 進 5	10. 俥九平四	士 6 進 5
11. 俥四進五	馬 2 進 1	12. 炮七退一	包 2 進 3

進包打亂紅方的攻擊部署，是謀求對攻的走法。如改走包 2 進 5，則俥四退二，卒 3 進 1，炮五退一，卒 3 平 4，俥二進二，包 2 退 4，俥二退一，馬 1 進 3，俥四退二，包 2 平 3，黑方可以滿意。

13. 兵五進一	包 2 退 2	14. 俥四進二	包 8 進 2

紅方進俥，有創新意味，以往多走紅俥退二或退三，先牽制對方。

15. 炮七平九　車 1 平 5

平車企圖棄子搶攻，但是否能夠成功，還要看以後的複雜變化。因為這種變化很難一時算得清楚。

16. 炮九進二	包 8 平 5	17. 仕六進五	車 8 進 5
18. 傌三進二	車 5 平 7	19. 俥四平二	卒 7 進 1
20. 傌二進三	包 2 平 7		

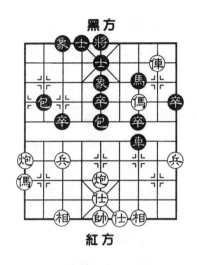

黑方

紅方

　　如圖所示，紅方利用先棄後取的著法打亂了黑方棄子搶攻的夢想。以上黑方如不走卒 7 進 1 走什麼好呢？舉一變如下：如改走卒 3 進1，則俥二退一，卒 3 進1，傌二進一，馬 7 退 6，俥二退三，車 7 進 4，俥二平八，包 2 平 4，傌九進七，紅方大占優勢。

　　由此追溯到第 15 回合，黑方車 1 平 5 看來是經不起推敲的。還是時機未到，又碰到紅方的妙手傌二進三，情況就不太好了。

　　21. 俥二退二　　包 5 進 1

　　如改走卒 3 進 1，則俥二平三，卒 3 進 1，傌九進七，車 7 平 3，傌七退八，車 3 進 4，傌八退六，黑方不好下。

　　22. 俥二平三　　車 7 進 2　　　23. 相三進一　　車 7 平 9

　　應走馬 7 退 6，還能支持一陣。

　　24. 俥三進一　　包 5 平 7　　　25. 炮五進五　　象 3 進 5

　　紅方炮打中象，化解了打俥的威脅，至此多子大占優勢。

　　26. 炮九進六　　象 5 退 3　　　27. 俥三退二　　包 7 平 8

　　28. 仕五進四　　車 9 退 1　　　29. 俥三平七　　包 8 進 4

　　30. 仕四進五　　包 8 平 3　　　31. 俥七平八　　卒 9 進 1

　　32. 俥八退五　　包 3 退 2　　　33. 俥八進九　　包 3 進 2

　　34. 炮九平七　　包 3 退 9　　　35. 俥八平七　　車 9 進 3

36. 仕五退四	車 9 退 4	37. 俥七退四	車 9 平 1
38. 傌九退七	卒 9 進 1	39. 仕四退五	卒 9 平 8
40. 俥七平二	卒 8 平 7	41. 傌七進六	車 1 進 1
42. 傌六進七	車 1 平 3		

紅方躍傌棄兵，已計算到利用俥傌作殺的變化。

43. 俥二進四	士 5 退 6	44. 傌七進六	將 5 進 1
45. 俥二退一	將 5 進 1	46. 傌六進八	車 3 平 4
47. 傌八退七	車 4 退 3	48. 傌七進六	車 4 平 2
49. 傌六進四	將 5 平 6	50. 俥二退三	

　　黑方在中局大膽棄子攻擊，這種攻擊意識是可取的，但算度要精確，又要防備紅方是否有妙手的出現，這一切都要謀算，差某個方面都不行。這一點教訓是值得我們記取的（選自許銀川勝趙國榮之對局）。

第 116 局

1. 炮二平五	馬 8 進 7	2. 兵三進一	車 9 平 8
3. 傌二進三	卒 3 進 1	4. 俥一平二	馬 2 進 3
5. 傌八進九	卒 1 進 1	6. 炮八平七	馬 3 進 2
7. 俥九進一	卒 1 進 1	8. 兵九進一	車 1 進 5
9. 俥二進四	象 7 進 5	10. 俥九平四	士 6 進 5
11. 俥四進五	馬 2 進 1	12. 炮七退一	包 2 進 3
13. 兵五進一	包 2 退 2	14. 俥四退二	車 1 平 4
15. 兵五進一	車 4 平 6	16. 傌三進四	卒 5 進 1
17. 傌四進三	包 8 平 9		

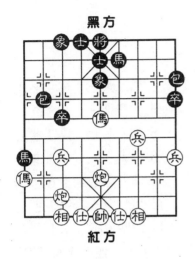

黑方

紅方

平包兌俥是非常及時而明智的走法。如改走卒5進1，則炮七平五，黑方不免要受到攻擊。

18. 俥二進五　馬7退8
19. 傌三退五　馬8進6

如圖所示，紅方經過一陣苦鬥之後，兌去了雙俥，紅方僅多得一兵，可見雙方的著法比較細緻而有功力。

20. 炮七平四　包2平5
22. 炮四平五　馬5退7
24. 炮五平三　馬7進5
26. 兵四進一　前馬退5
28. 炮一進五　馬3進4

21. 炮五進四　馬6進5
23. 兵三進一　馬1進3
25. 兵三平四　馬5退3
27. 炮三平一　包9進4
29. 炮一退二　馬4進3

雙方都不強行攻擊，穩紮穩打，透由兌子，已成對等形勢。

30. 傌九進七　包9平3
32. 相三進五　包3平1

31. 炮一平五　將5平6

雙方都嚴陣以待，沒有大的衝擊，所以平穩地形成了和局（選自徐天紅和呂欽之對局）。

第 117 局

1. 炮二平五	馬8進7	2. 傌二進三	車9平8
3. 俥一平二	馬2進3	4. 兵三進一	卒3進1
5. 傌八進九	卒1進1	6. 炮八平七	馬3進2
7. 俥九進一	卒1進1	8. 兵九進一	車1進5
9. 俥二進四	象7進5	10. 俥九平四	士6進5
11. 俥四進五	馬2進1	12. 炮七退一	包2進3
13. 兵五進一	包2退2	14. 俥四退二	車1平4

紅方退俥看守中兵，是較好的應法。如改走俥四退三，則車1平4，仕四進五，包8進2，兵七進一，馬1退3，俥四平八，包2平3，俥八進三，包3退1；俥八平七，包3平4，炮五平七，馬3進1，黑方比較滿意。

15. 兵五進一	車4平6	16. 傌三進四	卒5進1
17. 傌四進三	包8平9		

兌俥是刻不容緩之著，如改走卒5進1，則兵三進一，黑方沒有益處。

18. 俥二進五	馬7退8	19. 傌三退五	馬8進6
20. 炮七平四	馬1進3		

上馬比較緩慢，不如改走包2平5兌子，以下炮五進四，馬6進5，炮四平五，馬5退7，兵三進一，馬1進3，炮五平三，馬7進5，兵三平四，馬3退5，兵四進一，後馬退3，炮三平一，包9進4，炮一進五，馬3進4，黑方如欲謀取和局，並非難事。

21. 仕四進五	馬3退5	22. 仕五進四	馬6退8

23. 炮四平五　馬5退4　　24. 兵三進一　包2進4
25. 兵三進一　馬4進3　　26. 前炮平七　馬3退5
紅方應改走傌五退三，以後再走兵三平二，這樣可以形成多兵。
27. 炮五進二　包2退3　　28. 傌五退三　卒3進1
29. 傌三進四　包2平6
紅方進傌難成威脅，不如改走相三進五，前途仍然較好。
30. 傌四進三　包6退3　　31. 仕四退五　包9進4
32. 兵三平二　卒3進1　　33. 炮七平二　卒3平4
34. 炮五退一　馬8進7　　35. 兵二平三　馬7退9
36. 傌九進八　包9平7　　37. 炮五平三　包7進3
進包對紅方三線形成牽制，取得了多卒象的優勢。
38. 傌八退六　包7退6　　39. 傌六進四　包7退1
40. 炮二進六　將5平6　　41. 炮二平四　將6進1
　　　　　　　　　　　　42. 傌三退一　將6退1
　　　　　　　　　　　　43. 傌一退三　包7平8
　　　　　　　　　　　　44. 炮三平八　將6平5

黑方

紅方

如圖所示，黑方進將不加細看，導致紅方炮八進四打死邊卒，形成和局。應改走馬9進7，炮八平三，象5進7，傌三退五，象7退5，炮三進二，馬7進8，炮三平五，馬8進6，帥五平四，士5進6，黑方仍有

取勝的希望。

45. 炮八進四　馬5退6　　6. 傌四進五　馬6進5
47. 傌五退四　馬5退4

黑卒沒過河不算打，所以紅方可以長打。現在黑方只好變著，力求保卒成功。

48. 傌三進四　包8平6　　49. 炮八平一　馬4進6
50. 後傌進二　馬6退8　　51. 傌四退二　馬9進7
52. 傌二進四

雙方功力深厚，經過開中局的一陣較量之後，仍然難分高下，在殘局階段，黑方巧妙進包，獲得了多象卒的優勢局面，不料走子大意，被紅方進炮打死一卒，將來之不易的優勢局面毀於一旦，實令人可惜。大意是比賽的敵人（選自呂欽和趙國榮之對局）。

第 118 局

1. 炮二平五　馬8進7　　2. 傌二進三　車9平8
3. 俥一平二　馬2進3　　4. 兵三進一　卒3進1
5. 炮八平七　卒1進1　　6. 俥九進一　馬3進2
7. 傌八進九　卒1進1　　8. 兵九進一　車1進5
9. 俥二進四　象7進5　　10. 俥九平四　士6進5
11. 俥四進五　馬2進1　　12. 炮七退一　包2進3
13. 兵五進一　包2退2　　14. 俥四退二　包8進2

紅方退俥保兵，是較好的一步應法。

15. 兵五進一　車1平6　　16. 傌三進四　包2進2

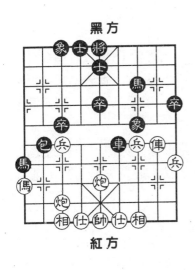

黑方

紅方

17. 兵五平四　　卒7進1

如改走卒5進1，則炮
七平五，卒5進1，俥四退
三，形成牽制局勢。

18. 兵四平三　　車8平6
19. 兵三平二　　車6進5
20. 兵二平三　　象5進7
21. 兵七進一　　車6進1

如圖所示，黑方急於搶
兵線是一步失勢的走法。應
改走象7退5，兵七進一，
包2平3，俥二退一，包3進4，仕六進五，馬1進3，兵
三進一，車6平7，炮五進五，象3進5，相三進五，車7
退1，相五退七，馬7進6，局勢平穩。

22. 兵七進一　　包2平5
23. 仕六進五　　象7退5
24. 兵三進一　　卒5進1
25. 兵三進一　　馬7進5
26. 兵七平六　　車6平5

平中車暗保中卒，除此也沒有更好的應法。如改走將
5平6，則帥五平六，車6平4，炮五平六，車4退2，俥
二進五，將6進1，俥二退六，馬1退2，俥二平四，士5
進6，兵三平四，黑方仍然難以對付。

27. 兵三平四　　馬5退3
28. 炮五進二　　卒5進1
29. 炮七進五　　卒9進1
30. 相三進五　　馬1退2
31. 兵六平七　　馬2退1
32. 俥九進八　　車5平6
33. 俥八進六　　馬3進1
34. 炮七平五　　將5平6

以上紅方平兵迫回黑馬後，緊接著躍俥過河，完全控

制了局勢。

35. 俥二進五	將 6 進 1	36. 兵四平三	車 6 平 7
37. 俥二平三	前馬進 3	38. 兵三進一	車 7 退 2
39. 炮五平四	車 7 平 4	40. 兵三進一	將 6 進 1
41. 俥三平二			

黑方在中局時，由於急於運車搶占兵線，被紅方進七路兵後搶占了主動，由此一路下風，最後失勢而敗（選自王嘉良勝呂欽之對局）。

第 119 局

1. 炮二平五	馬 8 進 7	2. 俥二進三	車 9 平 8
3. 俥一平二	馬 2 進 3	4. 兵三進一	卒 3 進 1
5. 傌八進九	卒 1 進 1	6. 炮八平七	馬 3 進 2
7. 俥九進一	卒 1 進 1	8. 兵九進一	車 1 進 5
9. 俥二進四	象 7 進 5	10. 俥九平四	士 6 進 5
11. 俥四進五	馬 2 進 1		

紅如改走俥四進三兌車，則車 1 平 6，傌三進四，車 8 平 6，紅方的先行之利難以發揮，所以大多數棋手不採用這種走法。

12. 炮七退一	包 2 進 5	13. 俥四退二	卒 3 進 1

紅方另有傌三進四或炮五退一的變化，但不如退俥的應法比較積極而富有反擊力。

14. 炮五退一	卒 3 平 4	15. 炮五平三	包 8 進 2
16. 仕四進五	車 1 平 2	17. 俥四進一	包 2 平 3

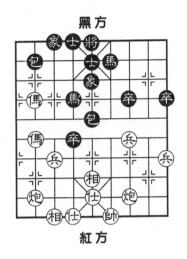

紅方

18. 炮七平九　車2退1
19. 俥四平八　馬1退2
20. 傌三進四　包8平3
21. 俥二進五　馬7退8
22. 傌四進五　後包退3

以上雙方攻守穩當，均沒有獲得什麼便宜，現在雙車已兌，成平穩之勢。

23. 相三進五　馬8進6
24. 傌五退四　前包平2
25. 傌四進六　包2退1
27. 帥五平四　包3平2
29. 傌六進八　馬2退4

26. 傌九進八　包2平5
28. 炮九平八　包5退2

如圖所示，紅方竭力爭取機會，但黑方應法穩健而嚴密，沒有突破的手段，已成和局之勢。

30. 前傌進七　馬4退3
32. 帥四平五　卒7進1
34. 仕五進六　象7退5
36. 炮三平五　馬5進3
38. 炮五進三　卒4平5
40. 炮八平一　包6平9

31. 炮八進七　包5平6
33. 兵三進一　象5進7
35. 傌八進七　馬6進5
37. 炮八進一　馬3進5
39. 炮八退八　包6退3

紅方雖然調動炮傌進攻，但黑方一心防守，紅毫無機會，只得兌子謀求和局（選自許銀川和陶漢明之對局）。

第 120 局

1. 炮二平五	馬 8 進 7	2. 兵三進一	車 9 平 8
3. 傌二進三	卒 3 進 1	4. 傌八進九	馬 2 進 3
5. 俥一平二	卒 1 進 1	6. 炮八平七	馬 3 進 2
7. 俥九進一	卒 1 進 1	8. 兵九進一	車 1 進 5
9. 俥二進四	象 7 進 5	10. 俥九平四	士 6 進 5

先上士是穩健的應法，如改走車 1 平 4，則俥四進三，車 4 進 2，炮五平四，士 6 進 5，相三進五，紅方占先。

11. 俥四進五	馬 2 進 1	12. 炮七退一	包 2 進 5
13. 兵三進一	車 1 平 8		

如圖所示，紅方應改走俥四退二兌車，比較穩健。則卒 3 進 1，炮五退一，包 2 退 2，俥四進二，包 2 退 2，俥四退一，馬 1 進 3，兵七進一，包 2 進 4，相三進五，馬 3 退 4，俥四退一，馬 4 進 5，炮七平九，包 2 平 7，炮五平四，車 1 進 2，相七進九，包 7 平 1，雙方各有千秋。

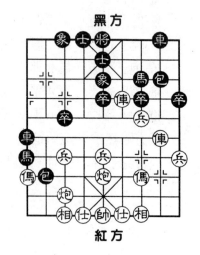

黑方

紅方

14. 傌三進二	包 2 退 4		
15. 俥四退二	卒 7 進 1		
16. 炮七平三	車 8 平 6		
17. 俥四平九	馬 7 進 8		

18. 炮三平二　卒7進1　　　19. 炮二進四　卒7平8
20. 俥九退一　車6進4　　　21. 炮二平七　車6平3

紅方以炮換卒，形成平穩的局勢。如改走炮五平二，
則卒8進1，炮二退二，卒8進1，前炮進一，車6退1，
前炮退二，車6進2，紅方大為不利。

22. 俥九進一　車3平8　　　23. 俥九平八　包2平3
24. 俥八平七　包3進1　　　25. 仕六進五　包3平7
26. 炮五進四　卒8平7

紅方如走炮五平二，交換子力後即可成為和局。但紅
方不願如此，仍利用子力的殺力，再次組織戰鬥。

27. 相七進五　車8退1　　　28. 俥七進二　車8平6
29. 傌九進八　車6進5　　　30. 炮五平三　包7平5
31. 傌八進六　包5進3

雙方展開對殺，紅方棄相不得已，如改走相五進三，
則包8進7，相三退五，包5進3，紅方失相後仍是對殺，
黑方反而占了便宜。

32. 帥五平六　車6退4　　　33. 俥七平六　包5平1
34. 炮三平二　包1退5　　　35. 帥六平五　卒7平8

平卒8路，含蓄有力，以後可以攻擊紅方右路，使紅
方難以左右防守。

36. 兵七進一　車6平7　　　37. 相三進五　包8平9
38. 傌六進八　包9進4　　　39. 帥五平六　將5平6
40. 仕五進四　包9進3　　　41. 仕四進五　車7平2
42. 炮二平三　車2進5　　　43. 帥六進一　包9平3
44. 俥六平四　將6平5　　　45. 炮三退六　車2退1
46. 帥六進一　車2退1　　　47. 帥六退一　包1進5

48. 帥六退一　包 1 進 2　　49. 帥六進一　包 3 退 2

　　紅方不甘心兌子成和，表現了敢於拼鬥的決心。由此，雙方展開了對攻戰，紅方因速度較慢，被黑方先行構成殺局（選自呂欽負於幼華之對局）。

第 121 局

　1. 炮二平五　馬 8 進 7　　　2. 兵三進一　卒 3 進 1
　3. 傌二進三　馬 2 進 3　　　4. 俥一平二　車 9 平 8
　5. 傌八進九　卒 1 進 1　　　6. 炮八平七　馬 3 進 2
　7. 俥九進一　卒 1 進 1　　　8. 兵九進一　車 1 進 5
　9. 俥二進四　象 7 進 5　　 10. 俥九平四　士 6 進 5
 11. 俥四進五　馬 2 進 1　　 12. 炮七退一　包 2 進 3

　　不如改走進炮打馬，比較積極。

 13. 俥二退一　包 2 進 2　　 14. 俥四退二　卒 3 進 1
 15. 炮五退一　車 1 退 1

　　退車準備左右照應，穩健之應法。可改走卒 3 平 4，炮五平三，包 8 進 2，仕四進五，車 1 平 2，形成牽制局勢。

 16. 兵七進一　車 1 平 4　　 17. 炮五平三　包 8 平 9
 18. 俥二進六　馬 7 退 8　　 19. 仕六進五　車 4 平 8

　　運車左移，準備攻擊三路傌，可以使局勢更有利。

 20. 兵七進一　車 8 進 3　　 21. 俥四平九　包 9 進 4
 22. 傌三進四　馬 1 進 3　　 23. 傌四進六　包 9 進 3
 24. 俥九平四　包 2 進 1

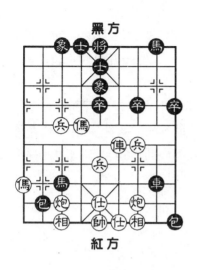

黑方

紅方

如圖所示，紅方平車占四路是正確的應法，如改走兵七進一，則車 8 進 2，相七進五，包 2 平 5，相三進五，車 8 退 2，相五退三，車 8 平 5，黑方勝勢。此時黑方進包準備進行強行突破，運包奪中仕，由此打開缺口，著法凶悍。如改走車 8 進 2，因為紅方可以退四路傌防守，採取以上的那種攻法就不行了。讀者不妨細心分析一下。

25. 兵七進一　包 2 平 5　　26. 傌六進八　包 5 平 4
27. 兵七平六　士 5 進 6　　28. 傌九進七　士 4 進 5

紅方中仕被吃掉之後，防守上出現了困難，於是盡力展開對殺，企圖製造混亂，從中得利。這種戰略有一定的積極作用。但此時可以考慮兌掉威脅較大的黑 3 路馬，走傌九進八，這樣情況對紅方會更好一些。

29. 傌八進七　將 5 平 6　　30. 炮三進五　馬 8 進 6
31. 傌四退三　包 4 退 3　　32. 傌四平一　包 9 平 8
33. 傌一進五　馬 6 進 8　　34. 炮三平四　馬 8 進 6

此時紅方應改走炮七平四，則馬 8 進 6，後傌退五，包 4 平 1，炮三平五，包 1 進 4，相七進九，包 1 平 6，這樣變化下去雖然仍是黑方優勢，但比實戰可能還要激烈複雜，紅方可以產生機會。

35. 傌一平四　包 4 進 3　　36. 傌四退五　車 8 平 7

37. 俥四平二	車7進2	38. 俥二平六	車7退4
39. 仕四進五	車7進4	40. 仕五退四	車7退1
41. 仕四進五	馬3進5		

第 37 回合時，紅方不能俥四平六吃包，否則有車 7 平 6 的手段，黑方破相後勝局已定。紅方可能主要失利在沒有及時兌馬，使黑方能從容取勢而勝（選自李國勛負孫志偉之對局）。

第 122 局

1. 炮二平五	馬8進7	2. 傌二進三	馬2進3
3. 俥一平二	車9平8	4. 兵三進一	卒3進1
5. 傌八進九	卒1進1	6. 炮八平七	馬3進2
7. 俥九進一	卒1進1	8. 兵九進一	車1進5
9. 俥二進四	象7進5	10. 俥九平四	士6進5
11. 俥四進五	馬2進1	12. 炮七退一	包2進5

黑方進包打傌，雖然能展開對攻，但是不是可以先走包 2 進 3 打俥，待紅方俥二退一後，再走包 2 進 2 打傌，這樣紅方二路俥的位置就要差一些。以下紅方如接走俥四退二，則卒 3 進 1，炮五退一，卒 3 平 4，黑方以後較易開展反擊。

13. 俥四退二	卒3進1	14. 炮五退一	包2退2
15. 俥四進二	卒7進1	16. 炮五平三	包8進2
17. 相三進五	包2退2	18. 俥四進二	包2退2
19. 俥四退二	包2進2	20. 俥四退二	車1退1

21. 兵七進一　卒7進1

紅方進兵是果斷的應著，計算出以下可以躍傌解救雙傌被攻之勢。經過交換子力之後，紅方取得了滿意的形勢。

22. 俥四平三　包2進2　　23. 傌三進四　包2平6
24. 俥三進三　車1平6　　25. 俥三退四　包6進2
26. 仕四進五　包6平1　　27. 相七進九　車8平6
28. 相九退七　後車進3　　29. 炮七平九　前車平4

紅方平邊炮後要進中兵攻馬奪先，而黑方的馬包位置都不好，局勢受到了牽制，前景不佳。

30. 兵五進一　馬1進3　　31. 炮九平七　車4平1
32. 俥三平七　馬3進1　　33. 兵七進一　車6進1

紅方乘機過兵捉包，搶奪優勢。

34. 兵七進一　卒5進1　　35. 兵七平六　卒5進1
36. 俥二平五　包8進5　　37. 俥五平二　車6平8
　　　　　　　　　　　　38. 俥二進一　車1平8
　　　　　　　　　　　　39. 仕五進六　包8退1

設法挽救黑馬，是目前的主要任務，但形勢並不樂觀。

40. 相七進九　車8平7
41. 炮三平六　車7平8

如圖所示，紅方平炮六路，可以保護六路兵，兌炮後又可捉死黑馬，是取勝的關鍵之著。

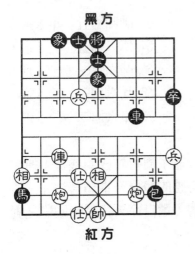

黑方

紅方

42. 炮七平二　車8進4　　43. 仕六進五　車8進1

44. 仕五退四　將5平6　　45. 炮六退一　車8退2

46. 俥七退二　車8平5　　47. 仕四進五　車5退1

48. 俥七平九　車5平9　　49. 俥九平七　卒9進1

50. 俥七進三　將6平5　　51. 俥七平四　卒9進1

52. 帥五平四　象3進1　　53. 相九進七　象1退3

　　紅方得馬之後，已成必勝的殘局，但還是不能大意。此時上相，可以掩護過河兵長驅直入，衝進九宮，配合俥炮作戰。

54. 兵六平七　象3進1　　55. 兵七進一　象1進3

56. 兵七進一　象3退1　　57. 兵七平六　象1進3

58. 帥四進一　車9進2　　59. 帥四進一　車9退2

60. 仕五退四　卒9平8

　　被迫送卒，實是無可奈何。如改走車9進1，則帥四退一，車9進1，帥四進一，車9退2，炮六平五，車9平5，俥四平一，黑卒仍然難以保住。

61. 俥四平二　車9平6　　62. 帥四平五　車6進3

63. 仕六退五　車6退3　　64. 俥二進五　士5退6

65. 帥五平六　車6退1　　66. 帥六退一　士4進5

67. 俥二退三　士5退4　　68. 兵六進一　將5進1

69. 俥二平六　象5進7　　70. 俥六進二　將5進1

71. 俥六退三

　　紅方為困死黑方邊馬，費盡了周折才找到機會，連出妙手，終於捉死邊馬取得了必勝的殘局。本局著法在平淡中見功夫，值得年輕棋手學習（選自徐天紅勝劉殿中之對局）。

第 123 局

1. 炮二平五　馬 8 進 7　　　2. 俥二進三　卒 3 進 1
3. 俥一平二　車 9 平 8　　　4. 兵三進一　馬 2 進 3

紅方另有俥二進四的一種攻法。

5. 俥八進九　卒 1 進 1　　　6. 炮八平七　馬 3 進 2
7. 俥九進一　卒 1 進 1　　　8. 兵九進一　車 1 進 5
9. 俥二進四　象 7 進 5　　　10. 俥九平四　士 6 進 5
11. 俥四進五　馬 2 進 1　　　12. 炮七退一　馬 1 進 3

如圖所示，黑方右馬躍進 3 路，準備再進 1 路捉底相，製造反擊，但度數比較遲緩。不如改走包 2 進 3 的攻法，比較積極主動。

13. 炮七平三　馬 3 進 1

紅方平炮三路，著法針鋒相對。如改走俥四平三，則

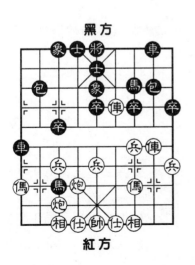

黑方

紅方

包 8 平 9，俥二進五，馬 7 退 8，炮五平六。馬 3 進 1，相三進五，包 2 進 6，黑方有得子的機會，大占優勢。黑方此時進馬徒勞無益，落入下風。應改走卒 3 進 1，製造複雜變化，也許會有好處。

14. 兵三進一　車 1 平 8
15. 俥三進二　卒 7 進 1
16. 炮三進六　包 2 平 7

17. 俥四平三　卒 7 進 1

棄卒捉馬，防止紅方傌二進四的攻勢。

18. 傌二進一　包 7 平 6　　19. 俥三平二　馬 1 退 3

退馬導致失子，如改走車 8 平 9，則傌一進二，紅方大占優勢。

20. 炮五平二　馬 3 退 5　　　21. 炮二進五　包 6 進 2

22. 相七進五　包 6 平 4

如改走包 6 平 5，則俥二平五，黑方也難以支持下去。

23. 俥二退一　卒 5 進 1　　　24. 俥二退二　卒 5 進 1

25. 傌一進三　車 8 平 7　　　26. 傌三退四　馬 5 進 7

27. 仕六進五　包 4 平 5　　　28. 傌四進二　卒 7 進 1

29. 俥二進二　象 5 進 7　　　30. 俥二退一　卒 5 進 1

31. 炮二進二　車 7 進 3　　　32. 炮二平一　卒 5 進 1

33. 相三進五　卒 7 平 8　　　34. 俥二退一　馬 7 退 6

35. 傌二退三

黑方少子相當難下，至此已成敗局（選自徐健秒先勝陳建國之對局）。

第 124 局

1. 炮二平五　馬 8 進 7　　　2. 傌二進三　車 9 平 8

3. 俥一平二　馬 2 進 3　　　4. 兵三進一　卒 3 進 1

5. 傌八進九　卒 1 進 1　　　6. 炮八平七　馬 3 進 2

7. 俥九進一　卒 1 進 1　　　8. 兵九進一　車 1 進 5

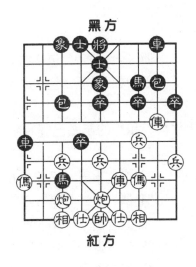

9. 俥二進四　象7進5

10. 俥九平四　士6進5

11. 俥四進五　馬2進1

12. 炮七退一　包2進5

13. 俥四退二　卒3進1

14. 炮五退一　卒3平4

15. 俥二進二　包2退4

16. 俥二退一　馬1進3

進馬牽制對方是一種走法。

17. 俥四退二　包2平3

18. 俥四平七　卒7進1

如圖所示，紅方運俥吃馬，先棄後取，以免對方走出好的變化，但局勢比較平穩。如改走傌三進四，則卒7進1，俥二退二，卒7進1，傌四進六，展開對攻，紅方也有一定的機會。現在黑方不急於吃俥而進7路卒，著法細膩有力。如改走包3進4，則炮七平九，車1進2，相七進九，卒7進1，俥二進一，卒7進1，俥二平三，紅方比較好走。

19. 俥二退一　包3進4　　20. 炮七平九　車1進2

21. 相七進九　包8平9　　22. 兵三進一　車8進5

紅如改走俥二進五，則馬7退8，兵三進一，包9平7，紅方也沒有什麼好處。

23. 傌三進二　象5進7　　24. 炮五平三　象7退5

25. 炮三進五　卒4進1

紅方當然不會走傌二進三，否則黑方有象5進7的走

法。

26. 俥二進四	包 3 平 7	27. 兵七進一	包 9 進 4
28. 相九退七	包 9 平 7	29. 俥四退三	包 7 退 4
30. 相七進五	包 7 進 1		

再兌掉一子之後，局勢更平淡，和局的苗頭已經有所
顯示。

31. 兵五進一	卒 4 平 5	32. 炮九平五	卒 5 平 6
33. 俥三進一	包 7 平 1	34. 俥一退二	卒 6 平 7
35. 俥二進三	馬 7 進 8	36. 兵五進一	卒 5 進 1
37. 炮五進四	馬 8 進 6	38. 炮五退一	包 1 平 5
39. 仕六進五	包 5 退 1	40. 俥三進二	卒 9 進 1
41. 俥二退四	包 5 進 1	42. 炮五平六	卒 7 平 8
43. 炮六進二	馬 6 進 4	44. 俥四進二	包 5 退 1
45. 俥二退四	馬 4 進 3	46. 帥五平六	馬 3 退 2
47. 俥四進二	卒 8 平 7	48. 仕五進四	卒 7 平 6
49. 仕四進五	將 5 平 6	50. 炮六退一	馬 2 退 4
51. 炮六平五	包 5 平 1	52. 俥二退三	馬 4 進 3
53. 帥六平五	包 1 進 6	54. 俥三進一	馬 3 進 2
55. 相五退七	包 1 平 3	56. 相三進五	包 3 退 3
57. 俥一進三	象 5 進 7	58. 俥三進二	將 6 進 1
59. 炮五進一			

雙方在殘局中都沒走出什麼變化，最後以和局而告終
（選自徐天紅和陶漢明之對局）。

第 125 局

1. 炮二平五　馬 8 進 7　　2. 兵三進一　卒 3 進 1

3. 俥二進三　馬 2 進 3　　4. 俥一平二　車 9 平 8

5. 俥八進九　卒 1 進 1　　6. 炮八平七　馬 3 進 2

7. 俥九進一　卒 1 進 1　　8. 兵九進一　車 1 進 5

9. 俥二進四　車 1 平 4　　10. 俥九平四　象 7 進 5

11. 俥四進三　車 4 進 3

黑方如走車 4 進 2 捉炮，則炮七退一，黑方也沒有什麼便宜，但在布局上緩解了一著棋，以下黑方可走另一步著法，加強防守。

12. 仕四進五　包 8 進 2　　13. 炮五平四　卒 3 進 1

14. 兵七進一　馬 2 進 1

黑方以上棄 3 路卒有投石問路之意，劉殿中常愛走這種棄兵搶攻的著法，是否有利，一時不好說清。此時紅方如走炮七進二，則包 8 平 3，俥二進五，馬 7 退 8，相三進五，馬 8 進 7，雙方大體均勢。

15. 炮七進一　馬 1 進 3

16. 炮四退一　車 4 退 4

17. 俥九進八　包 8 平 5

18. 俥八退七　車 4 進 3

19. 俥二進五　馬 7 退 8

20. 傌七進九　車4平7

如圖所示，黑方先棄後取，企圖在變化中尋求進展，是積極的作戰動機。此時平車吃傌，是正確的舉動，如貪攻而走包2進7，則炮四退一，車4平7，兵五進一，包5平8，炮七平二，紅方占優。

21. 傌九進八　士6進5

如改走車7進2，則炮四退一，包5平8，傌八進六，包8進5，傌六進七，將5進1，俥四進五，馬8進7，傌七退六，包2平4，俥四平六，將5平6，仕五進四，包8平6，相七進五，車7平8，仕六進五，包6退1，仕五退四，包6平4，俥六退一，將6退1，炮七平八，紅方棄子奪勢，大占優勢。

22. 炮四退一　車7進2　　　23. 俥四進一　車7退4

紅方進俥走法精細，擊退了黑方的反擊之後，紅方開始有了轉機，利用活躍的俥傌炮進行反擊。

24. 傌八進六　包2平4　　25. 兵五進一　包5平4

26. 兵七進一　包4進4　　27. 兵七進一　包4平3

28. 炮七平五　馬8進7　　29. 俥四平七　車7進1

30. 俥七退四　車7平5　　31. 兵七進一　車5平4

32. 俥七進五　包4退1　　33. 炮四平三　馬7退8

如改走士5進4，則傌六退七，車4平7，相七進五，包4平8，兵七平六，士4進5，兵六進一，紅方獻兵搶先，黑方仍難化解受困之勢。

34. 炮三進二　車4退2　　35. 傌六進七　馬8進6

36. 炮三平九　卒7進1　　37. 炮九進六　卒7進1

如改走將5平6，則兵五進一，卒5進1，炮九平六，

車4退3，俥七平四，士5進4，帥五平四，卒7進1，俥四平一，將6平5，俥一進二，紅方得子，勝局已定。

38. 俥七退四　　將5平6　　　　39. 炮九平六　　車4退3
40. 俥七平四　　卒5進1　　　　41. 帥五平四　　士5進6

紅方平帥是緊湊有力的走法，如走兵五進一，則車4進4，將放鬆局勢的進程。

42. 俥四進五　　卒5進1　　　　43. 俥四平三　　將6平5
44. 俥三進一

黑方在13回合時，發起了猛烈的進攻，可是紅方防守較嚴密，黑方難以衝破城池。紅方利用俥傌炮活躍的優點，逐漸在反擊中占據了便宜，擴大了優勢，奪得了勝利（選自徐天紅勝劉殿中之對局）。

第 126 局

1. 炮二平五　　馬2進3　　　　2. 傌二進三　　馬8進7
3. 俥一平二　　車9平8　　　　4. 兵三進一　　卒3進1
5. 傌八進九　　卒1進1　　　　6. 炮八平七　　馬3進2
7. 俥九進一　　卒1進1　　　　8. 兵九進一　　車1進5
9. 俥二進四　　象7進5　　　　10. 俥九平四　　士6進5
11. 俥四進五　　馬2進1　　　　12. 炮七退一　　包2進3
13. 俥二退一　　包2進2

紅方可走兵五進一，則包2退2，俥四退二，車1平4，兵五進一，車4平6，傌三進四，卒5進1，傌四進三，紅方優勢。

14. 俥四退二　卒 3 進 1　　　15. 炮五退一　卒 3 平 4

16. 炮五平三　包 8 進 2

紅方平炮，重新布陣。如改走炮七平九，則包 8 進 2，並不上算。

17. 仕四進五　車 1 平 2　　　18. 炮三平二　包 2 平 3

紅方平炮兌包，意圖使黑方左路更加空虛，以利於進行攻擊。如改走兵三進一，則卒 7 進 1，炮七平九，包 2 退 1，炮九進二，車 2 平 1，黑方多卒易走。

19. 炮七平九　包 8 進 4　　　20. 俥二進六　馬 7 退 8

21. 炮九平二　馬 8 進 9　　　22. 兵一進一　車 2 進 2

紅方進邊兵使局勢進展緩慢，應改走進三路傌，設法吃去黑卒，才是緊要之著。現在黑方利用攻擊傌的機會，逐漸化解了牽制。

23. 俥四退二　車 2 退 3　　　24. 炮二平一　卒 7 進 1

25. 俥四進二　車 2 平 4　　　26. 兵一進一　馬 9 進 7

27. 兵一平二　卒 7 進 1　　　28. 俥四進二　馬 7 進 8

應改走俥四平三吃卒，清除對方的有生力量。黑方如走馬 7 進 5，則俥三平四，馬 5 進 4，仕五退四，下一步可走傌三退五兌子，黑方一時難以發動攻勢。

29. 傌三進一　卒 7 進 1　　　30. 炮一進五　卒 7 平 8

31. 炮一退一　車 4 退 3　　　32. 傌一退二　包 3 平 9

33. 傌二進四　包 9 進 2　　　34. 相三進五　士 5 進 6

35. 傌四進三　車 4 平 7

以上雙方爭鬥得異常激烈，黑方集結兵力於左側，潛伏下一定的攻擊力。

36. 炮一進一　卒 8 進 1

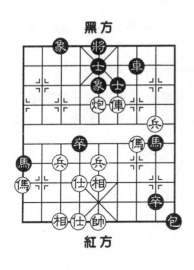

黑方

紅方

37. 炮一平五　　士４進５
38. 仕五進六　　卒８進１

如圖所示，紅方低估了黑方的攻擊速度，所以上仕，意圖先化解黑方的攻勢，以下再進行攻擊。其實應走傌三退二吃卒，以下如車７進８，則俥四退六，交換子力後，紅方不算難走。而此時黑方不如改走馬８進９，封住邊路，以下紅方如走俥四平二，將５平４，兵二平一，卒８平７，俥二進三，象５退７，炮五平一，馬９進７，交換子力後，黑車再占據河口，大占優勢。

39. 俥四平一　　卒８進１
40. 帥五進一　　馬８進７
41. 帥五平四　　將５平４
42. 炮五平三　　馬７退９
43. 俥一退三　　車７進２
44. 仕六進五　　包９平３

紅方支仕白丟一相，頗不合適。應改走仕六退五，黑方以包打相，紅如以相吃包，則車７進２，紅方局勢仍然不好。

45. 俥一進六　　象５退７
46. 傌三進五　　車７進５

紅方可改走兵二進一，則車７進１，再俥一退四交換，這樣比較好一些。

47. 帥四退一　　包３退２
48. 相五進三　　車７進１
49. 帥四進一　　象３進５
50. 俥一退三　　車７退１
51. 帥四退一　　車７進１
52. 帥四進一　　車７退３

53. 俥一平六　將4平5　　54. 俥六退二　卒8進7
55. 相三退五　包3平5

紅方應改走帥四退一，還可支持一陣。紅方在中局時，出現了軟弱的應法，以致被黑方反奪先手。在對搶攻勢時，過低的估計對方的攻擊力量，導致了失敗（選自徐健秒負鄒正偉之對局）。

第 127 局

1. 炮二平五　馬8進7　　2. 傌二進三　車9平8
3. 俥一平二　馬2進3　　4. 兵三進一　卒3進1
5. 傌八進九　卒1進1　　6. 炮八平七　馬3進2
7. 俥九進一　卒1進1　　8. 兵九進一　車1進5
9. 俥二進四　象7進5　　10. 俥九平四　士6進5
11. 炮七退一　包8平9

紅方退炮，先等一下，保持變化。如改走俥四進三，則車1平6，傌三進四，包8平9，俥二進五，馬7退8，形勢比較平穩。

12. 俥二進五　馬7退8　　13. 傌三進四　馬8進7
14. 俥四進二　包9退2　　15. 相三進一　車1平4
16. 炮七平三　包9平7　　17. 傌四進五　馬7進5

紅方如改走兵三進一，則象5進7，傌四進五，馬7進5，炮五進四，包2平5，下一著有車4退2的應法，黑方可以一戰。

18. 炮五進四　卒7進1

棄去7路卒，防止紅方有炮五平一的威脅。

19. 炮三進四　卒3進1	20. 兵七進一　車4平3
21. 仕四進五　車3退2	22. 炮五退二　馬2進4
23. 帥五平四　車3平5	24. 炮三平二　包7平6
25. 帥四平五　包2平3	26. 相一退三　車5平8
27. 俥四進二　包3進3	

紅方可以改走炮二平六，比較靈活。以下如走車8進
1，則炮六平三，紅方形勢有利。

28. 俥四平六　包3平5

紅方如改走相七進五，則包3平5，兵五進一，包6平
9，俥四平六，包9進6，炮二平五，馬4進2，俥六退
二，包9進3，仕五退四，馬2退3，黑方子力比較活躍，
紅方難以取勢。

29. 兵五進一　馬4進2	30. 炮二平五　車8進3
31. 炮五進一　車8平9	32. 相七進五　車9平7
	33. 兵三進一　卒9進1
	34. 兵三平二　卒9進1
	35. 兵二進一　卒9進1
	36. 仕五退四　包6進7

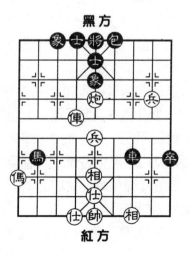

黑方

紅方

如圖所示，紅方雖然多
一兵，並有中炮的攻勢，但
邊傌不能出擊，攻擊難以開
展。而黑方車馬包靈活，紅
方也無法進行牽制。只好退
仕，等待時機，這也是一種
好的下法。

37. 傌九退八　馬 2 進 4　　38. 傌八進六　馬 4 退 5

39. 俥六平五　車 7 平 4　　40. 俥五退一　車 4 進 2

41. 俥五平四　車 4 退 5　　42. 俥四進二　包 6 退 3

43. 仕四進五　卒 9 平 8　　44. 兵二進一　包 6 平 1

45. 帥五平四　車 4 平 5　　46. 俥四平五　包 1 退 2

47. 兵二進一　包 1 退 1　　48. 俥五平一　象 5 退 7

　　紅方考慮到黑方車馬包靈活，占據位置也很好，所以不敢久戰，只好利用兌子，達成和局（選自許銀川和呂欽之對局）。

第 128 局

1. 炮二平五　馬 8 進 7　　2. 兵三進一　卒 3 進 1

3. 傌二進三　馬 2 進 3　　4. 俥一平二　車 9 平 8

5. 傌八進九　卒 1 進 1　　6. 炮八平七　馬 3 進 2

7. 俥九進一　卒 1 進 1　　8. 兵九進一　車 1 進 5

9. 俥二進四　象 7 進 5　　10. 俥九平四　士 6 進 5

11. 炮七退一　包 8 平 9

　　紅方還有一種變化，此時走俥四進五，則馬 2 進 1，炮七退一，包 2 進 5，炮五退一，馬 1 進 3，炮五進一，包 2 退 4，俥四進二，馬 3 進 1，俥四平三，馬 1 進 3，俥三退一，包 2 退 1，俥三退一，車 1 進 2，黑方占優，這種變化僅提供少年棋手參考，紅方走這種變化時，其中的炮五進一，已改變成平炮，仍能和黑方抗衡。

12. 俥二進五　馬 7 退 8　　13. 傌三進四　馬 8 進 7

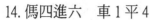

14. 傌四進六　車1平4

紅方如走傌四進五，則車1平7，紅方不占便宜。

15. 傌六進四　包2退1　　16. 俥四進二　包9退2

17. 兵三進一　卒7進1

紅方進三兵作用不大，應改走兵五進一，則包9平6，俥四平五，紅方仍可抗衡。

18. 炮七平三　包9平6　　19. 傌四退五　馬7退8

退馬是以退為進的佳著。如改走馬7進8，則俥四平二，卒5進1，傌五進三，象5進7，炮五進三，紅方占優。

20. 俥四平二　馬8進6　　21. 炮三平一　卒5進1

22. 炮一進五　馬6進5　　23. 炮一進三　象5退7

如圖所示，紅方進炮打將過於著急，應改走俥二進三，則卒5進1，俥二平五，卒5進1，俥五退三，形成平穩局勢。

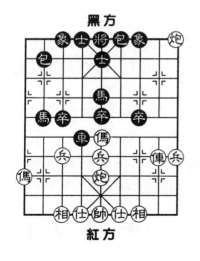

黑方

紅方

24. 炮一平四　士5退6

25. 傌五退三　卒7進1

26. 傌三退二　馬2退3

退馬是正確的應對，如改走象3進5或者包2平5，紅方有兵五進一的爭先手段，黑方反而難走。

27. 俥二進三　象3進5

28. 仕四進五　包2進5

29. 傌二進四　卒7平6

30. 俥二退三　卒5進1

295

　　紅方退俥使黑方有過卒的機會，敗勢逐漸顯示出來。應改走俥四進二，包2平5，俥二平四，卒5進1，俥二進三，雖然形勢險劣，但還可抵抗一陣。

31. 俥九退七	包2平5	32. 俥二進二	馬5進7
33. 俥四進二	馬3進5	34. 俥二進三	馬5進7
35. 帥五平四	卒6進1	36. 兵一進一	卒6進1
37. 炮五平六	士4進5	38. 俥七進九	包5平6
39. 帥四平五	卒6進1（黑勝）		

　　第23回合紅方沉炮打將太急躁了，失去了將局勢引向平穩的機會。要想下好棋，一定要在臨枰保持冷靜的思維，運子取勢上才能恰到好處（選自李艾東負陶漢明之對局）。

第 129 局

1. 炮二平五	馬8進7	2. 兵三進一	卒3進1

　　此時如改走包8平9，則俥二進三，車9平8，俥八進七，馬2進3，兵七進一，形成中包對三步虎的布局定式。

3. 俥二進三	馬2進3	4. 俥一平二	車9平8
5. 俥八進九	卒1進1		

　　以前，黑龍江棋手創造過此時即走炮八平七的走法。黑方應著有卒1進1及士4進5和馬3進2進馬封鎖的，紅方不占什麼便宜。

6. 炮八平七	馬3進2	7. 俥九進一	卒1進1

黑方

紅方

8. 兵九進一　車1進5

9. 俥二進四　車1平4

10. 俥九平四　車4進2

11. 炮七退一　象7進5

12. 傌三進四　士4進5

13. 炮五平三　包8平9

14. 俥二進五　馬7退8

15. 相七進五　車4退2

如圖所示，雙方攻守十分緊湊，此時紅方上相打車，準備下一手馬踏7路卒爭奪攻勢，走法過於急躁，給了黑方有乘勢反撲的機會。不如改走俥四平二，則馬8進6（如走車4平6，則俥二進八，車6退2，相三進五，紅方好走），相三進五，車4退2，傌四進三，紅方先手。

16. 傌四進三　包9進4

紅方可改走俥四進二，加強防守，然後再走傌四進三，比較穩健。

17. 傌三進二　馬2進3

仍可走俥四進二捉包，則車4平7，俥四平一，車7進2，傌三退四，紅方先手。

18. 俥四進二　馬3進1

紅方再進俥捉包，時機已過，但也無可奈何。如改走傌九進七，則包2進7，仕六進五，包9平3，炮三平二，車4進3，炮二進七，象5退7，炮七進一，將5平4，黑方勝定。

19. 炮三平九　包2進7

20. 仕六進五　車4平1

21. 炮九平八　車1平2　　22. 炮八平九　包9退2

23. 仕五進六　車2進3　　24. 炮九進七　象3進1

25. 炮七平四　包2平6

紅方如改走兵五進一，則卒3進1，相五進七，車2平3，俥四平八，車3進1，帥五進一，將5平4，紅方失子，形勢仍然不利。

26. 俥四平二　包9進5

紅方如改走炮四進八，則包6退9，炮九平四，車2平8，黑方勝定。

27. 仕六退五　車2進1　　28. 仕五退六　包6平4

29. 帥五進一　包4退3　　30. 俥二退三　包9退1

31. 炮四進三　車2退1　　32. 帥五退一　包4進2

33. 俥二進六　包4平8

紅方在中局疏於防守兵線，兩次沒有搶占這個要點，黑方包打邊兵後，又未能及時捉炮，黑方乘機進馬踏兵交換子力，搶得了攻勢，並逐漸發展成勝局。

終局形勢，黑方已雙包歸邊，以下紅方如走相五退七，則車2平5，帥五平六，車5平6，黑方勝局已定（選自陸玉江負許文學之對局）。

第 130 局

1. 炮二平五　馬8進7　　2. 傌二進三　車9平8

3. 俥一平二　馬2進3　　4. 兵三進一　卒3進1

5. 傌八進九　卒1進1　　6. 炮八平七　馬3進2

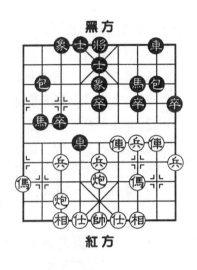

黑方

紅方

7. 俥九進一　卒1進1
8. 兵九進一　車1進5
9. 俥二進四　象7進5
10. 俥九平四　士6進5

紅方這一步也有走俥九平六搶占六路的走法，變化下去紅方仍然占先。但由於難以和三路傌配合作戰，進攻的機會相對減少，而六路俥對牽制黑方馬包能起到一定的作用。

11. 炮七退一　車1平4　　12. 俥四進三　車4平6

如圖所示，紅方升俥兌車，借機躍傌助攻，是一種搶先的手段。而黑方如不兌俥，走車4進3，與紅方對搶先手，但效果不太理想。

13. 傌三進四　車8平6　　14. 傌四進五　馬7進5
15. 炮五進四　馬2退3　　16. 炮五平一　馬3進4

紅方乘機打卒，避開鋒芒，是爭取多兵優勢的走法。

17. 俥二退一　包8平9

如果冒險而走包2進4，則俥二進四，包2平5，俥二退五，黑方一時難以配合空頭包發動攻勢，所以並不上算。

18. 兵五進一　車6進4　　19. 俥二進六　士5退6
20. 俥二退三　包2進1　　21. 俥二進一　包2退1
22. 俥二退一　包2進1　　23. 俥二進一　包2退1
24. 俥二退一　士4進5

如改走包9進4，則相三進五，仍是紅方多兵占優。

25. 炮一平三	包9平7	26. 相三進五	包2進5
27. 炮三平九	車6退1	28. 俥二平四	馬4退6
29. 兵五進一	馬6進5	30. 傌九進八	馬5進4
31. 帥五進一	馬4退2	32. 炮九平八	包2進1
33. 炮七進一	包2退3	34. 炮八退三	包7退1
35. 帥五退一	士5退4	36. 兵五平六	包2平5
37. 仕四進五	包7平3	38. 兵六進一	象3進1
39. 炮八進三			

紅方在中局時，看到黑方防守嚴密，只好盡力掃卒，靠多兵占優。等到黑方出動車馬之後，紅方又在攻勢中尋機兌子，黑方不得不兌，在殘局中紅方多三兵，黑方無法應戰而告負（選自趙國榮勝鄔正偉之對局）。

第 131 局

1. 炮二平五	馬8進7	2. 兵三進一	車9平8
3. 傌二進三	卒3進1	4. 俥一平二	馬2進3
5. 傌八進九	卒1進1	6. 炮八平七	馬3進2
7. 俥九進一	卒1進1	8. 兵九進一	車1進5
9. 俥二進四	象7進5	10. 俥九平四	士6進5
11. 俥四進三	車1平6	12. 傌三進四	車8平6
13. 傌四進五	馬7進5		

紅方馬踩中卒是正確的走法。如改走傌四進三，則包8退2，紅方沒有什麼便宜可占。黑方及時兌俥，應法穩

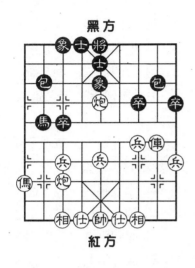

黑方

紅方

正，如改走車6進3，則兵五進一，馬7進5，兵五進一，黑方徒勞無益，損失反而加大，形勢更落下風。

14. 炮五進四　馬2退3

如圖所示，黑方退馬逐炮，反使炮乘機打卒取勢。不如改走車6進3捉炮，雖然成和的可能較大，但必須這樣走，不能求變，否則將把自己引上失利之道路。

15. 炮五平一　包8平9	16. 兵五進一　車6進6
17. 炮七平五　車6平9	18. 俥二進二　包9平7
19. 炮一平三　士5退6	

黑車雖然吃去邊兵，但不能牽制紅方子力，而紅方乘機進車卒林，加強控制，並又多一中兵助戰，紅方占優。

20. 炮五退一　士4進5	21. 相三進五　車9平4
22. 炮五平一　車4退3	23. 仕四進五　包2進2
24. 炮一平三　車4平5	25. 俥二進一　包7退2
26. 俥二平三　包7進3	27. 俥三退一　車5進2
28. 炮三平一　士5進6	

紅方利用兌子，取得多兵優勢，而黑方不兌俥而吃兵，紅方及時運炮乘虛而入，打亂了黑方的防線。

29. 炮一進八　士6進5	30. 俥三進三　士5退6
31. 俥三平二　車5退2	32. 炮一平四　將5進1
33. 俥二退二　馬3進4	34. 俥二平四　車5平8

35. 俥四退四　　包2退1　　　36. 炮四退四　　車8進6

37. 仕五退四　　車8退5　　　38. 炮四退一　　車8平6

39. 炮四平五　　車6平5　　　40. 俥四進二　　車5進1

紅方在進攻中施展兌子的巧妙手段，使黑方無力進行反擊。

41. 俥四平六　　包2平5　　　42. 帥五進一　　車5平4

紅方升帥，妙著保兵，黑方已無法對抗下去。

43. 俥六平五　　包5平1　　　44. 俥五平四　　包1進1

45. 俥四進一　　將5退1　　　46. 帥五退一　　包1平2

47. 仕四進五　　包2平1　　　48. 俥四平九　　包1平2

49. 俥九平八　　包2平1　　　50. 傌九進八　　包1退3

51. 傌八進九　　象3進1　　　52. 傌九退八　　包1平3

53. 傌八退九　　包3平1　　　54. 俥八平五　　象1退3

55. 兵三進一　　車4進3　　　56. 兵三進一　　車4平2

57. 兵三平四　　將5進1　　　58. 兵四進一　　包1進1

59. 俥五平四　　包1平6　　　60. 俥四進一　　車2退1

61. 俥四退一　　將5退1　　　62. 俥四平五　　將5進1

63. 俥五退一　　將5退1　　　64. 仕五進四　　將5進1

65. 相五進三　　將5平6　　　66. 俥五平四　　將6平5

67. 俥四平七　　車2平5　　　68. 相三退五　　象5進3

69. 傌九進八

紅方在殘局爭鬥中走得不錯，不急不躁，穩中求勝。殘局的著法有時較多，不經過這個程序是不能取勝的。少年棋手學好殘局，非常必要。要知道其基本的原理和變化，才能提高殘局水準（選自臧如意勝柳大華之對局）。

第 132 局

1. 炮二平五　馬 8 進 7	2. 傌二進三　車 9 平 8
3. 俥一平二　馬 2 進 3	4. 兵三進一　卒 3 進 1
5. 傌八進九　卒 1 進 1	6. 炮八平七　馬 3 進 2
7. 俥九進一　卒 1 進 1	8. 兵九進一　車 1 進 5
9. 俥二進四　象 7 進 5	10. 俥九平四　士 6 進 5

如改走車 1 進 1，則炮七退一，馬 2 進 3，炮七平九，車 1 平 2，傌九進七，車 2 平 3，俥四平八，包 2 平 1，傌三進四，紅先手。

11. 炮七退一　包 8 平 9	12. 俥二進五　馬 7 退 8
13. 傌三進四　馬 2 退 3	14. 兵七進一　車 1 平 3
15. 傌四進三　包 9 平 7	16. 俥四進三　馬 3 進 4

如改走兌車，則形勢落入下風，所以進馬迫兌，著法針鋒相對。

17. 俥四平七　卒 3 進 1
18. 炮五進四　象 3 進 1
19. 炮五平六　馬 8 進 6

如圖所示，雙方兌掉雙車之後，紅方仍有主動，但黑方也有一定的牽制力量。此時紅方平炮捉象，並避開黑方馬 8 進 6 捉雙的手段，是一步好著。而黑方上馬棄象，準備對攻，是出於戰略

黑方

紅方

上的考慮，因紅方兵五進一後，黑方並不好。現在 3 路卒在控制紅傌的情況下，作一拼鬥，也是可行的，但較為冒險。不如改走象 1 退 3，炮六進二，包 2 平 3 較好。

20. 傌三進五	包 7 進 7	21. 仕四進五	馬 4 進 5
22. 傌五進七	將 5 平 6	23. 炮六平四	馬 6 進 5
24. 相七進五	包 7 退 2	25. 仕五進六	包 2 平 8

紅方上仕，可解邊傌的危機又能調移左炮，加強了攻擊能力，是一步佳著。

26. 炮四退四	後馬退 4	27. 傌七退六	馬 5 退 4
28. 炮七平六	包 8 平 5	29. 帥五平四	包 5 平 4
30. 相五進七	包 7 平 4	31. 炮六平四	將 6 平 5
32. 前炮平五	士 5 進 6		

上士防守，盡力支持，如改走將 5 平 6，則傌六進四，馬 4 退 6，傌四進二，馬 6 退 7，炮五平三，紅方多子勝勢。

| 33. 炮四平五 | 將 5 平 6 | 34. 前炮平四 | 將 6 平 5 |
| 35. 相七退五 | 士 4 進 5 | 36. 炮四平六 | |

黑方在冒險反擊中雖然有一定的攻擊力，但紅方走出了上仕的巧妙之著，使黑方的攻勢化解，紅方在攻擊中擴大了優勢，終於獲勝（選自呂欽勝于幼華之對局）。

第 133 局

| 1. 炮二平五 | 馬 8 進 7 | 2. 傌二進三 | 車 9 平 8 |
| 3. 兵三進一 | 卒 3 進 1 | 4. 俥一平二 | 馬 2 進 3 |

5. 傌八進九　　卒 1 進 1　　　　6. 炮八平七　　馬 3 進 2

7. 俥九進一　　卒 1 進 1　　　　8. 兵九進一　　車 1 進 5

9. 俥二進四　　象 7 進 5　　　10. 俥九平四　　士 6 進 5

11. 俥四進五　　卒 3 進 1

棄 3 路卒準備對搶先手。不如改走馬 2 進 1，在右路發動攻勢，比較穩健。

12. 俥四平三　　馬 2 進 4　　　13. 炮七退一　　馬 4 進 6

紅方退炮，企圖加強防守，如改走炮七進二，則馬 4 進 6，俥二退一，馬 6 進 7，帥五進一，包 8 退 1，兵三進一，紅方先手。

14. 俥二退一　　馬 6 進 7　　　15. 帥五進一　　馬 7 退 5

16. 相三進五　　包 2 進 6

進炮打將化解了邊車被打死的危險之後，然後又可回馬 6 路，從而避開了雙重打擊。

17. 炮七進三　　馬 7 退 6　　　18. 傌九退八　　車 1 進 3

19. 帥五退一　　包 2 退 5　　　20. 俥三平五　　車 1 平 2

21. 傌三進四　　包 2 進 6　　　22. 俥五平六　　馬 6 進 7

至此形成紅方有攻勢、黑方多子的局勢，戰線還很漫長。

23. 兵三進一　　車 8 平 6　　　24. 兵五進一　　包 8 平 9

25. 兵三進一　　馬 7 退 9　　　26. 俥六平四　　車 2 平 6

紅方主動兌俥，意圖造成黑方左路空虛，有利於發揮多兵的威力。也可以改走仕四進五，切斷黑方二路車通道，然後再謀進取。

27. 傌四進二　　包 2 退 3　　　28. 俥二退三　　包 9 進 4

29. 傌四退五　　車 6 進 8　　　30. 傌二進四　　車 6 退 4

31. 仕四進五　將5平6	32. 兵五進一　車6平5
33. 炮七平四　車5平6	34. 炮四退四　士5進6
35. 兵七進一　包2平5	36. 傌四退六　包5退1
37. 傌六進八　士4進5	38. 傌八進七　車6進1
39. 俥二平一　包9退2	40. 傌七退六　將6平5
41. 俥一進三　包5平4	42. 兵七進一　馬9退7
43. 兵三進一　車6退2	44. 兵七進一　馬7進9
45. 俥一平六　車6進2	46. 兵三進一　包9平4
47. 傌六進七　後包退3	48. 俥六平五　車6退2
49. 兵七平六　將5平4	50. 俥五進一　包4退1
51. 俥五進一　馬9進8	52. 兵三平四　後包平6

　　如圖所示，由於紅方俥傌兵圍城攻擊，黑方也有一定的危險，所以用包打兵交換，其著法可取。如改走前包進4，則兵六平五，車6進1，俥五退一，紅方雙兵威力很大，黑方不好應付。

　　53. 俥五平六　車6進1
　　54. 俥六平四　馬8進6
　　55. 傌七退八　包6退1
　　56. 傌八退七　馬6退4

　　雙方展開了攻勢大戰，但紅方在最後攻勢較強，俥傌雙兵圍住九宮攻擊，黑方倚仗多子之利，化解了紅方一次又一次的衝擊，透過迫兌子力，雙方握手言和（選自李來群和蔡翔雄之對局）。

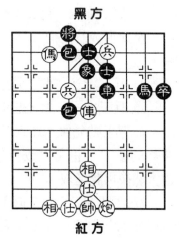

黑方

紅方

第 134 局

1. 炮二平五　　馬2進3　　　2. 傌二進三　　馬8進7
3. 俥一平二　　車9平8　　　4. 兵三進一　　卒3進1
5. 傌八進九　　卒1進1　　　6. 炮八平七　　馬3進2
7. 俥九進一　　卒1進1　　　8. 兵九進一　　車1進5
9. 俥二進四　　象7進5　　　10. 俥九平四　　車1平4

平車4路，是一種強行攻擊的走法。

11. 俥四進三　　車4進1

先上一步車，是創新之著，以往多走進2或進3，成為大家了解的布局。

12. 仕四進五　　馬2進3　　　13. 傌九進八　　車4退3
14. 炮五平六　　包8平9　　　15. 俥二進五　　馬7退8
16. 炮七進三　　卒5進1　　　17. 炮七平九　　士6進5
18. 俥四平七　　馬3進2　　　19. 俥七退三　　馬2退1
20. 炮九退一　　車4平2　　　21. 傌八退六　　包2平3
22. 相三進五　　馬8進6　 •• 23. 傌六進五　　車2進1
24. 傌五進六　　包9平4

紅方躍傌兌子，穩健之著，由此紅方仍占主動。

25. 俥七進六　　馬6進5　　　26. 俥七退一　　馬5進4
27. 俥七平三　　包4進5

紅計算到黑馬的威脅不大，所以爭取多兵，著法緊湊周密。

28. 仕五進六　　車2平8　　　29. 俥三平四　　車8進2
30. 仕六進五　　車8平7　　　31. 俥四退四　　卒9進1

32. 帥五平四　　馬 1 進 2

33. 炮九進一　　車 7 平 5

34. 俥四進七　　士 5 退 6

紅兌車是正確的應法，仍占優勢，但這種優勢，如何能夠擴大，還要看本身的功力。

35. 俥三進五　　馬 2 退 3

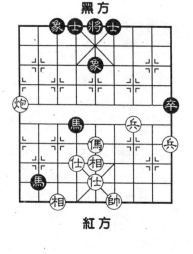

黑方

紅方

如圖所示，紅方俥炮兵比較有利於創造機會，而邊線的對頭兵卒還沒解決，這對紅方是一個擴大勝機的希望。

36. 相五進七　　馬 4 退 3　　　37. 炮九平二　　前馬退 5

38. 帥四平五　　士 6 進 5　　　39. 炮二退三　　馬 5 退 6

40. 兵三進一　　馬 3 進 5　　　41. 俥五進四　　馬 5 進 6

紅方如改走兵三平四捉馬，則馬 5 進 6 捉炮，這樣容易出現和局的機會。

42. 炮二平四　　後馬進 4　　　43. 兵三平二　　馬 6 進 8

44. 俥四進二　　馬 4 退 6　　　45. 炮四進三　　馬 8 退 7

46. 兵二平三　　馬 7 進 5　　　47. 炮四退二　　士 5 進 4

48. 相七進五　　士 4 進 5　　　49. 兵三進一　　馬 6 進 5

50. 炮四進二　　後馬進 7

紅方如改走俥二退三，則後馬退 7，給黑方造成了牽制的機會，容易導致和局。

51. 炮四平五　　馬 7 進 8　　　52. 炮五退一　　馬 8 退 9

53. 俥二進三　　將 5 平 6　　　54. 炮五平四　　馬 9 退 8

55. 炮四退三　馬 5 退 4　　　56. 兵三平二　馬 8 進 7

57. 炮四退一　馬 7 退 8　　　58. 相五進三　卒 9 進 1

59. 相七退五　卒 9 進 1　　　60. 炮四進一　卒 9 平 8

61. 傌三退四　馬 8 進 6　　　62. 傌四進六　馬 6 進 4

如改走馬 6 進 5，則仕五進四，馬 5 退 6，傌六退五，
紅方勝局已定。

63. 仕五進四　後馬進 6　　　64. 傌六退八　卒 8 平 7

65. 傌八進七　士 5 進 6　　　66. 帥五平六　士 6 退 5

67. 仕四退五　卒 7 平 6　　　68. 兵二平三　士 5 進 6

69. 兵三進一　士 6 退 5　　　70. 炮四退一　象 5 進 7

71. 相五退三　象 3 進 5　　　72. 相三進一　象 5 退 3

73. 炮四進一　象 7 退 5

可改走象 3 進 5，可能有利於防守。

74. 仕五退四　士 5 進 4　　　75. 傌七退八　士 4 退 5

76. 傌八進七　士 5 進 4　　　77. 傌七退八　士 4 退 5

78. 傌八進七　士 5 進 4　　　79. 炮四平九　象 5 進 7

80. 炮九進七　象 3 進 5　　　81. 兵三平四　士 4 退 5

如改走馬 6 退 7，則炮九退二，伏下炮九平四打將的
著法，紅方大占優勢。

82. 炮九平五　馬 6 退 7　　　83. 傌七退六　馬 4 退 5

84. 炮五平九　卒 6 平 5　　　85. 炮九退七　卒 5 平 4

86. 炮九平四　將 6 平 5　　　87. 仕六退五　將 5 平 4

88. 仕五進四　卒 4 平 5　　　89. 帥六平五　卒 5 平 6

90. 仕四退五　將 4 平 5　　　91. 仕五進六　馬 5 退 3

92. 兵四進一

雙方大鬥殘局，紅方在漫長的攻擊中，走得細膩有

力，如應對稍有不周，被黑方雙馬牽制住，就可能出現和局。雙方比耐心、比功力，費盡周折，紅方終於取得了勝局。第 91 回合時，黑方如改走馬 7 退 6，則炮四進七，紅方俥炮仕相全可勝馬卒雙象（選自呂欽勝陶漢明之對局）。

第 135 局

1. 炮二平五	馬 8 進 7	2. 俥二進三	車 9 平 8
3. 俥一平二	馬 2 進 3	4. 兵三進一	卒 3 進 1
5. 俥八進九	卒 1 進 1	6. 炮八平七	馬 3 進 2
7. 俥九進一	卒 1 進 1	8. 兵九進一	車 1 進 5
9. 俥二進四	象 7 進 5	10. 俥九平四	車 1 平 4

如改走士 6 進 5，則炮七退一，包 8 平 9，俥二進五，馬 7 退 8，兵七進一，紅方優勢。

11. 俥四進三	車 4 進 1	12. 仕四進五	馬 2 進 3

黑進馬吃兵，紅俥從容躍出，黑方不占什麼便宜。如改走士 6 進 5，則炮五平六，馬 2 進 3，俥九進八，車 4 退 3，炮七退一，紅方主動。

13. 俥九進八	車 4 退 3	14. 炮五平六	包 8 平 9

紅方如改走炮五平四，可以威脅黑車，現在平六路，防守上比較穩固。

15. 俥二進五	馬 7 退 8	16. 炮七進三	卒 5 進 1

炮打卒，拓展活動空間，並為襲擊黑馬創造條件。此時黑方進中卒阻擋炮的右移，並開通車路。如改走士 6 進

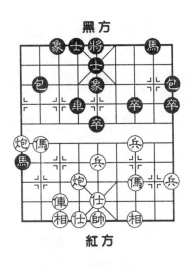

黑方

紅方

5，則炮七平二，馬8進7，相三進五，紅方優勢。

17. 炮七平九　士6進5

18. 俥四平七　馬3進2

19. 俥七退三　馬2退1

20. 炮九退一　車4平2

如圖所示，紅方俥傌雙炮集結左翼，可以乘勢威脅黑方邊馬，給黑方的攻防帶來了很大的麻煩。此刻黑方平車，試探紅方動向。如改走馬8進6，則傌三進四，紅方子力傾巢而出，黑方難以抵抗。

21. 傌八退六　包2平3

由於進中卒，現在反成隱患。此時平包迫使紅方上相，為邊馬打開一條道路。

22. 相三進五　馬8進6　　23. 傌六進五　車2進1

24. 傌五進六　包9平4

紅方進傌交換，可保持優勢。如改走傌五退六，則包3進5，紅方一時不好擴張形勢，沒有好處。

25. 俥七進六　馬6進5　　26. 俥七退一　馬5進4

27. 俥七平六　馬1進3

紅方平俥牽制黑方，正確之走法。如改走俥七平三，則包4進5，仕五進六，車2平8，紅方多兵，但子力位置欠佳，難以擴展優勢，所以沒有吃卒。

28. 兵五進一　車2進2　　29. 炮九進二　卒7進1

30. 兵三進一　車 2 平 7　　31. 兵三平四　馬 4 進 2

32. 炮六進五　士 5 進 4　　33. 傌三退一　馬 3 退 2

此時退馬不占便宜，不如改走車 7 平 6，則傌一退三，車 6 退 2，黑方仍可周旋。

34. 炮九平一　車 7 平 6　　35. 相五進七　車 6 退 2

36. 傌一進二　車 6 進 2

紅方進傌反遭失利，應改走俥六進一吃士，紅方局勢仍有進展。

37. 傌二進一　前馬進 3　　38. 俥六退五　馬 3 退 4

39. 俥六進一　馬 2 退 3　　40. 傌一退三　馬 3 進 1

41. 相七進五　士 4 退 5　　42. 俥六平七　馬 1 進 2

43. 仕五進六　馬 2 退 3

紅方雖然多兵，但車位不好，並且局勢受攻，圖謀進展，頗有難處。

44. 兵五進一　馬 3 進 5　　45. 仕六進五　馬 4 退 5

46. 傌三進五　車 6 退 2　　47. 傌五進七　車 6 退 1

48. 傌七進五　車 6 平 9　　49. 傌五進七　將 5 平 6

50. 相五退三　車 9 進 3　　51. 俥七平八　車 9 平 1

52. 俥八退二　車 1 退 5　　53. 傌七退八　車 1 平 2

紅方在布局中占據著先手，並逐漸擴大成優勢。由於局勢複雜多變，紅方在關鍵時刻，隨手一步傌一進二，使艱苦爭取到的優勢喪失殆盡。黑方改變謀和方法，施展以攻代守的手段，最後以先棄後取之戰術，達成了和局（選自許銀川和陶漢明之對局）。

第 136 局

1. 炮二平五	馬 8 進 7	2. 傌二進三	車 9 平 8
3. 俥一平二	馬 2 進 3	4. 兵三進一	卒 3 進 1
5. 傌八進九	卒 1 進 1	6. 炮八平七	馬 3 進 2
7. 俥九進一	卒 1 進 1	8. 兵九進一	車 1 進 5
9. 俥二進四	象 7 進 5	10. 俥九平四	士 6 進 5
11. 炮七退一	車 1 平 4	12. 俥四進五	車 4 進 3

紅方如改走俥四進三兌車，則局勢趨於平穩，為了求勝，紅俥搶占卒林，以求一搏。其變化如何，要透過大量實踐的檢驗。

13. 俥四平三　卒 3 進 1

紅方平俥壓馬之後，如黑方進行消極防守，可能產生不利後果，所以棄卒躍馬，爭取對攻，看來是正確的選擇。

14. 兵七進一	馬 2 進 4	15. 兵五進一	車 8 平 6

紅方如改走兵三進一，則車 8 平 6，俥二進三，包 2 平 4，仕四進五，車 6 進 8，黑方棄子後有一定的攻勢。

16. 兵三進一　車 6 進 7

紅方挺兵有些軟弱，導致以後出現了許多麻煩，不如改走俥二進三，則車 6 進 7，傌三進二，馬 4 進 5，相三進五，車 6 平 5，仕四進五，黑方並無真正的攻勢，還是紅方占優。

17. 傌三進四	馬 4 進 3	18. 仕四進五	車 6 進 1
19. 炮五平一	馬 3 進 1		

如圖所示，黑方進邊馬暗伏攻擊手段，在紅方的嚴密防守下，也沒有發生效益。如改走包2進5，則炮一平八，車4平3，傌四退五，車3進1，仕五進六，車6平2，炮八進二，車2退1，局勢複雜，各有機會。

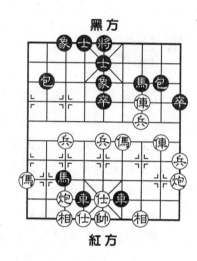

黑方

紅方

20. 傌四退五　包2進7
21. 仕五退四　車6退1
22. 傌九進七　車4退2

紅方上傌防守，應對正確，如改走俥二進三，則車6平5，相三進五，車4進1，帥五進一，馬1退3，炮一平七，包2退1，黑成殺勢。

23. 炮七平八　包8平9

紅方平炮阻擋黑方的殺機，如改走仕四進五，則車6平7，俥二進三，車7進2，仕五退四，車7退2，黑方有一定的攻勢。

24. 俥二退三　包9進4

紅方如走兵七進一，則馬7退6，黑方占優。所以紅方及時回俥，著法老練。

25. 傌七退六　車6平9　　26. 俥三進一　車9平7
27. 俥二進八　士5退6　　28. 炮八進八　象5退7

紅方倚仗雙俥防守的優勢，進炮伺機展開攻勢，令黑方難以防範。

29. 俥二平三　包 9 平 5　　30. 傌六進五　車 7 平 5

紅方進傌，已算好有驚無險，至此黑方敗局已定。

31. 相三進五　車 4 進 3　　32. 帥五進一　車 4 平 5

33. 帥五平六

雙方攻殺異常緊張，紅方失算在第 16 回合時應走俥二進三吃包，但實戰中反而進三路兵防守，被黑方進車壓肋，頓時城池危機四伏。可惜黑方沒有走出包 2 進 5 這步對殺之著，被紅方雙傌回撤防守後，黑方大為不利，終於失子而敗北（選自于幼華勝靳玉硯之對局）。

第 137 局

1. 炮二平五　馬 8 進 7　　2. 傌二進三　車 9 平 8

3. 兵三進一　卒 3 進 1　　4. 俥一平二　馬 2 進 3

5. 傌八進九　卒 1 進 1　　6. 炮八平七　馬 3 進 2

7. 俥九進一　卒 1 進 1　　8. 兵九進一　車 1 進 5

9. 俥二進四　象 7 進 5　　10. 俥九平四　士 6 進 5

如改走卒 3 進 1，則炮七退一，卒 3 進 1，俥四進四，馬 2 退 4，傌九進七，車 1 進 3，炮七平八，包 2 平 4，傌三進四，士 6 進 5，傌四進六，紅方先手。

11. 俥四進五　卒 3 進 1　　12. 兵三進一　卒 7 進 1

紅方棄三路兵，沒有必要，可走炮七退一較好。

13. 兵七進一　馬 2 進 1　　14. 炮七退一　車 1 平 3

15. 俥二平七　馬 1 退 3　　16. 傌九進七　馬 3 退 1

第 13 回合時，紅方如走炮七進二去卒，則包 8 平 9，

黑方好走。現在黑方退馬邊
路，比較理想，形成各有千
秋的局勢。

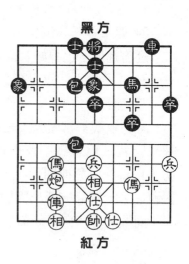

黑方

紅方

17. 炮五平七　　象 3 進 1
18. 俥四退二　　馬 1 進 2
19. 後炮平六　　包 8 進 5
20. 相三進五　　包 2 平 4

紅方上相不太好，可改
走傌三進二較為適宜。

21. 俥四平八　　馬 2 進 3
22. 俥八退三　　包 8 進 1
23. 仕六進五　　包 8 平 4　　　24. 俥八平七　　包 4 退 3
25. 傌三進四　　車 8 平 6

如圖所示，以上數個回合，黑方運子取勢非常積極主
動，透由交換子力，又將紅俥引到不利的位置上，並有多
卒和子力活躍之優勢。此時紅方強進三路傌，右路越發空
虛，引起後患。不如改走傌七進六，然後再走炮七平八，
明出俥路，還可以和黑方周旋下去。

26. 傌四進六　　車 6 進 8　　　27. 相五進三　　象 5 進 3

黑方進車占據要點，迫使紅方棄相阻擋，而黑方借機
上象絆傌準備運包取勢，已成大好形勢，紅方右翼危機四
伏卻難以顧及，足見當初上右傌失誤的嚴重性。

28. 炮七平八　　馬 7 進 6　　　29. 炮八進七　　象 1 退 3
30. 傌七退五　　象 3 退 1　　　31. 傌六進八　　包 4 平 7

平包打相，著法鋒利，紅方已難應對。

32. 俥七進六　　包 7 進 3　　　33. 仕五進四　　馬 6 進 5

34. 仕四進五　車6平8　35. 仕五進六　車8進1
36. 帥五進一　包4平5　37. 傌八進七　將5平6
38. 俥七平一　馬5退3　39. 傌五進四　車8退1
40. 帥五退一　馬3進4　41. 帥五平六　包5平4
42. 傌四退六　馬4進3　43. 傌六進四　馬3退4
44. 傌四退六　馬4進6　45. 帥六平五　包7進3
46. 仕四退五　包4平5

紅方在後中局裡，強行上三路傌，導致右路無人防守，黑方乘機棄象進車占肋道，從而奪得了反攻的大好局勢。在攻擊過程中，其著法細緻緊湊，逐步擴大攻勢，勝局一氣呵成（選自胡榮華負李來群之對局）。

第 138 局

1. 炮二平五　馬8進7　2. 傌二進三　卒3進1
3. 俥一平二　車9平8　4. 兵三進一　馬2進3
5. 傌八進九　卒1進1　6. 炮八平七　馬3進2
7. 俥九進一　卒1進1　8. 兵九進一　車1進5
9. 俥二進四　車1平4　10. 俥九平四　象7進5
11. 俥四進三　車4進1　12. 俥四進二　馬2進3

紅方進俥軟弱之著，應改走仕四進五防守，局勢較為穩健。

13. 仕六進五　士4進5

紅方應改走仕四進五，則馬3進1，相七進九，車4平3，仕五進六，紅方雖然損兵，但仍可應付。

14. 俥三進四　車4平5

15. 俥四平三　包8退1

退包伏下攻擊手段，進行兌俥爭奪攻勢。

16. 兵三進一　車5平9

17. 俥九進八　車9平6

紅方可改走俥九進七，則車9平3，仕五進六，以解底相之危機，不致被對方所利用，局勢還可應付。

18. 俥三平四　馬3退5

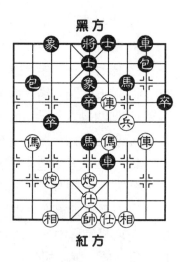

黑方

紅方

如圖所示，黑方運馬以退為進，巧妙踏車入圍，一舉奪得了反攻的機會。

19. 俥四平三　包8平7　　20. 俥二進五　包7進2

21. 俥二退九　包7進6　　22. 俥二平三　車6退1

23. 俥八進六　車6進1　　24. 兵三進一　馬5進3

迫兌紅俥，有利於集中子力攻擊對方比較空虛的左路，弈來頗有策略。

25. 炮五進五　象3進5　　26. 俥六進五　包2進3

紅方運炮攻象企圖背水一戰，而黑方隨機應變，運子改攻中路，現調包力鎮中路，對紅方是一個沉重的打擊。

27. 俥五進七　將5平4　　28. 炮七平六　包2平5

29. 相七進五　馬3進2

進馬展開攻擊，紅方如走俥三進四，則馬2退4，帥五平六，車6平4，俥三平五，馬4退2，仕五進六，車4進1，帥六平五，馬2進3，黑方形成殺局。

30. 炮六退一	車6平1	31. 傌七退六	車1平4
32. 傌六退五	車4進2	33. 兵三進一	車4退3
34. 傌五進四	車4平1	35. 相五退七	車1進4
36. 俥三進三	車1平3	37. 仕五退六	車3平4
38. 帥五進一	車4退5	39. 傌四退三	卒3進1

這局棋，紅方在開局中應走仕四進五防守，局勢仍然先手。但卻走俥四進二，使河口防線更加軟弱，以下又走了一步仕六進五的防守之著，使左翼產生了空虛，形勢更加被動。現在經過交換子力，紅方雖然解除了中線危機，但右路又遭攻擊，仕相兵受到了損失，終於不敵對方而失敗。最後形勢，黑方如改走馬2退4，則帥五進一，卒5進1，兵三進一，卒5進1，兵三平四，卒5平6，再走車4平5，黑方也是勝局（選自徐天紅負萬躍明之對局）。

第 139 局

1. 炮二平五	馬8進7	2. 傌二進三	車9平8
3. 俥一平二	馬2進3	4. 兵三進一	卒3進1
5. 傌八進九	卒1進1	6. 炮八平七	馬3進2
7. 俥九進一	卒1進1	8. 兵九進一	車1進5
9. 俥二進四	象7進5	10. 俥九平四	士6進5
11. 炮七退一	包8平9	12. 俥二進五	馬7退8
13. 兵七進一	車i平3		

如圖所示，紅方走兵七進一，企圖打開七路要道，這是特級大師呂欽的創舉。以往多走俥四進三兌車，或相三

進一保三路兵，或傌三進四準備進傌六路等，但變化比較緩和，容易造成牽制局勢。

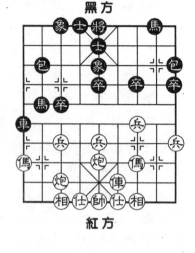

黑方

紅方

14. 炮五進四　　包2平3
15. 炮五退二　　車3進2
16. 俥四平二　　馬8進6
17. 相三進五　　車3平2
18. 炮七進六　　馬2退3
19. 俥二進七　　馬6進5
20. 傌三進四　　車2退1
21. 傌四進三　　包9進4

紅方可以改走俥二退五，局勢比較穩健。

22. 俥二退五　　包9平5	23. 仕四進五　　士5退6	
24. 兵三進一　　士4進5	25. 兵三平四　　馬5進4	
26. 俥二平三　　將5平4	27. 傌三進一　　馬4進3	
28. 炮五平二　　車2平4	29. 帥五平四　　車4退2	
30. 俥三平四　　後馬進5	31. 傌一進三　　馬5進4	
32. 炮二平五　　馬4進2	33. 傌三退四　　車4進1	
34. 兵四平五　　馬2進1	35. 兵五平六　　包5平4	
36. 兵六平七　　象5進3	37. 傌九進七　　將4進1	
38. 炮五平二　　士5進6	39. 傌四退三	

紅方在開局施展了兵七進一的創新走法，使黑方陷入新陣，紅方運用俥傌在左翼發動攻擊，使黑方進入困境。最後形勢，紅方退傌打車，伏下俥四平六抽車的手段，以下只能退車，則紅方傌三進五，黑方無法阻擋紅方的這個

象棋開局精要

攻擊而敗北（選自呂欽勝李雪鬆之對局）。

第 140 局

1. 炮二平五　馬 8 進 7　　　2. 傌二進三　車 9 平 8

3. 兵三進一　馬 2 進 3　　　4. 俥一平二　卒 3 進 1

5. 傌八進九　卒 1 進 1　　　6. 炮八平七　馬 3 進 2

7. 俥九進一　卒 1 進 1　　　8. 兵九進一　車 1 進 5

9. 俥二進四　車 1 平 4

平車搶占肋道，是對付河口俥的一種走法，但不如象
7 進 5 穩健。

10. 俥九平四　象 7 進 5　　　11. 俥四進三　車 4 進 2

12. 炮五平四　包 8 平 9

紅方平炮而不逃炮，暗伏相三進五打車的攻擊手段。

但平開中炮之後，中路的攻勢隨之消失。可以改走炮七退一，看一下黑車的動向，再作應變，較為適宜。此時黑方平包兌俥，是必須的動機。如改走車 4 退 1，保持變化，黑方也不會占什麼便宜。

黑方

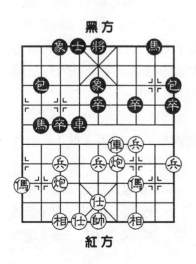

紅方

13. 俥二進五　馬 7 退 8

14. 仕四進五　車 4 退 1

15. 炮四進一　車 4 退 2

16. 俥四進二　馬 8 進 7

如圖所示，紅方進俥捉卒，企圖實現多兵占優的策略，如改走俥四進五，則將 5 平 6，傌三進四，將 6 平 5，傌四進六，紅方多一仕，也有一定的機會。

17. 俥四平三　車 4 平 6　　　18. 炮四進一　包 9 退 2
19. 炮七平四　車 6 平 8

紅方平炮打車，意義不大，反使右傌受到威脅。可以考慮走炮四平八，包 9 平 7，俥三平二，馬 2 退 3，相三進五，局勢平穩。

20. 前炮平八　包 9 平 7　　　21. 俥三平四　馬 2 退 3
22. 俥四進二　士 6 進 5　　　23. 俥四平三　馬 7 進 6
24. 傌三進四　包 2 退 1　　　25. 俥三退二　包 2 進 2

黑方運包打俥，可以控制卒林要道，有利於發展形勢。

26. 俥三進二　馬 6 進 4　　　27. 相七進五　車 8 進 5
28. 兵五進一　包 2 平 1　　　29. 炮八進二　馬 3 進 2
30. 傌四退三　車 8 退 3　　　31. 炮四進二　馬 2 進 3

黑方雙馬受到攻擊，進退不太有力，經過一陣周密的分析和運籌，走出大膽棄馬攻擊的妙著，在一系列的交鋒中，黑方妙手迭出，取得了滿意的效果。

32. 傌九進七　馬 4 進 2

紅方只能去傌，如改走炮四平六，則馬 3 進 1，炮八退四，車 8 平 2，黑方勝定。

33. 炮四退二　車 8 平 3　　　34. 炮八平七　車 3 平 7
35. 傌三退一　車 7 進 2　　　36. 傌一進二　包 1 進 6
37. 相五退七　車 7 進 1　　　38. 炮四退二　車 7 退 3

| 39. 俥三平二　車7平5 | 40. 傌二退四　車5進1 |
| 41. 炮四平二　馬2進4 | 42. 帥五平四　車5進1 |

黑方在中局施用的棄馬攻殺，是奪取勝利的有利條件。本局之特點，黑方能在平淡之處，走出巧妙的著法。最後形勢，紅方如走俥二退七，則包7平6，傌四退六，馬4進6，形成妙殺（選自蔡福如負李來群之對局）。

第 141 局

1. 炮二平五　馬8進7	2. 兵三進一　車9平8
3. 傌二進三　卒3進1	4. 俥一平二　馬2進3
5. 傌八進九　卒1進1	6. 炮八平七　馬3進2
7. 俥九進一　卒1進1	8. 兵九進一　車1進5
9. 俥二進四　象7進5	10. 俥九平六　士6進5
11. 炮七退一　車1進1	

紅方先手退炮，威脅右車，使右車離開河口要道，但黑車進一步之後，仍威脅七路兵，戰局的發展動向，是各有利害，不能兩全。

| 12. 傌三進四　包8進2 | 13. 傌四進三　馬2進3 |
| 14. 俥六進七　包8退3 | |

紅方如改走炮五平七，則包8平5，仕四進五，車8進5，傌三進二，卒3進1，以下變化複雜，估計還是紅方先手。

15. 俥六退二　馬3進5

如圖所示，黑方進馬吃中炮是正確的走法。如改走馬

3 進 1，則相七進九，包 2
進 7，相九退七，車 1 平
3，傌三進一，車 3 進 2，
傌一進三，將 5 平 6，炮五
平四，紅方棄子有攻勢，黑
方不好應付。

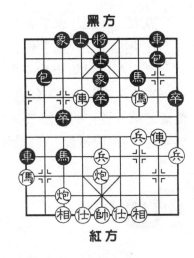

黑方

紅方

16. 相三進五　包 8 平 9
17. 傌二進五　馬 7 退 8
18. 傌六平五　包 9 進 5
19. 傌三退四　馬 8 進 7
20. 傌五平八　包 2 平 4

應改走車 1 平 2 兌傌，雖然仍落後手，但有謀取和局
的機會。紅方如果避兌，可以乘機掃去中兵，並伏有沉包
叫將的著法，黑方並不難走。

21. 傌四進六　馬 7 進 8

黑方雖然被動，但進馬之後更易受制。不如改走車 1
平 4，則傌六進四，包 9 進 3，仕四進五，車 4 平 5，黑方
仍可對抗。

22. 傌八平二　包 9 進 3
23. 仕四進五　馬 8 進 7
24. 傌六進四　將 5 平 6
25. 傌二平一　包 9 退 2
26. 傌一進三　將 6 進 1
27. 傌一退一　將 6 退 1
28. 傌四退二　將 6 平 5

如改走包 9 平 1，則炮七進八，象 5 退 3，傌二進三，
將 6 平 5，傌一進一，士 5 退 6，傌一平四，紅方仍是勝
局。

29. 傌二退三　包 9 平 1
30. 相七進九　車 1 平 5

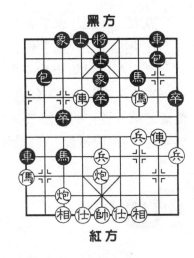

31. 傌三進一　車5進1　　32. 傌一進二　將5平6

33. 俥一進一　將6進1　　34. 傌二退四　士5進6

棄士是無可奈何之走法，如改走車5平3，則傌四退二，士5進6，俥一平五，車5退4，俥一退一，將6進1，炮七進二，包4進4，俥一退五，仍為紅方勝局。

35. 俥一平六　士6退5　　36. 俥六平二　車5退3

37. 傌四退二　車5退1　　38. 炮七進一　包4進5

39. 相九退七　卒3進1　　40. 俥二平三　士5進4

41. 兵三進一　卒3進1　　42. 炮七平九　將6平5

43. 俥三退三　車5進2　　44. 傌二進四　包4退3

45. 俥三平八　象3進1　　46. 傌四進三　將5退1

47. 俥八平二　將5平4　　48. 俥二平六　包4平3

49. 俥六進一　將4平5　　50. 相七進五　車5進2

51. 俥六平九　卒3平4　　52. 俥九平七　車5退3

53. 炮九進七　將5平4　　54. 傌三進四　將4平5

55. 傌四退三　將5平4　　56. 兵三平四　車5進1

57. 傌三進四　將4平5　　58. 傌四退五

在第20回合時，黑方應改走車1平2兌俥，局勢雖然仍處下風，但有謀取和勢的機會。而黑方失去了這個機會，以下又輕易出馬，遭到紅方的牽制，局勢不妙，因而防守更加軟弱。在紅方緊攻之下，被迫丟士棄子，終成敗局。這局棋主要失利在布局上，從中找出其原由，才能提高認識水準，在布局上才能部署得好一些（選自王嘉良勝蔡福如之對局）。

第 142 局

1. 炮二平五	馬 8 進 7	2. 兵三進一	車 9 平 8
3. 傌二進三	卒 3 進 1	4. 俥一平二	馬 2 進 3
5. 傌八進九	卒 1 進 1	6. 炮八平七	馬 3 進 2
7. 俥九進一	卒 1 進 1	8. 兵九進一	車 1 進 5
9. 俥二進四	象 7 進 5		

紅方進俥河口，保護三路兵，採取穩步進取的策略。

10. 俥九平六　馬 2 進 1

進馬捉炮意在打亂對方的陣形，是不落常規的走法。

11. 炮七退一　包 2 進 3

紅方退炮，也算穩健的應法，企圖使六路俥在要道上發展。可以改走俥六平八，則包 2 進 3，兵三進一，卒 3 進 1，俥二退三，卒 7 進 1，炮七進二，馬 1 退 3，俥八進三，車 1 平 2，傌九進八，紅方先手。

12. 俥二進二　卒 3 進 1

進包打俥之後，再獻 3 路卒，與上一著進馬捉炮互相呼應，是積極尋求攻勢的走法。

13. 兵七進一	包 2 進 2	14. 俥六進一	馬 1 退 3
15. 俥六平七	包 2 平 5	16. 相七進五	馬 3 退 5
17. 傌九進七	車 1 平 4		

紅方進傌爭奪攻勢，是有力的著法。

18. 兵五進一	馬 5 退 3	19. 傌七進八	車 4 退 1
20. 炮七進五	車 4 平 2		

紅方兌包，然後可以進炮打子，擴大先機，著法簡

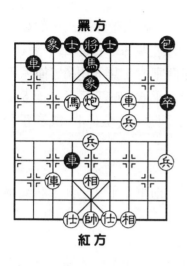

黑方

紅方

明。如改走傌八進七，則象
5 進 3，紅方並不上算。

21. 炮 7 進 1　包 8 平 9
22. 俥二平三　車 8 進 2
23. 兵三進一　包 9 退 2
24. 傌三進五　車 8 進 4
紅方進傌可進一步擴大
先手。如改走炮七平三打
馬，則包 9 平 7，俥三平
五，車 2 平 7，可得還一
子，形成互纏之形勢。

25. 傌五進七　馬 7 退 5　　26. 傌七進六　車 2 退 3
27. 炮七退一　車 8 平 4　　28. 炮七平五　車 4 退 3
如圖所示，紅方針對黑方窩心馬的不利位置，及時棄
傌運炮打卒，頗有見識。紅方已經估計到早晚是屬於一俥
換雙的形勢，而因有雙兵的優勢，以下仍可謀求勝機。

29. 俥七進一　車 2 進 3　　30. 俥七平三　包 9 平 7
紅方可走俥七平四，則車 4 平 5，俥三平五，車 2 平
7，俥五平一，著法比較緊湊。

31. 後俥平四　車 4 平 5
如改走包 7 進 4，則俥四進五，紅勝。

32. 俥三平五　車 2 平 7　　33. 俥四進五　馬 5 進 3
34. 俥五平一　馬 3 進 2
躍出右馬企圖換兵謀和，有些操之過急。應改走士 4
進 5 加固防守，因戰線還很漫長，仍有機會尋求和局。

35. 俥一平四　士 6 進 5　　36. 後俥退一　車 7 進 2

　　紅方退俥兌車，似佳實劣。不如改走俥退三，然後平中衝兵，較為妥當。此時黑方應當兌車，改走車7平6，以下俥四退三，馬2退4，俥四平六，馬4退6，俥六平四，包7進1，俥四進一，包7平6，俥四平三，士5退6，俥三進一，包6平5，俥三平四，包5進4，成為正和殘局。

　　37. 後俥退二　　車7退2

　　紅方如改走俥四平八吃馬，則車7平9吃兵，和局機會較多。

　　38. 前俥退二，包7平6

　　紅方可改走前俥退三，則車7平6，俥四進二，形成俥雙兵對馬包士象全的勝勢。

| 39. 前俥平一　　車7平3 | 40. 俥四平六　　象5退7 |

　　應改走馬2進3，才是正著。

41. 兵一進一　　包6進2	42. 俥一退一　　包6進2
43. 俥六平四　　包6平8	44. 俥一進四　　象3進5
45. 俥四進五　　車3平7	46. 俥一平二　　馬2進3

　　紅方平俥牽制黑包，伏下進兵捉子之著，由此取得了勝勢。

| 47. 兵一進一　　馬3退5 | 48. 俥二退四　　馬5進4 |

　　如改走車7平8，則兵一平二，形成俥兵必勝馬士象全的殘局。

49. 帥五進一　　車7進4	50. 俥四退七　　車7退2
51. 俥二平六　　馬4退2	52. 帥五退一　　馬2退3
53. 俥四進七　　馬3退4	54. 兵一平二　　象5退3
55. 俥四退四　　車7退3	56. 俥六平三

黑方在殘局中有一次絕好的謀和機會，但由於考慮不周，沒能及時兌俥，未能逃出失敗的命運。而後又被紅方形成渡兵強攻的局勢，情況複雜，防守已經困難。第55回合，應走象7進5，還能延長戰鬥的進程，終因兩次走了敗著而失利（選自于幼華勝趙偉之對局）。

第 143 局

1. 炮二平五	馬 8 進 7	2. 傌二進三	車 9 平 8
3. 俥一平二	卒 3 進 1	4. 傌八進九	馬 2 進 3
5. 兵三進一	卒 1 進 1	6. 炮八平七	馬 3 進 2
7. 俥九進一	卒 1 進 1	8. 兵九進一	車 1 進 5
9. 俥二進四	象 7 進 5	10. 俥九平六	包 2 平 1

　　平右包於邊路，牽制紅方邊傌，不讓紅方有炮九退一的機會，是針鋒相對的應法。但反擊力有所下降，是其不利的一面。如改走士6進5，則炮七退一，包8平9，俥二進五，馬7退8，相三進一或兵七進一，紅方主動。

11. 俥六進七	士 6 進 5	12. 俥六平八	包 8 進 2
13. 仕四進五	包 1 進 5		

　　如不用包換傌，而走車1平4，下一著包1進3，變化較多，雙方都有機會。

　　14. 炮五平九　包 8 平 6

　　可以改走包8平4，紅方如走俥二進五，則馬7退8，相三進五，馬2進3，俥八退五，包4退2，形勢平穩。

　　15. 兵三進一　車 8 進 5

紅進三路兵是精妙之著，兌子之後，紅方占優。

16. 傌三進二　車1平8

17. 兵三平四　馬2退3

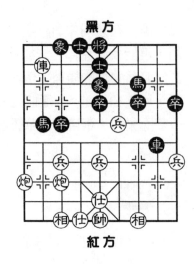

黑方

紅方

如圖所示，黑方退馬3路，力求平穩，如貪吃兵而走馬2進3，則傌八退五，馬3退4（如走卒3進1，則相七進五，車8進1，相五進七，馬3退5，傌八進四，紅方有攻勢），兵四平五，卒5進1，傌八平六，車8平3，炮七平三，黑方失子，形勢不利。

18. 兵四進一　卒7進1

可以不顧7路卒，直接走馬3進4，兵四平三，馬7退8，雖處於下風，但仍有周旋之餘地。

19. 兵四平三　馬7退8　　20. 傌八退二　馬3進4

21. 傌八平五　車8進4　　22. 傌五平六　馬4進3

23. 炮九進七　車8平7　　24. 仕五退四　車7退4

25. 炮七平六　車7平1

紅方棄相平炮，準備快速奪搶雙士，以便達到進取的目的，攻法緊湊有力，具有一定的攻擊水準。

26. 炮六進七　士5退4　　27. 傌六進三　將5進1

28. 傌六平五　將5平4　　29. 傌五平六　將4平5

30. 傌六平五　將5平4　　31. 傌五平六　將4平5

32. 傌六平二　車1退5　　33. 兵三平四　馬3退4

34. 兵四進一　馬4退3　　　35. 俥二退一　將5退1

36. 兵四平五

在殘局階段，黑方過於小心，沒有棄卒躍馬活躍子力，而為了保住7路卒，被紅方乘機捉馬退俥，控制了雙馬的道路，黑方由此更加被動。以後紅方巧妙棄炮打士，奪得了勝局（選自言穆江勝陳孝堃之對局）。

第 144 局

1. 炮二平五	馬8進7	2. 傌二進三	車9平8
3. 兵三進一	卒3進1	4. 俥一平二	馬2進3
5. 傌八進九	卒1進1	6. 炮八平七	馬3進2
7. 俥九進一	卒1進1	8. 兵九進一	車1進5
9. 俥二進四	象7進5	10. 俥九平六	包2平1

紅方平俥占肋道，以前比較盛行。現在仍走此路變化，說不定有什麼新的構思。

11. 俥六進七	士6進5	12. 俥六平八	包8進2

13. 仕四進五　包1進5

可以走車1平4，則炮五平四，包8平5，俥二進五，馬7退8，相三進五，包1進4，雙方各有攻守。

14. 炮五平九	包8平4	15. 俥二進五	馬7退8
16. 相三進五	馬2進3	17. 俥八退五	包4退2

18. 炮七退一　馬3進5

紅方退炮，是一步不明顯的失誤之著。應改走炮九進一或者俥八平七，局勢還能保持平穩。

19. 相七進五　車1進2
20. 傌三進四　馬8進6
21. 俥八進一　包4平1
22. 仕五進四　車1進1
23. 炮七退一　車1退2
24. 俥八平五　車1進1

黑方

紅方

如圖所示，黑方多象卒，已經占有優勢。以上黑方運子捉炮兵，以後又及時瞄住紅相，打亂紅方的防守。由此可見功力之深，紅方形勢漸落下風。

25. 炮七進一　車1進1　　26. 炮七進一　包1進2
27. 炮七退二　車1退1

紅如傌四進五，則馬6進5，俥五進二，車1退1，黑方捉炮，紅逃炮之後，黑又得一相，形勢大優。

28. 兵一進一　車1平3　　29. 炮七平九　卒5進1
30. 俥五平六　車3退1　　31. 俥六退一　車3退1
32. 傌四退三　車3進2　　33. 傌三進四　包1進1

進包伏下衝卒的攻勢，紅方子力將受到打擊，形勢已更難應付了。

34. 俥六平九　包1平2　　35. 俥九平八　包2平1
36. 俥八進一　包1平6　　37. 俥八平四　車3平5
38. 仕四退五　馬6進8　　39. 炮九進六　車5退1
40. 俥四進一　車5平8　　41. 炮九平五　車8進3

以上黑方平車棄卒，走法強勁有力，使紅方左右為

難。此時紅如走俥四平五，則卒 7 進 1，兵三進一，馬 8 進 7，黑方優勢。

42. 仕五退四　卒 7 進 1　　43. 兵三進一　車 8 平 7
44. 兵三平二　車 7 退 6　　45. 俥四平五　馬 8 退 6
46. 兵二平三　車 7 平 6

平車而不殺炮，運子細膩有力。

47. 兵三平四　車 6 平 5　　48. 俥五進一　馬 6 進 5
49. 兵四進一　馬 5 進 4　　50. 兵四平三　馬 4 退 6
51. 仕六進五　卒 3 進 1　　52. 帥五平六　卒 3 平 4
53. 帥六平五　卒 4 平 5　　54. 帥五平六　卒 5 平 6

紅方在中局時，走了一步軟弱之著，被黑方抓住機會，立即運馬踏中相，強行交換子力，取得了多象卒的有利局勢。以後，又施展了精妙的運子戰術，打亂了紅方的防守陣地。在黑方步步威脅之下，紅方終於敗走麥城（選自趙國榮負許銀川之對局）。

第 145 局

1. 炮二平五　馬 8 進 7　　2. 俥二進三　馬 2 進 3
3. 俥一平二　車 9 平 8　　4. 兵三進一　卒 3 進 1
5. 傌八進九　象 7 進 5　　6. 俥九進一　卒 1 進 1
7. 俥九平六　卒 1 進 1

黑方打通邊路準備爭取對攻，如改走車 1 進 3，則炮八平七，馬 3 進 2，傌三進四，士 6 進 5，傌四進三，卒 1 進 1，兵九進一，車 1 進 2，俥二進四，紅方先手。

8. 兵九進一　車 1 進 5　　　　9. 俥二進四　包 2 平 1

開邊包，準備跳出 3 路馬，活通子力。如改走包 8 平 9，俥二進五，馬 7 退 8，相三進一，黑方左路容易遭受攻擊。

10. 炮八平七　馬 3 進 2

紅方較晚平七路炮，可以打亂黑方的布局準備，有利於爭取先手。

11. 俥六平八　車 1 退 1

退回右車保馬，必走之著法，如改走包 1 進 5，則俥八進四，黑方無論是否兌炮，左路都將受到壓力。

12. 傌九進八　包 1 平 2

紅方躍傌是一步有力的走法。如改走俥八進三，則卒 3 進 1，俥八平七，馬 2 進 1，紅方失子，局勢大為不利。

13. 傌三進四　車 1 進 1

紅方上右馬加強攻勢，有力地控制了局勢，已漸入佳境。而黑方此時進車捉傌，容易落空，可改走車 1 退 1，加強防守，可能會穩妥一些。

14. 傌四進六　包 8 進 2

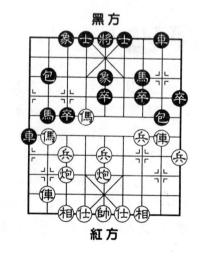

黑方

紅方

如圖所示，紅方躍傌強攻，迫使黑方進行防守。此時黑方如走包 8 進 1，則炮五平三，仍然可以進行伏擊，黑方仍然不好應付。

15. 傌六進四　車 8 進 1

進車防守，無可奈何之著，如改走車 1 平 2，則俥八進三，包 2 進 3，兵三進一，卒 7 進 1，俥二平八，黑方被動受攻，形勢不妙。

16. 兵三進一	卒 7 進 1	17. 炮五平三	卒 7 進 1
18. 俥二平三	包 8 平 5	19. 炮七平五	包 5 進 3

紅方平炮避將，緊湊之著，不給黑方有調整防守的時間，可進一步打亂黑方的陣地。

20. 炮三進五	包 2 平 7	21. 俥三進三	車 8 平 6
22. 傌四進二	包 5 平 6		

紅方進傌二路佳著，如改走傌四進三，則車 1 退 4，紅方先手效力消失，反而不好。

23. 俥三平五	象 3 進 5	24. 傌二進四	包 6 退 5
25. 傌四退二	車 1 退 4	26. 傌八進六	車 1 平 4
27. 傌六進五	馬 2 進 3	28. 俥八平四	士 4 進 5
29. 傌二進一	車 4 進 1	30. 傌一退三	

黑方在中局時，走了一步進車捉傌的貪著，被紅方急躍右傌搶攻，由此控制了全局。在交換傌炮的過程中，紅方走出了傌四進二的精巧之著，由此一舉得子而取勝（選自葛維蒲勝尚威之對局）。

第 146 局

1. 炮二平五	馬 2 進 3	2. 傌二進三	馬 8 進 7
3. 兵三進一	卒 3 進 1	4. 俥一平二	車 9 平 8
5. 傌八進九	卒 1 進 1	6. 炮八平七	馬 3 進 2

7. 俥九進一　卒 1 進 1

8. 兵九進一　車 1 進 5

9. 俥二進四　象 7 進 5

10. 俥九平六　士 6 進 5

11. 炮七退一　車 1 進 1

12. 傌三進四　包 2 平 4

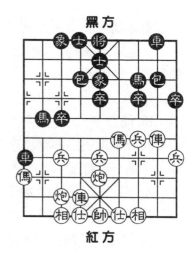

黑方

紅方

如圖所示，黑方平包士角，靜觀變化。如改走馬 2 進 3，則傌九進七，車 1 平 3，傌四進六，車 3 進 1，傌六進四，包 2 進 6，炮七進四，車 3 退 3，傌四進三，將 5 平 6，俥六平四，士 5 進 6，俥四平八，紅方有攻勢，比較好走。

13. 傌四進三　卒 3 進 1

如改走馬 2 進 3，則炮五平七，紅方得子占優。

14. 兵七進一　車 1 平 5　　15. 兵七進一　馬 2 進 3

紅方乘勢過兵助戰，獲得了優勢。

16. 俥六進三　包 8 進 2　　17. 兵七進一　包 8 平 4

18. 俥二進五　馬 7 退 8　　19. 俥六平七　馬 3 進 5

進馬換炮，不如改走馬 3 進 4，則仕六進五，前包平 8，保存子力，尋求機會進行對攻，較為穩妥。

20. 相三進五　包 4 平 8　　21. 俥七退一　包 8 進 5

兌車交換，簡化局勢，可以穩取先手。

22. 帥五進一　車 5 平 3　　23. 傌九進七　馬 8 進 9

24. 兵三進一　包 8 退 6

過兵保傌是一步好著，如改走象 5 進 7，則傌三進

一，象 7 退 9，兵七平六，紅方得子，形勢占優。

25. 傌七進六　士 5 進 6　　26. 兵三平二　馬 9 進 7

27. 兵二進一　馬 7 進 8

可以改走馬 7 進 5，則帥五退一，馬 5 進 4，炮七平一，馬 4 進 6，帥五進一，包 4 平 7，炮一平五，卒 5 進1，黑方還能取得一定的對攻機會。

28. 帥五退一　卒 9 進 1

不如改走卒 5 進 1，先保存中卒，局勢還可支持。

29. 炮七平五　馬 8 進 7　　30. 炮五進五　士 4 進 5

31. 傌六進八　馬 7 退 9　　32. 兵七進一　包 4 退 1

如改走包 4 進 1，則兵七平六，將 5 平 4，傌八進七，紅方得子勝定。

33. 兵七平六　包 4 平 2　　34. 傌八進七

黑方在對攻中，比較保守，被紅方乘機衝過一兵，從此擴大了先手。最後紅方透過兌子的手段，簡化了局勢，在穩操先手的情況下，積先手為優勢，逐步取得了勝利（選自傅光明勝王秉國之對局）。

第 147 局

1. 炮二平五　馬 8 進 7　　2. 傌二進三　車 9 平 8

3. 俥一平二　馬 2 進 3　　4. 兵三進一　卒 3 進 1

5. 傌八進九　卒 1 進 1　　6. 炮八平七　馬 3 進 2

7. 俥九進一　象 7 進 5　　8. 俥九平六　卒 1 進 1

9. 兵九進一　車 1 進 5　　10. 俥六進五　包 2 平 1

紅方進傌威脅馬包，先看黑方的應法，再決定右傌的方向，平穩之著。

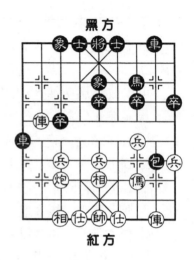

黑方

紅方

11. 傌六平八　包1進5

12. 傌八退一　包1平5

兌炮簡化局勢，如改走包1進2，則傌八退五，紅方先手。

13. 相三進五　包8進4

如圖所示，紅方雖然仍有先行之利，但黑方的防守比較嚴密，已經有了抗衡的能力，紅方要想取勢，非常不易。

14. 傌八進三　士6進5　　15. 傌八退七　車1平4

已成對等之勢，所以紅方退傌，準備平傌右路，威脅黑方的左馬。

16. 傌八平四　包8平3　　17. 傌二進九　馬7退8

18. 傌四平二　馬8進9

紅方不如進傌卒林，可以吃卒保持先手。

19. 傌二進六　象5退7　　20. 炮七進三　象3進5

21. 炮七退一　卒9進1　　22. 傌三進二　車4進1

23. 傌二進三　包3平5　　24. 仕四進五　包5退1

25. 傌三進五　象7進5

以傌踏象交換子力，在攻擊中簡化局面，否則紅方也占不到什麼便宜。

26. 傌二平五　車4平3

紅方如改走俥二平一，則將5平6，黑方反而占優。此刻黑方平車3路，是正確的應著。如改走將5平6，則俥五退一，車4平5，俥五平四，士5進6，俥四進一，將6平5，俥四平一，紅方占優。

27. 俥五平一　車3退1　　28. 帥五平四　車3退1

29. 俥一進二　士5退6　　30. 俥一平四　將5進1

31. 俥四退三　車3平5

如改走卒5進1，則俥四退一，將5平4，俥四平一，雙方各有千秋。

32. 俥四退二

雙方都沒有對搶攻勢，所以兌子後局勢比較平穩。現在黑方如接走包5進1，則俥四退一，形成牽制之勢，但無更多的子力助戰，也是必和之勢（選自于幼華和蔣全勝之對局）。

第 148 局

1. 炮八平五　馬8進7　　2. 傌八進七　馬2進3

3. 俥九平八　車1平2　　4. 兵七進一　卒7進1

5. 傌二進一　卒9進1　　6. 炮二平三　馬7進8

7. 俥一進一　卒9進1　　8. 兵一進一　車9進5

9. 俥八進四　象3進5　　10. 俥一平六　士4進5

11. 俥六進五　馬8進9　　12. 炮三退一　包8進5

以往黑方先走包8進3打俥，待紅方俥八退一失根之後再包8進2打傌，但近年來都直接進包打傌，爭先奪

勢。直接進包打傌是一步細膩的走法，為何這樣改進，不妨進行對照比較，就不難得出結論，讀者可以自行研究一下。

13. 傌六退二　卒7進1　　　14. 炮五退一　卒7平6

15. 傌八進一　車9平8

平車比卒3進1是否要好，讀者不妨參考本書第102局的變化。

16. 傌八平一　車8進1　　　17. 炮三平一　馬9退8

18. 炮一平二　包8平6

平包6路，是含蓄有力之應法。如改走包8平7，則炮二進四，包2進2，炮二退一，卒6進1，炮二平三，包7平8，炮三進三，卒6進1，傌一平四，包8平3，炮三平七，卒6進1，炮五進五，紅方占優。

19. 炮二進四　包2進2　　　20. 炮二退一　包2平7

21. 傌一平三　象5進7

紅方果斷以傌換取包卒，力爭取勢。

22. 車六平四　車8進1　　　23. 傌七進六　包6平2

24. 炮五平三　車2進6

進車展開針鋒相對的爭奪，如改走象7退5，則傌六進四，車8平3，傌四進五，紅方有攻勢，比較好走。

25. 炮三進四　車2平5　　　26. 傌六退五　車8進1

紅方不能上相，否則底線空虛，不利於防守，現回馬中路，是機智的走法。

27. 炮三平二　車8平3

如改走車8平4，則仕四進五，包2平9，相三進一，車5進1，炮二退三，黑方仍難占便宜。

黑方

紅方

28. 炮二退一　　車5退2

29. 俥一進二　　車3平8

運車追炮是較好的應著，如改走包2退2，則兵七進一，包2平7，兵七平六，黑方失車，形勢不好。

30. 炮二進三　　包2退2

紅方應改走兵三進一，以下黑方如走士5進6，則兵三進一，紅方勝定。故此，黑方必走車5平8，則炮二進二，車8退3，炮二平一，紅方得象大占優勢。

31. 兵七進一　　包2平8　　　32. 俥四平二　　卒3進1

33. 仕六進五　　馬3進4　　　34. 兵三進一　　士5進6

上一回合黑方上馬，不如改走車5進2壓俥較好。現在紅方進三兵與黑方上士，是攻守的官著。

35. 俥五進四　　馬4進5　　　36. 相三進五　　馬5進3

37. 俥四退六　　馬3退4

如圖所示，紅方退俥踏車，反被黑馬退回阻擋，給紅方的攻擊帶來了不小的麻煩。

其實，紅方應改走俥四進三捉車，黑方只好走車5進2，則俥二進一，將來有俥三進一的攻勢等，紅方可以取得優勢。

38. 俥六退四　　馬4進2　　　39. 前炮平七　　車8退1

40. 兵三進一　　車5進2

此時應改走卒3進1，紅方如走俥四進三，則車5平

3，俥二平七，車8平6，炮七平一，車6平9，黑方可占上風。

41. 俥二平八	卒 3 進 1	42. 俥八進五	將 5 進 1
43. 炮二平八	車 5 平 4	44. 傌四進三	車 8 平 7
45. 兵三平四	車 4 進 2	46. 炮八進五	將 5 進 1
47. 兵四進一	車 7 平 5	48. 兵四進一	將 5 平 6
49. 傌三進二			

在局勢爭奪的緊張關頭，黑方僅見到局部的利益，沒有顧及大局，如及時走出卒 3 進 1 的這步好著，黑方將占上風。等覺察之後，為時晚矣，已抵擋不住紅方的攻勢而失守，真是可惜（選自柳大華勝楊柏林之對局）。

第 149 局

1. 炮八平五	馬 2 進 3	2. 傌八進七	車 1 平 2
3. 俥九平八	馬 8 進 7	4. 兵七進一	卒 7 進 1
5. 傌二進一	卒 9 進 1	6. 炮二平三	馬 7 進 8
7. 俥一進一	卒 9 進 1	8. 兵一進一	車 9 進 5
9. 俥八進四	象 3 進 5		

由於紅方第一步走的是炮八平五，所以黑方所應的象3進5，就等於上的是左象。

10. 俥一平六　士 4 進 5

以前曾流行的變化是走俥一平四，以下是士 4 進 5，炮三退一，包 2 平 1，俥八進五，馬 3 退 2，相七進九，以後黑方可走車 9 退 2 或者車 9 進 1，紅方雖然可獲優勢，但

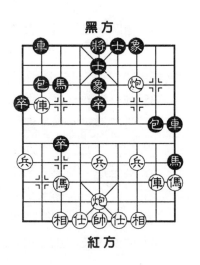

黑方

紅方

太微弱了，容易形成平手。所以改走俥一平六，集中力量在一側，積極展開攻勢。

11. 俥六進五　馬8進9

12. 炮三退一　包8進5

13. 俥六退二　卒7進1

紅方如不退俥兌車，而走炮五退一，則馬9進7，黑方仍可對攻。

14. 炮五退一　包8退2

15. 俥六退二　卒3進1

16. 炮三進三　車9退1

17. 俥八進二　卒3進1

18. 俥六平二　包8退1

19. 炮三進三　包8平7

如圖所示，紅方如改走俥八平七捉馬，則馬9退7，兵三進一，包2進5，黑方有不少反擊機會，局勢比較樂觀。

20. 炮五平一　包7退1

21. 俥八退四　馬3進2

躍馬攻俥，似乎比較積極，實為軟弱之著，不如改走士5進6，比較主動多變。

22. 炮三平八　包7進6

23. 仕四進五　車2進2

24. 俥二退二　包7退2

紅方應改走兵五進一，以後可以將左傌從中路躍出，尚可戰鬥。現在採取消極的防守著法，必定帶來不利的後果。

25. 傌七退八　馬2退4

26. 俥八平六　車2進7

27. 俥二進三　車9平8

28. 俥二進二　馬9退8

29. 俥六平三　車2退3

30. 俥三平五　馬8進6

31. 俥五平四	馬6進8	32. 俥四平二	馬8退7
33. 傌一進二	車2平5		

紅方中兵被吃掉，局勢更難支持。

34. 傌二進四	車5平4	35. 炮一進八	馬7進6
36. 炮一退六	馬4進5	37. 俥二平三	馬5退7
38. 俥三平四	卒5進1	39. 相七進五	卒5進1
40. 兵三進一	馬6退5	41. 兵三進一	車4平9
42. 相五進七	象5進7	43. 兵九進一	卒5平4
44. 相七退九	卒4進1	45. 仕五退四	車9退1
46. 傌四退三	車9平7	47. 俥四進三	馬5退4
48. 傌三退四	車7平1		

黑方再得一兵，局勢更加主動，已經形成勝勢。

49. 俥四平六	卒4平3	50. 傌四進六	象7進5
51. 相九退七	馬4進3	52. 仕四進五	車1平6
53. 相七進五	卒3平4	54. 傌六退七	車6平2
55. 俥六進一	卒1進1	56. 俥六退一	卒1進1
57. 俥六進一	卒1進1	58. 俥六退一	卒1平2

在第24回合時，黑方雙馬處境不佳，此時紅方應積極採取措施，先走兵五進一，然後運傌中路，展開攻擊。但紅方沒有這樣走，而是消極防守，被黑方乘機掃兵奪勢，控制了局面，紅方終於支撐不住而敗下陣來（選自柳大華負于幼華之對局）。

第 150 局

1. 炮二平五	馬 8 進 7	2. 傌二進三	車 9 平 8
3. 俥一平二	馬 2 進 3	4. 兵三進一	卒 3 進 1
5. 傌八進九	卒 1 進 1	6. 炮八平七	馬 3 進 2
7. 俥九進一	卒 1 進 1	8. 兵九進一	車 1 進 5
9. 俥二進四	象 7 進 5		

紅方進俥河口，是穩健的應法，如改走俥九平四，成另一種攻守變化。

10. 俥九平四	車 1 平 4	11. 俥四進三	車 4 進 1

進車準備馬踏七路兵，爭取反擊。如改走俥4進2，則炮五平四，黑方反而徒勞無益。

12. 仕四進五	馬 2 進 3	13. 傌九進八	車 4 退 3
14. 俥二進二	士 6 進 5		

紅方進俥卒林要道，較能發揮攻擊作用，如改走炮五平六以及炮七進三，則攻勢比較緩和。

15. 炮五平四　卒 5 進 1

如圖所示，黑方進中卒打通車路，是一步失先的走法。應改走包 8 平 9 兌俥，則俥二平三，車 8 進 6，以後黑方有包 9 進 4 打邊兵的著法，並不難走。

黑方

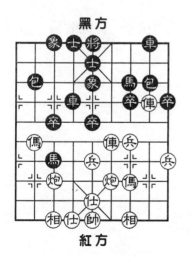

紅方

16. 兵三進一　　包 8 平 9

如改走象 5 進 7 吃兵，則炮四進一，包 2 平 3，傌八退九，馬 3 進 1，炮七進五，包 8 平 3，俥二進三，馬 7 退 8，相七進九，紅方形勢主動。

17. 俥二平三　　車 8 進 3　　18. 俥四平三　　車 8 平 7

19. 兵三進一　　馬 7 退 6　　20. 相三進五　　馬 3 退 2

21. 炮七平八　　卒 3 進 1　　22. 俥三平七　　車 4 平 7

23. 傌三進二　　車 7 平 2　　24. 俥七平三　　馬 6 進 8

25. 炮四平二　　馬 8 進 6　　26. 傌八進六　　車 2 平 4

27. 炮八進五　　車 4 進 1　　28. 炮八平四　　士 5 進 6

經過一陣爭奪，紅方打散了黑方雙包的防守，使左翼更加空虛，紅方運炮衝擊，擴大了攻勢。

29. 傌二進三　　包 9 平 8

平包形成敗勢，應改走包 9 退 1，還可抵擋下去。

30. 炮二進三　　卒 5 進 1　　31. 炮二平五　　士 4 進 5

32. 俥三平二

紅方運俥捉死黑包，黑方無力抗爭，終成敗局（選自汪洋勝王群之對局）。

大展出版社有限公司
品冠文化出版社

圖書目錄

地址：台北市北投區(石牌)　　電話：(02)28236031
　　　致遠一路二段 12 巷 1 號　　　　　28236033
郵撥：01669551＜大展＞　　　　　　　　28233123
　　　19346241＜品冠＞　　　傳真：(02)28272069

・熱 門 新 知・品冠編號 67

1.	圖解基因與 DNA		中原英臣主編 230 元
2.	圖解人體的神奇	（精）	米山公啟主編 230 元
3.	圖解腦與心的構造	（精）	永田和哉主編 230 元
4.	圖解科學的神奇	（精）	鳥海光弘主編 230 元
5.	圖解數學的神奇	（精）	柳 谷 晃著 250 元
6.	圖解基因操作	（精）	海老原充主編 230 元
7.	圖解後基因組	（精）	才園哲人著 230 元
8.	圖解再生醫療的構造與未來		才園哲人著 230 元
9.	圖解保護身體的免疫構造		才園哲人著 230 元
10.	90 分鐘了解尖端技術的結構		志村幸雄著 280 元
11.	人體解剖學歌訣		張元生主編 200 元

・名 人 選 輯・品冠編號 671

1.	佛洛伊德	傅陽主編	200 元
2.	莎士比亞	傅陽主編	200 元
3.	蘇格拉底	傅陽主編	200 元
4.	盧梭	傅陽主編	200 元
5.	歌德	傅陽主編	200 元
6.	培根	傅陽主編	200 元
7.	但丁	傅陽主編	200 元
8.	西蒙波娃	傅陽主編	200 元

・圍 棋 輕 鬆 學・品冠編號 68

1.	圍棋六日通	李曉佳編著	160 元
2.	布局的對策	吳玉林等編著	250 元
3.	定石的運用	吳玉林等編著	280 元
4.	死活的要點	吳玉林等編著	250 元
5.	中盤的妙手	吳玉林等編著	300 元
6.	收官的技巧	吳玉林等編著	250 元
7.	中國名手名局賞析	沙舟編著	300 元
8.	日韓名手名局賞析	沙舟編著	330 元

·象棋輕鬆學· 品冠編號 69

1.	象棋開局精要	方長勤審校	280 元
2.	象棋中局薈萃	言穆江著	280 元
3.	象棋殘局精粹	黃大昌著	280 元
4.	象棋精巧短局	石鏞、石煉編著	280 元

·生活廣場· 品冠編號 61

1.	366 天誕生星	李芳黛譯	280 元
2.	366 天誕生花與誕生石	李芳黛譯	280 元
3.	科學命相	淺野八郎著	220 元
4.	已知的他界科學	陳蒼杰譯	220 元
5.	開拓未來的他界科學	陳蒼杰譯	220 元
6.	世紀末變態心理犯罪檔案	沈永嘉譯	240 元
7.	366 天開運年鑑	林廷宇編著	230 元
8.	色彩學與你	野村順一著	230 元
9.	科學手相	淺野八郎著	230 元
10.	你也能成為戀愛高手	柯富陽編著	220 元
12.	動物測驗—人性現形	淺野八郎著	200 元
13.	愛情、幸福完全自測	淺野八郎著	200 元
14.	輕鬆攻佔女性	趙奕世編著	230 元
15.	解讀命運密碼	郭宗德著	200 元
16.	由客家了解亞洲	高木桂藏著	220 元

·血型系列· 品冠編號 611

1.	A 血型與十二生肖	萬年青主編	180 元
2.	B 血型與十二生肖	萬年青主編	180 元
3.	O 血型與十二生肖	萬年青主編	180 元
4.	AB 血型與十二生肖	萬年青主編	180 元
5.	血型與十二星座	許淑瑛編著	230 元

·女醫師系列· 品冠編號 62

1.	子宮內膜症	國府田清子著	200 元
2.	子宮肌瘤	黑島淳子著	200 元
3.	上班女性的壓力症候群	池下育子著	200 元
4.	漏尿、尿失禁	中田真木著	200 元
5.	高齡生產	大鷹美子著	200 元
6.	子宮癌	上坊敏子著	200 元
7.	避孕	早乙女智子著	200 元
8.	不孕症	中村春根著	200 元
9.	生理痛與生理不順	堀口雅子著	200 元

10. 更年期　　　　　　　　　野末悅子著　200元

・傳統民俗療法・品冠編號 63

1.	神奇刀療法	潘文雄著	200元
2.	神奇拍打療法	安在峰著	200元
3.	神奇拔罐療法	安在峰著	200元
4.	神奇艾灸療法	安在峰著	200元
5.	神奇貼敷療法	安在峰著	200元
6.	神奇薰洗療法	安在峰著	200元
7.	神奇耳穴療法	安在峰著	200元
8.	神奇指針療法	安在峰著	200元
9.	神奇藥酒療法	安在峰著	200元
10.	神奇藥茶療法	安在峰著	200元
11.	神奇推拿療法	張貴荷著	200元
12.	神奇止痛療法	漆 浩 著	200元
13.	神奇天然藥食物療法	李琳編著	200元
14.	神奇新穴療法	吳德華編著	200元
15.	神奇小針刀療法	韋丹主編	200元
16.	神奇刮痧療法	童佼寅主編	200元
17.	神奇氣功療法	陳坤編著	200元

・常見病藥膳調養叢書・品冠編號 631

1.	脂肪肝四季飲食	蕭守貴著	200元
2.	高血壓四季飲食	秦玖剛著	200元
3.	慢性腎炎四季飲食	魏從強著	200元
4.	高脂血症四季飲食	薛輝著	200元
5.	慢性胃炎四季飲食	馬秉祥著	200元
6.	糖尿病四季飲食	王耀獻著	200元
7.	癌症四季飲食	李忠著	200元
8.	痛風四季飲食	魯焰主編	200元
9.	肝炎四季飲食	王虹等著	200元
10.	肥胖症四季飲食	李偉等著	200元
11.	膽囊炎、膽石症四季飲食	謝春娥著	200元

・彩色圖解保健・品冠編號 64

1.	瘦身	主婦之友社	300元
2.	腰痛	主婦之友社	300元
3.	肩膀痠痛	主婦之友社	300元
4.	腰、膝、腳的疼痛	主婦之友社	300元
5.	壓力、精神疲勞	主婦之友社	300元
6.	眼睛疲勞、視力減退	主婦之友社	300元

· 休閒保健叢書 · 品冠編號 641

1. 瘦身保健按摩術　　　　　　聞慶漢主編　200 元
2. 顏面美容保健按摩術　　　　聞慶漢主編　200 元
3. 足部保健按摩術　　　　　　聞慶漢主編　200 元
4. 養生保健按摩術　　　　　　聞慶漢主編　280 元
5. 頭部穴道保健術　　　　　　柯富陽主編　180 元
6. 健身醫療運動處方　　　　　鄭寶田主編　230 元
7. 實用美容美體點穴術＋VCD　李芬莉主編　350 元

· 心 想 事 成 · 品冠編號 65

1. 魔法愛情點心　　　　　　　結城莫拉著　120 元
2. 可愛手工飾品　　　　　　　結城莫拉著　120 元
3. 可愛打扮 & 髮型　　　　　結城莫拉著　120 元
4. 撲克牌算命　　　　　　　　結城莫拉著　120 元

· 健康新視野 · 品冠編號 651

1. 怎樣讓孩子遠離意外傷害　　高溥超等主編　230 元
2. 使孩子聰明的鹼性食品　　　高溥超等主編　230 元
3. 食物中的降糖藥　　　　　　高溥超等主編　230 元

· 少 年 偵 探 · 品冠編號 66

1. 怪盜二十面相　　（精）江戶川亂步著　特價 189 元
2. 少年偵探團　　　（精）江戶川亂步著　特價 189 元
3. 妖怪博士　　　　（精）江戶川亂步著　特價 189 元
4. 大金塊　　　　　（精）江戶川亂步著　特價 230 元
5. 青銅魔人　　　　（精）江戶川亂步著　特價 230 元
6. 地底魔術王　　　（精）江戶川亂步著　特價 230 元
7. 透明怪人　　　　（精）江戶川亂步著　特價 230 元
8. 怪人四十面相　　（精）江戶川亂步著　特價 230 元
9. 宇宙怪人　　　　（精）江戶川亂步著　特價 230 元
10. 恐怖的鐵塔王國　（精）江戶川亂步著　特價 230 元
11. 灰色巨人　　　　（精）江戶川亂步著　特價 230 元
12. 海底魔術師　　　（精）江戶川亂步著　特價 230 元
13. 黃金豹　　　　　（精）江戶川亂步著　特價 230 元
14. 魔法博士　　　　（精）江戶川亂步著　特價 230 元
15. 馬戲怪人　　　　（精）江戶川亂步著　特價 230 元
16. 魔人銅鑼　　　　（精）江戶川亂步著　特價 230 元
17. 魔法人偶　　　　（精）江戶川亂步著　特價 230 元
18. 奇面城的秘密　　（精）江戶川亂步著　特價 230 元
19. 夜光人　　　　　（精）江戶川亂步著　特價 230 元

・武 術 特 輯・大展編號 10

國家圖書館出版品預行編目資料

象棋開局精要／溫滿紅、張乃文、楊柏偉 編著
－初版－臺北市，品冠，2006（民95）
面；21公分－（象棋輕鬆學；1）
ISBN 978-957-468-466-3（平裝）
1. 象棋
997.12　　　　　　　　　　　　　　95008183

象棋開局精要

ISBN 978-957-468-466-3

編 著 者／溫滿紅、張乃文、楊柏偉
審　　校／方長勤
責任編輯／劉　虹、譚學軍
發 行 人／蔡孟甫
出 版 者／品冠文化出版社
社　　址／台北市北投區（石牌）致遠一路2段12巷1號
電　　話／(02) 28236031・28236033・28233123
傳　　真／(02) 28272069
郵政劃撥／19346241
網　　址／www.dah-jaan.com.tw
E-mail／service@dah-jaan.com.tw
登 記 證／北市建一字第227242
承 印 者／國順文具印刷行
裝　　訂／建鑫裝訂有限公司
排 版 者／弘益電腦排版有限公司
授　　權／湖北科學技術出版社
初版1刷／2006年（民95年）7月
初版2刷／2009年（民98年）11月　　　　　定　價／280元

●本書若有破損、缺頁請寄回本社更換●

大展好書　好書大展
品嘗好書　冠群可期